梦里的香格里拉

探秘南迦巴瓦

杨旭东 著

中国林业出版社

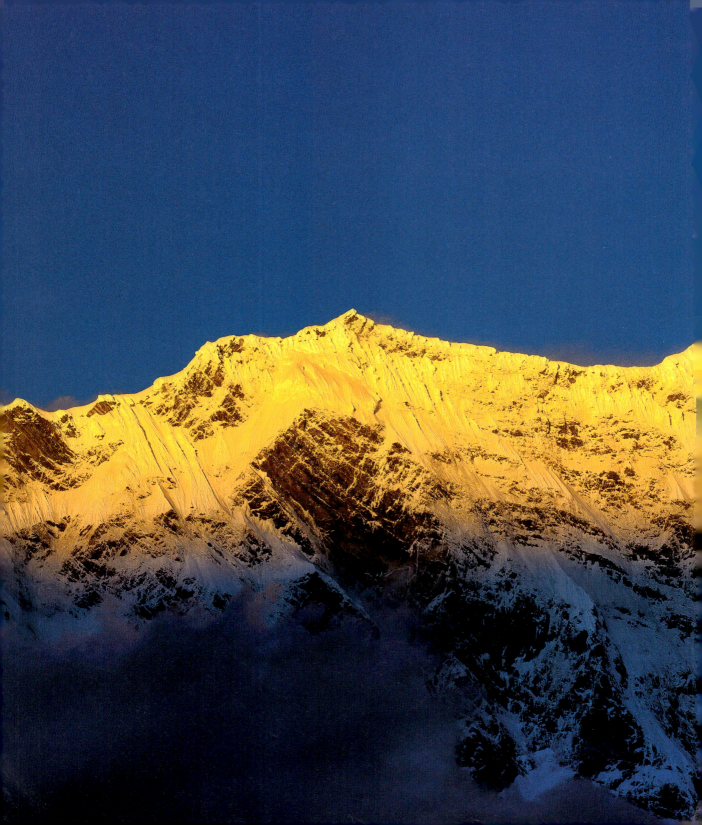

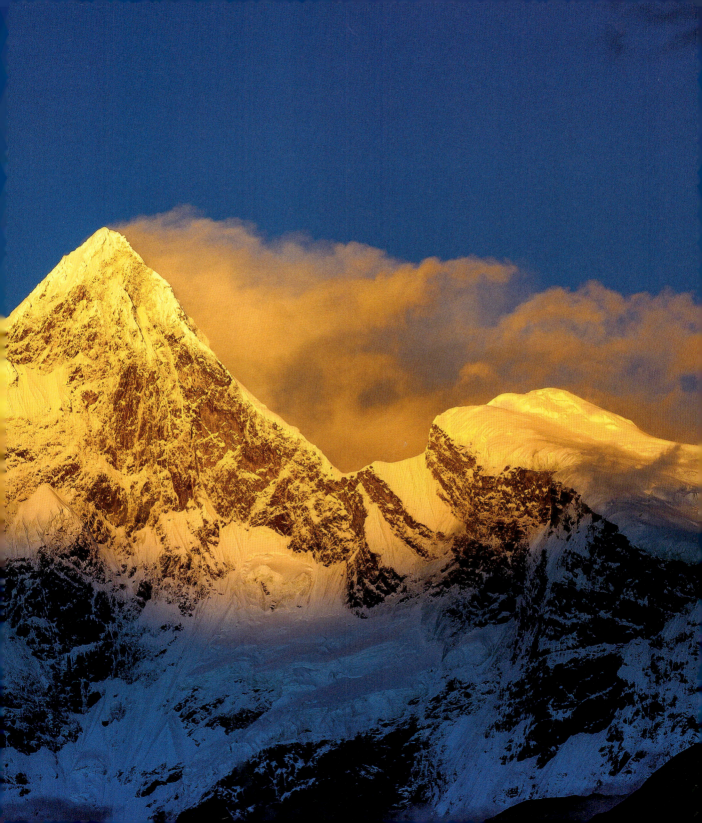

目录

前言　　　　　008

1　一条擦着雪山飞的航线　　　010
2　第七条进藏线——"丙察察"　　　016
3　察瓦龙乡的日照金山　　　022
4　世外桃源甲应村　　　028
5　梅里西坡落日　　　036
6　万山不许一路通　　　042
7　翻越德姆拉雪山　　　050
8　你亦是风景　　　060
9　探寻仁龙巴冰川　　　074
10　一个名叫"冰川"的非著名雕塑大师　　　082
11　来古村看来古冰川　　　092
12　然乌湖的平静　　　100
13　"双面"米堆　　　106
14　日出波密　　　110
15　鲁朗小镇　　　114
16　色季拉山口　　　120
17　秋色尼洋河　　　128
18　旅行当作信仰　　　134
19　佛掌沙丘　　　140
20　最难看见的雪山　　　144
21　不期而遇的你　　　150
22　派镇索松　　　154
23　南迦巴瓦的传说　　　160
24　英雄主义　　　166

探秘南迦巴瓦

25 星空南迦巴瓦	172
26 清晨吞白村	178
27 有一种生命叫色彩	184
28 仁者爱山	190
29 加拉白垒	198
30 多雄拉垭口	204
31 吃货在路上	210
32 中国最美的山	214
33 兄弟客栈	222
34 鬼头的"诡异"	226
35 经幡猎猎	232
36 "蹂躏"地壳的运动	236
37 旅行的意义	242
38 雅鲁藏布大峡谷	246
39 雅江映落日	250
40 莲花秘境墨脱	256
41 加拉村里"转加拉"	262
42 热爱是一种状态	266
43 西藏第一座宫殿雍布拉康	269
44 林芝赛江南？	274
45 坚持	280
46 西藏第一座寺庙桑耶寺	296
47 一片冰心在玉壶	304
书 评	308
后 记——铜盆洗笔	330

前 言

> 那里是一个叫做『天堂』的地方。

"身体在地狱,心灵在天堂"这句话,一眼能看懂的,一般都是去过那个地方的人。

二〇一一年十月二十二日至二十八日,西藏。

林芝、米林、派镇、雅鲁藏布大峡谷、南迦巴瓦、加拉白垒、直白村、松林口、加拉村……一串陌生又诱惑的名字。

一周不刮胡子的脸,伤痕累累的膝盖、手指、手腕;寒冷、暴晒、高反;每天十几个小时拍摄、2800米到3600米海拔的徒步;狂风、大雨、下雪、浓雾、晴天;失望、绝望、守候、欣喜、惊喜、安宁……

也许只有亲身到过西藏、踏足高原的人才有这样的感受。

但是——心,的确,在天堂!

从"那里"回来已经过去半个月了,膝盖的伤慢慢地恢复,疲倦早已没了踪影,但是,还是没有下笔。

不是懒惰,不是太忙,也不是照片整理太慢,只是这次,我真的很犹豫,一时间居然没有了写游记的勇气,真是应了那句话:书到用时方恨少……

南迦巴瓦,这四个字输入百度,的确能出现一定量的搜索页面,但是真正有"读"的价值的文章实在是少得可怜。是因为去过那里的"著名"作家少?还是能看到他的"大师"缺?再不,就是

看到的、去过的人写不出来,或者如我这般不敢写?

忽然想起了当下的一个流行词:顺其自然。本来一个好词,都被人用滥了。你找不到工作,顺其自然吧;你升迁不了,顺其自然吧;你股票下跌,顺其自然吧;你买房不起,顺其自然吧……搞得"顺其自然"变成了一个委屈的角色。那好吧,我就"顺其自然"地写吧,随着我拍下的这一张张画面,"顺其自然"地走吧。

写得好了,忽悠了你忍不住背起行囊直奔而去,那是"他"的诱惑;写得不好,你去看了认为没有描绘出"他"的百分之一,回来骂我,我也认了——

因为
那里,
是一个
叫做"天堂"的地方。

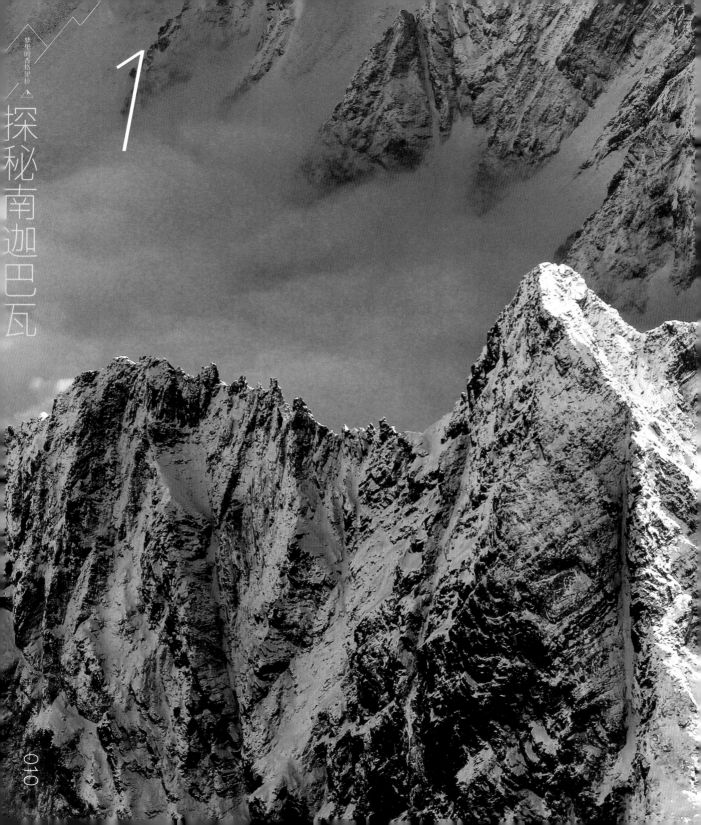

1 探秘南迦巴瓦

梦里的香格里拉

一条擦着雪山飞的航线

换个角度看世界。

当年的少年愁绪都变成体重,我决定开始上路。

我不知道诸位有没有恐高症,反正我是没有。上海中心大厦 119 层如果没有玻璃帷幕墙的话,我估计我敢趴在栏杆上照相;我不知道诸位有没有坐飞机的恐惧症,反正我还是没有,否则每年几十趟的差旅,我得戴着钢盔坐高铁去。

不过,那句老话说得好:无知者无畏。不是不恐高、不是不怕坐飞机,只是因为你不够高、你坐的飞行航线不够刺激。

探秘南迦巴瓦

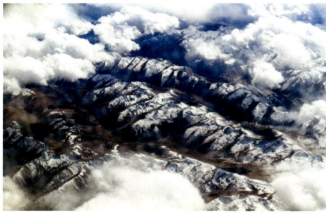

飞久了、辛苦了、肚子饿了，来一盘切好的法式面包吧——就着白云棉花糖，祝您空中就餐愉快。

成都的海拔也就几百米，林芝近 3000 米，拉萨 3700 米。所以，去林芝的时候，这条航线一直在爬坡。从窗外看去，沿途一直在雪山尖尖上飞。有时候，舷窗之外的雪山如此之近，仿佛你迈出一步就可以跳到雪山上。

更有甚者，有时候给你的感觉居然是，你伸伸手，仿佛就可以触摸到这些锋利的山尖尖——还是别伸手，别划伤手指哈——说你呢，那位坐在窗边的同学！

所以，你说你从来不恐高、从来不怕坐飞机，那就来坐一趟这样的航线，摸摸自己的手心，你再吹牛吧！不过常言说得好，人都是"贱客"，的确没错。日子四平八稳，你嫌不过瘾；刺激了些，你又开始大呼小叫，没辙！但是，尽管我高血压、尽管我手心脚板流哈喇子，下次进藏，我还是要调窗边的座位！

见过很多次雪山了，作为凡夫俗子的我们几乎每次见到他们时，都在仰视！原以为只有仰视才会产生敬畏，然而飞到空中平视、俯视的时候，那种对雪山的敬畏却丝毫未减，更多了一种惊叹和恐惧的震撼——原来雄伟还可以是这样！

大自然是神奇的，雪山是神奇的，而这些空中的悬湖更是神奇的。阳光灿烂下他们更像一块块晶莹剔透的宝石，他们的大小没准不亚于长白山天池。我相信没有人类来过这些高山之巅的湖泊，我也相信这样的悬湖会有更多神奇的传说……

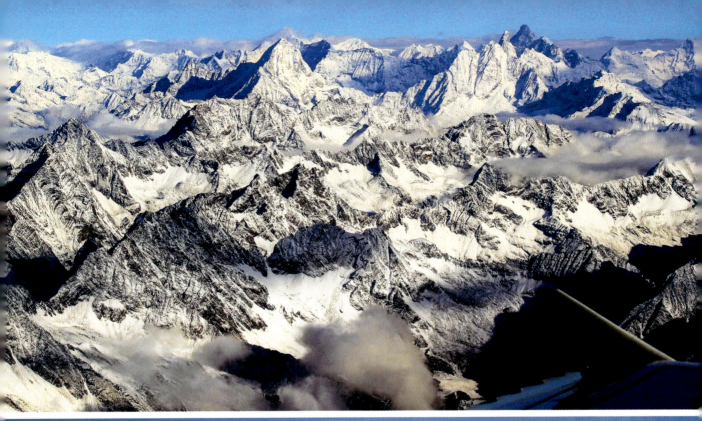

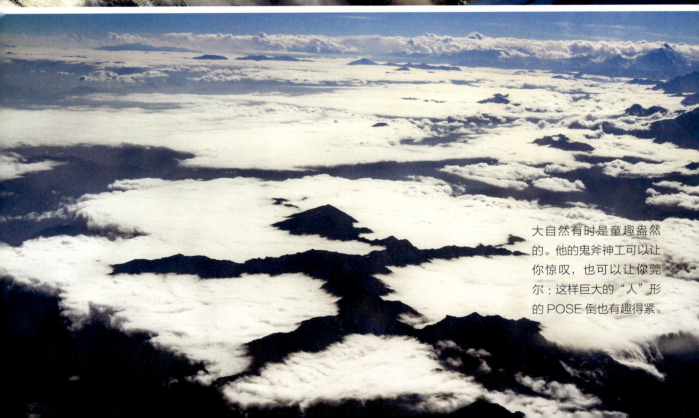

大自然有时是童趣盎然的。他的鬼斧神工可以让你惊叹,也可以让你莞尔:这样巨大的"人"形的POSE倒也有趣得紧。

梦里的香格里拉

探秘南迦巴瓦

《中国国家地理》杂志评选出十大最美的雪山，我已经见过九个了。他们的美丽的确无与伦比。但是，我相信还有很多的雪山藏在云深之处。他们的美丽，我相信丝毫不亚于这些评选上榜的家伙们。看看空中拍摄的这些群山吧，如此的山形、如此的雄伟、如此的陡峭……哪个不能排进前十？

古人云：山外青山楼外楼。

友情提示：从林芝飞回成都时，一定要选在右侧靠窗的座位，这样起飞不久你就可以看到南迦巴瓦！

各位看官，这是哪座雪山？

2 第七条进藏线
——"丙察察"

一条走一次可以吹一辈子的路。

当然,你有恐高症,或者更愿意脚踏实地地丈量进藏的路线,我建议你可以走走"丙察察"进藏的路线。由于第一次是坐飞机去的林芝,所以,此次进藏我特意选择了陆路自驾,而且是那条最难的进藏线路——"丙察察"!

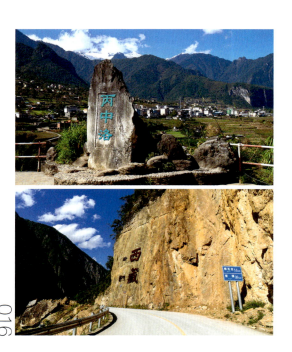

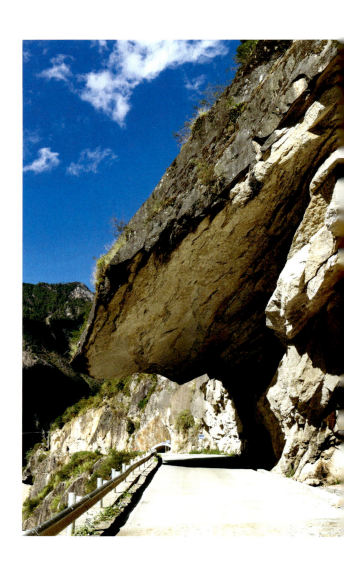

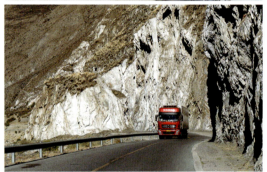

据说陆路自驾进藏的线路有七条，分别是川藏南线（G318）、川藏北线（G317）、青藏线（G109）、滇藏线（G214）、新藏线（G219）、唐蕃古道，再加上丙察察。丙察察线是滇藏新通道中的一段，它从云南省贡山独龙族怒族自治县的丙中洛镇出发，经西藏自治区察隅县察瓦龙乡路经察隅县县城，再通过察然公路到达波密县的然乌镇，并在这里接上G318国道。它分为"丙察段"（丙中洛到察瓦龙）和"察察段"（察瓦龙到察隅县城）。丙察段约87公里，包括丙中洛至秋那桶岔路16公里，秋那桶岔路至滇藏界15公里，滇藏界至察瓦龙56公里。在云南境内都是柏油路很好走，到了西藏部分就开始砂石路＋炮弹坑，路况非常糟糕。察察段约210公里，有190多公里的砂石路，快到察隅县城有十多公里柏油路。察瓦龙乡是察察段的起点，沿怒江走15公里左右，跨过怒江大桥就开始爬山，要翻越三个海拔4000多米的垭口，途径森林、牧场、雪山、冰湖，可以说一路风光无限好。

"丙察察"被誉为进藏路线中最为神秘、最为艰险、风景也最优美的路线。在进藏路线中是如此的如雷贯耳，不仅仅是因为它的名字（取自沿途经过的重要地点的地名首字）朗朗上口，更在于它的路途艰难和美丽并存，特别符合驴友自恋自虐的"矛盾"心理，没有走过这条线路的驴友们都不好意思说自己自驾进过藏！

探秘南迦巴瓦

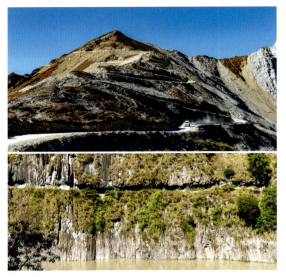

"丙察察"的起点——云南省贡山独龙族怒族自治县的丙中洛是一个温柔美丽的、自然与人文景观都丰富多彩的地方。丙中洛位于高黎贡山与横断山之间的峡谷深处，怒江穿流而过，峡谷的落差达3000～4000米。"丙察察"公路在这里像一条哈达轻轻挂在峭壁之上，在连绵的横断山脉间蜿蜒盘旋，优雅而浪漫。

丙中洛气候温暖湿润，四周耸立的高山上森林密布，阡陌纵横的田地间点缀着几座吊脚楼，在云雾的萦绕下极富诗意。虽然没有陶渊明笔下"山有小口，仿佛若有光"的入口，但是在公路沿线都可以看到"土地平旷，屋舍俨然，有良田美池桑竹之属。阡陌交通，鸡犬相闻。其中往来种作，男女衣着，悉如外人，黄发垂髫，并怡然自乐"的画面。

丙中洛居住着藏、汉、怒、傈僳等多个民族，民风淳朴。这里的人似乎没有民族的概念，虽然不同民族有语言和文化上的差异，但他们之间互相通婚，生活和睦平静。丙中洛也是个多种信仰共存的地方，村民宗教信仰自由。一般来讲宗教具有排他性，而在丙中洛，藏传佛教、天主教、基督教等多种宗教在这里共存，家庭成员各自选择不同宗教信仰的现象很普遍，以致形成一个家庭的成员拥有多种信仰的局面。

丙察察

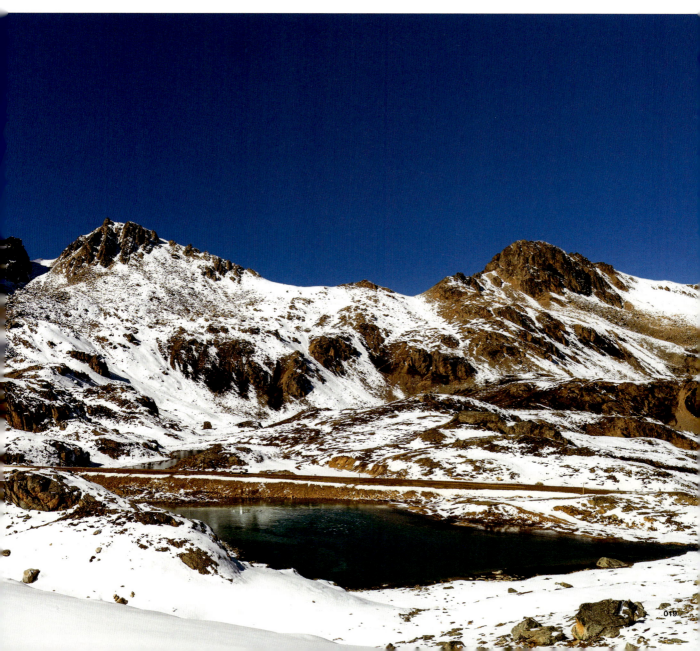

但是！过了丙中洛往察瓦龙的道路画风立变，你就会明白什么叫真正的挑战。"丙察察"之所以号称最为艰险的进藏公路，无外乎四个字：烂、奇、险、绝。

所谓"烂"，是指"丙察察"这条路的等级。"丙察察"实在是我见过的省级公路中最烂的了，没有"之一"。它尚有近100公里是四级路面，也就是砂石路面，坑坑洼洼，"搓衣板"的路面处处可见。另外，这条路是沿着横断山脉的断裂带而行，路面上遗留着很多山体坚硬的岩石留下的尖利碎石，轮胎不被扎破一两次、不补几回胎根本就不算来过"丙察察"。若遇雨天，或是冰雪天气，那更是苦不堪言——泥泞、打滑都是小儿科，穿行在悬崖绝壁边缘，路基松软，滑坡、塌方和泥石流随时都会热情与你相拥。

所谓"奇"，是指"丙察察"沿线上有许多奇妙的美景。这条路上既有滇藏分界点附近的鹰嘴崖，巨大的岩石悬跨于整个路面之上，颇有些"一夫当关，万夫莫开"的气势；也有著名的怒江第一湾，江水因为流经丙中南部时，被山体阻隔，于是江水一改此前的方向，转弯夹角约270°，改为东向西流淌，可是没走多远，又被丹拉大山拦住，于是再次改变方向，故而形成了一个神奇的大拐弯；还有有名的怒江"V"字形峡谷，怒江在这里拐了一个急弯，山势险峻、绝壁层叠、谷深水急，犹如缩小版的雅鲁藏布大峡谷。

所谓"险"，当然是描述这条路的惊险了。由于"丙察察"是沿怒江大峡谷在崖峭壁上开凿出来的路，自然"经济实惠"。大部分路段很狭窄，勉强能够相向错车，还有很多地方必须相互礼让，退出数百米才可以通行。复杂的地质结构、弯七扭八的急转弯、高低起伏的险要地形、暗流滚涌的怒江、动辄壁立千丈的悬崖——极其凶险。要是搭老司机的车，司机会不停地絮叨：这里掉下过几个车，死过几个人，那里又掉下过什么车，死过多少人……

所谓"绝"，是特指"丙察察"公路上那个独一无二的"绝"地——大流砂。在"丙察察"上有多处山峰风化造成的滚石路段，开车要"眼观六路，耳听八方"，以免被山上滚下的石块砸中。最恐怖的落石地段是闻风而起的"大流砂"，距离察瓦龙乡只有9公里，路边长达数百多米的整个山坡

就是一个活跃的"砂石流"。每到下午峡谷大风起势，山上的飞沙走石滚滚而下，当地人把这段路称为"死亡之路"。

远远地看去大流砂像一颗流血的心脏，对面的山丘则像虎视眈眈的蛇头。相传大流砂是梅里雪山的心脏，魔鬼变成的巨蛇欲吞食这颗心脏，梅里雪山太子十三峰之一的无敌降魔战神——玛兵扎拉旺堆及时赶到，用神力将巨蛇化成了山丘并将其封印。不幸的是梅里雪山的"心脏"也被巨蛇的牙齿划破了，流出来的血变成了有诅咒的飞石，一旦风吹草动就会飞出来祸害行人。

尽管现在路边已经垒起高高的路肩，以阻挡山体滑坡和巨大的滚石，还配备数台推土机定时开路清砂、保驾护航，但是过路车辆只能依次、间隔通行，坐在车里的我们也被吓得大气不敢出，以免迎来"砂石崩"！正是上躲滚石、下防胎爆，前把方向、后防追撞，左是怒江奔涌、右是大山拦路，真是"绝"地逢生呀！

"丙察察"的诸多传说和艰难也成就了它的名声：不知从什么时候开始，它成了一条让探险家和资深驴友非常神往的"网红"线路、顶级越野穿越路线，"行路难"带来挑战和刺激使越野圈内的驴友、骑友、自驾同学趋之若鹜，仿佛一生之中不走一趟"丙察察"就没有吹牛的资本——比如某个杨姓同学一样。

3 察瓦龙乡的日照金山

沉烟寒霜晴天际，飘带青山晨霞中。

驱车一路行进，在屁股颠成八瓣之前，我们终于抵达了察瓦龙乡。

察瓦龙乡之所以"大名鼎鼎"，原本以为就是"丙察察"中第二个"察"字带给它的名声，其实不然。在我的上一本书《守望卡瓦格博》中也曾经提到外转梅里雪山的路线中，察瓦龙乡是其中一个必经点，在此可以看到梅里雪山的西坡，但是，这还不是察瓦龙全部的精彩。

由于整个察隅县的地势是由西北向东南倾斜，且相对高差达到 3000 米，造就了藏东南这片独特的亚热带高山峡谷，察隅也由此有"小江南"的美誉。不过，我想这只是指气候上的，其实察瓦龙乡还是典型的藏区乡镇的模样，一条土街、连片的藏式房屋，基本和"江南"两个字不沾边。它这里最令人惊异的物产，居然是一路上的路边和山岭上延绵不绝的仙人掌，有些甚至长成了小树的模样，每年结出的仙人掌果更是多达数百吨——实在看不出"小江南"的款式！

乡里的藏式民居通常是木石构造，二层或三层结构，石墙木柱，楼层用木板隔开，屋顶用泥沙灰混合覆盖成平顶。楼下用来饲养牲畜、堆放柴草农具，楼上住人，分得清楚。二层客厅上开几扇窗户，屋梁和门框上还会用白石灰粉绘上一串城垛图案，寓意吉祥如意。

走过 100 多公里的搓衣板路，选择在察瓦龙乡休息至少可以吃顿饱饭，晚上踏踏实实睡个觉。不过，饭店的一张宣传照片吸引我们的注意：雪山、牧场、牛羊、平湖、倒影、经幡——简直就是世外桃源，更是眼前这几位"摄影大咖"梦寐以求的风光片呀！一打听，原来是当地的一个村子名叫甲应村。哥几个一商量，去看看吧——结果走上了一条比"丙察察"还要艰难的山路，也看到了"丙察察"进藏路上以来最美的一段风景！

次日清晨 4:30，我们摸黑出发。由于甲应村实在偏僻小众，到过的人极少，网上的资料寥寥无几，所以头天晚上我们反复在公安检查站、饭店客栈、小卖部仔细打听进村线路。不过比想象中的好找：出察瓦龙乡 1 公里左右，向右转走左贡方向，在察左公路行驶 10 公里右转，就会遇到挂满五彩经幡的大门（早餐店老板说的是牌坊）和几间藏式平房，往里走就是通往甲应村的乡村路了。但是没想到的是，察瓦龙到甲应村 50 公里左右路实在太烂，与其说是路，还不如说是挖掘机挖出来，只有一车宽的便道，全是石子路、泥巴路、炮弹坑，如果给"丙察察"的烂路打八分的话，前往甲应村的路应该可以拿到十分，50 公里路足足走了 4 个小时。

好在天黑，我们黑灯瞎火地顺着山路盘旋而行，不用担心路况有多险，只记得时而在山腰穿梭于密林中，时而在爬上山脊翻过一个垭口（能看到星星），百度和高德导航都没有任何显示——不过也无妨，反正就只有这么一条路。

老天从来不会辜负有（折）心（腾）人，在翻上唐堆拉垭口后，一幅日照金山的美景回馈了

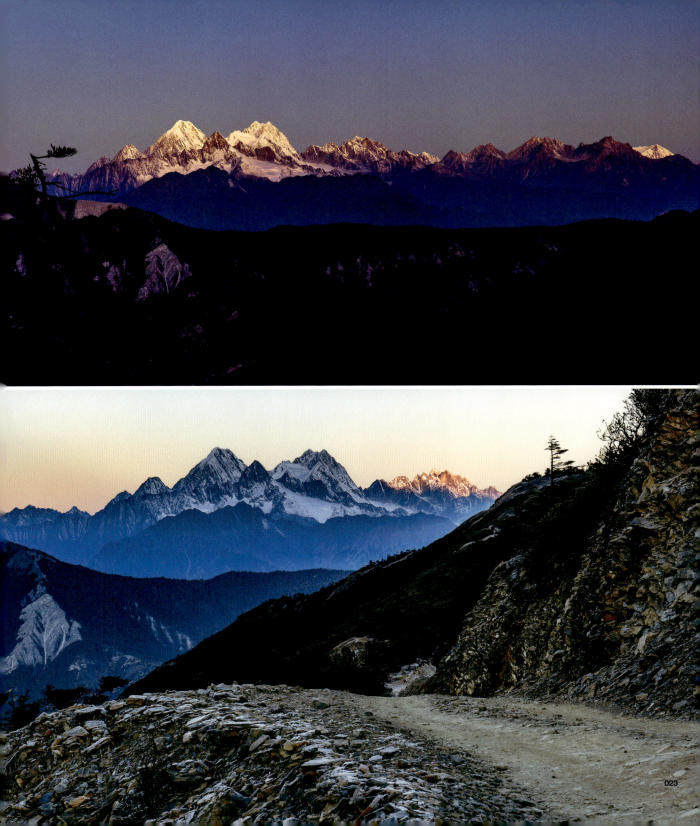

我们——尽管我到现在还不知道这两座雪山的名字。

这还不是终点，再前行数公里，你就终于有了浮出水面的感觉——站在海拔4600米的崩功腊卡垭口，你可以360°无死角地检阅周围的巍峨雪山——而其中最漂亮的那个就是如雷贯耳的卡瓦格博，梅里雪山的西坡！

也许是海拔更高的缘故，站在这里——西藏自治区林芝市察隅县察瓦龙乡崩功腊卡垭口，看卡瓦格博的感觉和在云南省迪庆藏族自治州德钦县飞来寺看完全不一样。这里的卡瓦格博像俯卧在横断山脉上的一头雄狮，面朝北方，形态雄伟壮丽（要知详情，且看下文详解）。

这还不算完，我们继续前行盘旋爬上一个极陡的山头，再一头扎下去，接着完成垂直海拔下降1000米的、没有任何护栏、刚刚用推土机推开的山路——忽而是荒凉苍劲、乱石嶙峋的山脊线，忽而是诡异幽静、树木参天的原始森林，忽而是豁然开朗、仙雾蒸腾的山谷，忽而又是万丈深渊、望之胆裂的悬崖峭壁——最后，终于，你就来到了有着世外桃源之地、最后的香格里拉之称的甲应村——你也将正式告别现代网络、进入谁都不会来打扰你的世外桃源。

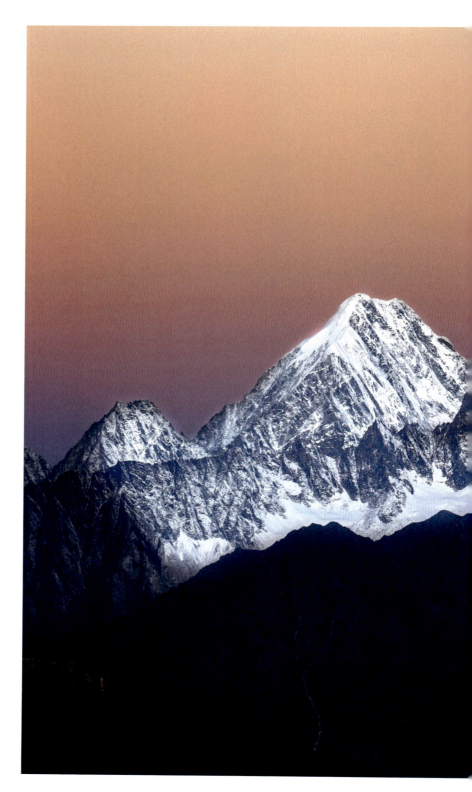

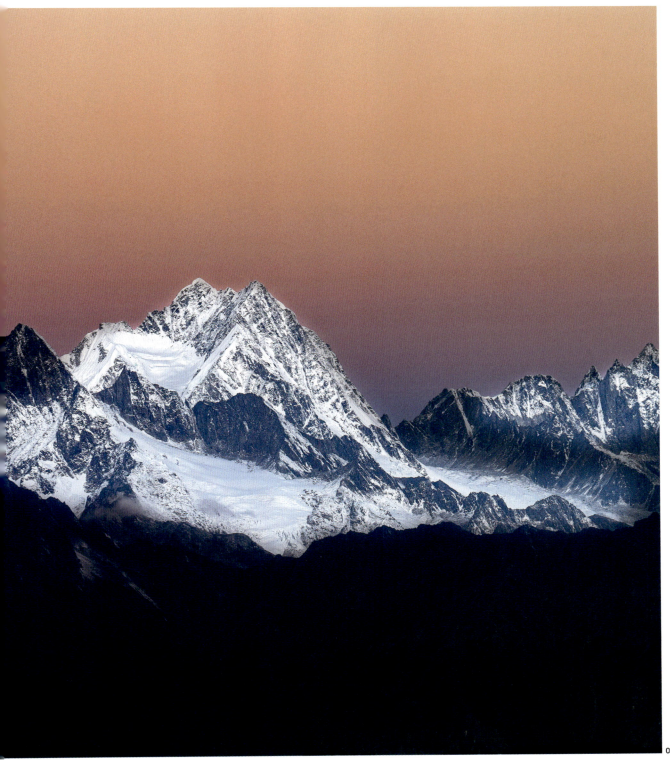

梦里的香格里拉

探秘南迦巴瓦

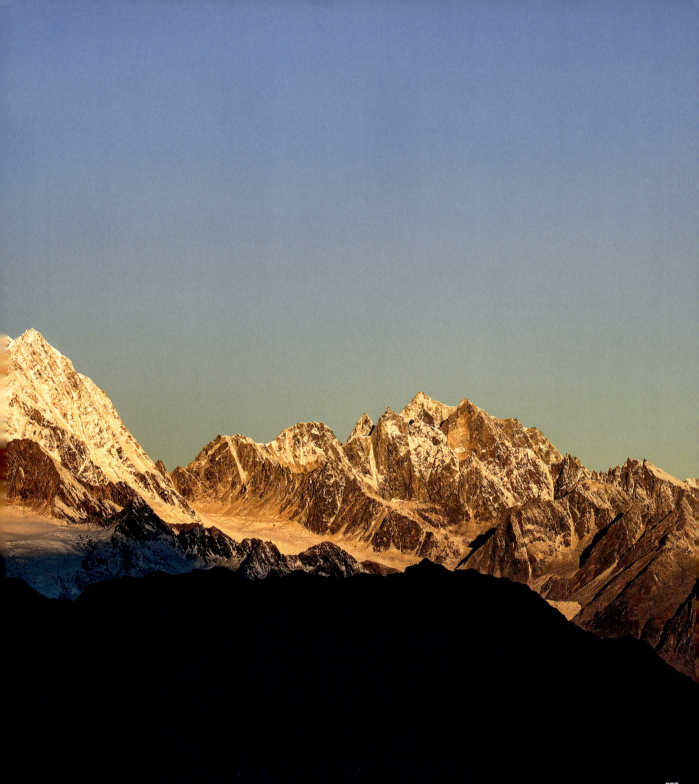

4 世外桃源 甲应村

你一直是我的春天，
你是我生命中的世外桃源。

如果说进山的崎岖是一种磨炼，那么来到甲应村就应该是一次视觉盛宴的最好补偿。

"穿过幽暗的岁月"，噢，是幽暗的密林，忽然眼前豁然开朗：远处幽深的峡谷之中，升腾着神鬼莫测的氤氲山气，如一副神奇的轻纱帷幔；雪山的怀抱里，一个静静的小村庄瞬间就吸引了我们所有人的目光——不得不承认，第一眼看见她，我就被她的美丽惊艳了，这里雪山、溪流、森林、草甸，冒着炊烟的藏式小楼，还有那牧场上悠闲的牦牛，真是一处与世隔绝、人迹罕至的隐居之地。

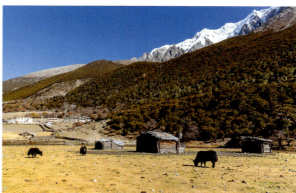

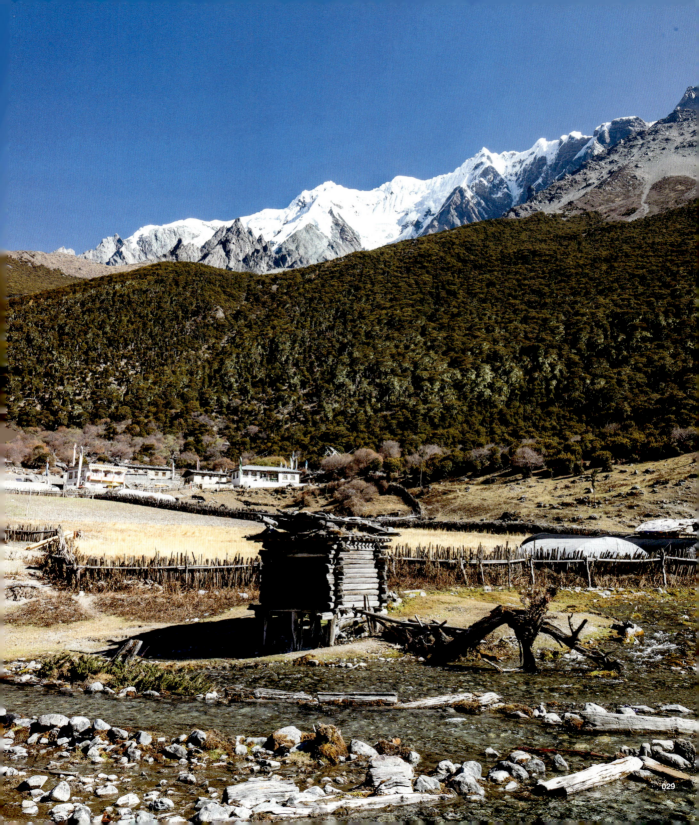

甲应村位于卡瓦格博峰的西北壁冰川脚下，是西藏察隅县离卡瓦格博主峰最近的村庄了。按理说梅里雪山应该经常笼罩在云雾里，好像是特意照顾我们这些远道专程而来的家伙，今天天气好得出奇，纯净得极为透亮，卡瓦格博毫无保留地展现出他那博大雄伟的山体，洁白晶莹的冰川在纯净明亮的日光下熠熠生辉。也许是太近的缘故，你分外能够感受到他的压迫感，不由得心生膜拜；肉眼可见的冰川沟壑纵横、棱角分明，正可谓：上古高寒远，堆琼积玉叠；云浮瑶玉色，皓首碧穹顶。

深秋时分，村边近处的山林披上了他一年中最灿烂的盛装。满山遍野的叶子呼啦啦地变了颜色，红的枫叶、黄的松针、白的桦木……五彩斑斓、层林尽染，美轮美奂，把甲应村装扮得像童话世界般美丽；一大群不知名的鸟儿扇动着白色的翅膀，呼啦啦地闪过眼前，又迅速地消失在这些色彩里。

高山牧场里，一棵棵不知生长了多少年的沙棘树正挂满了红红黄黄的沙棘果。金黄色的果实在阳光的照耀下，映衬着蓝色的天空、洁白的雪山；太阳哥哥刚刚升起，月亮妹妹却不肯匆忙离去，在稀疏的枝叶间留下淡淡的月影。一些干枯的老枝形状千姿百态，有的似鲲鹏展翅，有的像骏马扬蹄，还有的如亭亭少女，点缀在牧场中央。

为数不多的几栋藏式民居散落在刚收割完青稞的田间，环绕着袅袅轻烟；干枯的篱笆在缓缓的山坡上画出优美的线条，牛马在田里悠闲地吃着草，伴随着清爽的秋风，不时响起清脆的牛铃声。经房就横跨在注入小河的一条溪涧上，白皑皑的雪山上流下的溪水冷冽欢快、哗哗作响，不知疲倦地推动着半人高的彩色经筒，永不停歇地吟诵着"唵嘛呢叭咪吽"，保佑这个宁静村庄的平安。

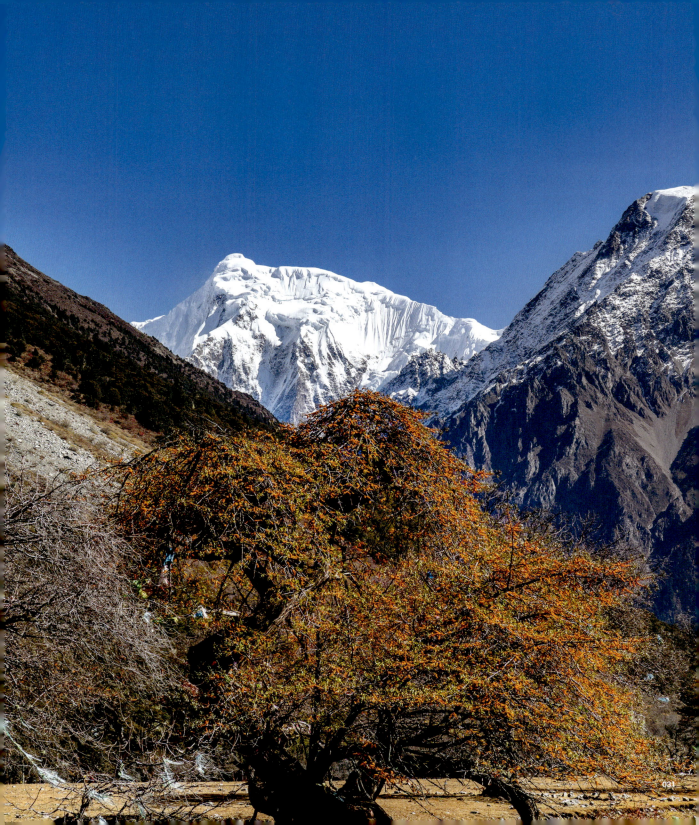

探秘南迦巴瓦

前往牧场的小路蜿蜒曲折,伏在土中的玛尼石上,六字真言依稀可辨,五彩斑斓的地衣厚如绒毯,让你忍不住躺上去好好地睡一觉。牧场的中央是一个巨大的经幡阵,有一个足球场那么大,绚丽夺目的经幡迎风飘扬,据说里面正在建一座寺庙。路边的小水潭染着碧绿的颜色却清澈见底,倒映着雪山的雄伟和迎风飘扬的艳丽经幡,精致而婉约地绘成了一幅山水画卷。

人类创造过很多词汇,比如"世外桃源""人间秘境""隐秘之地",等等。如果你现在问我,用这些词汇来形容甲应村有没有夸张?我可以负责任地回答你,丝毫不夸张,丁点不过分。甲应村给我的印象确实非常好,可以说是我这些年走过的、有人居的地方中最难寻的一处"世外桃源",甚至完胜"世界最后一块净土"的稻城亚丁村,也丝毫不逊于梅里雪山的雨崩村——是的,这里就是绝美的、遗世独立的隐秘之地。

甲应村的"秘境",除了美丽以外更重要的是跟他的与世隔绝有关。这是一个只有4户人家的村子,没有信号、没有网络、没有通电。"甲应村"其实只是地图标注名,而当地藏族和德钦县这边的藏族都叫"甲兴村"。网上关于甲应村的资料很少,连百度、搜狗、谷歌之类的都还没收录,高德、欧立德导航中也搜索不到甲应村的定位。至于网络上有关甲应村的信息,大概也是些旅者的游记,寥寥几笔。据估计,到现在为止,来到甲应的游人可能也就千儿八百人的样子。

造成这个的原因主要是这里以前不通公路,甲应村的村民在两年前要去一趟察瓦龙乡上买一些生活物资,绝对是一件大事。途中要翻越4300米的伯贡山和3800米的那久山两座大山,历经碎石悬崖、积雪滑坡、高海拔的

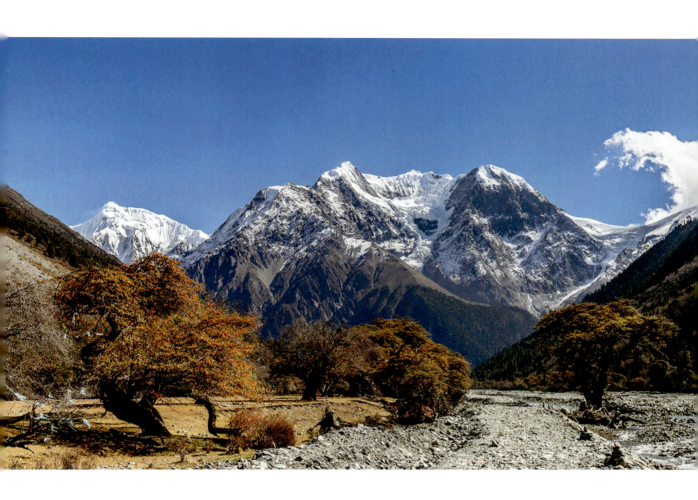

长途跋涉，才能到达海拔大约 2000 米的察瓦龙。习惯走山路的当地藏民轻装走一个单程都要花费足足一天的工夫。如果遇到雨雪天气或携带物品就需要两天的时间，而且晚上还得在高山上露宿一晚。冬天大雪封山，漫漫寒冬基本就与世隔绝了。从外面进甲应村的人，大多是在梅里雪山大外转山途中路过察瓦龙乡的徒步爱好者，专程来玩的游客很少。

探秘南迦巴瓦

我们停留在甲应村的时间不足一天，只能在仓促的时间中享受着他的僻静和美丽。甲应村确实是遗世独立的人间秘境、绝美风景的世外桃源。他那原始的风貌以及未被破坏的环境，给我留下了深刻印象，同时也不由得为他的未来担忧起来：

作为丙中洛的旅游延伸地，作为"丙察察""丙察左"公路自驾穿越的途经地，听说现在林芝旅游局已经准备开发甲应村，通往村里的道路已经修通，村里很快也将接通通信讯号。不远的将来，必将成为一个打卡地——他的将来会不会被过度开发？他的环境会不会遭到破坏？这么原始的他，会是下一个雨崩村吗？

不管怎么说，甲应村不应该仅仅是游客眼中的旅游天堂，也不应该仅仅是旅行者在一路风尘与颠簸后得到一个清静的庇护港，更应该是大自然本应该有的样子，旅行者也应该为保护"秘境甲应"的环境尽一份微薄之力。

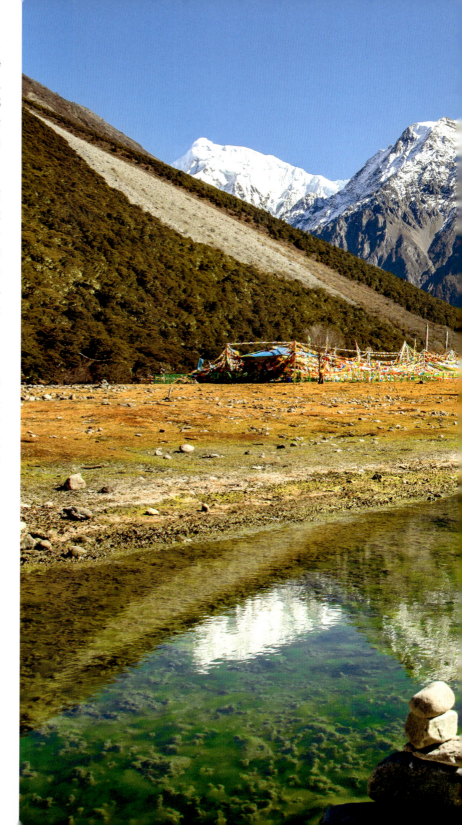

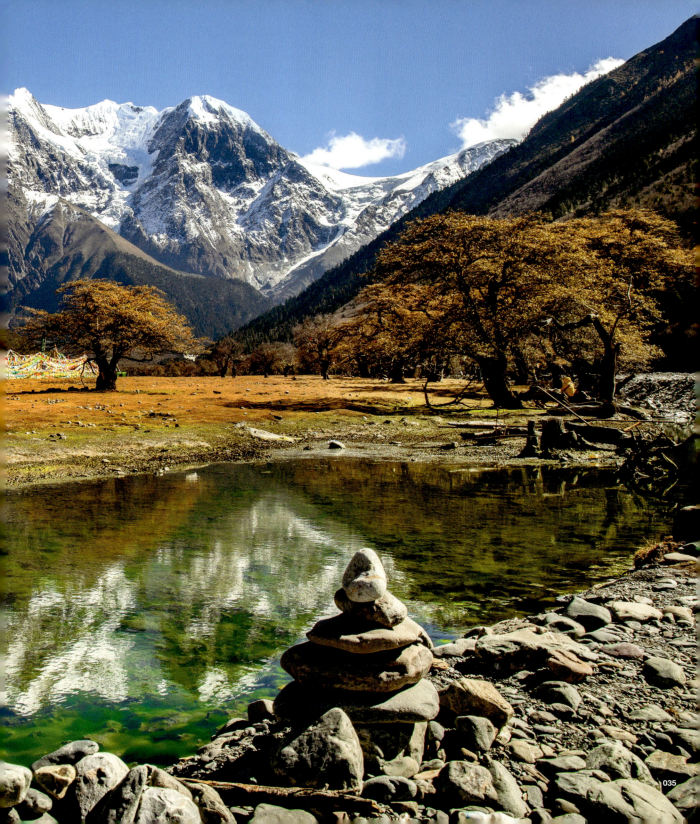

5 梅里西坡落日

云流天外生寒色，
霞落雪中驻晚晖。

梅里雪山，是横跨西藏自治区察隅县与云南省迪庆藏族自治州德钦县的一座南北走向的庞大的雪山群，北与西藏境内的阿冬格尼山相连，南接云南省怒江州贡山县的碧罗雪山。这里的横断山脉断裂活动强烈，地势高耸，有 13 座海拔 6000 米以上高峰分布在近 150 公里长的山脉上。北段山体宽厚，地形起伏相对不剧烈，山峰终年积雪，冰川发育完全，高山流石滩地貌极为发达，而南段山地狭窄，地形剧烈起伏，形成发育完好的极高山和冰川地貌。其中呈金字塔状的最高峰叫卡瓦格博，海拔 6740 米，最低处为澜沧江江边查里通与燕门乡交界处的 1900 米，相对高差达 4840 米，故而显得非常雄伟。

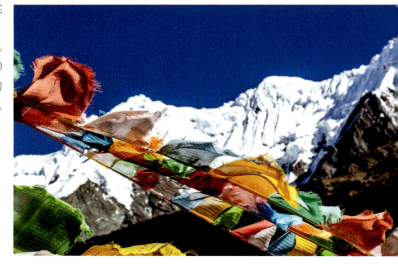

"梅里"一词为德钦藏语发音 mainri，汉文意思是药山，因盛产各种名贵药材而得名。同时他也是雍仲苯教圣地，和西藏的冈仁波齐、青海的阿尼玛卿山、尕朵觉悟并称为藏传佛教四大神山。

既然是神山，自然有着许许多多的传说。梅里雪山的主峰卡瓦格博，藏语"白色雪山"之意，俗称"雪山之神"。传说原是九头十八臂的凶恶煞神，后被莲花生大士教化，受居士戒，皈依佛门，做了千佛之子格萨尔麾下一员神将，从此统领边地，福荫雪域。卡瓦格博神像常常被供奉在神坛之上，他身骑白马，手持长剑，威风凛凛，俨然一位保护神——你在德钦县的飞来寺、雾浓顶观景台皆可以看到他的雕像。

卡瓦格博和其周围诸峰，虽称"十三峰"，但语意是取"十三"这个藏语里的吉祥数，并不是准确的十三座雪峰，而是较多山峰的统称。诸峰中较有名的有缅茨姆峰、吉娃仁安峰、布迥松阶吾学峰、玛兵扎拉旺堆峰、粗归腊卡峰、说拉赞归面布峰，等等。

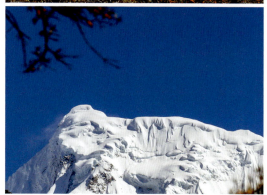

其中，亭亭玉立、气质若兰的缅茨姆峰位于卡瓦格博峰南侧，意为大海神女，传说中他是卡瓦格博峰的妻子。当年，卡瓦格博随格萨尔王远征恶罗海国，恶罗海国想收买卡瓦格博，将缅茨姆假意许配给卡瓦格博，不料卡瓦格博与缅茨姆互相倾心，永不分离。又有人传说缅茨姆为玉龙雪山之女，虽为卡瓦格博之妻，却心念家乡，面向家乡。雪峰总有云雾缭绕，人们称其为缅茨姆含羞而罩的面纱。

位于缅茨姆峰北侧、并列排立的五个扁平而尖削的山峰叫吉娃仁安峰，意为"五佛之冠"，也叫"五冠峰"；传说为卡瓦格博和缅茨姆所生的儿子的布迥松阶吾学峰，则位于五冠峰与卡瓦格博峰之间；卡瓦格博的东北方向是玛兵扎拉旺堆峰，又称"无敌降魔战神"（将军峰），守护卡瓦格博的侧翼；粗归腊卡意为"圆湖上方的山峰"，位于斯恰冰川的冰斗上方。

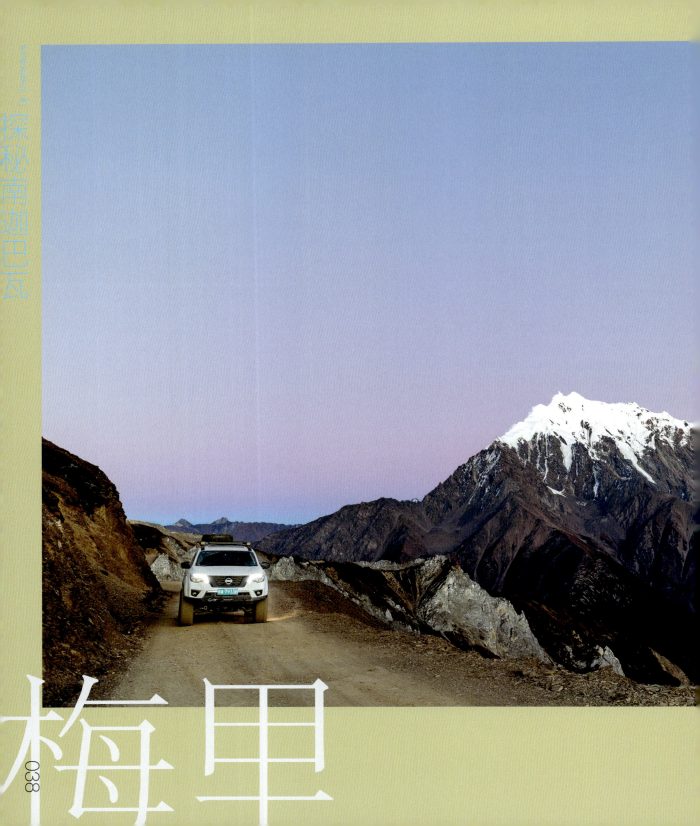

探秘南迦巴瓦

梅里

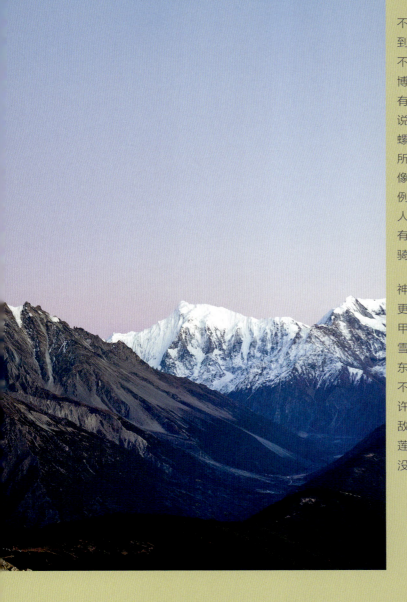

2005年至今，我在云南境内德钦县的飞来寺、雾浓顶看到过梅里雪山、卡瓦格博已经不下五次，也有幸多次在这些地方等候到日出时分卡瓦格博的日照金山。不过梅里雪山的西坡长啥样，此次甲应一行才算看到。

不得不说，在察瓦龙乡的崩功腊卡垭口、甲应村看到的卡瓦格博和我们以前见到的完全不一样。如果不是有人提醒，根本无法认出这个雪山就是卡瓦格博，他的西坡没有东坡那么尖锐、俊秀、挺拔，没有完整的金字塔造型，但是更加稳健、庞大。有人说像一头巨大的白象，也有人说像一只倒扣着的海螺——这倒和藏传佛教的法理有些相近——佛说：所谓的壮美景色、神山圣湖皆为诸神世间之相，就像菩萨下凡救人也会化作各类面相。卡瓦格博也不例外，据说他有四相，分别乘坐不同的坐骑展示与人：德钦飞来寺供奉的是卡瓦格博骑狮子的神像，有的地方是骑龙、骑孔雀的，而在甲应，他是化身骑着大象、驾着海螺下凡拯救人间！

神话归神话，同一人正脸和后脑勺还差别那么大，更何况在一个三维的空间看一座山呢！所以，站在甲应村的牧场，看他周围的雪山，明明知道是梅里雪山十三峰的那几个家伙，可是和我们在卡瓦格博东坡得到印象实在差别太大，就连当地老百姓也说不清楚，只知道村子背靠的这座雪山叫将军峰（也许就是梅里雪山十三峰的玛兵扎拉旺堆峰，那个"无敌降魔战神"吧？），而正对着村子的这个有点像莲花宝座的山峰，威武雄壮、夺人眼球的大家伙却没人能说出他的名字。

梦中的香格里拉

探秘南迦巴瓦

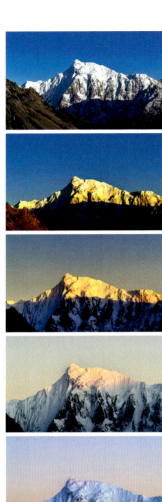

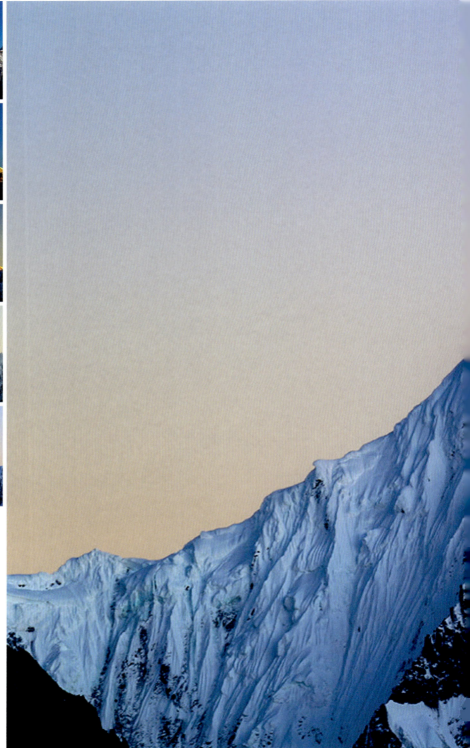

040

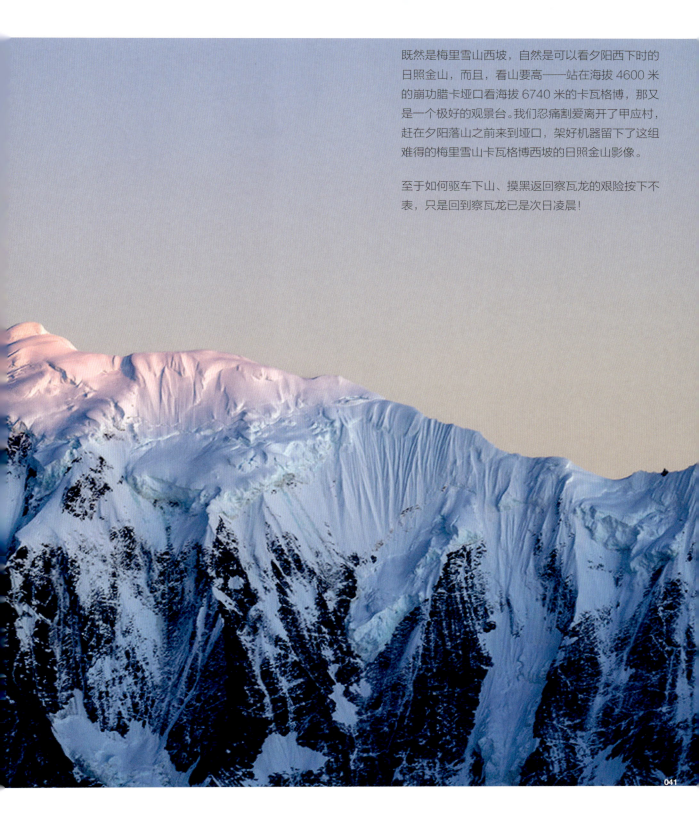

既然是梅里雪山西坡,自然是可以看夕阳西下时的日照金山,而且,看山要高——站在海拔 4600 米的崩功腊卡垭口看海拔 6740 米的卡瓦格博,那又是一个极好的观景台。我们忍痛割爱离开了甲应村,赶在夕阳落山之前来到垭口,架好机器留下了这组难得的梅里雪山卡瓦格博西坡的日照金山影像。

至于如何驱车下山、摸黑返回察瓦龙的艰险按下不表,只是回到察瓦龙已是次日凌晨!

6 万山不许一路通

卷尽微云天更阔，此行更不负清秋。

离开察瓦龙乡，我们告别了世外桃源甲应村，依依不舍地和梅里雪山告别，翻越三个海拔 4000 多米的垭口（海拔 4636 米的雄珠拉垭口、海拔 4498 米的昌拉垭口以及海拔 4706 米的益秀拉垭口），沿着"察然"公路继续西行。

"察然"公路是201省道"丙察然"公路的西段，顾名思义是西藏察隅至然乌的公路，全长250公里，具体为：从察隅县城竹瓦根镇（海拔2330米）—古玉乡（海拔3480米）—德姆拉山口（海拔4900米，大雪封山几个月）—然乌镇（海拔3850米）。2012年，"察然"公路历时两年建设后终于全线完成，从而打通了进出察隅的通道，从察隅到八一镇的时间由原来的2天缩短为10个小时。

"察然"公路的建设不是一件容易的事，因为这里是中国最大的峡谷区，是云贵高原、青藏高原主要横断山脉的碰撞区；又有金沙江、怒江、澜沧江、雅鲁藏布江等多条大江大河从北向南流淌，把地壳深深地切下去，切成一道道深达几百米、几千米的大峡谷。山与河是南北向的，路却是东西向的。修公路就必须穿过一道道峡谷，越过峡谷间一道道高耸的大山。所以，"察然"公路弯路多，盘山路多，爬上去、降下来是这条公路的节奏。为了降低爬升的坡度，"之"字形的设计成为常态，造就了一批诸如36拐、72拐、108拐这样难得一见的地标。公路大部分地段紧贴着陡峭的崖壁切山而过，滑坡、泥石流、塌方、洪水、地震、雪崩等自然灾害是家常便饭。

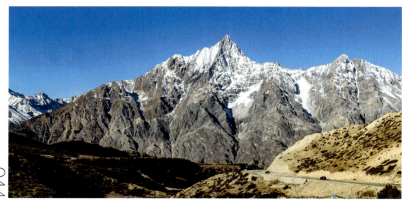

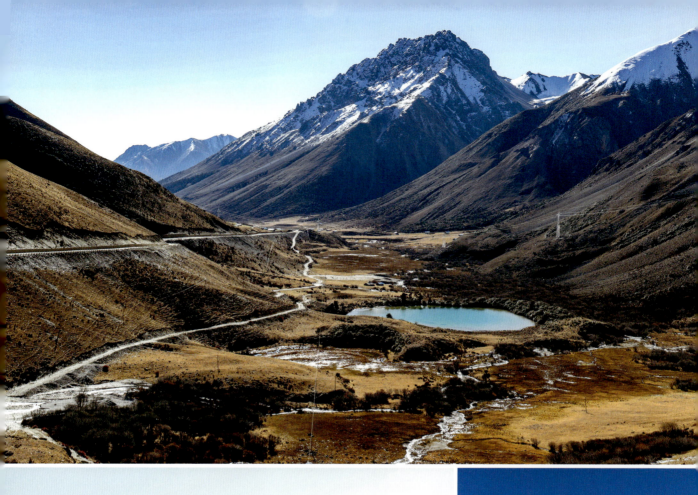

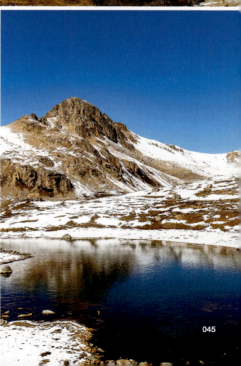

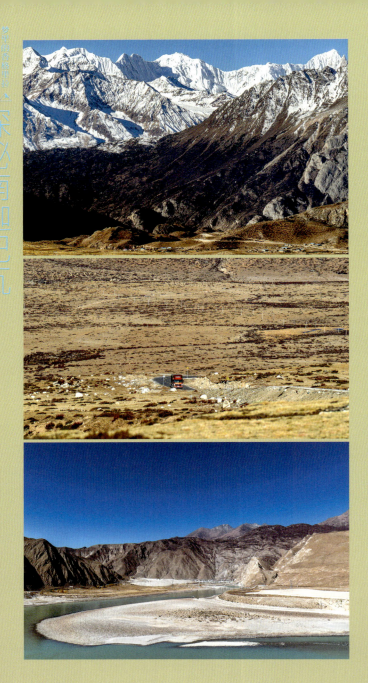

应该说，"察然"公路最主要的功能在于它是一条重要的战略国防公路，是察隅与外界联系的主要道路。"察然"公路从察隅县城继续往南延伸，可以到达下察隅和沙马。

"察然"公路也是一条很有驾驶乐趣的自驾线路。从察瓦龙乡出发，一路翻山越岭，来到"察然"公路最高的德姆拉山口。这里海拔4900米，也是察隅县和八宿县的分界处，再经来古冰川、然乌镇后驶入川藏线（318国道）赶往波密县。

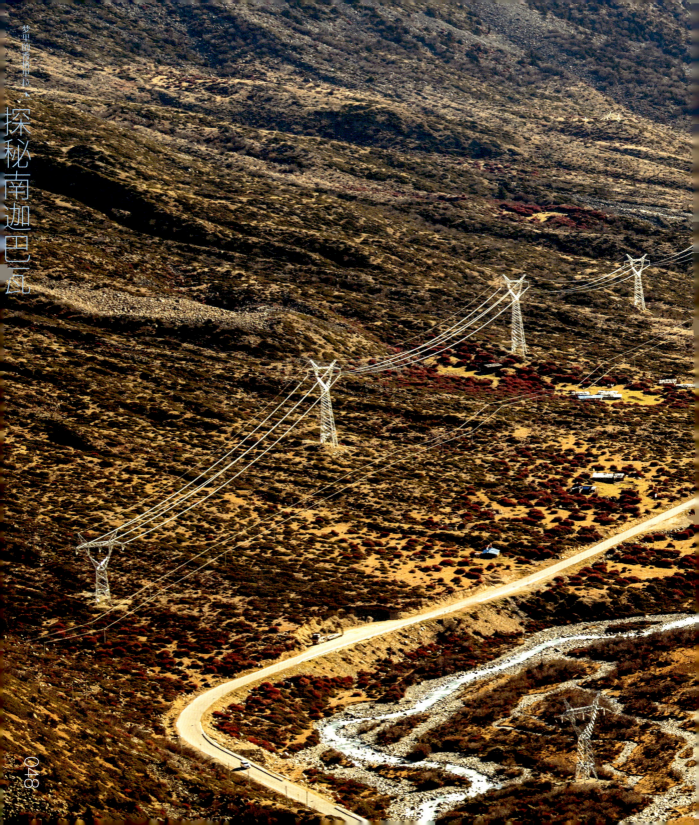

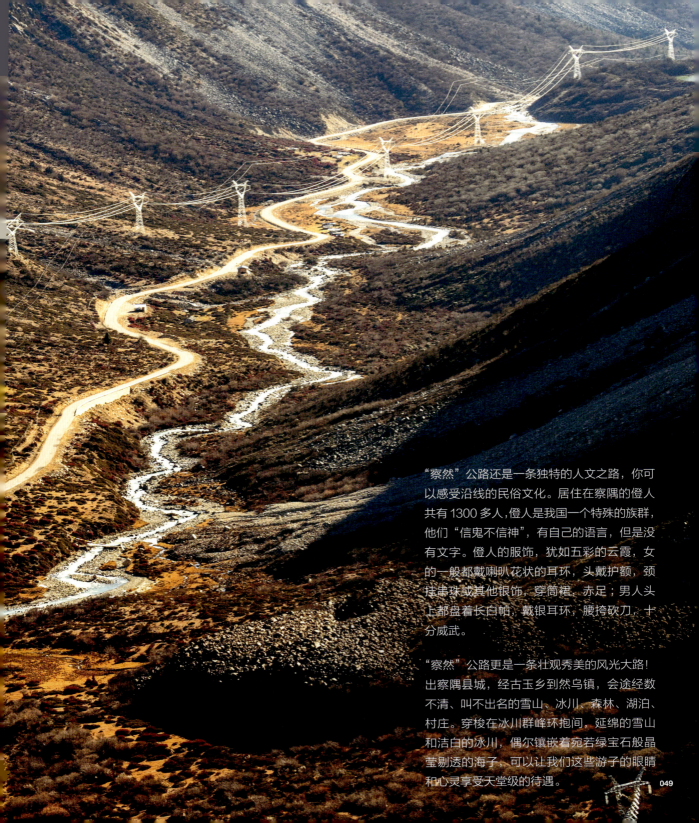

"察然"公路还是一条独特的人文之路,你可以感受沿线的民俗文化。居住在察隅的僜人共有1300多人,僜人是我国一个特殊的族群,他们"信鬼不信神",有自己的语言,但是没有文字。僜人的服饰,犹如五彩的云霞,女的一般都戴喇叭花状的耳环,头戴护额,颈挂串珠或其他银饰,穿筒裙,赤足;男人头上都盘着长白帕,戴银耳环,腰挎砍刀,十分威武。

"察然"公路更是一条壮观秀美的风光大路!出察隅县城,经古玉乡到然乌镇,会途经数不清、叫不出名的雪山、冰川、森林、湖泊、村庄。穿梭在冰川群峰环抱间,延绵的雪山和洁白的冰川,偶尔镶嵌着宛若绿宝石般晶莹剔透的海子,可以让我们这些游子的眼睛和心灵享受天堂级的待遇。

7 探秘南迦巴瓦

翻越德姆拉雪山

读万卷书，行万里路。

相对于闻名遐迩、广为传颂而大书特书的"丙察察"，为什么很少有人提及"察然"公路？我想有两个原因：一是原本此条公路靠近边界，东南与缅甸相接，西南与印度接壤，限制较多，办边防证的手续麻烦。除了进出察隅的本地人和戍边的部队外，走的人一直比较少。二来主要是德姆拉山的气候条件非常恶劣。

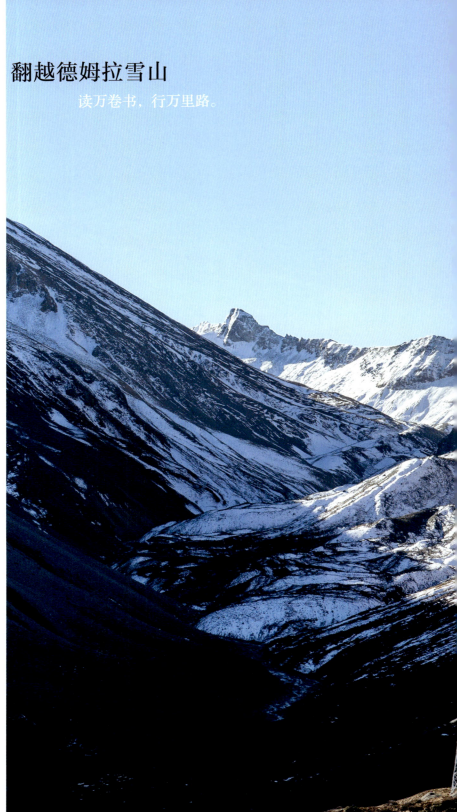

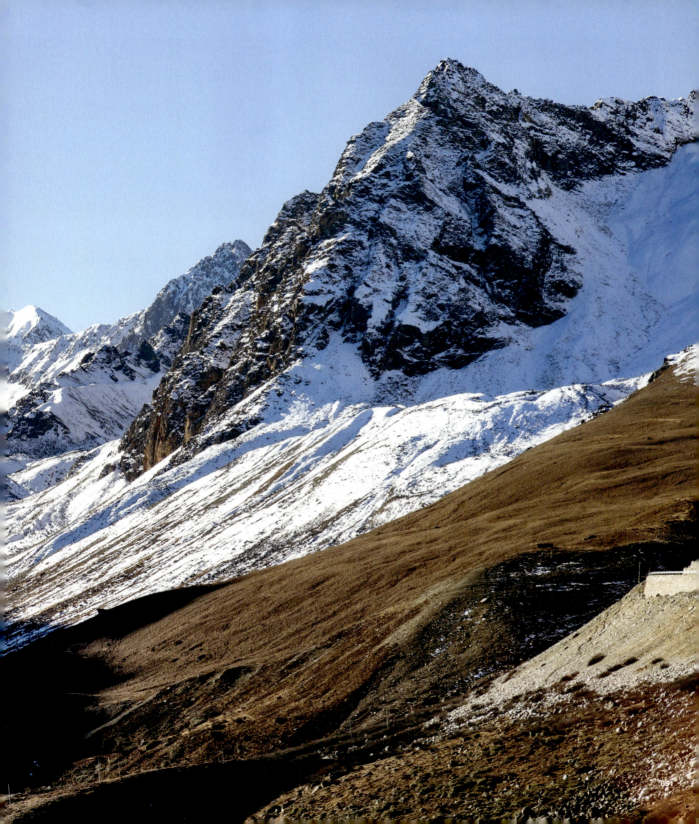

梦里的香格里拉

探秘南迦巴瓦

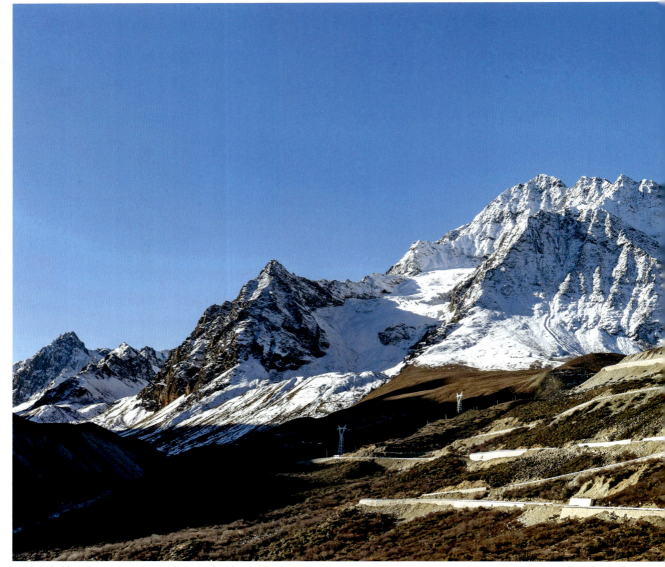

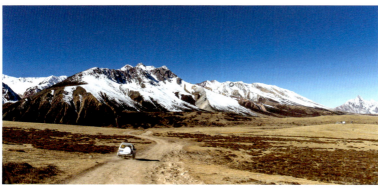

德姆拉山海拔 5000 多米，位于八宿县和察隅县的交界处，南面是桑昂曲的源头，北面是然乌湖的源头。60 年前这里不通公路，来往都是从然乌镇骑马或步行，翻越德姆拉山，需要六七天时间才能到察隅。现在修好了"察然"公路，大大改善了路况，但还是改变不了它的气候条件。

德姆拉山垭口气候变化无常，而其恶劣天气比较极端。七、八、九月好走的季节通过问题不大，但是遇上四、五、六"淋破头"，或十、冬、腊"学狗爬"的季节，要通过就十分困难了。当地人常说"察隅下雨，德姆拉就下雪"。这里经常大雪封山，雪下的大不说，时间还长达数月。我们有时候可以看到电视里播放出动推土机推雪开路、雪墙耸立的救援报道画面就出自此。我也留意到沿途时不时出现巨大的标识牌写着救援电话，还有一根根几米高的红黄标示杆——那是留给推土机推雪时的公路边界标识记号。

探秘南迦巴瓦

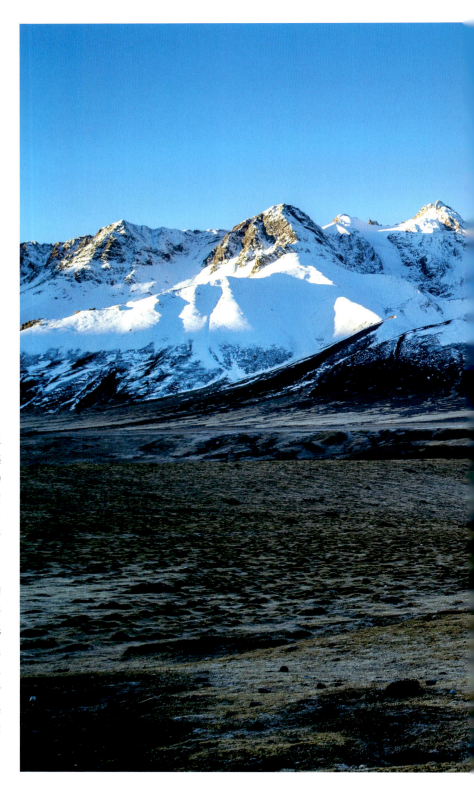

今天我们比较幸运，虽已入冬，但未遇暴雪，沿着"察然"公路翻越德姆拉雪山倒是顺利。站在近5000米的垭口观景台，在感慨现代化交通带来的便利和快速的同时，不由得又惋惜那些被称之为"路上的时光"的流逝……

"读万卷书，行万里路"，是古人的一种伟大境界。书是一种历时的讲述，读书也是在时间的流逝中，先后有序地接触书中讲述的内容。仅仅读书还不够，因为世界并不仅仅在时间维度里展开，还要行路。行路是在空间的维度里，和时间一起接触万物并呈的世界。但行路也是有它的"要求"的——那就要接触，而不是一闪而过。

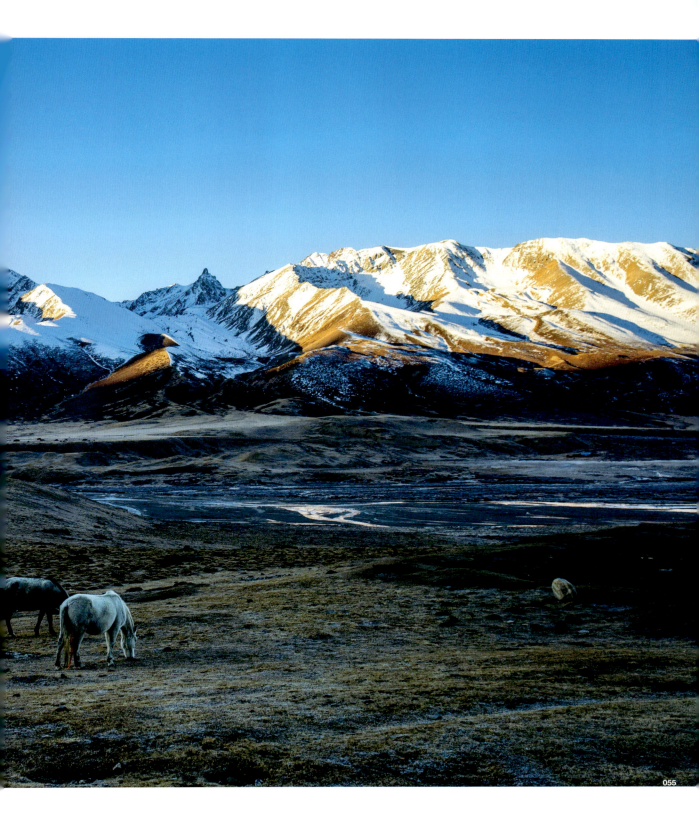

古时"行万里路"的人是真正的"行路",是真正与世界接触。许多伟大的诗作都是在路上写成的。

"衣上征尘杂酒痕,远游无处不销魂。此身合是诗人未?细雨骑驴入剑门。"公元1172年,陆游,一个年近半百的老人行走在从陕西汉中回四川成都的路上,写下了《剑门道中遇微雨》这首诗,使得"细雨骑驴"成了古代诗人的典型形象。身背锦囊的李贺一定也是骑驴出行的,路上偶有所得,便写下来扔入囊中。"大夫泽畔行吟处,司马江头送别时"。"行吟"词甚是贴切,说明了行路是诗人灵感的源泉。

除了骑驴,古代诗人还乘船出行。"孤帆远影碧空尽""无边落木萧萧下""潮平两岸阔,风正一帆悬"……就这样,船上的诗人也写下了无数名篇。

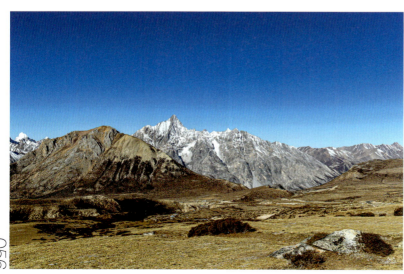

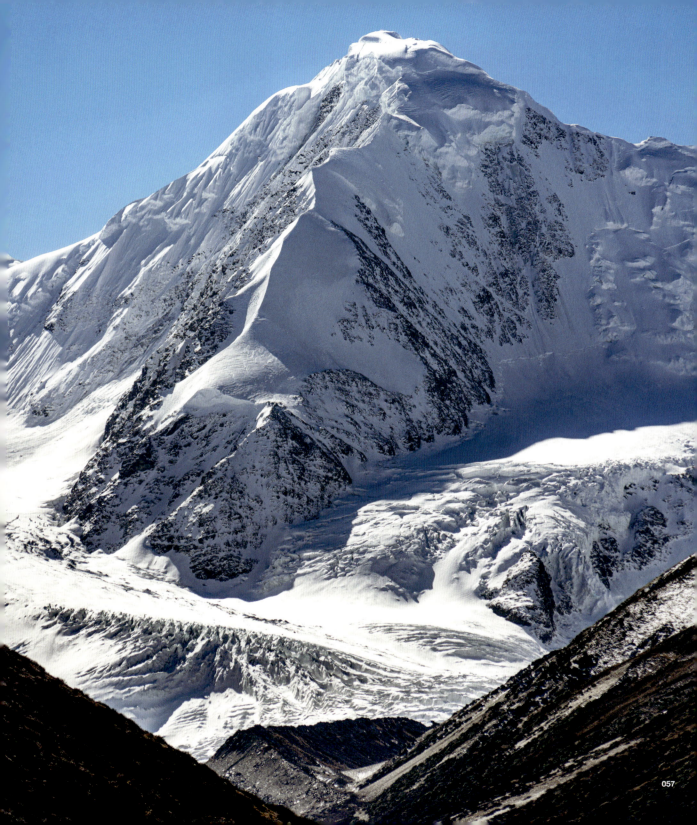

探秘南迦巴瓦

很多伟大的诗篇之所以多产于路上，探究其原因，除了与古人爱"溜达"有关，其实更多地和这些伟大诗人坎坷的政治生涯也不无关系。苏轼、白居易、王维这些大腕儿一生漂泊不定，贬来贬去，今年"劝君更尽一杯酒，西出阳关无故人"，他年"日啖荔枝三百颗，不妨长作岭南人"——倒也成就了他们"走"在路上的经历，留下了无数精美的诗句。

古人的"在路上"和当代我们自驾可有所不同。他们无论是骑驴还是乘船都有一个特点：慢。只有慢，才能看、才能接触、才能体验、才能品味。古人的旅行是过程游、体验游和思考游。他们是真正的户外高手。而现代人旅行，大多是"到此一游"的"目的地游"——直奔目的地，路仅仅是实现目的的手段。过去不理解为什么汽车、火车、高速公路等路边场景不能成诗入文，以为因它们新，存在的时间不够久。现在想来，这些东西不能成诗入文的原因其实是它们速度太快，令人目眩——你可听说加加林曾写过什么脍炙人口的"诗词"？

要速度，就要丧失感受和体验，就要失去意境，此事难两全。交通工具的现代化程度与我们对世界的感知深度是成反比的。所以说，就认识世界和体验大地而言，高速公路并不是最好的便利。而且，随着科技的发展越发追求速度、越发追求平稳。遇大山往往要打隧道穿过，而不是翻山越岭；遇到江河峡谷要架桥而过，而不是蜿蜒顺势而走。最美的景致、最险的经历就在这些越来越平稳、越来越快速的"效率"中逐渐平淡、逐渐消失，哪还会产生什么激情、感慨、抒发和思考？！

熊掌和鱼，你选哪个？

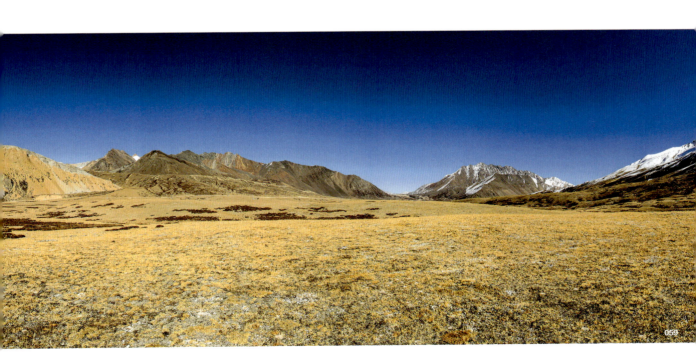

8 你亦是风景

你站在桥上看风景，看风景的人在楼上看你。

说实话，在"丙察察"的路上最让我们放松和开心的景色还是高山牧场的田园风光。每每见到此景，东晋陶渊明的"采菊东篱下，悠然见南山"不由得脱口而出，那种悠然自得的心境、对宁静田园生活的热爱，一度成为自己对中年，特别是五十岁以后的生活的向往和定位。

但是——

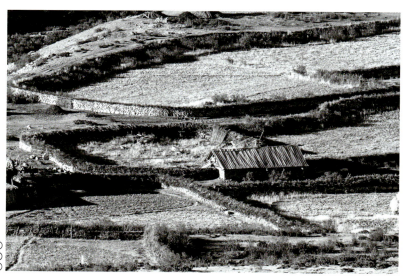

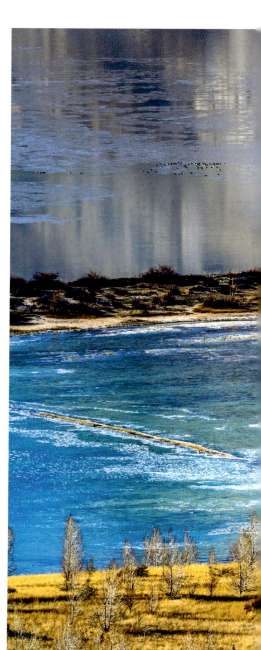

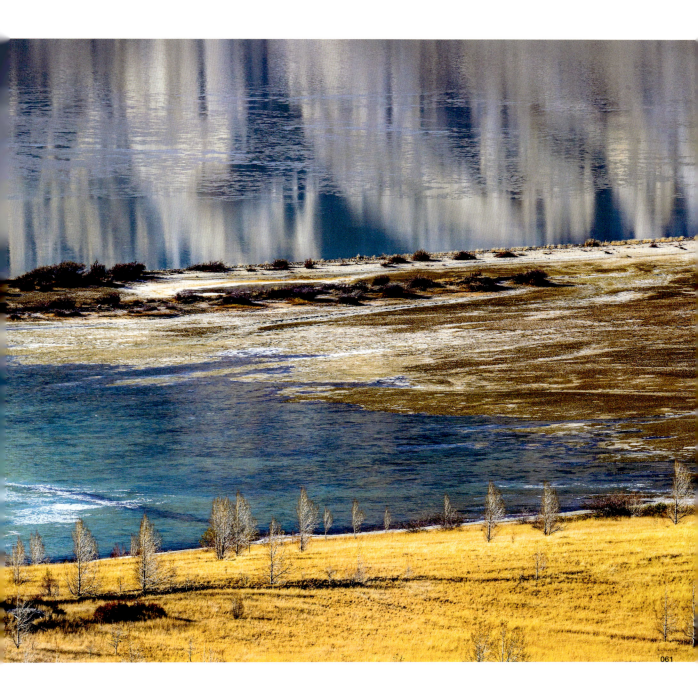

当来到这个岁数，你才猛然发现"五十"并不是可以喘口气的年纪。"五十而知天命"，天知道你能知道什么，反正我依然看不到尽头。拼死拼活的半辈子，原本以为可以通达潇洒些，哪知道依旧是碎了一地的烟火。原本口口声声地"财务自由""职场自由""出行自由"……各种幻想的"自由"还远在天边，结果就连吃肉自由也实现不了——看看自己的体检化验单吧！

事业的成就已经是肉眼可见的结局，身体的红灯却不时地提醒新的危机的到来。房子车子孩子就不用和别人比了，票子的厚度、位子高度应该心里有数，血脂血糖血压的高度更是步步进逼。原本以为已经"惯看晓风残月""浸淫人情世故"，却哪知"机关算尽终成空，曲终人散皆是梦"；人生以为还能来日方长，却永远不知道意外和惊喜哪个先到。

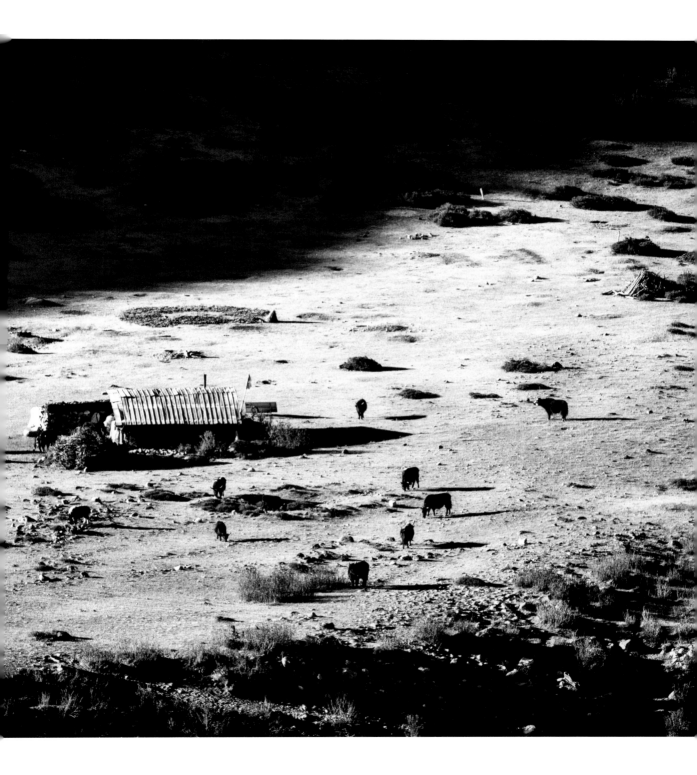

探秘南迦巴瓦

五十是个纠结的年龄，到这个年纪的人就像已经坚硬的石头，难以企望流水的冲刷改变它的形状。不像青春年少还可以是化学元素表中最活泼的钾钙钠镁铝，与世界频繁交换能量，随时遇到的一个人一件事就可以让你掉头拐弯，走上计划外的线路——哪怕失败了也不要紧——甚至还会有壮烈的美感，而这桥段一旦发生在中年，剩下的只有寒碜和尴尬……

五十是个尴尬的年龄，也许会有人巴结你，但更多的还是需要你去讨好人：既要讨得老人的欢心，也要做好儿女的榜样，还要时刻关注老婆的脸色；既要不停迎合他人的心思，也要照顾身边同僚的情绪，有了好事只能偷着乐、打落了牙只能往肚里咽；总是想着对别人好，却没有人说你好。最后则活成了自己和别人都讨厌的样子……

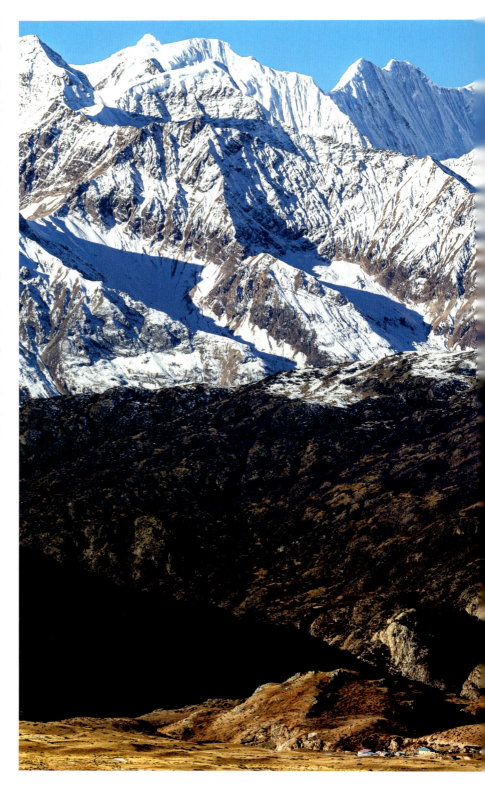

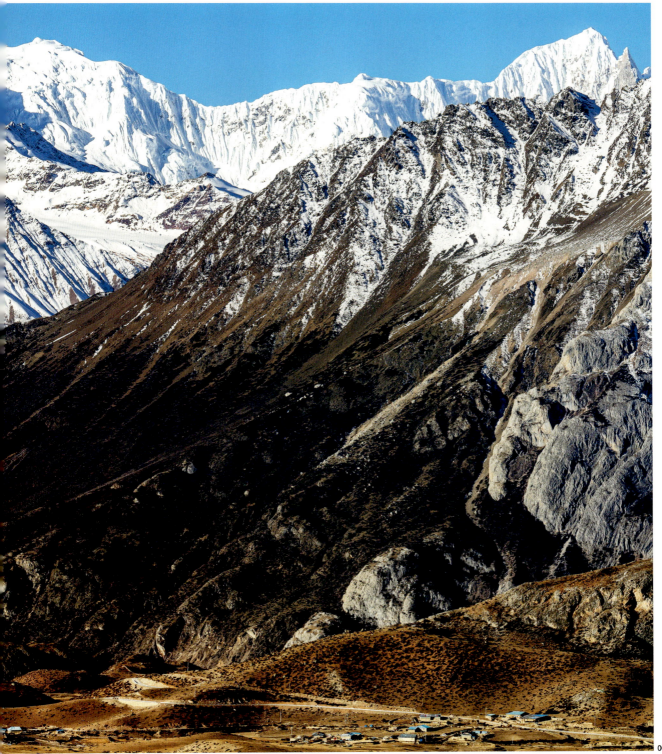

五十岁是个矛盾的年龄，既要忍住自己更年期喋喋不休的唠叨，又不能完全"沉默是金"——以免让人误认为老年痴呆一个；既要避免以大欺小、对后辈呼来唤去，又要适当扶上马送一程，让他们尽快成长。不知是不是到了眼花的年纪，我们经常是远视眼，别人生命里的一点萤光，就看成太阳；可惜，我们又是近视眼，从来看不见自己身边的灼灼光亮。我们习惯于羡慕别人的生活，仰望别人的幸福，似乎别人的就是最好的。不幸总在我们自己眼里飘荡，而幸福却在别人眼中流淌……

五十岁的年纪不再是摇滚，持续的愤怒和亢奋不会快乐，五十不能再做"斗士"，整天都用尖酸刻薄、攻击谩骂来过滤生活，仿佛这个社会没有一件可以称心的事情。人生活在极端，总会倾斜，忘记柔软等于慢性变态；五十岁也不是童谣，清新到忘记年龄，单纯到忽略世事，天真到被人骗了还帮着数钱，不能够再老黄瓜刷绿漆自欺欺人、贻笑大方；五十岁更不是大合唱，千人一面、千人一声，人云亦云，除了转载就是粘贴，自己既不独立、也从不思考……

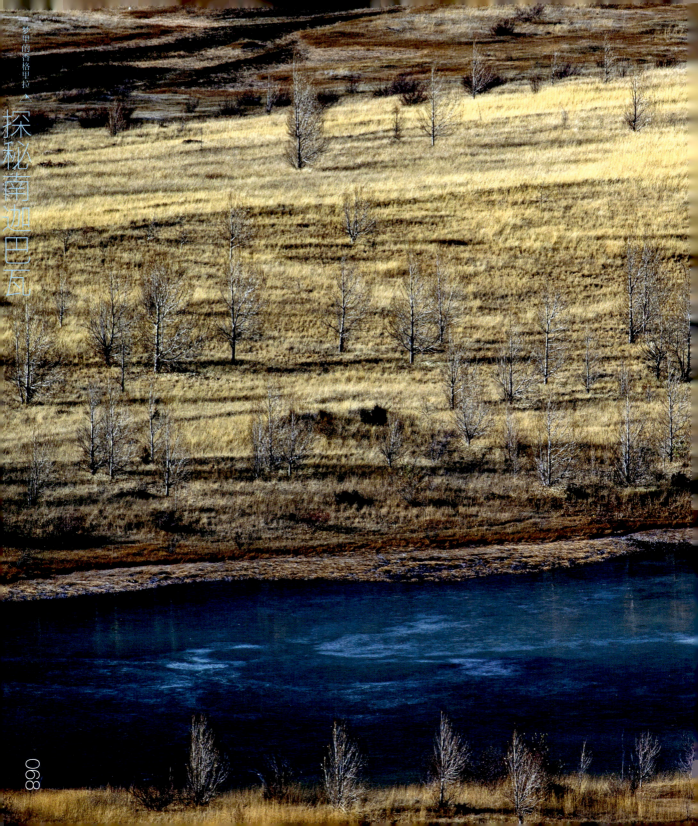

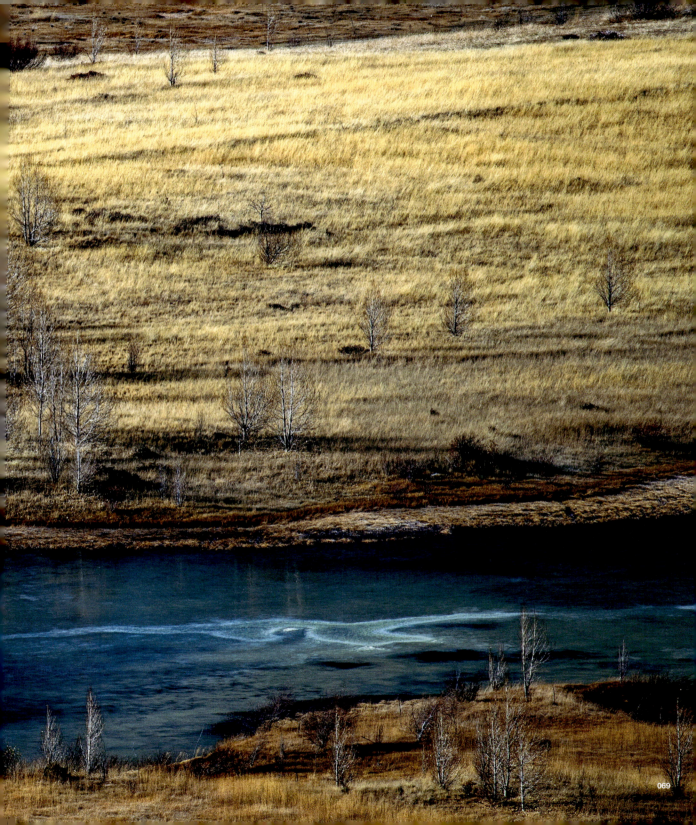

梦里的香格里拉

探秘南迦巴瓦

我们更应该看到，五十岁是一种现实。它不仅消融掉我们浓密的长发，也弄丢了我们蓬勃的激情和梦想。有些时候，一觉醒来竟然忘记了很多重要的记忆。春去秋来，过尽千帆，在生活中的绝大部分时刻，你我作为社会的脊梁、单位的骨干、家庭的支柱，都有意无意地必须以刚强的面貌示人，或强作镇定或声嘶力竭，或身先士卒或殚精竭虑，或砥砺前行或扛下所有，但总有某些时刻、在某些人面前，你会突然卸下心防，真实地任由情感流淌。

我们更应该看到，五十岁是一杯清茶。人生的境界不是天天幸福，而是天天不烦；不再为得到而过分欣喜，也不会为失去而过分伤感。在觥筹交错之后，人散夜阑之时，一半妥协，一半坚守，两边都让一小步。妥协就成了从容，坚守就成了雅致。从容多了，就会豁达温存地体会一下怨恨之间的不舍以及市井里不精致却扎实亲切的活法。

我们更应该看到，五十岁是一幅秋画。生命有如花般灿烂，也会有如秋叶般凋零。人生是一个与自己和解的过程，终是要回归的。生活哪有那么多轰轰烈烈，都归于一粥一饭的平淡，多少当时觉得无法过去的坎儿，过上几年突然就风轻云淡了，再可怕的恨和再炽烈的爱最后都败给了时间。从年少的看远，到中年的看宽，从鲜衣怒马到宠辱不惊，岁月终是不可返，要学会享受繁华落尽一样的淡泊。

我们更应该看到，五十岁是一种舍得。历经了这么长时间的磨砺，获得了或多或少的殷实，错过了那么多些人和事，要学会"放下"。记得那年，站在塔公草原看生命繁茂绵延向南，看木格措熠熠生辉山水相连，看雅拉雪山千年时光、万年洪荒成就这里冰雪仙境圣土一方，才终于懂得了藏人心中关于"雅拉"的箴言，"雅拉"藏语意为"舍得"。舍弃，何尝不是最好的获得？

我们更应该看到，五十岁是一种满足。人生千姿百态，你无须羡慕，他有他的湖泊，你亦有你的小溪。走在生活的风雨旅程中，当你羡慕别人住着高楼大厦时，也许瑟缩在墙角的人，正羡慕你有一座可以遮风的草屋；当你羡慕别人坐在豪华车里，而失意于自己在地上行走时，也许躺在病床上的人，正羡慕你还可以自由行走……

"人生不如意十之八九，可与人言者并无二三"。到了五十岁，我们就更应该明白这个道理，不强求、不苛求。下雨有伞，炙热有阴凉，有二两小烧，一碟花生，就是一种满足。有一些思念和牵挂可以入梦，梦会绵长；有一些爱好可以入心，生活就会充实；有一两个人懂你的沉默，黑夜就不会漫长；有一两个圈子可以分享，时间就会缓慢。人生不过浮华一场，不过沧海一粟，别迷失了自己辜负了天地。

还记得那句话么：
你站在桥上看风景，
看风景的人在楼上看你。

9 探寻仁龙巴冰川

照我满怀冰雪处，人间宠辱不休惊。

中国是世界上屈指可数的冰川大国，也是世界上中低纬度山地冰川数量分布最多的国家。据科学考察，中国有冰川46298条，面积59406平方公里，冰储量5590立方公里。据统计，仅整个喜马拉雅山脉冰川面积约30000平方公里。世界上冰川大国还有美国、俄罗斯和加拿大，但这几个国家都是因纬度高、雪线低而形成了大面积的冰原，其山地冰川都不如中国多。

中国有如此多的雪山冰川，对中国西部干旱区意义重大。它是许多河流的源头和补给源，那些靠冰川融水补给的河流一般都会水流量稳定。中国冰川年均融水量（即冰川水资源量）约563亿立方米，分布在内陆河区的冰川水资源量就有236亿立方米，占内陆河水资源总量的20%，是内陆河水资源的重要组成部分。冰川不仅用汩汩的融水哺育着万物，以不停地积累、消融和运动去平衡着地球的体温，还以千万年的执着去雕饰着大地山川，为人类贡献了一处又一处人间天堂般的美景。

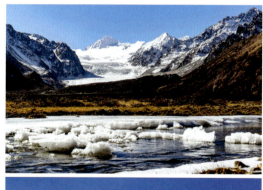

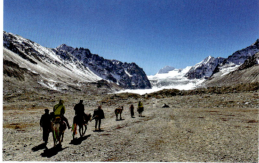

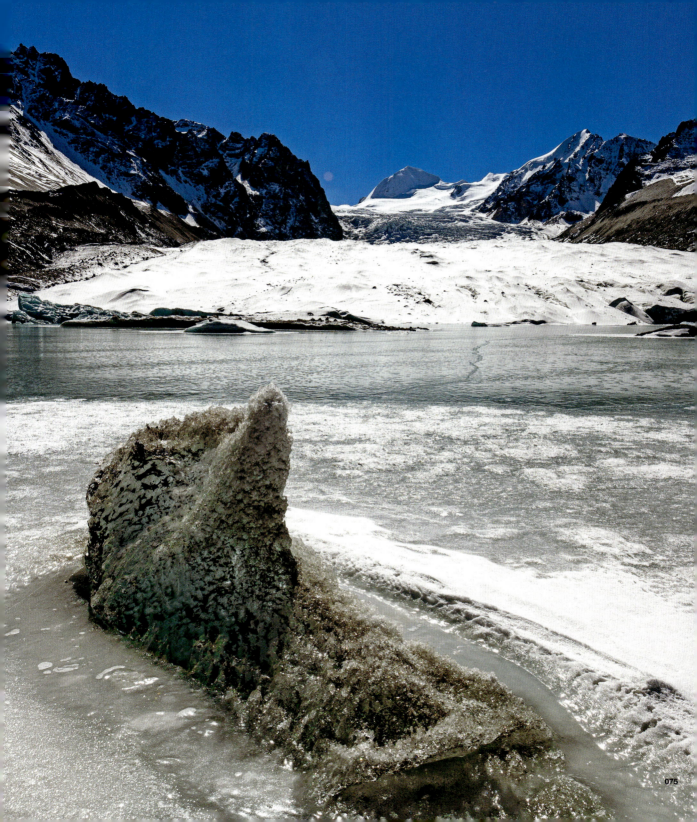

冰川对科学家还有着特殊的意义。在皑皑冰川里,一眼望去平淡无奇的擦痕、砾石、泥沙之间,包裹着细小得连肉眼都难以察觉的冰晶、气泡、灰尘,冰封于百年、千年、万年之前的无数神秘信息,可以成为今天人类手中的一把钥匙,去开启属于过去世界的大门。从冰川的深处钻孔取出冰柱叫作"冰芯",科学家们通过对冰芯的物理结构、化学性质、痕量元素的分析,能测定冰川的年龄及其形成过程,还可以得到相应历史年代的气温和降水资料,以及相应年代的二氧化碳等大气化学成分含量,获得宝贵的地质资料。通过研究冰川的盈缩变化及古冰川的遗迹,可以再现古时的气候变化,甚至可以模拟恢复古环境。因此,科学家说冰川是环境变化的记录器和敏感器。

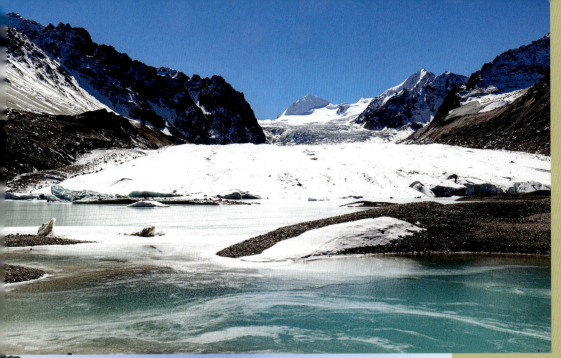
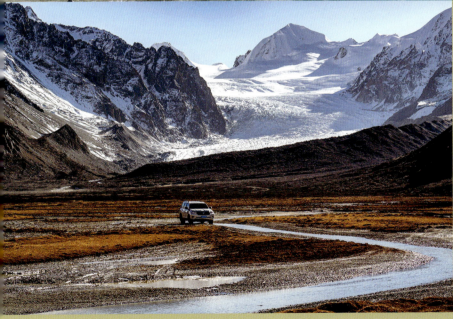

探秘南迦巴瓦

在中国的冰川家族所"居住"的多条磅礴的山脉中，横断山是十分特殊的。比起那些冰川绵延的高寒磅礴山脉，横断山的冰川分布相对独立和零散，却又各有特色。据科学家考察，横断山脉的冰川共有615条，面积达760平方公里。可以这么说，横亘在青藏高原和四川盆地的横断山不仅以其广袤的原始森林、丰富的自然资源、三江并流的河川地貌和多民族聚居的历史人文景观著称于世，还是一个多雪山冰川的"冰冻圈王国"，生机勃勃的有机世界与寒冷晶莹的冰雪王国，就这样奇妙地融为一体。

西藏东南、念青唐古拉山的东南段毫无疑问就是雪山冰川密集区。念青唐古拉山在西藏的东部忽然向南拐了一个弯，由西东向变成西北—东南方向。在这个拐弯的地带矗立着几座喜马拉雅山脉东端的几个超过6000多米的极高雪峰，比如南迦巴瓦、加拉白垒，等等。有雪峰就有冰川，这里同样矗立着无数冰川。今天带大家去看一个"闺中待嫁"、尚未开发的冰川——仁龙巴冰川。

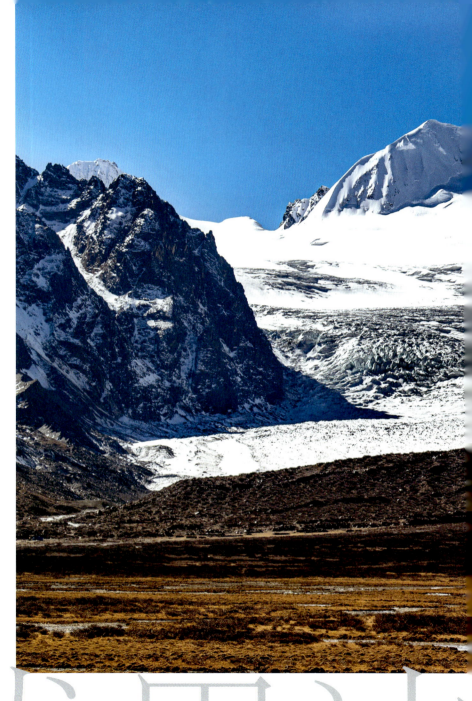

仁龙巴冰

探秘南迦巴瓦

梦里的香格里拉

神秘的仁龙巴冰川，因为口音的缘故，也音译做"日隆巴""仁龙坝""日弄巴"冰川。它也是路人甲推荐的，因为没有被开发，保持原始状态加上就在"察然"公路路边不远，更引起了我们强烈的兴趣。

进冰川的路很好找：翻过德姆拉山垭口前行不到2公里就可看见一条长长的围栏，旁边有一座简易房作为检查站。

这里海拔4500米左右，非常空旷，除了蓝天就是红黄交织的巨大山体和荒野，地上的草甸也早已没有了绿色，枯黄一片。一路上几乎看不见动物，寂静得只剩下加油的轰鸣和我们粗粗的喘气声，忽然间有点来到别的星球的味道。没有路标牌，只有一道浅浅的车印引导着前行，你可以放肆地开，却又不敢打扰这里的宁静。路经的一条条小河肯定是冰川的雪水，清澈见底。因为初冬水流不急也很浅，PRADO开过去没有问题。

进入山谷不远，两座巨大的雪峰豁然展现在你的眼前，洁白的冰川随着山谷倾泻而下，这就是深藏闺中的仁龙巴冰川！

仁龙巴冰川基本没什么名气，远不如附近的来古冰川和米堆冰川名气大，但是它的规模和气势并不输于前者，一样是中国最美丽的冰川之一。它是世界上少有的中低纬度海洋性现代冰川，冰舌末端海拔4560米，延绵数公里长。也许是地势排水好的缘故，

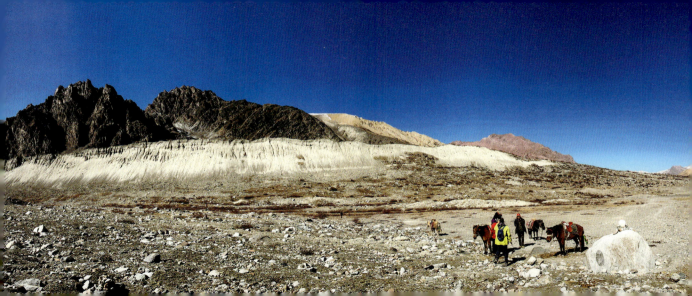

梦里的香格里拉

探秘南迦巴瓦

10 一个名叫"冰川"的非著名雕塑大师

妙手精巧章法艺，鬼斧神工境高奇。

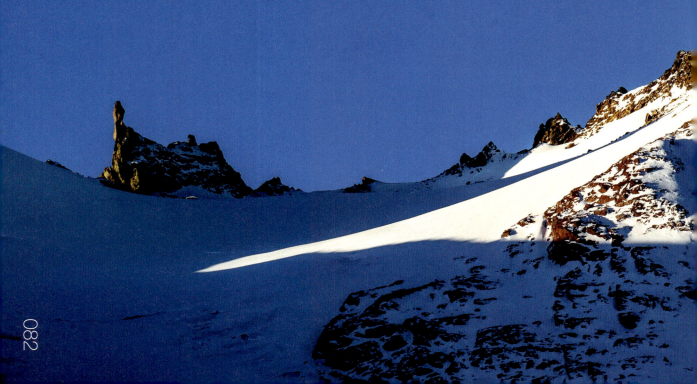

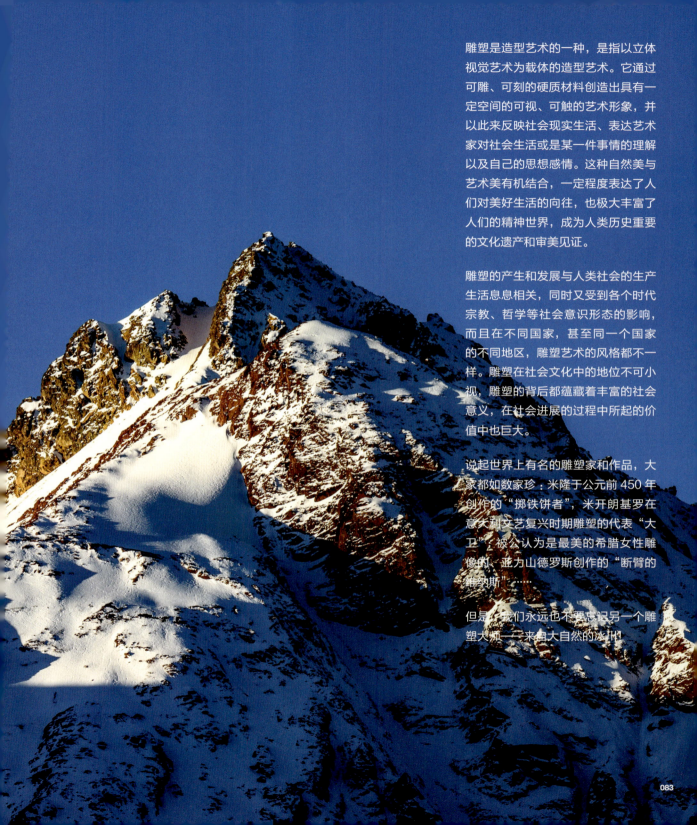

雕塑是造型艺术的一种，是指以立体视觉艺术为载体的造型艺术。它通过可雕、可刻的硬质材料创造出具有一定空间的可视、可触的艺术形象，并以此来反映社会现实生活、表达艺术家对社会生活或是某一件事情的理解以及自己的思想感情。这种自然美与艺术美有机结合，一定程度表达了人们对美好生活的向往，也极大丰富了人们的精神世界，成为人类历史重要的文化遗产和审美见证。

雕塑的产生和发展与人类社会的生产生活息息相关，同时又受到各个时代宗教、哲学等社会意识形态的影响，而且在不同国家，甚至同一个国家的不同地区，雕塑艺术的风格都不一样。雕塑在社会文化中的地位不可小视，雕塑的背后都蕴藏着丰富的社会意义，在社会进展的过程中所起的价值中也巨大。

说起世界上有名的雕塑家和作品，大家都如数家珍：米隆于公元前450年创作的"掷铁饼者"，米开朗基罗在意大利文艺复兴时期雕塑的代表"大卫"，被公认为是最美的希腊女性雕像的、亚力山德罗斯创作的"断臂的维纳斯"……

但是，我们永远也不要忘记另一个雕塑大师——来自大自然的冰川！

探秘南迦巴瓦

梦里的香格里拉

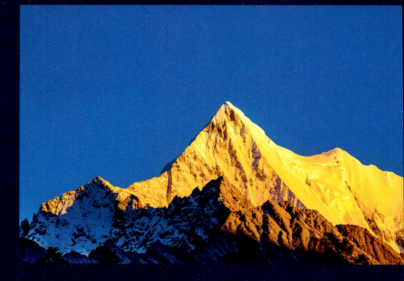

在德姆拉山垭口通往波密的公路两旁，你可以看到很多这样形状锐利的雪峰，有的像金字塔，有的像一些你在中学课本里"立体几何学"中所遇到的一个个锥体：尖椎体、四棱锥、五棱锥……衬以简单空旷的蓝天为背景，这些雪峰勾画的天际轮廓线往往山顶高耸尖锐，直指苍穹；两侧的山脊覆盖着皑皑的白雪，在太阳照射下，像锋利的刀刃反射着明晃晃的寒光，远远看去就像锋利无比、冷光逼人的刀锋，摄人心魄！

这不由得让人想起欧洲哥特式教堂的尖顶，如果说是教堂的尖顶是一种宗教的象征，将人的精神提升，引领向天国的话，那么一座座雪峰的尖顶，更以硕大的山体、洁白的冰雪，会不会将站在他面前人的灵魂紧紧地吸引，从凡尘中解脱出来，去体验冥冥中一种至高无上的力量！？

当你在惊叹如此隽秀的雪山美景,感叹大自然造物主的神奇的同时,也许会想:天呐,这么尖锐的山峰是怎么形成的?是哪个雕塑大师的杰作?

其实这一切都是冰川的作品。大自然在塑造和加工地表景观时,有很多造物主发挥了重要作用,比如地壳运动、洪水冲刷,又比如地震海啸、天寒地冻……但是我觉得这些造物主中,只有一个可成为"雕塑"大师——它就是冰川!

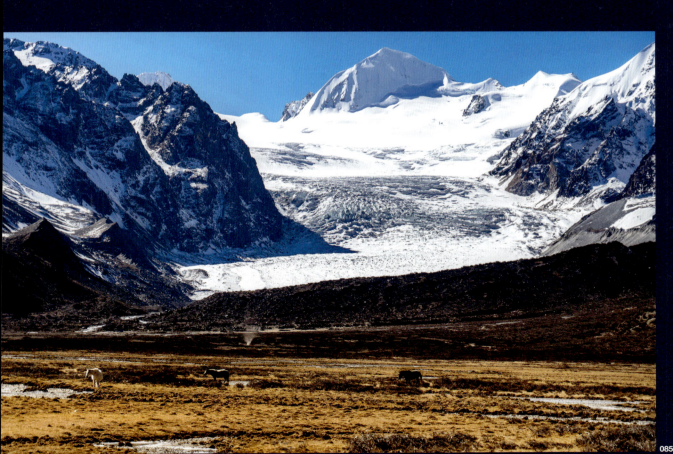

探秘南迦巴瓦

梦中的香格里拉

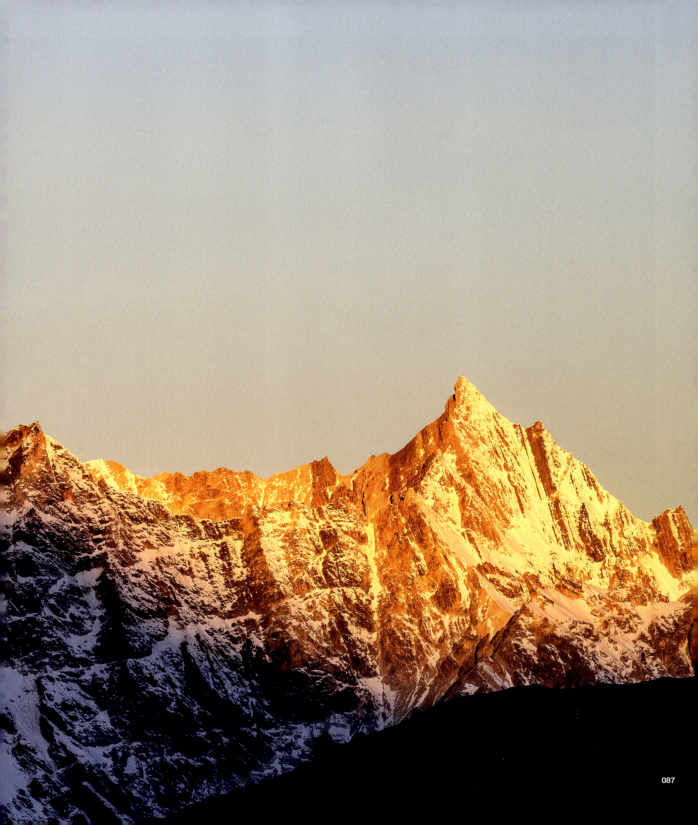

探秘南迦巴瓦

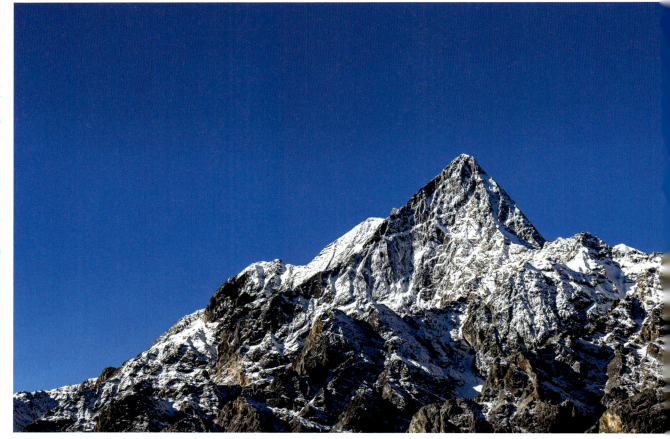

冰川的确是一个雕塑大师。就对雪峰周边的景观塑造而言，再也没有哪种因素比冰川重要了。冰川在向下缓慢流动中的巨大刨蚀和掘蚀作用不断地磨蚀、刮削山体岩石，把山体塑造成各种冰蚀地貌。他好像是万能的：时而是凿子，时而是刨子；时而是铲子，时而是砂轮、砂纸；时而是剪刀，时而是运输带……在塑造不同的景观时，这些工具都派上了用场，如此的得心应手。随着时间的推移，山体被冰川"雕塑"、磨蚀不断地后退，顶峰突出成尖，山体棱线也被冰川修整得笔直笔直——一个棱锥一样的雪峰就形成了。

冰川还在雪线附近的谷坡和山谷的源头逐渐形成冰斗，由于冻融风化的破坏和冰川的刨蚀和掘蚀，会使冰斗不断地扩大和加深。随着冰斗的不断扩大和斗壁的不断后退，把雪峰的脊线磨得薄薄的，好像刀刃一样，冰川学家们形象地称之为"刃脊"。然而，当夏季来临，气候变暖，冰川开始融化。他又换了一种雕塑的手法——当大块的冰砾合着冰水像河流一样从一个悬崖上跌落时，一个冰瀑布就形成了——如玉似翠的冰打碎了，从崖上泼下来，怎能不壮丽？

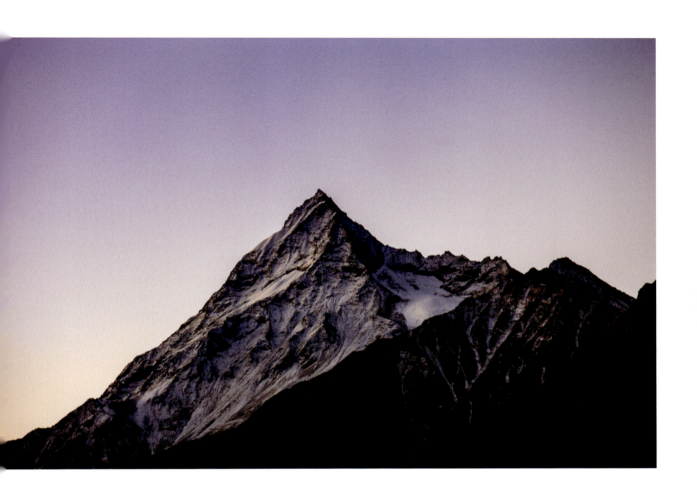

梦里的香格里拉

探秘南迦巴瓦

060

冰川大师塑造的"作品"最为独特的当属冰塔林了。冰川匍匐地下流动时，已经很是壮观，若是竖立成塔如林，那更加魁伟壮丽了。冰塔林不仅有着冰川的磅礴气势，亦展示了冰的晶莹剔透的质感，可谓世间罕见的珍稀景观。冰川高兴起来甚至干起园丁的活，顺带把山体冰川两边的森林修剪得整整齐齐，留下两条笔直笔直的线，好像阅兵式上士兵的队列一般整齐，很是神奇，人们称之为"冰川剪切线"。

冰川塑造的景观不仅有这些鸿篇巨制，也有"手工制作"一些小品：冰川消退后，曾在冰川下的巨石被磨得光滑无比，这种景观因其似绵羊脊背，故称"羊背石"；还有冰川流淌过的峡谷两侧的岩壁被磨得光可鉴人，有一个词称呼这种景观——"冰溜面"……

当你们正在学习冰川科普常识的时候，我却陷入了另一个沉思：是不是包括大名鼎鼎的和田玉也是先经冰川切割打磨才沉淀到河谷的呢？这里的河滩会不会有呢？我要不要去"撒么撒么"……

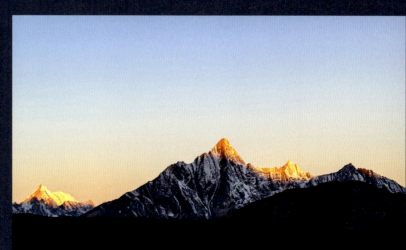

11 来古村看来古冰川

来古孤村芳草远,却见斜日冰花飞。

很多走过川藏线的人都知道然乌湖,但是很少有人去过然乌湖旁的来古村;很多人去过来古村,但是却没有遇到好的天气;很多人感受过来古村的美丽,最终却没能走近古冰川。不知来古村和来古冰川谁因谁而名,是先有来古冰川,后来把冰川末端的小村庄叫来古村,抑或相反?不管怎样,来古冰川和来古村是相依相偎、相伴而生。

来古冰川位于昌都市八宿县然乌镇境内,紧邻有"西天瑶池"美誉的然乌湖景区。来古冰川被誉为世界三大冰川之一,由美西冰川、雅隆冰川、若骄冰川、东嘎冰川、雄加冰川及牛马冰川等六个冰川组成。其中,发源于岗日嘎布山脉东端的雅隆冰川最为雄壮、瑰丽。它长约 12 公里,从海拔 6606 米的主峰一直延伸到海拔 4000 米的岗日嘎布湖中,可谓一泻千里,气势磅礴。

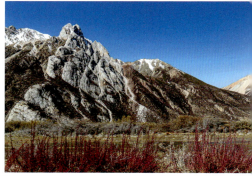

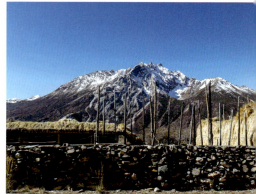

探秘南迦巴瓦

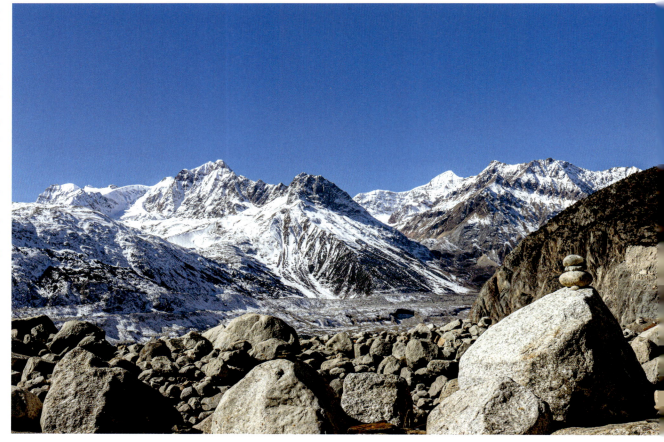

在宛如一条条巨龙的来古冰川群一侧，有一座名叫来古村的藏族村落，被人们誉为"最富有美景的村庄"。"来古"在藏语的意思就是隐藏着的、世外桃源般的村落。从入口处沿山脚下的石子路徒步到来古村要走3、4公里的路，辛苦但值得。自然散落的村落被六大冰川簇拥，全世界仅此一处，而且只有到这里才可以同时看到各大冰川。慕名而来的游客多半会在村口驻足远眺，欣赏眼前冰川的雄伟奇丽。其实来古冰川群的美只有踏入其中才能深刻感受到的。

来古

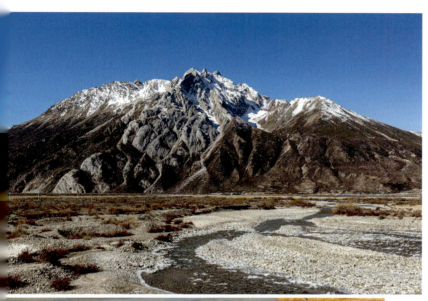

湛蓝湛蓝的天空下,在来古村的面前,一座座雪峰一字排开,它们银光闪烁,仿佛用钻石雕琢出的金字塔,又像是出鞘的利刃,闪烁着逼人的寒光。在这些雪峰中间,一道道冰川汇合成一道巨大的冰河向来古村的方向蜿蜒而来。冰川末端的湖水中,雪峰的倒影,像是一组银色大理石城堡,在水中抖动。

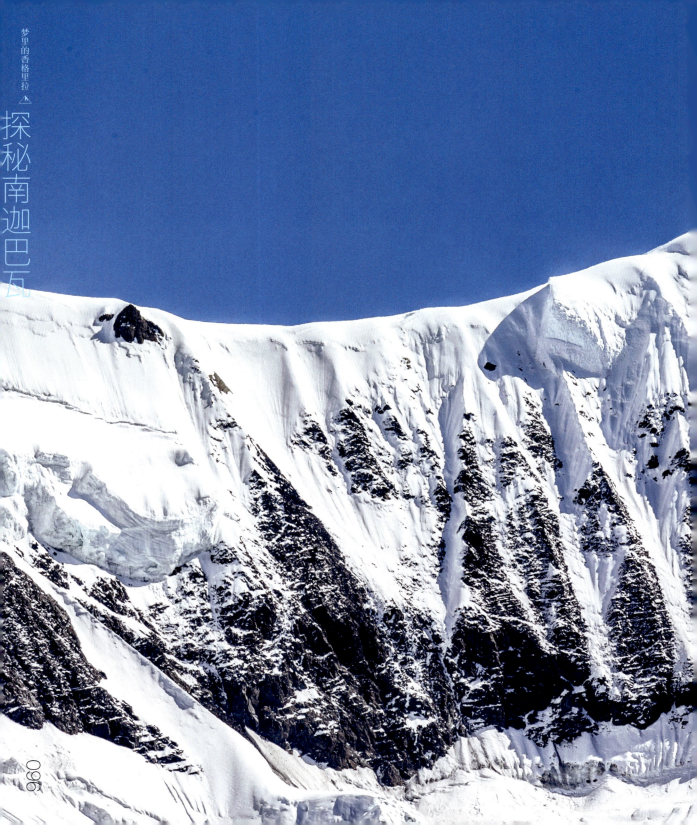

梦里的香格里拉

探秘南迦巴瓦

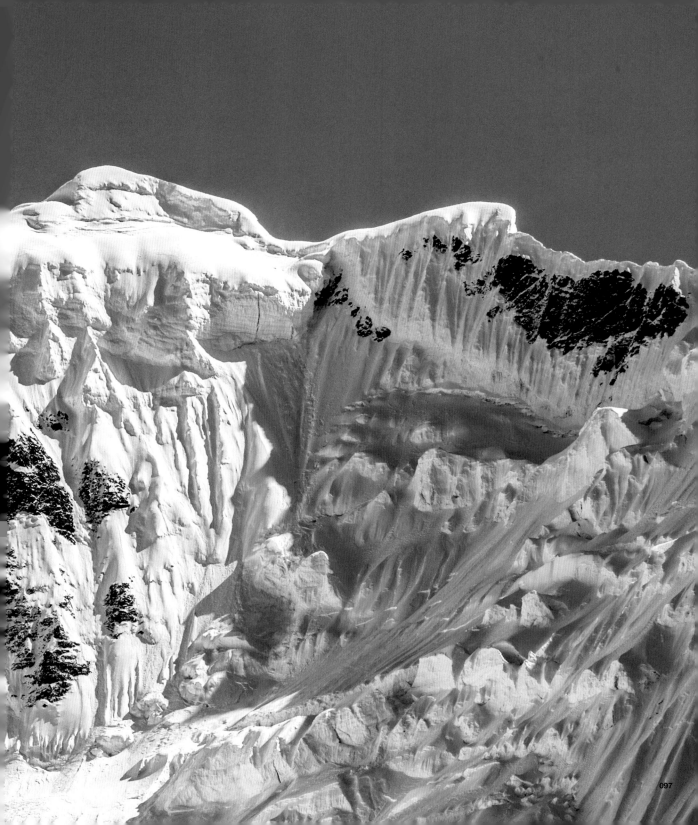

探秘南迦巴瓦

雪山、冰川、湖水、茵茵草地、甩着尾巴吃草的骏马、散落的民居,如此景色也只有用"世外桃源"来形容了。说到"世外桃源",每人有每人不同的理解、不同的风景也诠释着不同的"世外桃源"。当年陶渊明看到的"世外桃源"是一个男耕女织、恬静祥和的农耕景象;在甲应村看到的"世外桃源"是拥有雪山、高山草甸、流水、藏式民居的盆景式"世外桃源"。而在来古村这里,却是一种恢宏大气的"世外桃源"——巍峨的雪山、洁白的六座冰川、宽阔平静的大湖面。

12 然乌湖的平静

然乌日暖冰消易,远塞天空鸟度迟。

顺着"察然"公路继续前行,快到昌都市八宿县的然乌镇的时候,爬上一个山头,眼前豁然开朗,一个形似串珠的狭长湖泊会从公路一侧突然跃入眼帘:绵绵十几公里的巨大湖面,波澜不惊的碧绿湖水,倒映着远处的巍巍雪山,磅礴大气。这就是著名的然乌湖。然乌湖是由三个相连的湖泊组成,分别是阳错(上湖)、傍错(中湖)和冷安佳布错(下湖)。

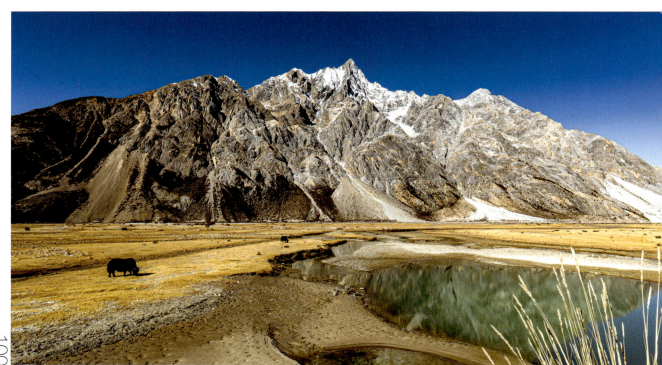

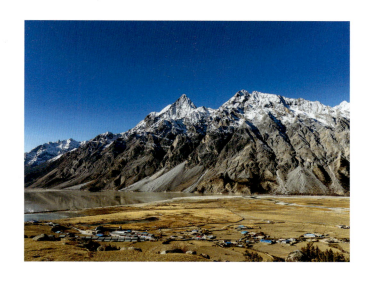

众所周知,藏东南气候湿润,山体高大。念青唐古拉山脉、喜马拉雅山脉及岗日嘎布山脉到处是海拔高达 5000~7000 多米的山峰,远远超出了当地雪线的高度,因此这一带现代冰川遍布,加之降水丰富,这里的冰川冰雪积累补充快,流动和消融得也快。但由于现代冰川的前面总是有古冰川消融后退留下的终碛垄(因为古冰川比现在规模大),这个终碛垄自然而然地会形成一道堤坝,将现代冰川末端融水阻挡,形成一个湖。因此,这里的冰川末端往往有一个冰川融水形成的湖。这几乎是一个普遍现象,有时古冰川后退形成几道堤坝,就会形成几个湖。有时山体滑坡或者泥石流,也会将冰川融水形成的河流截断,形成不同堰塞湖。然乌湖就是这样一个典型的由造山运动而形成的堰塞湖。

冰川作用形成的一个巨大冰川谷地造就了然乌湖的巨大湖面,海拔 3807 米,长约 26 公里,宽 1~5 公里,湖面狭长,面积为 22 平方千米,是西藏东部最大的湖泊。湖水随着季节的变化,呈现不同颜色,或浑浊或清亮,或碧蓝或青绿。湖畔西南有岗日嘎布雪山,南有阿扎贡拉冰川,东北方向有伯舒拉岭。四周庞大的雪山群提供了足够的冰雪融水,成为然乌湖主要的补给水源,并形成西藏著名河流雅鲁藏布江的重要支流帕隆藏布江的水源之一。

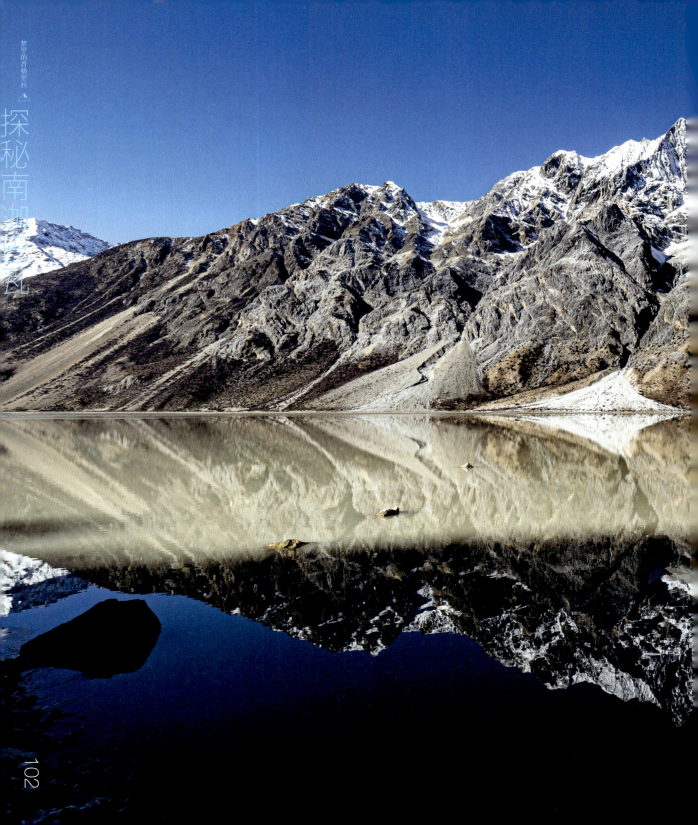

梦里的香格里拉

探秘南加巴瓦

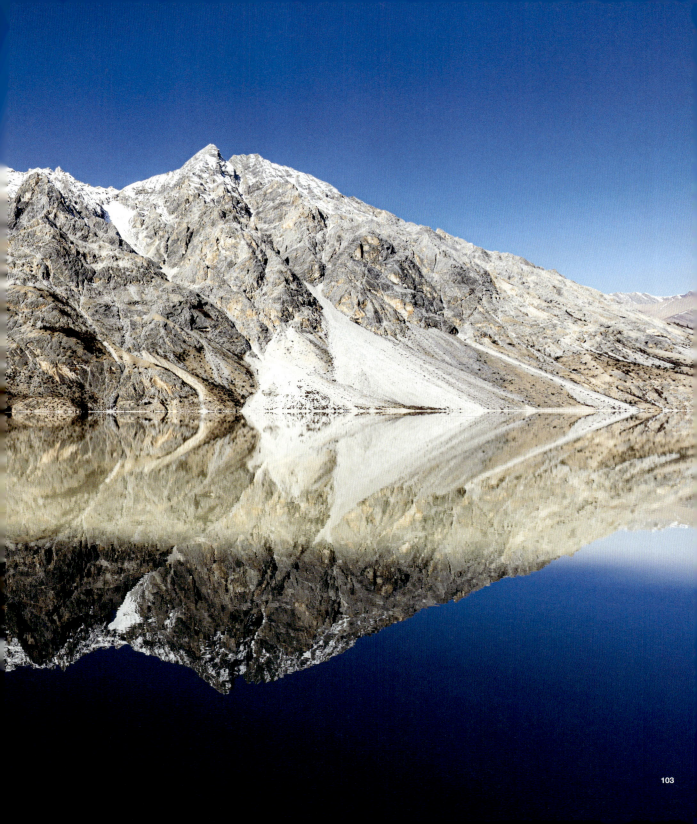

探秘南迦巴瓦

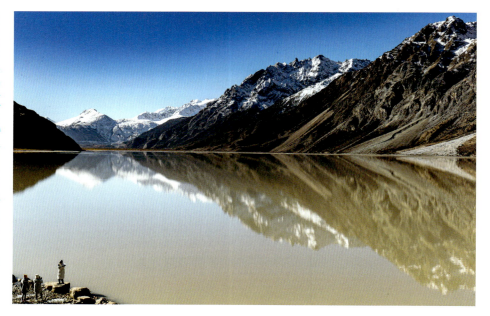

然乌湖藏语意为"尸体堆积在一起的湖"。传说中湖里有头水牛,湖岸有头黄牛,它们互相较量角力,死后化为大山,两山相夹的便是然乌湖。狭长的然乌湖向西蜿蜒十余公里,逐渐收缩成一道河谷,河道中许多岩石和小岛点缀其间。站在高处极目远眺,脚下阡陌纵横的青稞田园,期间泼墨点点的成群牛羊,泛着幽然银光的溪水,分散在高山草甸和青稞地里牧民人家和村庄,还有从山峦间浮起的雾气,在对面山坡上红墙白瓦金顶的寺庙,一切美得让人惊叹。

第一次到然乌湖的人都会有这种感觉,他仿佛是瑞士阿尔卑斯山的雪峰、冰川和九寨沟溪水的结合。湖周雪峰连绵,而山下近湖坡地则长满了青翠苍劲的针叶林丛,在这群山绿影环抱之中的然乌湖显得格外静谧而妩媚。

很庆幸,我们来得早,看到了然乌湖的最温柔的时刻。无风的早晨,然乌湖静如处子,在它那明镜般的湖面里倒映着皑皑雪山,晶莹洁白的冰川逶迤在苍翠葱茏的原始森林间,勾勒出山脉优美的纹理,构成了一幅既有青藏高原独特的壮丽风貌,又有藏区田园牧歌般风韵的风情画卷。

而在风光摄影里,水中倒影是大家都喜欢和追求的。当风景以水面为界,以完全对称的形态出现时,真的会让你分不清哪一面是真实,哪一面是虚幻。每当看到那些山下有湖,湖中有山的照片时,总忍不住击节赞叹。即便我知道这幅完美画卷不会持续很长时间,但那有什么关系呢,至少跋涉数千公里的我见到了然乌最美的时刻。

忽然间想起来仓央嘉措的一首诗:与灵魂做伴,让时间对峙荒凉,我无需对任何人交代。也许久居大都市的奢华浮躁,此刻需要的正是这份自由和宁静,与灵魂做伴,让时间慢下来,呼吸着自由的空气,欣赏着这蓝天白云下雪域高原的人间净土……

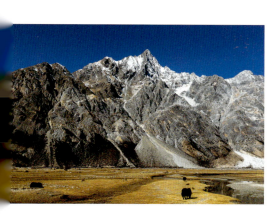
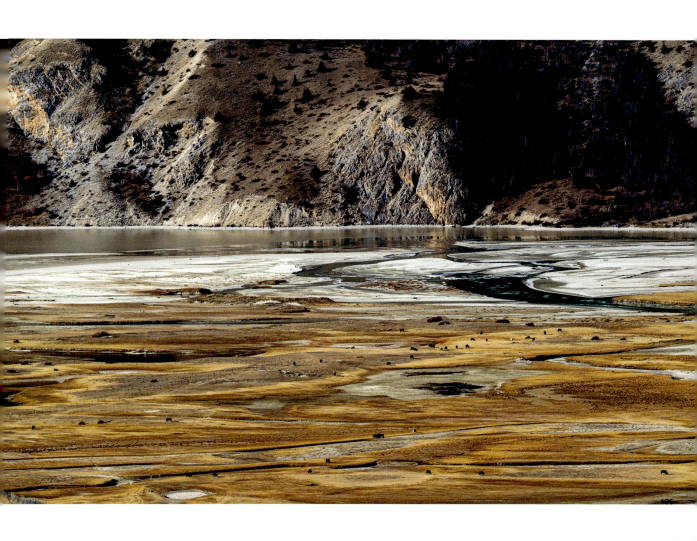

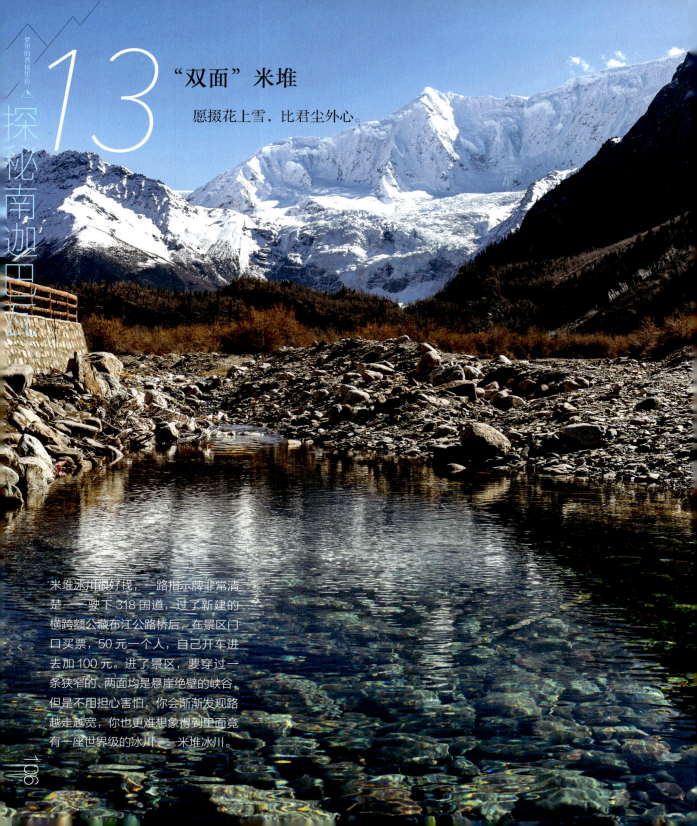

13 "双面"米堆

愿掇花上雪，比君尘外心。

米堆冰川很好找，一路指示牌非常清楚——驶下318国道，过了新建的横跨额公藏布江公路桥后，在景区门口买票，50元一个人，自己开车进去加100元。进了景区，要穿过一条狭窄的、两面均是悬崖绝壁的峡谷，但是不用担心害怕，你会渐渐发现路越走越宽，你也更难想象得到里面竟有一座世界级的冰川——米堆冰川。

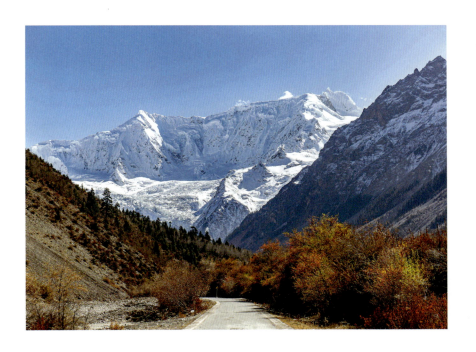

米堆冰川是西藏最主要的季风海洋性冰川，是中国三大海洋冰川之一。主峰海拔6800米，雪线海拔4600米，末端海拔甚至只有2400米。它由世界级的冰瀑布汇流而成，每条瀑布高800多米，宽1000多米。冰川冰洁如玉，形态各异，雪光闪耀、景色神奇迷人。米堆冰川的下端是针阔叶混交林地，上面皑皑白雪终年不化，下面郁郁森林四季常青，颇有些"头裹银帕，下着翠裙"的味道。

受喜马拉雅山脉东段的气候影响，米堆冰川虽位于北纬29°的位置，但是冰川末端的温度却比北纬44°左右的天山博格多山的冰川还要低，是我国现代冰川中较为特殊的现象。米堆冰川的形成与它独特的地理位置密切相关，这里是藏东南的念青唐古拉山与伯舒拉岭的接合部，这里是我国最大季风海洋性冰川的分布区。念青唐古拉山与伯舒拉岭是一系列东南走向的高山，正好迎合从印度洋吹来的西南季风，沿雅鲁藏布江和察隅河谷北上，深入到这些高山之中，并带来了大量的降水。于是在一个叫米堆的藏族村庄背后，一座海拔6385米的雪峰周围，诞生了一个美丽的精灵——米堆冰川。

米堆冰川的源头是海拔6000米左右的雪山，雪山上有两个巨大的围椅状冰盆。冰盆三面冰雪覆盖，直立的雪崩槽如刀砍斧劈般，积雪随时可以崩落。只要你有足够的时间等上一会儿就肯定能看到雪崩现象。频繁的雪崩是冰川发育的主要补给方式。冰盆中冰雪积聚多了就会自己流出来，它以巨大的冰瀑布形式跌入米堆河源头冰盆地中。冰瀑布足有七八百米之高，景象奇特，气势宏伟，实属世间少见。

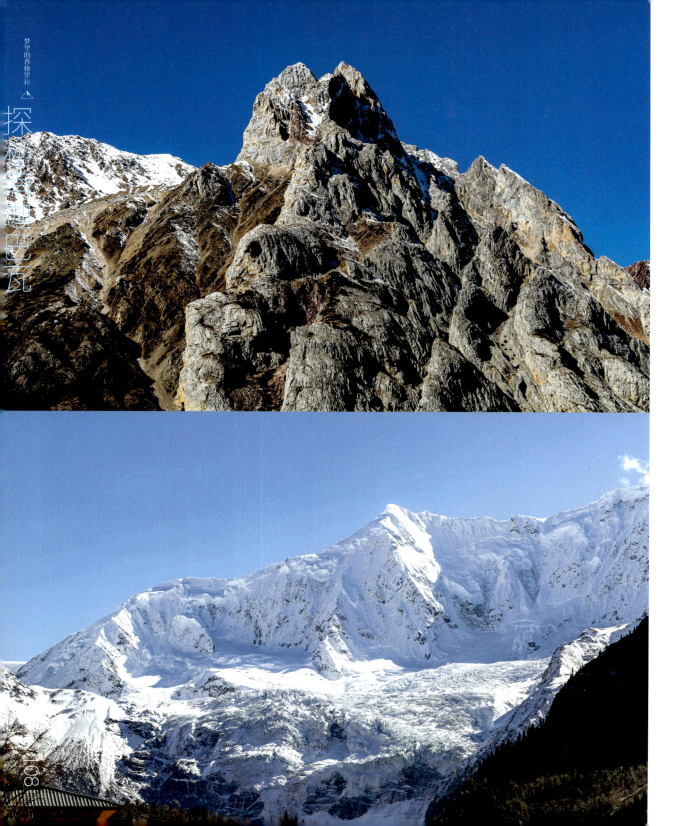

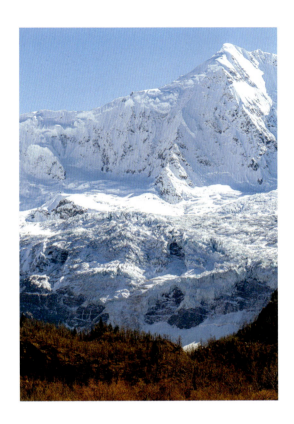

在米堆冰川的末端你可以看见巨大的、因冰碛阻塞形成的冰碛湖。由于冰川不断有融水流下来，湖水一定得有出口才行。一般而言，冰川末端"终碛垅"总会有一个缺口，让湖水流出去。我们来的这个时候已是深秋初冬，气温低，从冰碛湖流出的水少，温柔清澈，宛如斯文的小妹妹。

但是，每逢夏季，气温升高，融雪增加。这些小河小溪立刻就活跃起来，横冲直撞。更有甚者，一旦流水出口被阻塞，湖水会越涨越高、越来越多，最后会冲开"终碛垅"奔腾而下，把沿途古冰川留下的沉积物、河流留下的沉积物、山上塌下来的岩石一起裹挟而去，摧毁沿途一切阻碍它前进的东西。

在1988年7月15日的深夜，就发生过这样的灾害事故。那年夏天天气炎热，连日的高温不仅加快了冰川的融化，使湖水大增。更可怕的是气温的增高使冰川内部的冰温上升，致使冰川底部出现大量融水，像添加了润滑剂一样，导致冰川断裂冲入湖中，瞬间爆发出惊天动地的能量，裹挟着巨大的泥石流，一直冲到帕隆藏布江中和沿江修筑的川藏线上，几乎淹没了沿途所有的村庄、田地。据统计，此次灾害共冲毁大小桥梁18座，川藏线42公里的路基和路面受损，使大名鼎鼎的川藏线的交通中断达半年之久。

这正是冰湖溃决与冰川泥石流的恐怖之处。它在蓝天丽日下暴发，在人们毫无意识的情况下突然发生，而它的威力更是无法估计和控制！

如果把冰川看作是高山上遨游下来的"寒龙"的话，那弧拱构造恰似龙的根根肋骨，它们是由于冰瀑区的冰在冬天和夏天受温度和湿度不同而造成的。米堆冰川上如此发育清晰，规模巨大的弧拱构造，不得不说是它独有的景象。

频繁发生的雪崩、巨大的冰瀑布、发育完全美丽的弧拱，这一切成就了米堆。2005年10月，由《中国国家地理》主办，全国34家媒体协办的"中国最美的地方"评选在京发布，历时8个月，共评出"专家学会组""媒体大众组"与"网络手机人气组"三类奖项。其中，米堆冰川被评为"中国最美六大冰川之一"。

米堆冰川的独特不仅在于它的美丽，还因为它有着狰狞咆哮的另一面。

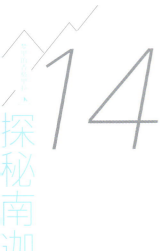

探秘南迦巴瓦

14 日出波密

垂阴当覆地,耸干会参天。

马跑久了还要吃口草,人奔波长了更需要喘口气。经过前几天的"丙察察"以及四五千米海拔"追日拍星"、早出晚归的辛苦,我们一行人都有些吃不消了,好在我们来到了西藏最适合生存的地方之一——波密。

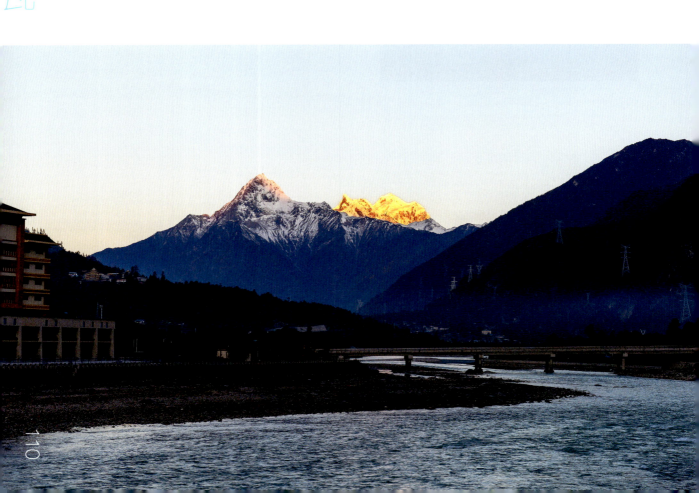

波密，古称"博窝"，藏文意思为"祖先"，位于西藏东部喜马拉雅山脉与念青唐古拉山脉交会地带，地处国家"大香格里拉"旅游区腹地和茶马古道的核心段，平均海拔4200米，而县城所在地扎木镇的海拔才2750米，这个海拔在西藏已经是最幸福的了。

历史上的波密王朝实力雄厚，能够与西藏地方政府对峙多年，且长期脱离西藏地方政府管辖，成为藏东南高度自治的一个独立王国。现在的波密县城已经看不出当年的威风，只剩下一点点民族风格明显的建筑以及歌声高亢、舞蹈刚健的热巴舞还能隐约提醒来往的游客这里的过去。穿城而过、奔流不息的帕隆藏布江在这个季节静怡且平缓，碧绿的江水清澈见底。

这里由于受到印度洋西南季风影响，形成了独特亚热带半湿润气候带——气候温和，年平均气温10摄氏度左右，雨量充沛，生物繁茂，冬无严寒，夏无酷暑，有点江南气候的味道，被人誉为"西藏的瑞士""绿海中的明珠""雪域的江南""旅游之胜地"。

加上波密县极低的海拔（和丽江的海拔差不多，但植被湿润程度更好些），几乎每个进出藏的行者、游客都会在这里歇口气。作为旅游者来说，波密清秀的景致很值得一看，这里明丽的雪域色彩，浓密的原始森林，独树一帜的民俗风情都是摄影师、游客的首选挚爱；另一方面，天南地北奔波的行者在经历了那么多旅途的坎坷和折磨后，都愿意在波密这个宁静的县城歇歇脚、喘喘气，特别对于那些初次进藏、高反不一的内地客官来说，

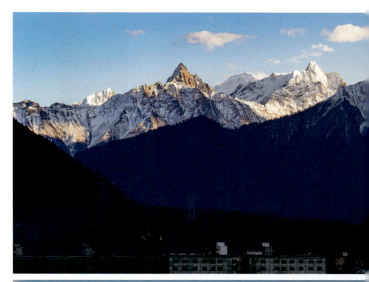

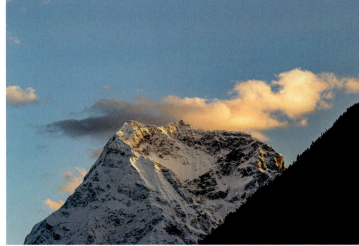

梦里的香格里拉

探秘南迦巴瓦

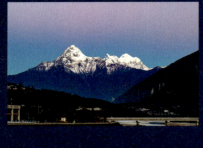
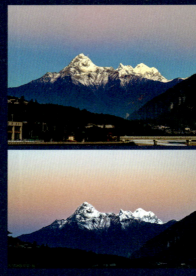
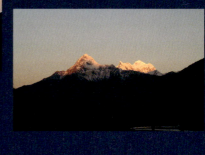
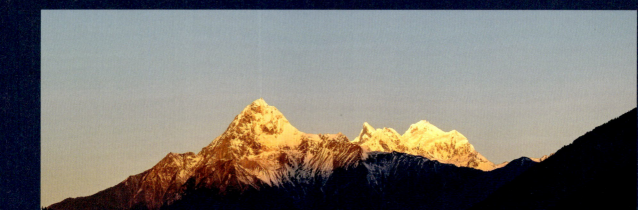

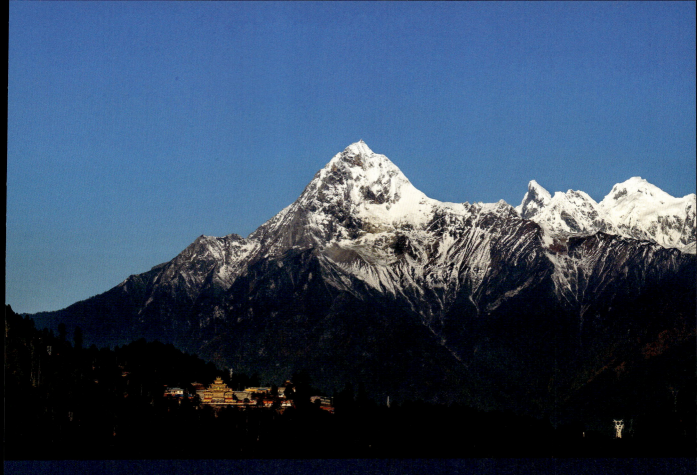

波密这个"低"海拔、"高"湿润、"富"含氧的"江南",无疑就是个天堂。

波密最具代表性的景观是冰川和森林。它是我国雪山冰川最密集的县,有世界上发育最成熟、面积最大的海洋性冰川。它也是一个被雪山环绕的县城,即便是在夏季这些山上多少还是会白雪皑皑。这些雪峰冰川大多数距离波密县城很近,你打开酒店的窗户扑面而来的都会是一道道雪山森林的瑞士风光。早上出发的我们不经意抬起头来,城边几座美丽的雪山在晨曦里熠熠发光。"度娘"细搜,才知道它们是海拔 5309 米高的婆里峰、海拔 6240 米

的,有冰雪就不应该有森林,或者说它们不能同时存在。但在波密,这两者确实是同时存在。而且冰雪和森林之间几乎没有中间过渡地带——岗日嘎布和念青唐古拉山在波密境内的山谷冰川,冰舌末端海拔低至 2000 多米,直接伸入郁郁葱葱的森林。与西部天山、昆仑山等山脉的冰川远离人类相比,波密的冰川与人更为亲近。

就这样,在波密,雪山、冰川、森林、村庄亲密共存,构成了一幅极富层次的立体图画。

15 鲁朗小镇

栖隐非别事，所愿离风尘。

早上拍完波密的日出，中午前就可以赶到鲁朗吃午饭了。

鲁朗意为"龙王谷""神仙居住的地方"，素有"天然氧吧""生物基因库"之美誉。鲁朗海拔 3700 米，这是一片典型高原山地草甸狭长地带，长约 15 公里，平均宽约 1 公里，风光极其优美——远处的雪山、冰川交相辉映，大气磅礴；近处由低往高分别由灌木丛和茂密的云杉以及松树组成"鲁朗林海"，云蒸霞蔚，郁郁葱葱；谷地低处是整齐划一的草甸，据说春天来

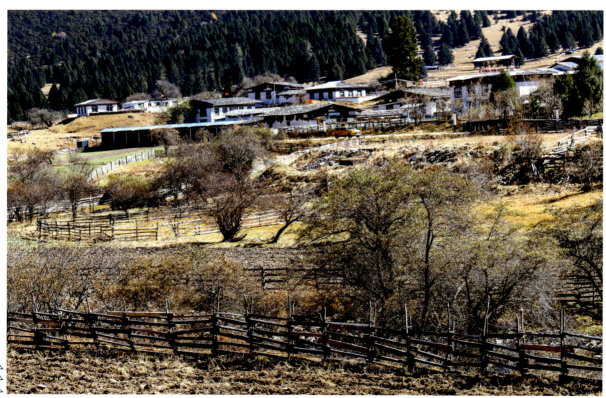

的时候百花齐放，姹紫嫣红；颇具藏区特色的木篱笆、木板屋、木头桥及农牧民的村寨星罗棋布，错落有序，勾画了一幅恬静、优美的"山居图"，被誉为"中国人的景观大道"318国道上的璀璨明珠。

2018年10月27日，《中国国家地理》杂志社隆重授予鲁朗小镇"中国最美户外小镇"荣誉称号。俗话说得好：一个好汉三个帮。鲁朗小镇之所以得到这个称号，毫无疑问也是因为他周围有一帮大佬——众多世界级的自然景观在帮他。鲁朗的南边有《中国国家地理》评选出的中国最美山峰南迦巴瓦峰以及与之齐名的加拉白垒峰；向西望去，有绝美的巴松错、尼洋河和南伊沟风光；一路向西，那是驴友、户外高手翘首以盼的色季拉山山口；回首不舍的当然是世界第一大峡谷，也是《中国国家地理》评选出的最美大峡谷雅鲁藏布大峡谷……

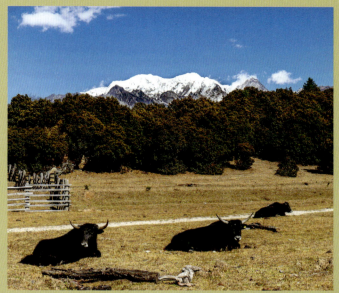

不得不说，这的确是一个身处世界级美景地的户外小镇。春有嫩绿吐芽，夏有杜鹃花芬芳，秋有层林尽染，冬有日照金山。在以鲁朗小镇为中心，每一天都会有丰富多彩的户外旅行，无数个户外一日游的线路，把这里自然和人文的景观，完美的结合。它是一个休闲娱乐、康养避世的理想生活之处，更是当之无愧的香巴拉王国，配得上"中国最美户外小镇"的称号。

探秘南迦巴瓦

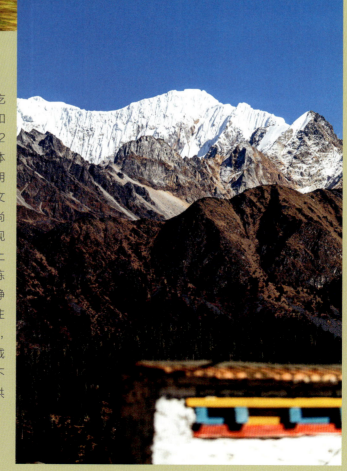

但是，鲁朗显然没有靠山吃山靠水吃水，当地旅游部门不断接触新理念和国际化接轨，希望更上一层楼。2012年11月，《鲁朗国际旅游小镇总体规划》通过审评，希望把未来的鲁朗国际旅游小镇打造成为一个凸显藏文化、自然生态、圣洁宁静、现代时尚的国际旅游小镇。在具体设计上，规划设计注重加强了建筑与景观设计上的藏式文化元素，在经过浓缩和提炼的藏族文化渲染下，达到圣洁、宁静的境界，形成神圣的氛围。同时又注重新技术，新材料和新方法的应用，提升鲁朗小镇的城镇化水平，优化城镇功能，为游客提供一个高品质而不可代替的精神空间、为城镇居民提供一个宜居的家园。

原来在林业部门工作的时候，我也曾仔细了解过这个规划，心存期待。此次前来，鲁朗国际小镇建设已经全面开工，正在大兴土木，改造湖边风景点，建设几个超五星级酒店设施，失去了原有的宁静和整洁。虽有些遗憾，倒也没有过多的沮丧，只是满怀希望地期盼工程完工的时候能够达到它的设计目标，成为一座真正的高品质小镇。

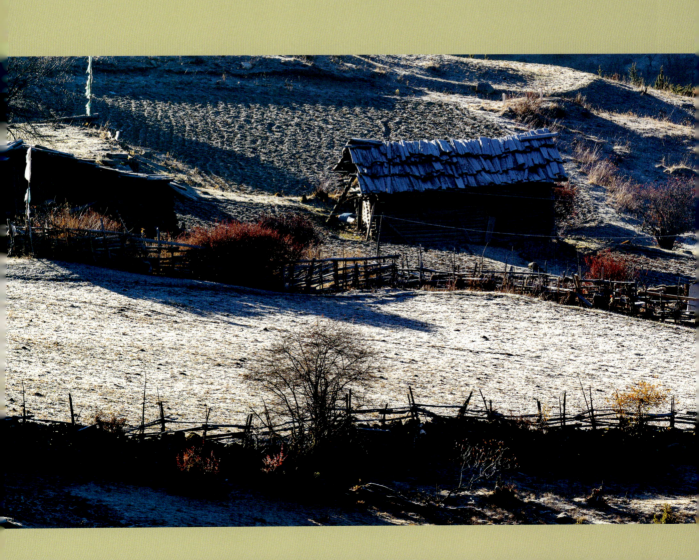

探秘南迦巴瓦

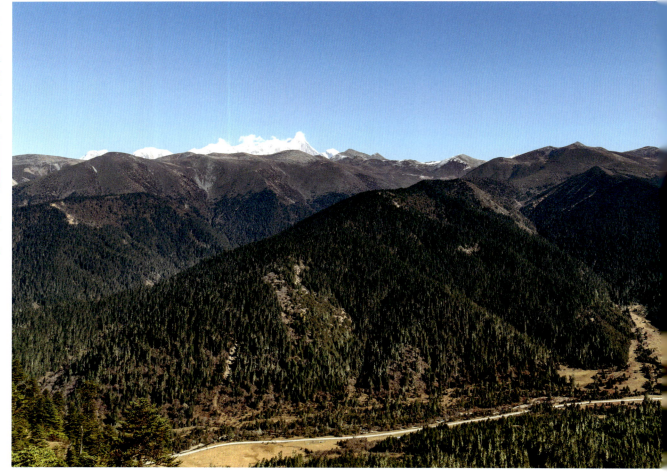

避开尘土飞扬的工地,我们来到鲁朗贡措湖边,站在草木肥美的山坡上,头顶的天空云朵翻滚,阳光透过云朵的间隙洒向大地,照耀在远处的村庄上。阳光所在的地方,便是我们刚刚拜访的扎西岗村。扎西岗村具有浓厚藏式风格的民居,一些融合了藏、汉、门巴等民族特点的楼宇错落有致地点缀在高山田园牧场之间,恬静祥和。不同于西部的很多原始村庄,扎西岗村街道非常干净,庭院整洁,不知名的野花布满院落,藏民房间里传统的藏式装饰格调,佛堂里的酥油灯终年不熄。这里也是可以住宿的地方,推开窗便是远处不知名的雪山和满眼的田园风光……

忽然忍不住纠结起来——下次来是住在村里还是那些五星级酒店里呢?

探秘南迦巴瓦

16 色季拉山口

世界的另一端，也许远离，才能靠近。

从鲁朗一路向西，很快就开始了爬坡的山路，也很快就面临着一个重要的"人品考验"——在色季拉山口你能不能看得见号称"最难看见的山"——南迦巴瓦峰！

色季拉山属念青唐古拉山脉，是西藏巴宜区东部与中西部的分界带，气候上来说，色季拉山是尼洋河流域与帕隆藏布江流域的分水岭，印度洋水气在两边的分布量不同。色季拉山的西北方尼洋河流域八一镇的气候就与东南方鲁朗镇的不太一样。有人这么形容：八一镇是小皖北，比较文静；鲁朗镇是小江南（西藏江南），热烈一些。这点从色季拉山山坡的植被上也看得出来。

苯日神山位于色季拉山西坡的达则村，为西藏四大神山之一，这是藏族的原始宗教"苯教"的圣地。苯教相信万物皆有灵，崇拜的对象包括天、地、日、月、星宿、雷电、冰雹、山川、土石、草木、禽兽等自然物。来此转山朝拜的人四季不绝，苯教转山的方式区别于其他宗教，它的独特之处是反时针转山。每逢藏历八月十日，还要举行一次规模盛大的转山活动，称为"娘布拉酥"（为请神求宝之意）。

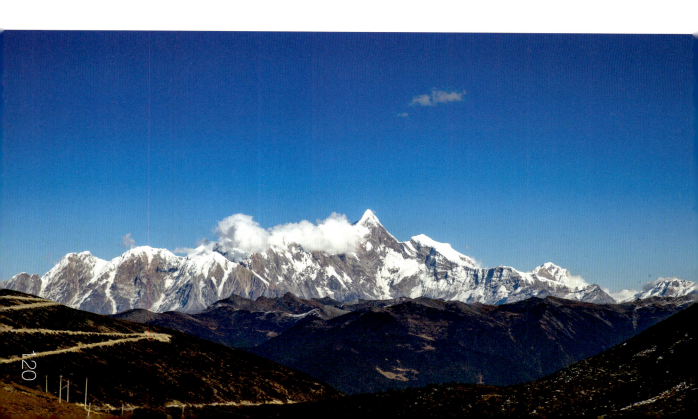

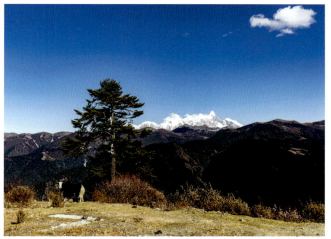

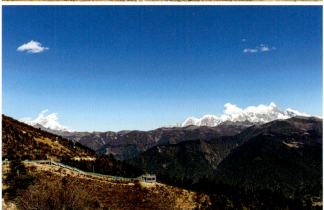

色季拉山之所以在户外旅游圈内如此如雷贯耳,主要是它的几大看点:

一是色季拉山口和上山途中可以远眺"中国最美的山峰"南迦巴瓦和加拉白垒。无论是川藏线还是滇藏线开车进藏,第一个能清晰看见南迦巴瓦峰的地方就是色季拉山山口。由于南迦巴瓦峰号称是"最难看到的山峰",所以色季拉山有幸成为见证你人品好坏的地方。

色季拉山口海拔4728米,风超级大,一会儿就能把你身上的热量全部吸走。山口平台现在修建得很好,盖了房子、修了停车场、还有很多关于南迦巴瓦的雕塑、标识、路牌。平台上,面朝南迦巴瓦的栏杆上被虔诚的藏民系满了洁白的哈达,敬献给遥远的南迦巴瓦峰。远道而来的人们纷纷在这些标志性的路牌雕塑前面拍照留念,他们是一群极其幸运的家伙,能看到这么清晰的南迦巴瓦真的很不容易。

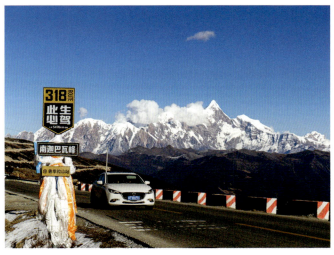

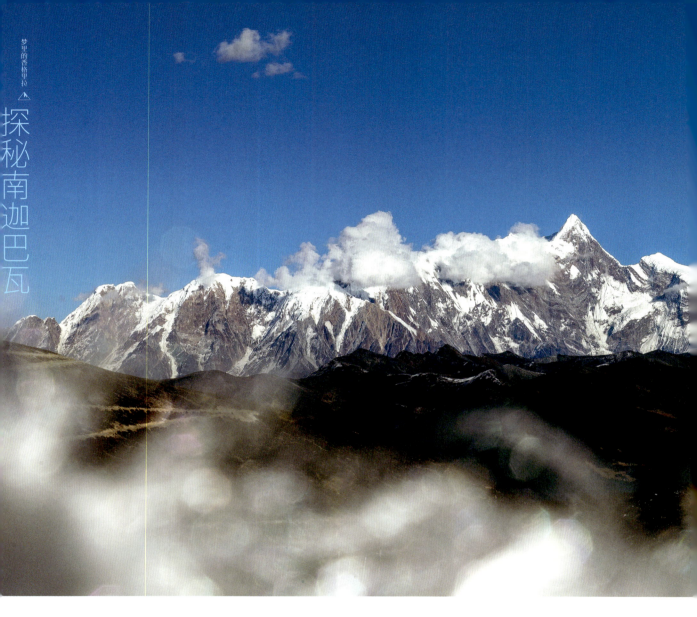

梦里的香格里拉

探秘南迦巴瓦

其实，在色季拉山半山腰（G318 国道 4180 路碑左右位置）就可以看见南迦巴瓦峰了，而且这里路边突出的一个平台，翻过去可以拍摄南迦巴瓦、加拉白垒、小南迦巴瓦、贡布拉则雪山、多雄拉山，等等。运气好的话，还可以遇见一两头漂亮的牦牛作为你的前景——当然有一个长发飘飘的背影也是不错的。所以，相比色季拉山口拍摄南迦巴瓦，我更喜欢这里。于是那天下午，我又从色季拉山口返回此处一直拍摄到八九点，直到等来完美的黄昏蓝。

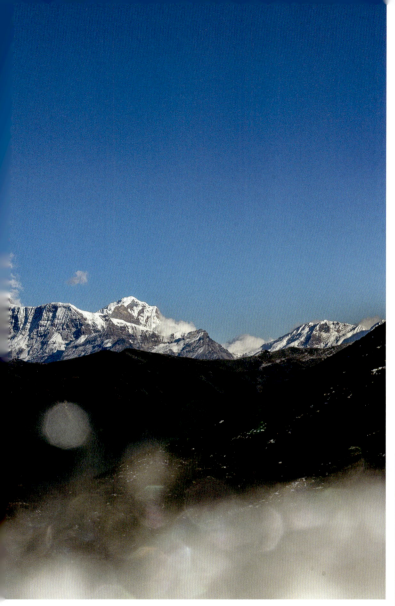

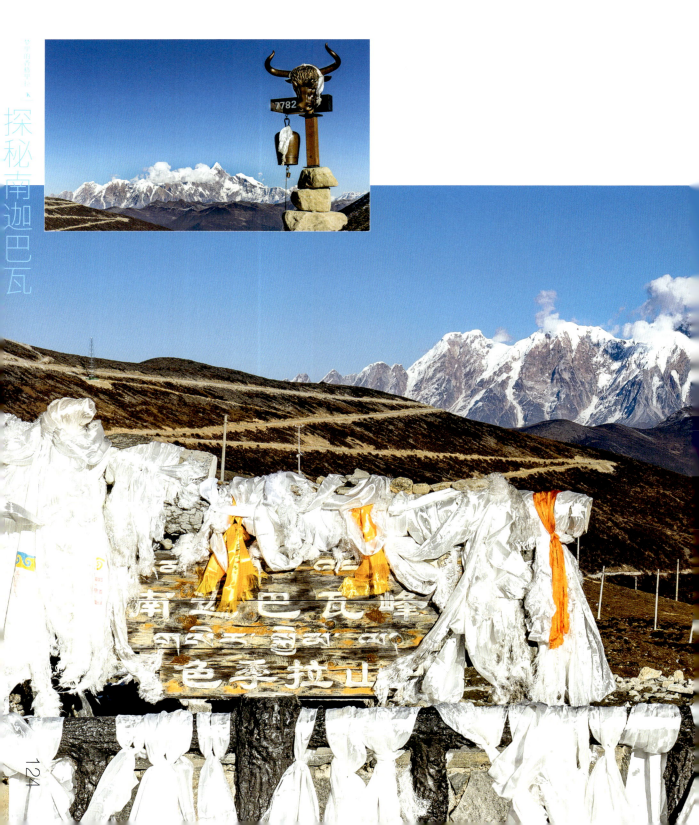

探秘南迦巴瓦

二是在色季拉山口可以看云雾缥缈宛若仙境——特推荐给那些因天气不好、没有看到南迦巴瓦峰同学（安慰一下你们失望的心灵）。

三是在色季拉山沿途观赏无边无际的林海。 沿 318 国道而上，色季拉山口两侧都是以树干通直、高大的云杉和冷杉为主组成的林海，苍劲挺拔、四季青翠、绵延不绝，正可谓"幼林葱翠母林幽"。据说这里也是世界上最高的林线，风吹林海，松涛声声，绿波起伏，其势如潮，犹如一道沿山而筑的绿色长城。尤其是远处高耸入云、皑皑白雪的南迦巴瓦峰与苍劲挺拔、郁郁葱葱的原始森林交相呼应，相得益彰，越发显得西藏高原的雄奇壮丽。

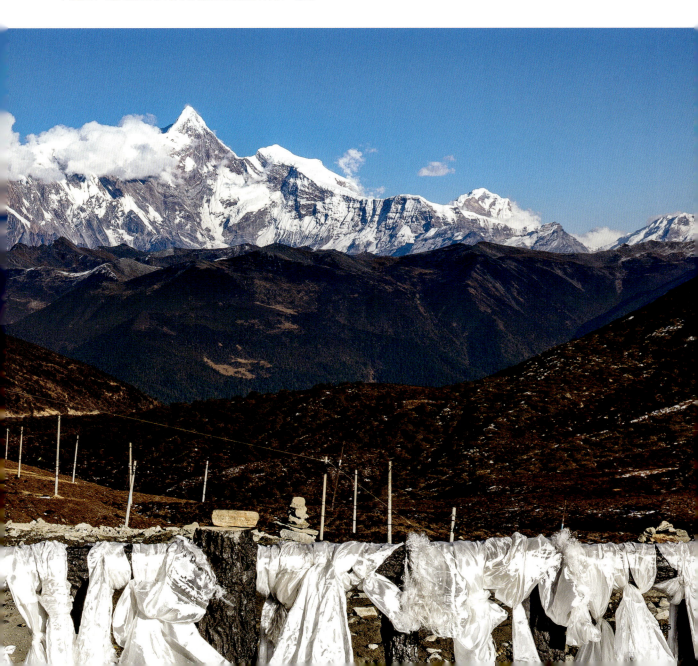

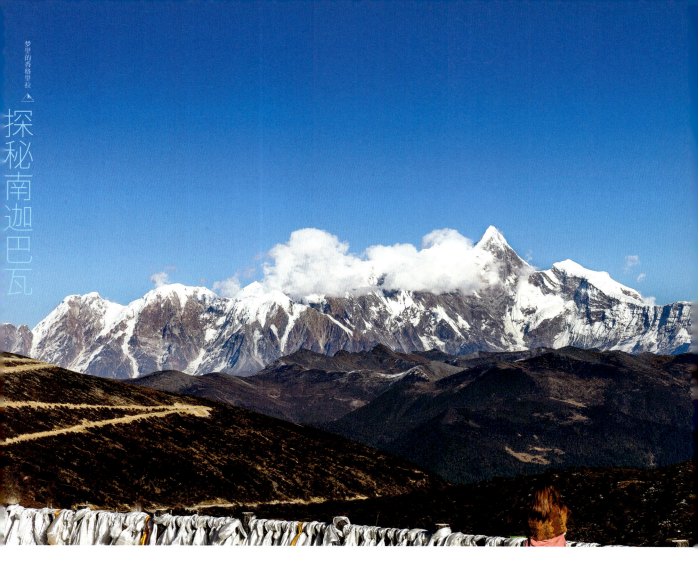

梦里的香格里拉

探秘南迦巴瓦

四是色季拉山满山遍野的杜鹃花。 色季拉山的高山大树杜鹃花面积大，品种多，盛开期间气势浩大，景色极为壮观。全世界的杜鹃花约有 850 种，我国约有 460 种，其中西藏 170 种，占世界杜鹃花品种的五分之一。在海拔 2900 米至 5300 米的色季拉山分布杜鹃花多达 25 个品种，面积约 1000 平方公里。但是，杜鹃花花期一般在五六月份的雨季，看杜鹃花倒是容易，南迦巴瓦峰届时能否给你面子……

拍完片收工下山时已经漆黑一片,尽管摸黑夜路是户外自驾的大忌,尽管饥寒交迫,但是——没有人抱怨,每个人浑身还是被能够看到南迦巴瓦的日照金山带来的喜悦、兴奋甚至骄傲而充盈着、充盈着……

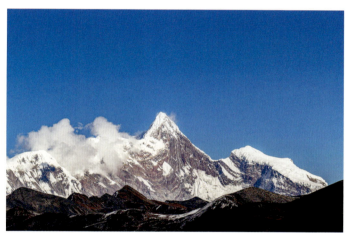

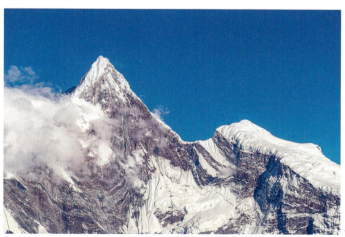

17 探秘南迦巴瓦

秋色尼洋河

斜簪映秋水，开镜比春妆。

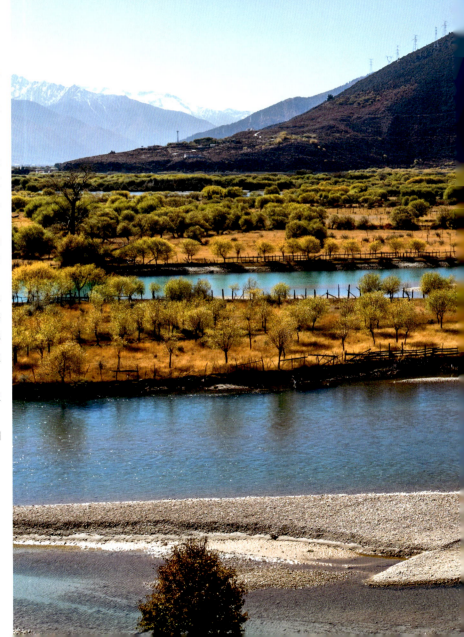

在西藏，让你惊喜的不只是雪山，它的河谷都是一些迷人的小精灵，也是中国境内仅存的没有被工业所污染的河谷，其中最美的毫无疑问就是尼洋河。

尼洋河又称"娘曲"，藏语意为"神女的眼泪"，是雅鲁藏布江的一条支流。雅鲁藏布江的中游流域集中了几条主要支流：如拉喀藏布、牟楚河、拉萨河、尼洋河等。这些支流不但提供了丰富的水量，而且造就了宽广的平原，如拉喀藏布下游河谷平原、日喀则平原、拉萨河谷平原、尼洋河林芝河谷平原等。这些沿河河谷平原海拔都在4100米以下，一般宽2～3公里，最宽可达6～7公里，长可达数十公里。河谷平原气候相对较湿润，土壤平整肥沃，水利灌溉便利，是主要的粮食作物产地，进而人丁兴旺，村落林立，逐渐成为西藏最主要的和最富庶的农业区。

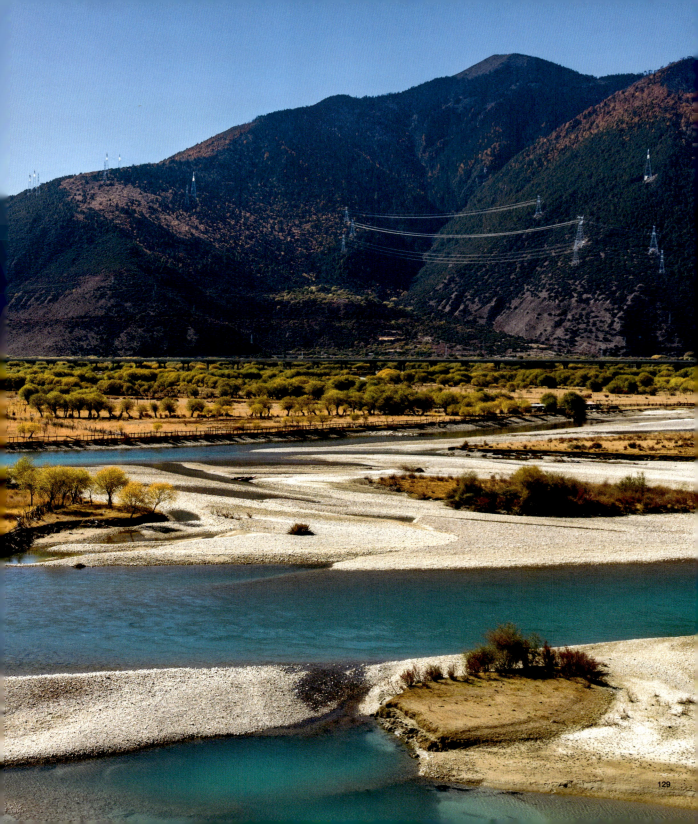

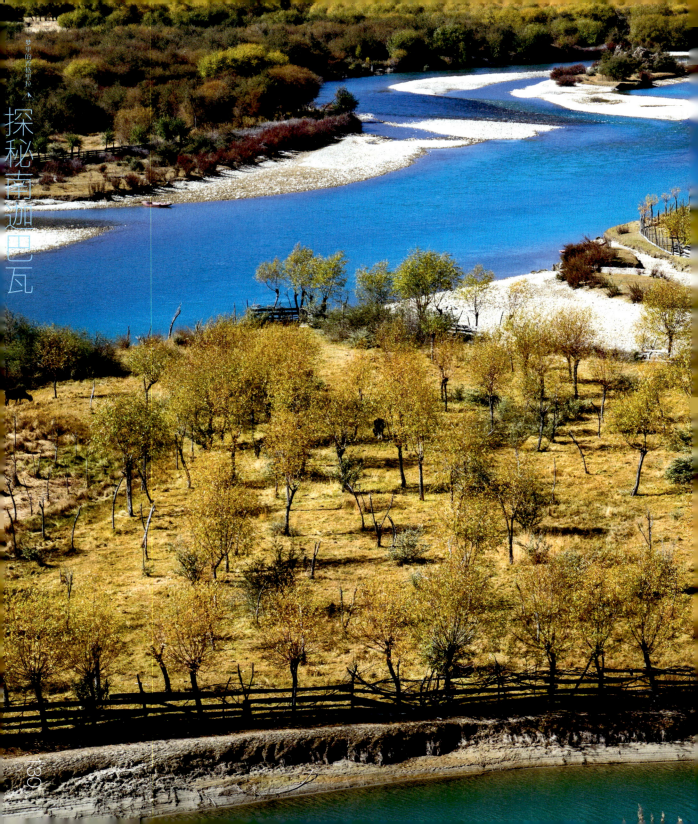
探秘南迦巴瓦

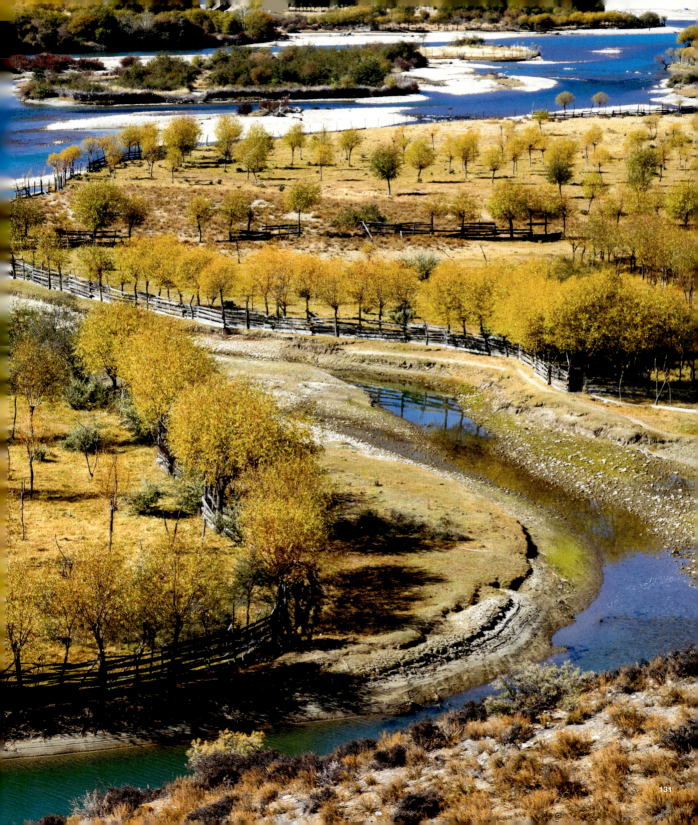

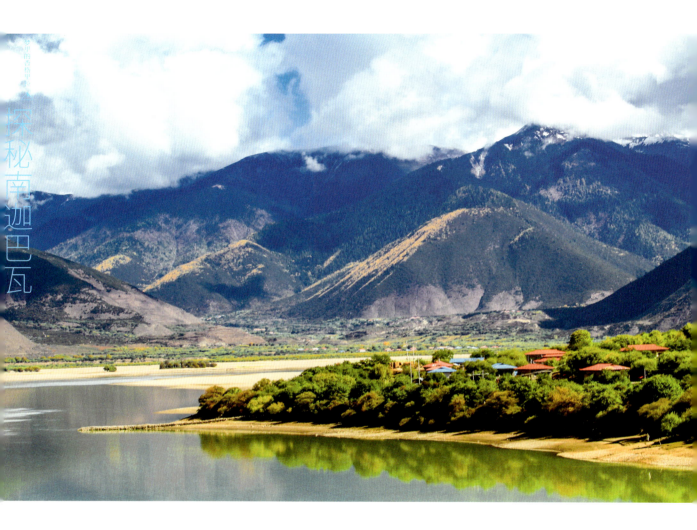

探秘南迦巴瓦

尼洋河发源于西藏自治区米拉山西侧的错木梁拉，由西向东流，全长307.5公里，落差2273米，它的平均流量538立方米/秒，年径流量220亿立方米，水能蕴藏量可达208万千瓦。

在工布江达境内，尼洋河豁然开阔起来，在低矮的灌木丛和沙岛滩涂、良田间平缓穿行，在林芝与米林交界处汇入雅鲁藏布江。尼洋河与雅鲁藏布江交汇之处，有点"泾渭分明"的意思，蓝绿与褐黄的河水交汇交融。河道中沙洲星罗棋布，牛羊点缀其间，不同季节呈现出迥异的田园风光。河滩湿地滩涂上野生鸟类众多，这里也是西藏著名的黑颈鹤越冬区。

眼前这段的尼洋河是我见过的最美的一段，风光旖旎，河水清澈碧绿，就像传说中的故事那样，是神山流出的悲伤的眼泪。河滩两岸仿佛被神奇的手抚弄过，视线所及之处色彩都是绚烂的，到处都是精心筛选过才定格的风景画，仿佛一个童话世界。

四五月份的尼洋河谷，满山满谷的桃花绽放，如同红云粉雾一般，点亮整个山谷。一片片树林包围着一块块农田，粉嫩的桃花映衬着青翠的青稞苗，炊烟袅袅的木屋点缀其间，随意走进哪一个村寨，都能感受到扑面而来的安逸气息。如此说来，似乎西藏的河谷景色应该是田园的安谧，可是你抬起头来或者远望，就会看到田园之上的雪峰。这时你才明

白,光用优美的田园来形容西藏河谷是不够的,田园之上是壮美、是崇高。

秋天的尼洋河谷,更是让你瞠目结舌。大河两岸逶迤的山峦上是苍翠的松柏,几场秋风之后,松柏的色泽变成了一种沉稳的深绿,每一棵树都有了一种忧郁的神情。掺杂在松柏之中的白杨,显得更多情和敏感,几乎是一夜之间树叶就变得一片金黄,用这种热烈而又跳跃的颜色,向秋天表达着自己的暗恋。尼洋河水也有了微妙的变化,喧响的水声和飞溅的浪花没有了夏季时的激烈,河水更加清澈,流速似乎也缓慢了——一种绵延的哀伤包含在这河流之中,让人一下就会想起"秋水"这个词。

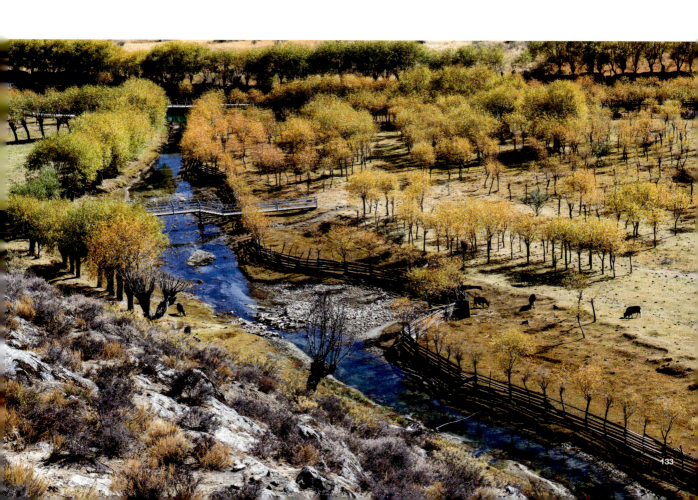

18 旅行当作信仰

霜轻流日，风送夕云。

看到南迦巴瓦是每个来西藏驴友的梦想，在色季拉山口看到南迦巴瓦是我一直以来的一个梦想。今天得以实现，而且看了个够，终于算是落下了一块大石头。

第一次来看南迦巴瓦，那是 2011 年 10 月的事了。十年以后的 2020 年 10 月，再次来到这里，再次看到南迦巴瓦，真的很幸运、真的很知足。为什么要再来？我想除了是南迦巴瓦峰给我们永远的吸引外，对我内心来说，还有一个小愿望——我只希望《探秘南迦巴瓦》这本书能够再完美点，给自己一个交代，给南迦巴瓦一个交代……

"如果你没有特别的信仰，就把旅行当作信仰，那么这一生，你都走在朝圣的路上。"
——加措活佛

一开始，我打算把《探秘南迦巴瓦》这个游记系列写成"游记攻略"那种，就想好好介绍一下怎样"玩转"南迦巴瓦——在哪住，在哪吃，走哪条路、上哪条船之类的。这样写其实很偷懒：不谈情感、勿论时事，不谈思想，只是平铺直叙的文字记录而已。

然而，旅途毕竟是旅途，是我们生活中的另一扇窗户，走在路上不经意间就会触动你内心深处那块最柔软的情怀，让你魂牵梦绕，唏嘘不已。所以，旅途不仅仅是出门走走，不仅仅是看看风景，其实更多的是一种寻找，一个寻找真正自己的过程；是一种环境，一种自己和灵魂对话的环境。

真正的旅途当然并非只有浪漫、只有坦途和一帆风顺。有时候你非但遇见不了最好的自己，更多等待你的只是糟糕的食物、邋遢的住所、沮丧的情绪、恶劣的天气，也许还有失败、伤痛、极糟糕的运气，甚至是生命的代价。但是，不可否认的是，无论哪种结果，顺利也好悲催也罢，每一处风景、每一段经历、每一次偶遇，都会给我们的生命额外添加一道新的刻痕，留下一段不平凡的记忆，增加一些靓丽的色彩，那就足够了。

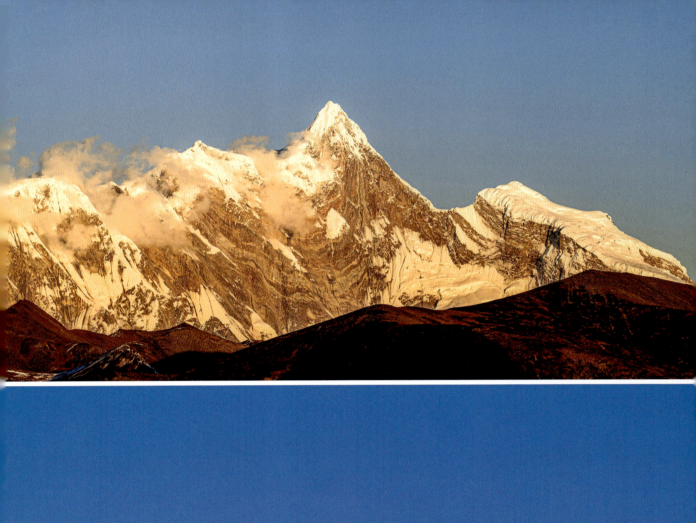

探秘南迦巴瓦

记得有人说过：旅行，能让你遇到那个更好的自己——我想，是这样的。人生苦短，既然我们不能延长生命的长度，为什么不让我们拓宽生命的广度呢？

对于我来说，可能还有一些别的体会。

《左传》曾记载鲁国大夫叔孙豹的话："古人称立德、立功、立言为'三不朽'。"大家对一代名臣曾国藩也有这样的评价："立德立功立言三不朽，为师为将为相一完人。"小时候，去岳麓书院春游的我们就被教育：大丈夫就要有修身齐家治国平天下的壮志！然而，时过经年，已过知天命的岁数的我愧对祖先的教诲，苟且或与。不过，湘乡子弟喜文嚼字的爱好一直还在，没有放下。

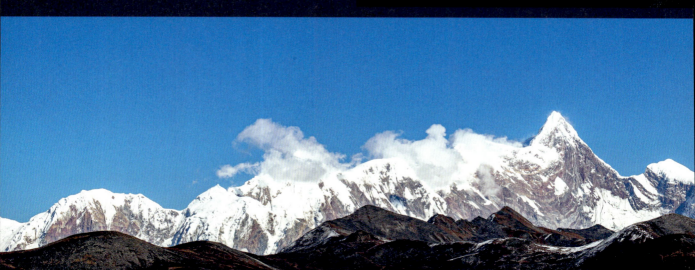

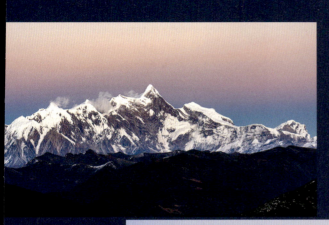

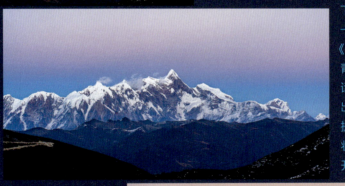

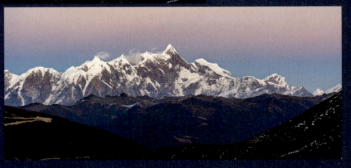

记得 2005 年最初开博客写游记的时候，只是为了记录和朋友（更多是博友）分享一些美景。但是每次在整理挑选图片、回忆旅途故事、提起笔来记录时，我都会很惊奇地发现挑选只是一种表达，记录只是一个手段，故事只是铺垫，而更多我在做的，其实是梳理——梳理自己的思想，梳理自己前行的方向。

第一篇博客游记就是从《艳遇丽江》开始的。说实话，"艳遇丽江"只是一个"标题党"之流的伎俩，更多是想"留给自己一份柔软的心情"；接下来的《珠峰日记》表达的是"勇气"，一份对三十而立的自己的鼓励；写到《守望卡瓦格博》时，则是小小地"愤青"了一下，探讨一个很深刻现实的话题——"信仰"；《梦回香巴拉》的出现，终于回归到"无目的的美好"，提醒自己要回归到一种平和、安静的状态；不过转完阿里的冈仁波齐，又开始"我心澎湃如昨"、再次激情四溢……其间也写过更多的短篇，比如《我和乌镇有个约会》，那写的是一种"平静"的，一直没写完，也许只是

探秘南迦巴瓦

还有更多的文字、更多的图片、更多的记录，虽然有些零散、不成系列，却也是生活点滴的感悟、生命火花的闪亮，如《老北京影像》《南锣鼓巷纪事》等。一篇篇的游记也是一篇篇的思考、一篇篇自己对生活生命的思索。虽然刚开始这些思考并不是我出发的目的，也谈不上我在路上的心得，更不是刻意而为之的求索，但是经常写着写着就不由自主地流淌出来了。

奇怪得很，越是艰辛的旅途、越是遥远的目标，越能激发我的思绪，越能引起我的深思，越能发现那个内心深处真实的自己。

古人说得好，"看山非山、看水非水"。在路上的我，看的每一道风景其实都是在寻找那个真实的自己。在路上的我，每一个前行的脚步其实都是遵循远方的召唤。在路上的我，留下的每一幅照片，那都是记录心灵感受的星星点点。而在某一个不经意间的回首，或是某个漆黑的夜晚，这样的星星点点忽然汇聚成一束闪亮的光明，指引着我心灵的方向，照亮我前进的道路。

多年前，笛卡尔"我思故我在"的思想曾经整整影响了好几代人，奠定了西方现代哲学的基础。其实，人类最优秀的本能就是"思想"，我们每一

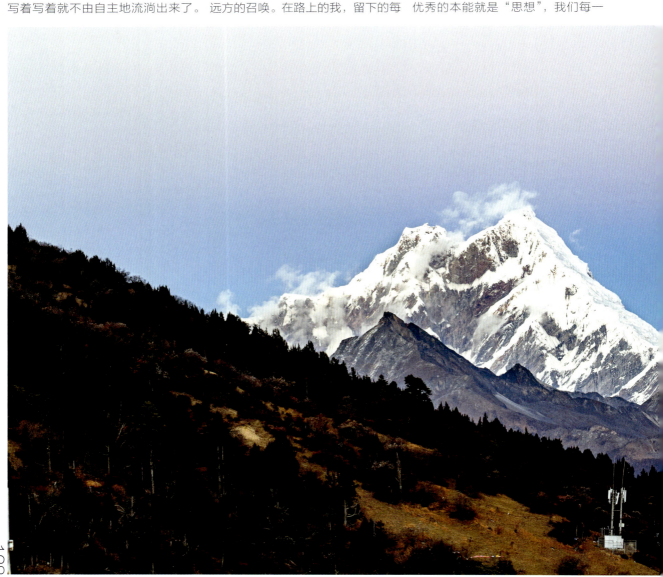

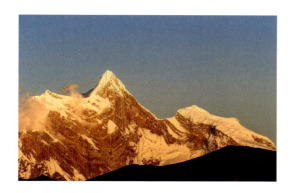

个人都有着思考、思索、思想的潜在冲动,都愿意静静地整理自己的思路、思考自己的人生……

但是,今能记得这句话的人已经不多了,"哲学家""思想家"们已成了另类的代名词。我们生存在这样一个高效率、高节奏、高压力、飞速发展的日子里,越来越失去了思考的时间、空间、环境。交流只是"觥筹交错",聚会更是"夸夸其谈",文化愈发"快餐填鸭"。茫然回顾,旧时能说上几句心里话的好友形同陌路。就连自己,扪心自问,你曾多久没有和自己心灵安安静静地交流过了?

生活殷实富足,日子却苍白无力,我们究竟是幸运了还是悲哀了?科技飞速发展,却失去了思想的承载,我们是进步了还是退步了?

好在我们还有旅行,好在我们还在路上。

我们还可以用这样的方式梳理自己的思路,表达我们的感受,拯救我们的思想。

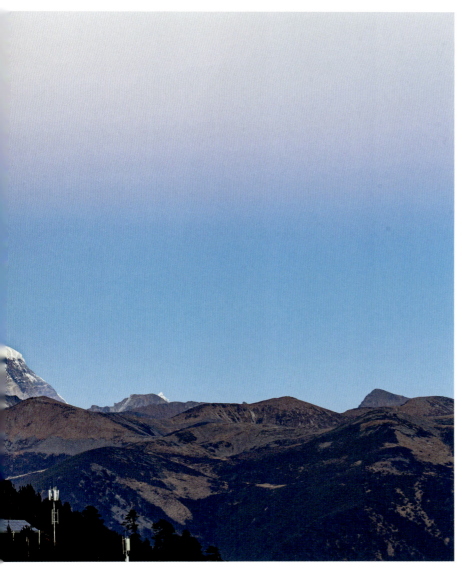

探秘南迦巴瓦

19 佛掌沙丘

回眸绿水波初起，
合掌白莲花未开。

一只合十的佛掌。

沿着雅鲁藏布江前行不多一会儿，走到一个叫丹娘乡的地方，你会看到一个很奇怪的景象，一大堆白沙堆在了半山坡上。这让初来乍到的我们纳闷：谁没事干把沙子往山上堆呢？

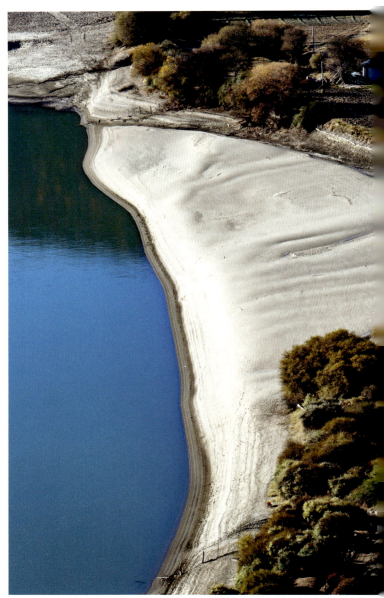

这当然是大自然的杰作了。其实，雅鲁藏布江就是一条流淌在沙漠上的江，简称为"沙江"。整个青藏高原的风沙堆积地貌，在雅鲁藏布江中上游宽谷地区最为普遍和典型。从米林县派镇开始逆江而上，江边的沙丘、沙垄、沙山、沙坡地等沙漠景观一再与我们相遇；在山南地区乃东区泽当镇以北，雅鲁藏布江自西向东就是漫游在沙洲上，江水画出完美曲线，在沙洲上编织成美丽的发辫；在泽当至桑耶寺途中，沙漠的长度与宽度更是令我们震惊，风起时，沙墙就在江面上游走……

位于雅鲁藏布江的下游，派镇这段，"沙江"的表现似乎好一些，至少上午还温柔得像个处子，到午后风起之时却变了模样。河谷里漫天飞沙，遮天蔽日。扬起的沙尘据说漂浮几十公里，甚至会严重到影响林芝机场飞机发动机的正常运转——据说，这也是下午林芝机场航班少的原因之一。

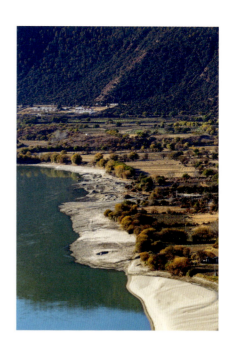

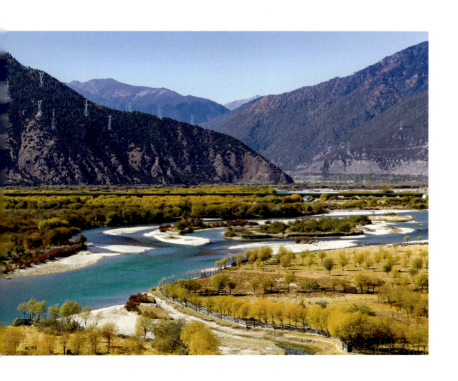

探秘南迦巴瓦

梦里的香格里拉

飞沙走石的确很令人烦恼的，不过也不是一无是处。不甘寂寞的狂风年复一年地吹送、搬运着河床里的细沙，层层叠叠，日积月累堆积形成一个洁白的沙丘，和水中的沙丘倒影宛若一只合十的佛掌，于是成就了雅鲁藏布江上的一个著名景点：佛掌沙丘。

沙漠的沙丘给人的感觉往往也比较干燥、残酷，然而这个位于峡谷内的佛掌沙丘却不太一样，那种茫茫大漠里无生命、无水源的绝望景象并不属于这里。立于佛掌沙丘之上，环顾四周，你可以看到前方是一大片绿色的农田，脚下是缠绕在沙丘周边的碧色江水，头顶是绝妙的高原雪山，远方还有数不尽的茂密的森林，憨态的牛羊，飞过头顶的大鸟以及蓝得可以拧出墨汁的蓝天。这些景象和浅黄色的沙丘形成了强烈的反差和对比，这种惊艳的搭配恐怕比变幻的光影更具有不可思议的妙处。所以佛掌沙丘成了一个景点，游客可以乘船登上佛掌沙丘，零距离的体验这种奇特的感受。

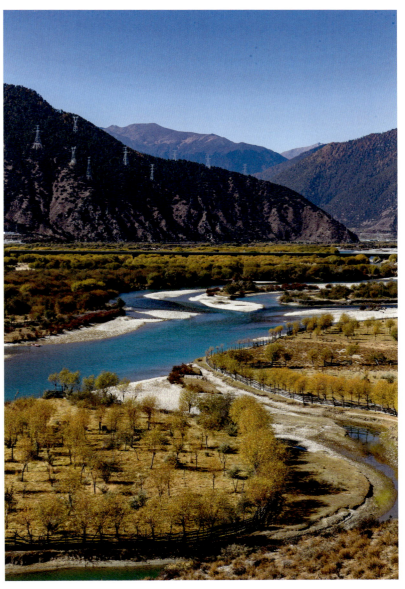

在西藏，只要是有景的地方肯定会有奇妙有趣的传说，佛掌沙丘也不例外。传说佛掌沙丘下面原来是一个村子，名叫拉岗村，村里有一打猎能手名叫德多。一次出门打猎时发现一个怪物追赶一女子，遂救下女子，女子原是龙女，为谢救命之恩，赠给德多一面能预见未来的神镜——但必须保守秘密，否则将会变成一只乌龟石。龙王有一天忽然要以沙丘掩埋拉岗村，德多从镜中看到这样的景象，遂告知乡亲，在村中人离开村庄后，夜半时分，村庄果然被风沙掩埋，而德多也变成了石头。拉岗村村民在沙丘附近重新安家后，将新地方命名为桑巴村，意为"秘密村"之意，以纪念德多说出了那个秘密——而失去德多的村里人以后再也不提起那夜发生的事情。

这，是不是沙丘像佛掌的原因呢？

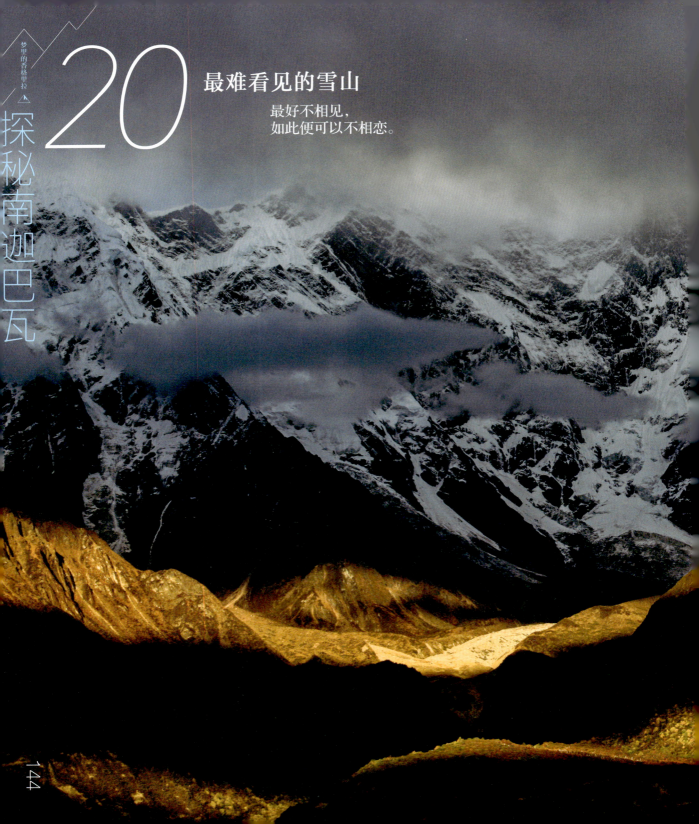

20 最难看见的雪山

最好不相见,
如此便可以不相恋。

梦里的香格里拉

探秘南迦巴瓦

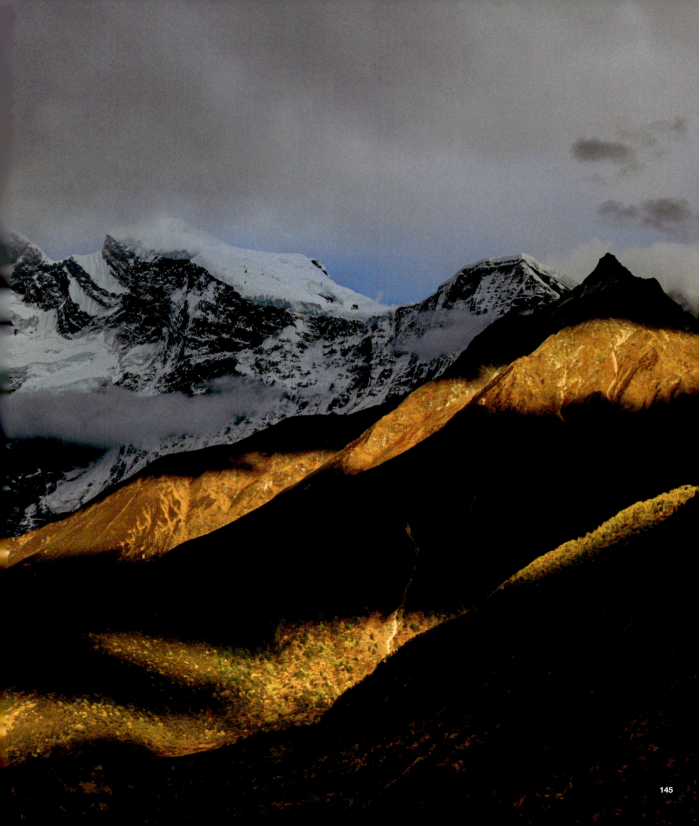

探秘南迦巴瓦

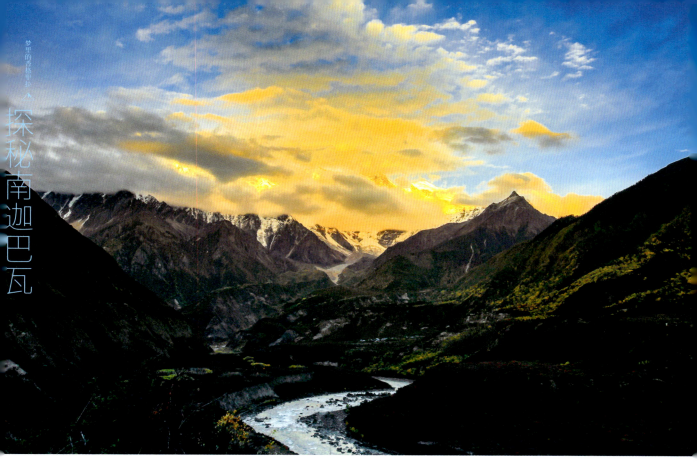

"原来你们也没看见南迦巴瓦啊，看来还真是云中的天堂呀！""路过色季拉山看不见南迦巴瓦是大概率事件，不知道我下次再去的话能不能有幸见到啊！""我觉得我们这次已经很虔诚的，还特意再次跑到色季拉山，结果还是没见到。""几次的机会我也就看了主峰的一点点，而且是极短的时间。既然这样，我们也只能接受……"——"色影无忌"的留言。

"厚厚的云让我们想看到南迦巴瓦哪怕几秒钟都变得不可能，希望我下次站在这里的时候不再是这番景象。"——蜂鸟贴吧驴友D的留言。

"楼主在前面不是也说了吗？我们一般的凡人是很难看到南迦巴瓦峰的，不知是他太过羞涩还是自己心还不够虔诚？我们从八一出发到达色季拉山垭口时，天一直都是阴沉沉的，回来时运气还是不好，司机早叫我们死心了。"——"磨房"资深驴友H。

"在山口等了片刻，觉得没有希望可以见到南迦巴瓦，于是便继续下山前往林芝，山的另一边依然是云雾茫茫。"——天涯贴吧的留言。

翻看户外旅游的留言，无论是天涯还是绿野、无论是摄友还是驴友，谈到南迦巴瓦时，上述的语句占了绝大部分；派镇的国际青年客栈也好，兄弟客栈也罢，住房、大厅甚至厕所的墙壁上留言中遗憾的词语比比皆是——

只说明了一件事：南迦巴瓦峰太不容易被看到了！！！

曾经有好事的网友做过统计：梅里雪山一年露出尊容大概三十次左右，而能看到南迦巴瓦一年中只有十几次机会！正因为此，南迦巴瓦又被称为"羞女峰"。所以要看到南迦巴瓦除了需要超寻常的耐心不说，更得期盼难得的运气！

去过西藏的人都知道，西藏的天气可谓千变万化。早上乌云密布，没准中午就骄阳暴晒；明明山下晴空万里，上得山来瓢泼大雨。不过这些天气的变幻和林芝、雅鲁藏布大峡谷的气候变化比起来还是小儿科得很。

究其原因，最大的"罪魁祸首"还是雅鲁藏布大峡谷——这条悠长深邃的雅鲁藏布大峡谷作为青藏高原上最大的水汽通道，将印度洋暖湿气流的引入藏东南。当温暖潮湿的海洋气流和喜马拉雅山脉又干又冷的高原气流交汇时，一切变化皆有可能。一般来说，当势力较小、潮湿温暖的气流遭遇干冷的自然环境时，云腾雾绕就成了常态，这也是南迦巴瓦

为什么极不容易看到的首要原因。而当气势汹汹、滚滚而来的海洋性暖流和同样顽固不化、坚守阵地的高原气流激烈碰撞时，就演变成一场极端的气候变化。一般地方晴转多云、多云转阴、至多瓢泼大雨，还有个顺序和时间可言，而雅鲁藏布大峡谷的气候犹如川剧变脸，一分钟内能从晴空万里直接变到大雪纷飞——

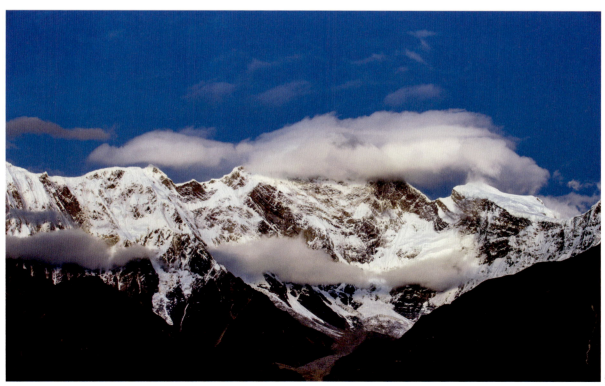

探秘南迦巴瓦

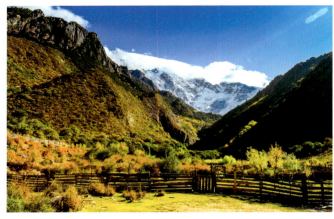

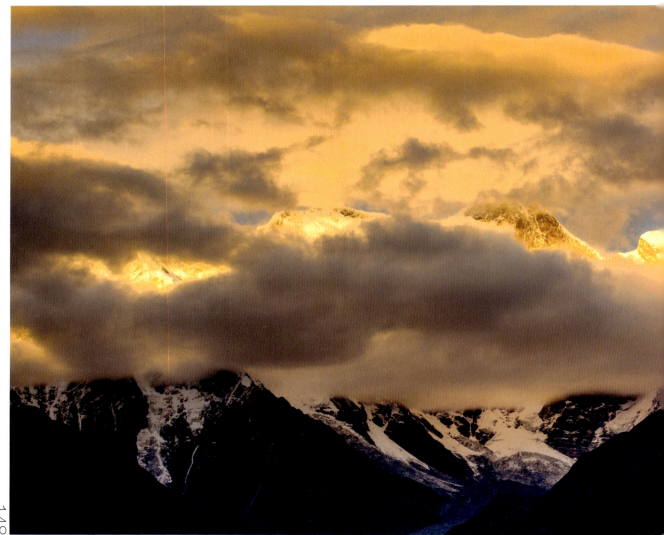

所以，你就理解要看到南迦巴瓦峰是多么不容易了吧！对于远道而来的游客、驴友来说，"十人九不遇"更是顺理成章了。

记得在《中国国家地理》杂志的《选美中国》特辑里，作家空山这样描述过这座最难看见的山峰：20世纪曾有一些外国探险家经印度来到这里，等候整整一个月，南迦巴瓦始终为浓云所掩，只好抱憾而归。即便当地人，一年之中可见其真容的时分也寥寥无几。著名的房地产大亨王石估计也没有看到几次。他的与众不同在于总是藏在云中难以看见，只有心诚的人才能一睹风采。从大江南北、千里迢迢赶到南迦巴瓦峰下，苦守十几天无功而返的摄影师比比皆是。资深旅行家、写过《藏地旅行摄影攻略》、专门组织进藏行摄旅游团的老鱼驾车进藏不下十次，看见南迦巴瓦也就一次……

接下来，讲一个我们亲身经历的故事：在派镇的某日下午，在当地居住的藏民带领下，我们来到索松村某个看南迦巴瓦的绝佳位置，架好机器恭候日落时分南迦巴瓦的日照金山。这个位置的选择非常完美。在索松村的平坝边缘是雅鲁藏布大峡谷的绝壁，前方的视野没有半点遮拦，碧绿的雅鲁藏布江在群山脚下画着美丽的曲线奔腾而去，两侧是峡谷的秋色，簇拥着画面中心位置的南迦巴瓦峰……

那天和我们一起守候人的确不多，但是看看他们的装备，就知道他们的级别：骨灰级的大画幅胶片机、哈苏还是徕卡之类的。

而这天的光影也是出了奇的漂亮：夕阳西下，淡淡的云气从谷底蒸腾而上，轻灵的云瀑从山顶悠然滑落，白缎般的流云环绕着山腰；难得的"耶稣光"透过厚厚的云层，或明或暗地洒在峡谷里，形成一条条金光闪闪的玉带。一切都是那么完美——只差撩开帷幕，南迦巴瓦君临天下。时间一点点地流逝，光线一点点地抬高，越来越接近顶峰，日照金山的完美只缺他的那一刹那露出。但是……

即便在我们无数次地默默祈祷中，在太阳公公最后一点挽留中，南迦巴瓦还是没有露出尊容。更令你沮丧的是，当你刻意苦等的时候，南迦巴瓦或明或暗，或遮或掩，就是不见；当你转身要走时，他又忽然似露非露、似开非开地撩拨你的心；当你千辛万苦、气喘吁吁地爬上高坡，它迅速地闪到厚厚云层之后；等你灰溜溜地往山下走时，他又探头探脑地向你抛个媚眼……

难道我们和南迦巴瓦峰就如此无缘吗？！

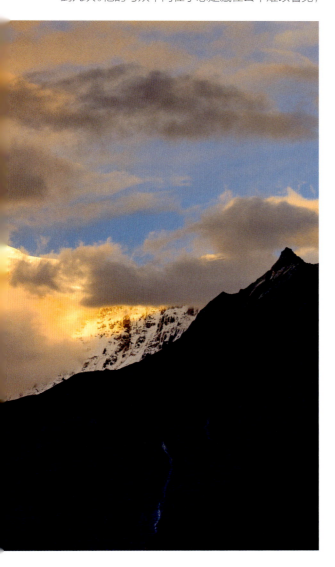

21 不期而遇的你

极目长天诗不尽,万里风尘为见君。

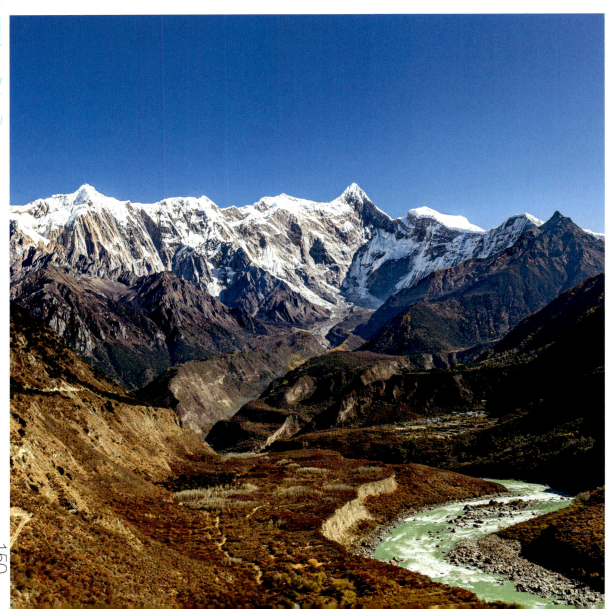

人间最神奇的见面叫作"不期而遇"。

看山的道理一如如是，好端端的山，几百万年几千万年了，它就在那里；见与不见，它还在那里。我等凡夫俗子非要以"见"为荣，或是以"见"为结果，那岂不自己折腾自己，与山何干？潜意识里还是与我们的私欲、与我们的贪婪、与我们的自大、与我们的功利有关……

来之前特别想看到南迦巴瓦，也许是人们把他神话得不行——"云中天堂""中国最美的山峰"勾起了我内心的欲望？也许是传说中的太难看见，激起了我的不服？还是《中国国家地理》将其排名第一的美丽，能够满足我一窥的虚荣？

然而，踏进雅鲁藏布大峡谷的那一瞬间，我膨胀的欲望、贪婪的私心、炫耀的虚荣渐渐平息，忽然间只有一种淡淡的相约弥漫在这山水之间，只是想告诉他：南迦巴瓦，我来了。

忽然在某个地点、某个时刻，南迦巴瓦仿佛听见了似的，竟然没有半点的搪塞，在你最不经意间就这样清晰地展示了他的全貌——

我已经等你很久了……

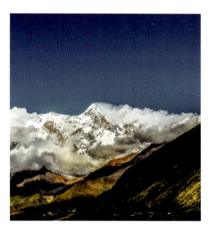

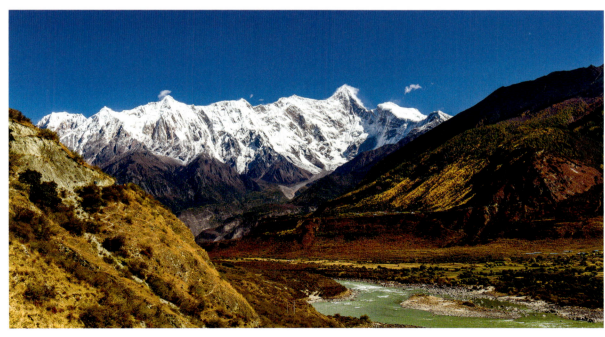

探秘南迦巴瓦

不得不承认，看到南迦巴瓦是我这几年来看珠峰、看梅里、看贡嘎、看四姑娘山这些雪山中最容易的一次，这大大出乎我的意料——尽管我们上午飞到林芝还漫天大雾，尽管中午来到派镇依然乌云密布，甚至还下了雨。但是，当我们放下行李出门去拜见他的时候，没有任何的等候，甚至在半路上，就很慷慨地给了我们他全部的尊容。

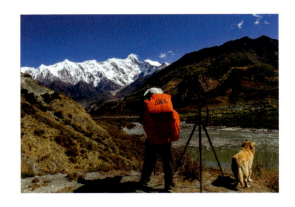

在派镇这里看南迦巴瓦峰，和在色季拉山口看完全是不一样的感觉。色季拉山口距离南迦巴瓦峰的直线距离约 38 公里，属于"远眺"，能够看到南迦巴瓦峰长龙般的山体全景；而在派镇的索松村、吞白村看南迦巴瓦峰，直线距离仅为 17 公里左右，属于"近赏"，能够细品南迦巴瓦雄伟、俊秀，特别是巨大山体带来的震撼，甚至都无须望远镜、长焦镜头，只要你不近视，南迦巴瓦峰的山体痕迹、冰川皱褶都一清二楚。这就像看演唱会在最高看台和场边贵宾票的区别，再加上雅鲁藏布江碧绿的江水、大峡谷丰富多彩的森林植被分布作为前景，更衬托出南迦巴瓦峰不愧为"中国最美的山峰"这一荣誉。

站在雅鲁藏布大峡谷的西岸，隔着滔滔不绝的江水，我细细品味着南迦巴瓦峰，让那种幸福慢慢地、满满地浸润我身体的每一个细胞。比起珠穆朗玛的敦实厚重，我更迷醉于南迦巴瓦的峻峭挺拔；比起央迈勇的秀美绝世，我更欣赏南迦巴瓦的锐利桀骜；比起冈仁波齐的遗世独立，我更眷恋南迦巴瓦的勃勃生机；比起膜拜卡瓦格博的传奇，我更愿意探寻南迦巴瓦的秘密……

南迦巴瓦就这样，完美诠释了山的所有特质。

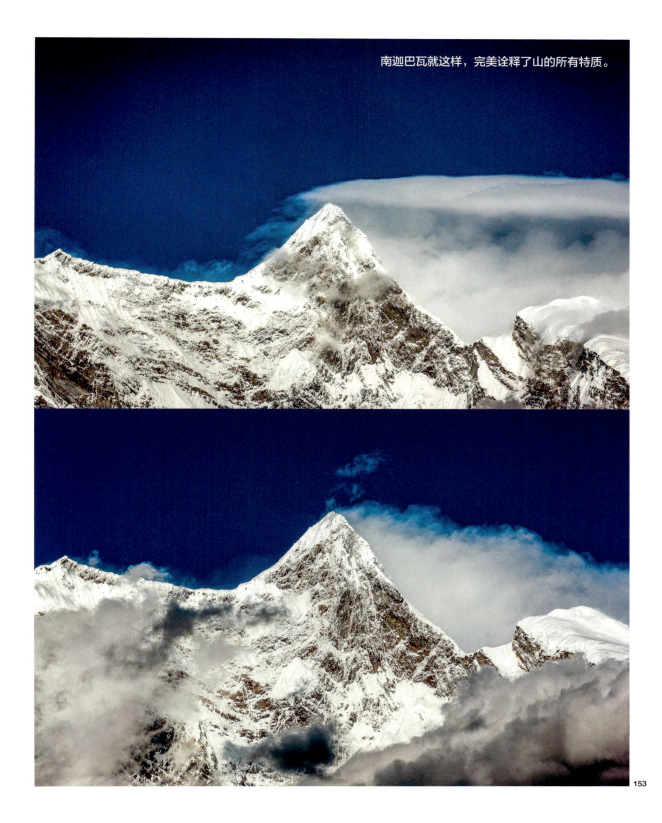

探秘南迦巴瓦

22 派镇索松

云与好问长作伴，羡尔为农过一生。

"派"，简简单单的一个字，却又似乎浓缩着浪漫主义色彩——是爱屋及乌还是来到这里，你的心开始柔软？

"派"在西藏地名志中是如此解释的：意为横，高于一般平地之处。也有另一种说法："派"，是藏语发音，翻译过来，就是到达、抵达的意思。我倒喜欢第二种说法，如果南迦巴瓦是云中天堂，我们来到这里，不就是抵达

极乐世界了？此话不无道理，派镇这里无论春夏秋冬，风霜雨雪，景色秀美，远观满眼皆为气势磅礴的峡谷景观，近赏则是一幅美轮美奂的山水画卷。春雨清润桃花，秋色五彩缤纷，夏季清爽怡人，冬季雪山皑皑。

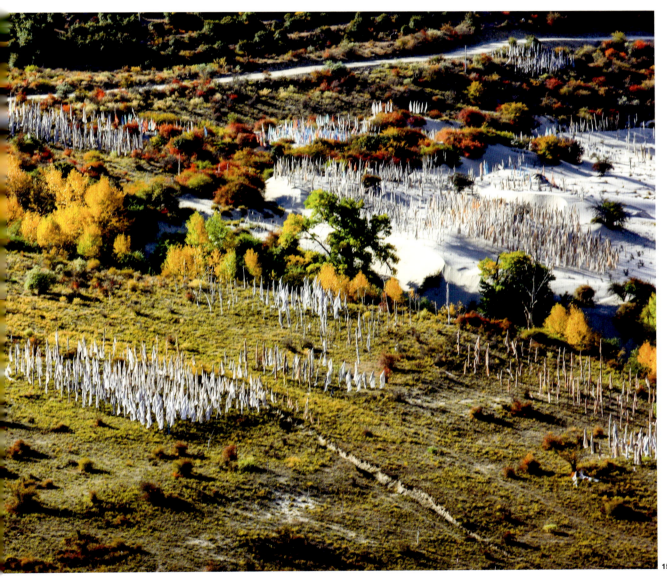

探秘南迦巴瓦

和所有的藏区小镇一样，派镇的确不大，两条马路，站在交汇处左右前后看去，派镇所有界面门铺就一清二楚。俗话说得好：无工不富。派镇的两大龙头企业（也是 GDP 大户）务必要隆重推出一下：首先是"快乐吧"，集餐厅、酒吧、歌厅、KTV（拒绝黄赌毒，不含桑拿洗浴）一身的"MALL"。面积大于两居室小于三居室，晚十点开门，迪曲、重金属摇滚到天亮，不管有没有人！其次，就是派镇的重工业企业——"吉祥"汽车修理点，它的老板可是"人才"——英雄莫问出处——早年市井杀猪出身的他现集董事长、CEO、会计收银、修理技工诸多头衔、各兵种技能于一身，刚开业时，大家看到他店铺修完的车都会躲着走。

这些都是玩笑话。其实派镇是一个极为重要的"物流"枢纽。墨脱没有通公路之前，派镇是徒步进出墨脱的起点、人员进出墨脱的驿站，更是物资进出墨脱最重要的中转站，也是墨脱人出来采购和运输的中转之地。这里是 1965 年 6 月 20 日，拉萨警备区（当时墨脱属于拉萨管辖）在派镇专门设立了转运站，因此它还有一个名叫做"转运站"。转运站就在多雄拉的山脚、雅鲁藏布的江边，进墨脱的物资包括生活用品、生产物资，包括军用的、民用的都堆放在这里的仓库里。在七八九三个月开山的季节里，背夫和马帮就开始了一年最繁忙、最辛苦的工作——运送这些物质。

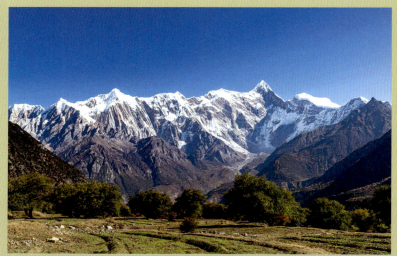

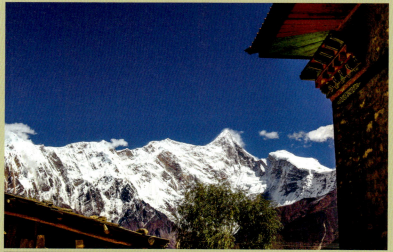

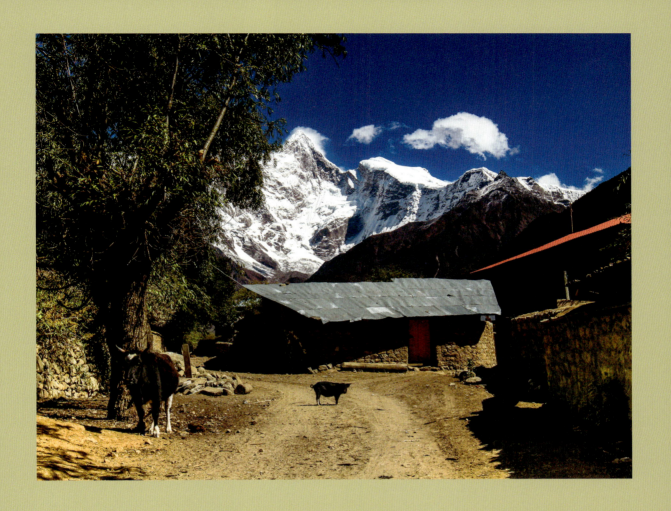

探秘南迦巴瓦

对于驴友来说,因为不论是探险南迦巴瓦、大峡谷、还是徒步墨脱,派镇都是必经之地。走墨脱是每个徒步爱好者的一个特具挑战性线路,它的起点也是在派镇,穿越近20公里的雅鲁藏布大峡谷森林,翻越海拔4000多米的多雄拉山口,沿多雄拉到拉格、汗密、背崩后,逆雅鲁藏布江北上至墨脱县城,全程约115公里,步行需4天时间。每年徒步的黄金时间里,一天会来两三百驴友,派镇仅有的客栈都住满了人,一张床位比平时涨10倍以上。

过了派镇大桥,穿过吞白村,沿着弯弯曲曲的山路(不过现在已经铺成柏油路)爬上一个大大的坡,就会遇见一个有十几户人家的小村子。村子貌似与别的村落没有什么区别,甚至更破旧一些:石头堆砌的围墙、干打垒的房子、尘土飞扬的土路、满大街溜达惯了的猪兄牛弟,基本见不到人。但是你在村里任何一个位置抬头一看,就知道我为什么要单独介绍这个村子了——这便是大名鼎鼎的"索松村",看南迦巴瓦和雅鲁藏布江最佳视角的村庄之一!

索松村位于西藏自治区米林县东部,雅鲁藏布江北岸,西南邻吞白村,南隔雅鲁藏布江与玉松村相望,北邻达林村。从派镇出发,经过雅鲁藏布江大桥,沿着吞白村的前行约10公里便可到达。

来南迦巴瓦之前留意过很多西藏旅游的书籍图册、旅行攻略,很多旅游网站、西藏贴吧,甚至很多自诩为资深"驴友""旅行家"的大师、特别是看到过南迦巴瓦的同学无不异口同声,最适合看南迦巴瓦的地理位置只有两个地点:

一个是G318国道上鲁朗到八一镇之间的色季拉山垭口。在此看南迦巴瓦峰的确能够看得真真切切——前文的图片已经展示了这点:南迦巴瓦主峰在一群海拔5000米上下的山峦中异军突起、格外挺拔。但是,稍有遗憾的是色季拉山口距离南迦巴瓦数百里地,非有"大白""小白"这样长焦镜头方能看清,冲击力、震撼力是差了点……

派镇

另一处大家推荐的是派镇的直白村。"直白村就在南迦巴瓦峰山脚下，如能一睹芳容，拍摄日出日落，都会很完美"——这倒是值得商榷。直白村就在南迦巴瓦山脚下不假，关键是距离山脚太近了，要看到相对高度在四五千米高南迦巴瓦峰，您是不是恨不得要躺下看出才舒服吧？更何况，你贴着一个美女的脸看她舒服呢，还是后退几米看她赏心悦目呢？

但是去过索松村的摄影师、驴友、游客是不会认可上面说法的，至少不会完全赞同——看南迦巴瓦峰的地点没有最好，只有更好！

不得不说，上帝（也许是南迦巴瓦峰）非常眷顾索松村，这里看南迦巴瓦峰太合适了。索松村海拔3000米，相对于海拔7000多米南迦巴瓦峰，高度适中；而且距离非常合适，索松村到南迦巴瓦峰的直线距离仅为17公里，这个距离正好能够细品南迦巴瓦雄伟、俊秀；虽然隔着雅鲁藏布大峡谷，但是所幸中间没有任何遮挡，反倒是雅鲁藏布大峡谷优美曲折的线条、碧绿婉约的江水，配上雄伟刚劲的南迦巴瓦峰白色山体，刚柔并济、曲直兼备、色彩搭配，相得益彰，是一幅绝佳的构图。

所以，我可以很负责任地告诉大家，尽管看南迦巴瓦全景的经典位置还有不少，但是在索松村看南迦巴瓦和雅鲁藏布江同框的景象，至少比直白村、吞白村、达林村、加拉村、派镇，以及整个南迦巴瓦官方旅游线路上的任何一个景点都要合适！

至于还有没有看南迦巴瓦更好的地点——请接着跟我走。

23 南迦巴瓦的传说

直刺天空的矛。

也许高处不胜寒的缘故,也许深闺不见人的原因,即便被大名鼎鼎的《中国国家地理》评为中国名山之首,但是说实话,听说过南迦巴瓦的人还是不多。比不过珠穆朗玛峰自不用说,不如泰山、黄山、华山、峨眉山也是情理之中,就连和梅里雪山、贡嘎雪山相比,好像也还差点意思……

的确,我们至今仍对南迦巴瓦知之甚少。就拿我写的 Blog 来说,也印证了这个现象:《南迦巴瓦》游记的点击率远远不如《珠峰日记》《梅里故事》,更没法和《艳遇丽江》相比了。我想,这倒不是因为南迦巴瓦的绝世风华激不起人类的推崇和敬仰,而是他故意织云雾为幔,置峡谷为屏,设急流为障,有点存心不让外来的一切事物扰了他亿万年来早已习惯的孤独和寂寞吧——南迦巴瓦就是这样神秘。

这也是为什么我把南迦巴瓦游记尽量写成南迦巴瓦"旅游攻略"类型的原因。我是想给大家提供更多的信息,方便今后大家去南迦巴瓦的时候,知道衣食住行的选择,了解南迦巴瓦的经典景点,在正确的时间、正确的地点、正确的路线,看到南迦巴瓦峰,少留些遗憾——至于感情的抒发嘛,OK,我等着看你们的!

南迦巴瓦峰也叫那木卓巴尔山,藏语意为"天上掉下来的石头",有"众山之父"之称。位于雅鲁藏布江大拐弯的南侧,喜马拉雅山脉、念青唐古拉山脉和横断山脉的交汇处,是林芝、墨脱、米林三个县的界山。南迦巴瓦峰海拔7782米,是世界第28高峰(独立山峰,非卫峰)。山体以片麻岩为主,主要有西北、东北和南三条山脊。东北山脊蜿蜒约30公里,直抵雅鲁藏布江岸,脊线上有6个海拔6000米以上的山头凹凸起伏;南山脊两公里处的乃彭峰,海拔7043米,它们之间的山口称之为"南坳",乃彭峰分别又向东南、西南伸出两条人字形山脊;西北山脊线突出着6936米、7146米两座雪峰。南迦巴瓦峰的三

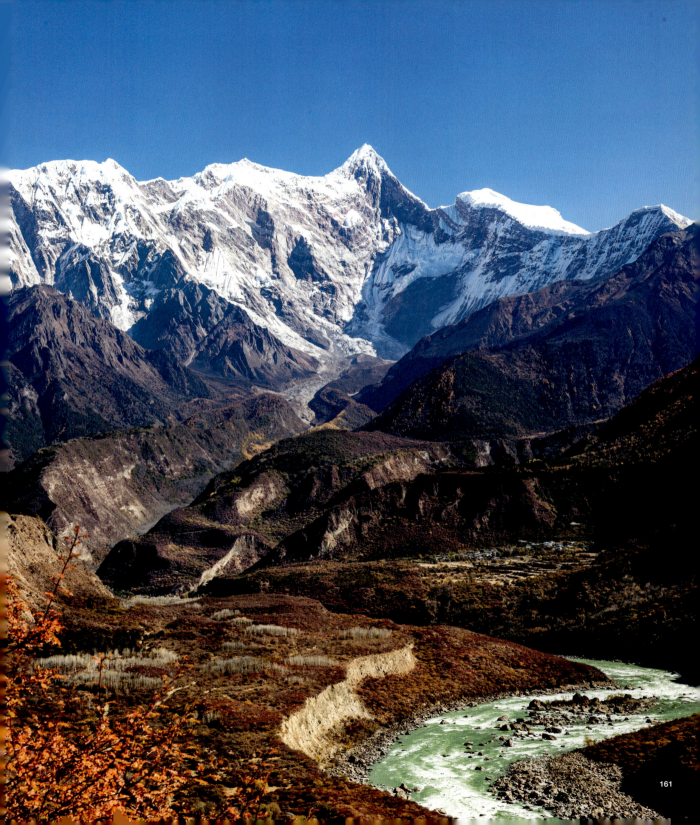

探秘南迦巴瓦

大坡壁大都被冰雪切割成风化剥蚀的陡岩峭壁，以西坡为最。坡壁上基岩裸露，残留着道道雪崩留下的沟溜槽，峡谷之中又布满了巨大的冰川。

南迦巴瓦独特的主峰形状，庞大、给人巨大压迫感的山体以及仰视不可方物的高度，所以关于南迦巴瓦峰的传说也不少。"南迦巴瓦"在藏语中有多种解释，各个充满了传奇色彩：有的翻译成"雷电如火燃烧"——估计是描述日落时分，南迦巴瓦日照金山的绝美场景；有的称之为"直刺天空的长矛"，这个惊心动魄的名字来源于《格萨尔王传》中的"门岭一战"，格萨尔王询问手下这是什么山，手下说："好像幡矛竖空中，那是炽热霹雳叉俄山。"从这些充满阳刚的名字里，我们大概也能揣摩出南迦巴瓦的刚烈和不可征服。在崇尚勇猛威武、权威高大的藏族文化里，南迦巴瓦峰那么雄伟的形象是最好不过的代言人。

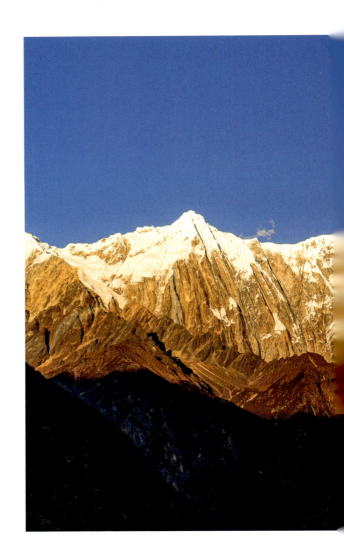

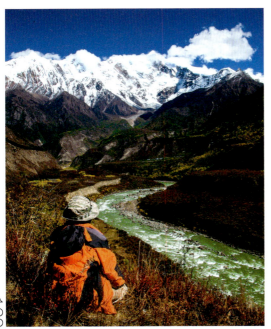

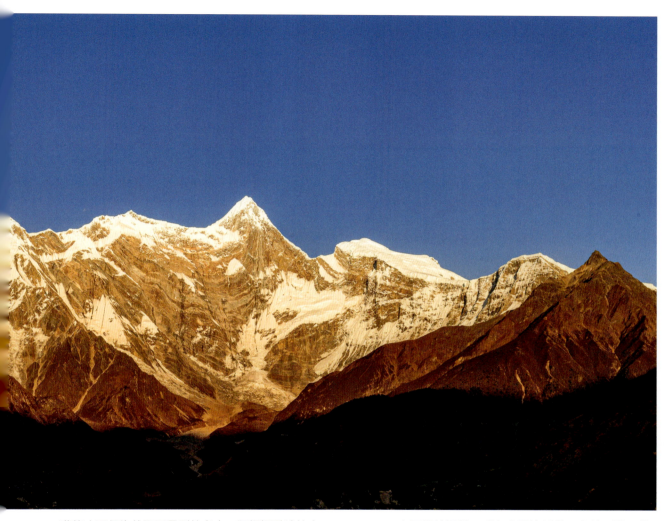

藏族人不但为他取了暴烈的名字,还根据酷峻的山势,给他安了好多人设、虚构了很多不同凡响的身份:受"英雄之神"念青唐古拉娇纵的、拥有非凡俊美和英武的爱子,争斗中砍下了亲人头颅的、暴虐的兄长,不许他人旁观自己分离痛苦的、拥有极强自尊心的丈夫……这些传说又反映出南迦巴瓦在藏族人心中的遥不可及距离感——他是如此的孤傲、不近人情和不可接近。

南迦巴瓦峰被誉为"最不易看见的山峰",其实跟他处在雅鲁藏布大峡谷独特的地理位置不无关系。在这里,随着太阳升起、地面升温,大量的水汽从谷底、从雅鲁藏布江蒸腾而上,迅速形成云团,或上下拥挤翻腾,或左右飘逸扩散。有的则似飘带,绕山而转,缠绵徘徊,变换无穷,久久不肯散去;有的翻过山坳又急骤下落,型如飞流直下的瀑布;更多的时候,一不做二不休,直接把南迦巴瓦主峰罩得个严严实实。

这种万千气象、似幻似真的变化,不轻易以真面目示人的神秘莫测成就了他的另一个传说。当地人相传,在南迦巴瓦峰顶有一条通天之路,能够直通神灵的居所,天上的众神时常在南迦巴瓦峰峰顶聚会和煨桑,翻滚缥缈的朵朵白云就是众神燃起的桑烟和飘逸的衣袍……

梦里的香格里拉

探秘南迦巴瓦

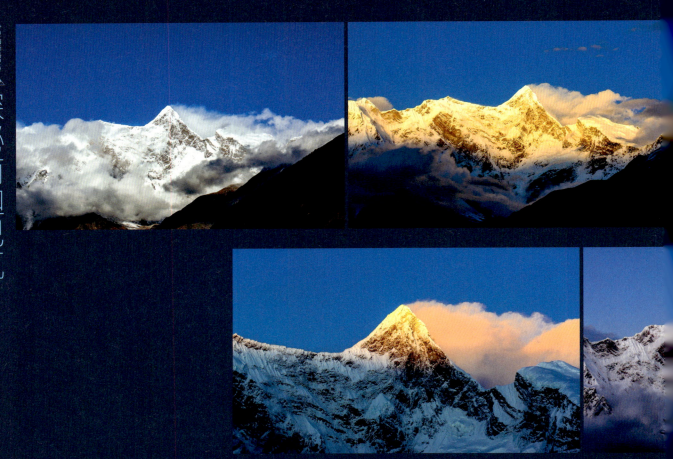

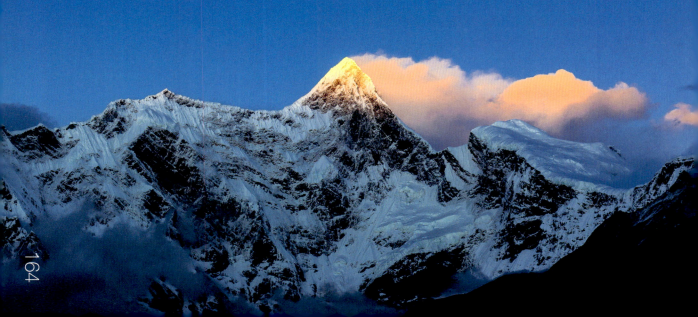

164

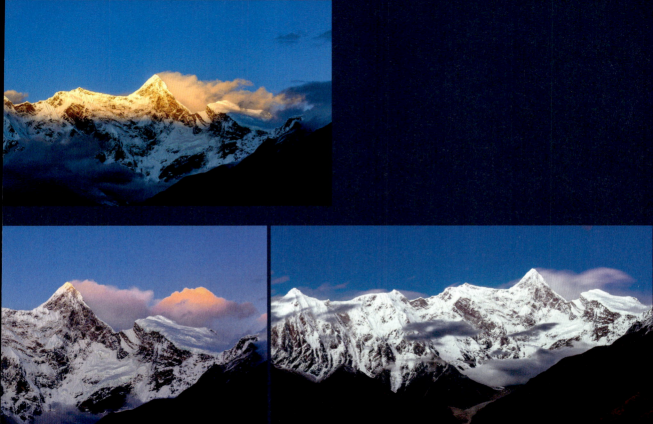

24 英雄主义

探秘南迦巴瓦

梦里的香格里拉

生活，是一个很奇妙的东西。我们混沌其中，努力想要认清它，却总是因为认清它而后悔不已；努力想要控制它，却总被它控制。

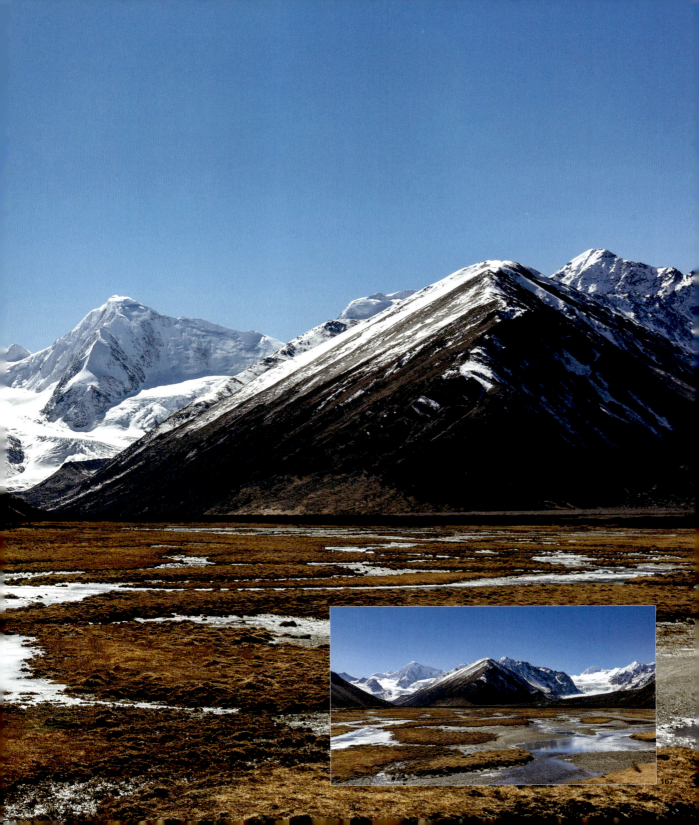

探秘南迦巴瓦

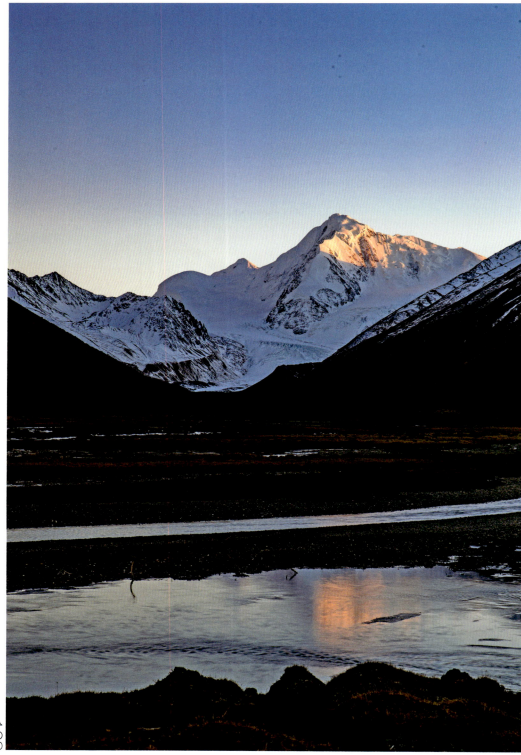

人类一直喜欢探险，一直以突破自己的极限为荣。大到的登月计划和火星探索，小到莱特兄弟驾驶"飞行者一号"第一次上天；寻常百姓也不甘寂寞，既有埃德蒙·希拉里望着珠穆朗玛峰那句经典的：Because it's there 的淡定，也有诸如我等之辈驴友看到雪山的惊呼……

我想，这都是人类内心存在的那个叫作"英雄主义"的玩意儿在作祟。

英雄主义情结，一直是推动人类社会生生不息的动力。"老夫聊发少年狂，左牵黄，右擎苍，锦帽貂裘，千骑卷平冈。""羽扇纶巾，谈笑间，樯橹灰飞烟灭。"是顶天立地的英雄气魄；"数风流人物，还看今朝。""指点江山，激扬文字，粪土当年万户侯。"同样也是傲视群雄的英雄气概。《荷马史诗》中荷马给他的英雄们勾画出生动的形象：阿喀琉斯勇猛过人、爱憎分明、锐不可当，赫克托尔迎难而上、身先士卒，奥德修斯足智多谋、百折不挠。被亚里士多德誉为"十全十美的悲剧"——《俄狄浦斯王》中描述的主人公在邪恶的命运面前，并不是消极顺从，而是努力抗争、敢于自我惩罚，虽是悲剧，但也不能磨灭他身上英雄主义的光辉……

海明威的《老人与海》更是展现了另一种英雄主义的定义。老人桑迪亚哥为了一条大鱼，孤军深入、不顾性命，命运用它的鱼饵引诱了他们，把他们拖离陆地，最终它又收回这馈赠，似一个无情的嘲讽，最后回到岸边的老人，只带回了一副鱼骨，只带回了残破不堪的小船和耗尽了精力的躯体。有人不解老人的固执，有人嘲笑他的自不量力，有人认为桑地亚哥是一个不折不扣的失败者……

什么叫失败？有定义说：做一件事情没有达到预期的目的，这就是失败。所以，如果光从结果来看是这样的。环顾四周，谁没有经历过失败呢？我们何尝不是经常被身处的周边世界深深地伤害着？一个常常在进行着接近自己限度的斗争的人总是会失败的，一个想探索自然奥秘的人也会失败，一个想改变现实的人更是会失败……也许只有那些安于自己限度之内的生活的人才总是"胜利"。这种"胜利者"之所以常胜不败，只是因为他早已向他的对手俯首称臣，或者说，他根本没有投入斗争。世界如此强大，创造了我们又折磨着我们。我们如同蝼蚁，听任它残忍的摆弄，无论反抗与否，结果早已成为定局。那我们为什么还要如此拼命、还要如此冒险？

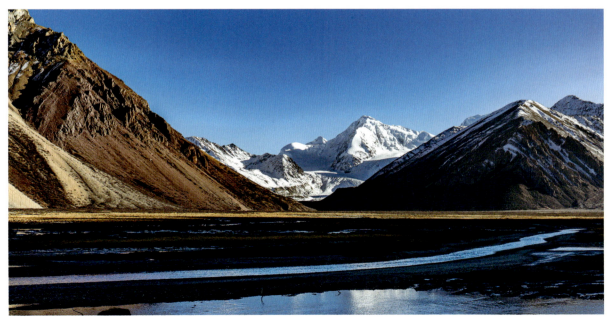

探秘南迦巴瓦

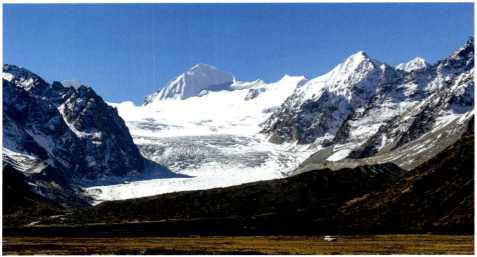

我们之所以没有绝望，是因为我们心中的**英雄主义的烈火**还在燃烧。

绝大多数看过《老人与海》的读者，都视桑提亚哥为心目中的英雄。在现实中，他虽然失败了，但在精神上，他却是胜利者。他那顽强搏击的精神，展示了高贵和尊严——一种不甘失败的热血，不怜悯自己的伤痛，在绝望的世界中展现出一个人必须有的样子，信心十足地走来，潇洒自若地走去，给世界留下一个意味深长的微笑。

什么是英雄主义？英雄主义并非简单意义上的逞强好胜，更不是市井场所的拔刀斗狠。英雄主义应该是一种道义上的尊重和正义上的担当，是一种坚韧不拔的意志和荣辱不惊的品质。英雄主义就是在困难、挫折、失败、痛苦与失望中永不气馁，跌倒了重新鼓起勇气爬起来，再一次跌倒再一次爬起，永远不会失去对生活的希望，不会失去自己人生的梦想，并最终有勇气完成自己也许失败了很多次的梦想。

正如罗曼·罗兰在《米开朗基罗》这本书里说的那样：世上只有一种英雄主义，就是在认清生活真相

之后，依然热爱生活。在质疑世界并认清世界之后，我们仍然可以选择做一个英雄，我们仍然可以追求幸福，或带领众人追求幸福。我们要在生存的残酷中看到人生的价值，在生活的艰辛中看到生命的意义。人终究是要死的，但我们也应在大千世界之中磨炼，表现出即使在最酷烈的条件下也不准备放弃抗争和自我检验的决心。我们更应该学会用有限的生命抗拒无限的困苦和磨难，在短促的一生中，让生命最大限度地展现自身的价值，让生命在抗争的最炽热的热点上闪耀出勇气、智慧和进取精神的光华。

失败并不可怕。可怕的是自己对失败屈服。

人类一直有很多失败。1986年4月26日凌晨，发生的切尔诺贝利核事故带来的核泄漏、核辐射、核污染是人类历史上最严重的核灾难，但我们至今还是在努力发展核能的研究利用；1986年1月28日，挑战者号航天飞机在升空后73秒时爆炸解体坠毁，机上的7名宇航员丧生，但我们仍旧勇敢地继续着外太空的探索……

人类本身的确也有自己的限度。但是，古往今来，人类之所以不断地发展，正是因为我们的心一直在限度之外，一再地把手伸到限度之外、把脚迈出限度之外，逼迫着这个限度一天一天地扩大。人类在与限度的斗争中成长：蒸汽机的发明催生伟大的工业革命，互联网的产生迎来了信息化的时代，疫苗的研制拯救了多少人的生命……

人可以被打败，但不能屈服。人生本来艰难困苦，它是否美丽，只是取决于你是否面对。只有如此，我们才有资格与世界对话，思考它出的谜题，解决它出的难题，在最后疲倦返航的时候，我喜欢我能够像这篇名著的收尾写的那样：

当小船一无所获的驶回小港的时候，桑提亚哥曾经问自己：是什么把你打败的呢？

回答是干脆的、充满自信的——

"什么也不是。"他说出声来，

"只是因为我在海里走得太远了。"

25 星空南迦巴瓦

似此星辰非昨夜，为谁风露立中宵。

浪漫璀璨的星空总是让人着迷而向往，能够用相机记录下无疑是一件值得吹嘘个半年的事。这篇文章就是让你学会这种本事，以便在闲暇之余有事可做——请看《星空拍摄小窍门》。

探秘南迦巴瓦

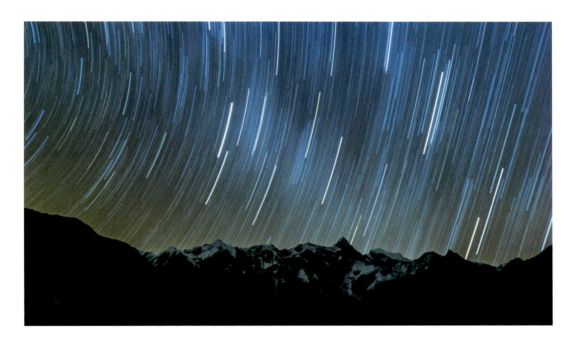

1

前期准备：

单反相机（贵的总是有贵的道理），一个大光圈的广角或者超广角又或者鱼眼镜头，也可以是长焦或中焦段镜头（拍摄星空下南迦巴瓦峰的特写），快门线，相机电池若干（至少有一块备用电池），稳定的三脚架，可调光手电筒或者头灯，御寒防水衣物，高热量食物，手套，帐篷（此次拍摄我们特意准备了一顶红帐篷，不是用来住的，是用来做前景的）以及最重要的一个良好的身体！

2

时间选择：

一般来讲每月农历的月初和月末都是可以避开满月干扰的时段，因为满月的月光会掩盖掉很多暗星，得到的画面星点稀少。无月光的环境，地景可能需要更长的曝光时间才能显现。没有一点月光也不利于拍摄，需要更长的曝光时间，图片质量会受影响。但是，出门在外，赶到啥时就啥时了——看运气吧。

3

地点选择：

一般在白天就要踩好点，找到合适的拍摄位置，架设好三脚架和相机，踏踏实实地等待天黑——省得入夜后再蒙头乱转，一不小心掉到沟里或是踩到坑里急救要节省些许时间。城市里拍摄星空最重要的是避开城市的光污染，一般要选择远离市区 20 ~ 80 公里的开阔山区地带。不过在荒郊野外，特别是这个叫雅鲁藏布江的大峡谷不会存在这个问题。不过为了避免其他光线的干扰，最好把相机的遮目镜放下。

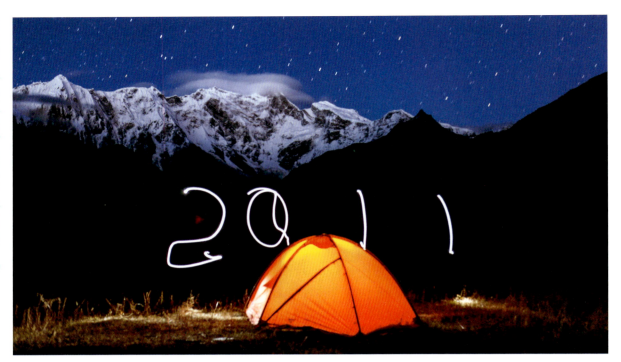

4

技术要点：

（1）相机设置：相机必须牢固地架在三脚架上，插好快门线，把相机调整到 B 门这个挡位，如果相机有反光镜预升这个功能的话，要尽量打开。

（2）镜头设置：手动对焦模式（M 档），将对焦环转至 ∞ 无穷远，然后往回转动大约 2～5mm。关于为何要回转？因为入夜后从取景器中看出去一片漆黑，自动对焦模式肯定不行，手动对焦同样也不能准确合焦，这时候只能采用估计对焦。通常星野摄影地景较远较大，所以将焦点设置在无穷远，但是相机的无穷远是真的比星点还远的，所以必须回退一点位置。最好的办法就是先用自动对焦模式找最亮的星星（启明星、金星啥的）时，对着他们自动合焦后再调回手动对焦模式。银河的位置，可用 iphone 上的 starwalk 来寻找，当然肉眼更好找。

（3）前景运用：在拍摄星空作品时，我们最好在画面中找一些前景，一棵树、一座寺庙（建筑的屋檐挂角）、地面的公路（一辆路过且亮着车灯的汽车）等都可以是很有意思的前景。单独拍摄星空是总觉得少了点什么似的，哪怕有一点前景，就会使得画面很完美。

这次我们的前景设计感很强！

（4）补光运用：有的前景在长时间曝光后依然是死黑一片，如果你不是特意需要剪影效果的话，建议用高亮手电在曝光即将结束前一两分钟为前景画面进行补光，这样能使前景画面更有层次。此次拍摄，为了保证前景帐篷的光线，我们在帐篷里放了一盏小小的头灯——其实，最好是蜡烛光——不过，现代人谁还有那玩意。

（5）星轨的拍摄可用低感光，单次长时间曝光或者多张叠加，但是拍摄星轨时不宜使用过高感光，至多 1600，否则拍摄到的星星过多叠加后会惨不忍睹。

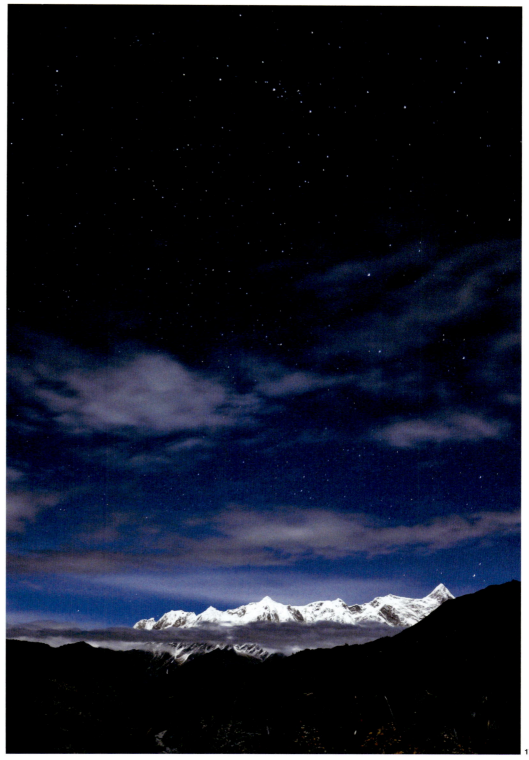

5

技术参数：

曝光时间：镜头焦段越广，你的曝光时间可以相对较长。

A. 若你没有快门线，选 M 档，曝光时间最大可设 30 秒，那么请使用最大光圈。为了最大程度减小机身快门抖动，还可打开反光板预升模式，ISO400，拍摄后亮度不够再逐渐加大感光度。

B. 若你有快门线，选 B 档，光圈可使用最大光圈，ISO 设为 200（也可以再高些），然后通过手动锁定和放开快门线按钮控制曝光时间，一般使用最广的焦段不超过 42 秒（因为超过 42 秒，星点的拖线会变得明显，除非你想拍摄星轨）。

ISO 的选择：不是绝对一成不变，可以根据镜头、黑暗程度等因素设置。一般在 2000～6400 均可；拍摄银河的话，ISO1600 起比较靠谱。当然如果有 f1.4 级别广角镜头的朋友另当别论。

光圈：在光线充足或者镜头光圈够大的情况下，建议可以用稍微小一点的光圈。但是最大光圈只有 f2.8 的时候，那就毫不犹豫 f2.8——越大的光圈能拍摄到的暗星就越多。

有一个镜头与曝光时间的 600 定律公式：600（定量）/ 当前使用拍摄的镜头焦距 = 安全的曝光秒数（即不会出现星点拖线）例如：使用 14～24mm f2.8 ED 镜头的 14mm 端拍摄，运用公式得到 600/14=42.85 秒。也就是说，用 14 端拍，可以保证不出现星点拖线的最长安全曝光时间是 42.85 秒。依此类推，用 35mm 镜头拍摄需要 600/35=17.14 秒，85mm 镜头拍摄需 600/85=7.05 秒。镜头焦距越长，安全曝光时间超短。

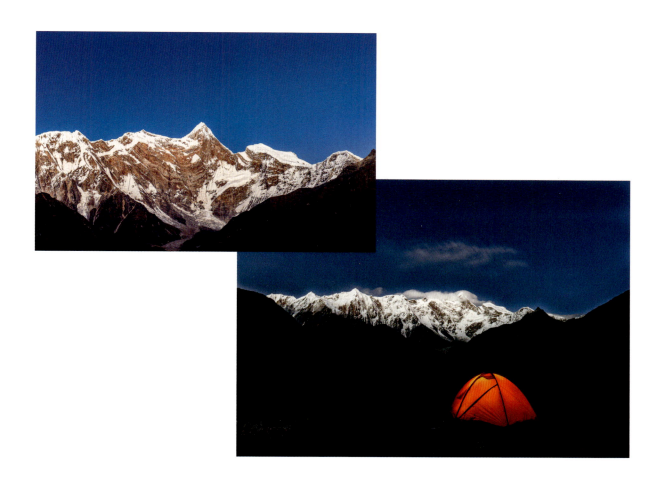

6

后期制作：

当我们拍摄完星空作品，把数码照片导入电脑中，可以进行一些后期制作，能使得照片更佳添彩，就是美颜的效果。

（1）工具：星空的后期可以 LightRoom，拍摄照片时最好选用 RAW 格式，后期可有较大的降噪空间和修图维度。

（2）降低色温：根据拍摄出的画面适当降低色温，会使星空更蓝。

（3）增加对比度：能使星星更加凸显，亮度更加突出。

（4）增加饱和度：能使星轨迹中的星星色彩更加突出，很多人认为星星轨迹拍出来就是亮线，其实根据不同光线表现，星星能变成彩色的。

（5）增加锐度：能使星星轨迹的线条更佳清晰。

具体为：色调调整 – 清晰度调整 – 高光 – 阴影 – 白色阶 – 黑色阶 – 曲线高光 – 亮色调 – 暗色调 – 阴影 – 镜头矫正 – 减少杂色（别减的太多）

以上是拍摄星空的一些基本操作，实战中可以适当调整，不要拘泥定式。至于图片里怎么会有"2011"四个亮闪闪的字，你自个猜猜！

26 清晨吞白村

万壑千峰翠黛浮，轻烟长傍紫霞流。

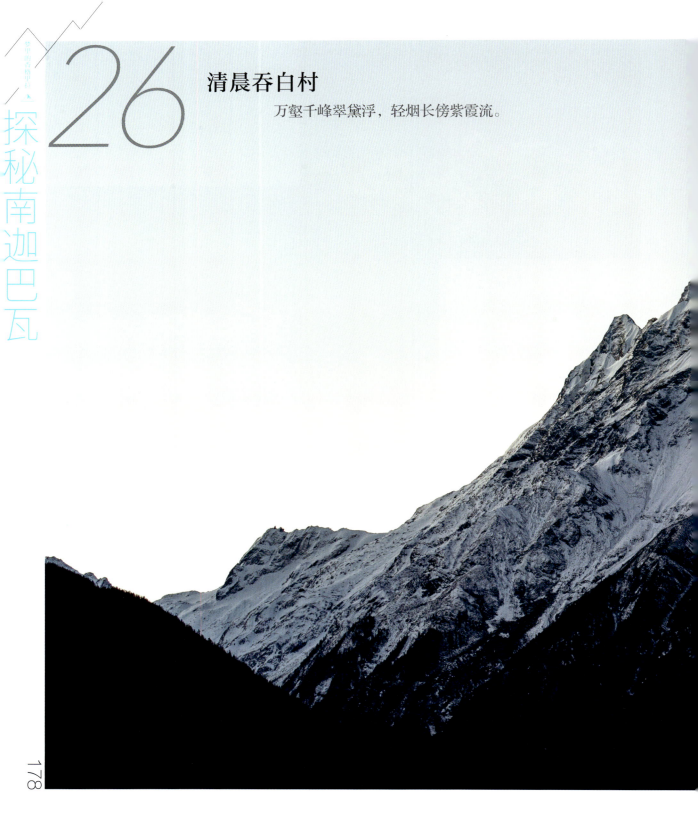

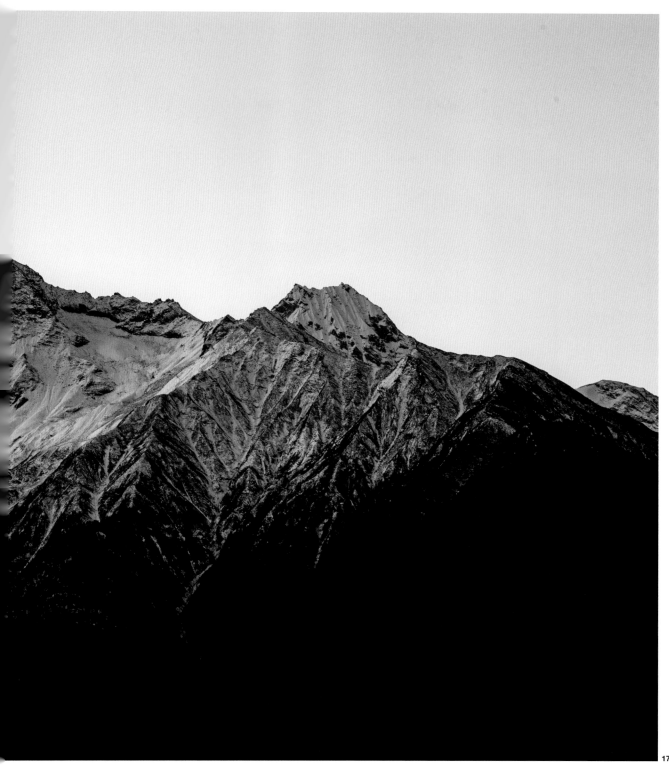

探秘南迦巴瓦

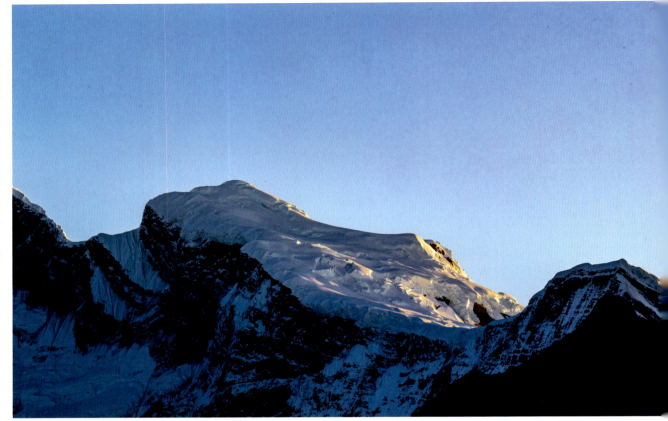

为什么那么多人会对西藏着迷？或许，是因为我们太过精明、太过功利，活得太过复杂，而那里提供了所有城市里所不具备的简单——简单的思维和单纯的人际？

亦或许，我们被污染得太久，给他人、给地球的伤害太多，所以我们希望回归一种原始的状态，用雪山的皑白和空气的凛冽清洗自己？

还是因为城市里的路太多了，楼太密了，车太挤了，只能埋头前行，残喘偷生的我们迷失了方向，迷失了自己？

记得那本名叫《酥油》的书里有一段描述：喇嘛充满敬意地说，人们来到麦麦草原，穿越再深的丛林也不会迷路，因为雪山在前面，它会启示你，护佑你。

于是，我们来到这里，
一而再、再而三。

峡谷的清晨或者说清晨的峡谷，一如想象中的宁静和圣洁。雅鲁藏布江江水波澜不惊，完全没有平日的咆哮。

晨光中的南迦巴瓦泛着淡淡的青紫，宛若君王一样，居高临下，默默地看着峡谷里的云起雾散、万物苏醒。江边的青稞地里，几匹马儿在悠闲地吃着草料，近处的山还沉睡于晨光的背影中。清晨的村落如此静谧，雾霭飘拂在林梢，秋叶还都带着漉漉的湿意。下到水边，清晨的江水平静无波，倒映出雪山和云雾。沿着江边漫步，天上云淡风轻，未必是最美的景色，却也极为切合此时的心境。

远处的雅鲁藏布江开阔而包容，清澈而淡定，环绕着群山而去。随着阳光的照射，峡谷里渐渐升起的水汽蒸腾而上，轻灵的云瀑从山顶悠然滑落，白缎般的流云妖娆的缠绵在雪山腰间，发着蓝色寒光的"直刺天空的矛"，在云缝中若隐若现，更增添一份刚柔相济的和谐。

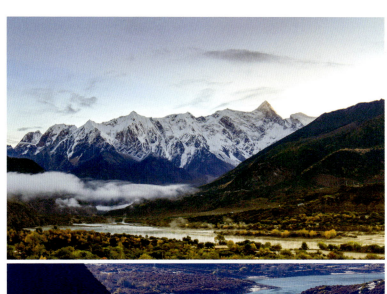

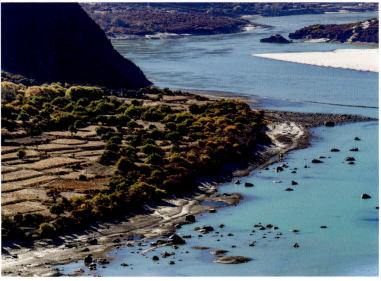

要进入雅鲁藏布大峡谷深处看看，必须经过吞白村。关于"吞白"这个名字有一个很古老、也很有意思的传说。相传加拉这一带有一个魔鬼名叫亚克夏，穷凶极恶且体形巨大，他可以一只脚放在南迦巴瓦上，一只脚放在加拉白垒上。一天，莲花生大士前来除魔，与魔鬼狭路相逢于雅鲁藏布江岸的一个小村庄。大士仰头一看，妈呀！自己在魔鬼面前就像个八岁的小孩——这哪打得过啊！便不做它想。"吞白"一声钻进了一个山洞里。从此，这个小村庄有了自己的名字：吞白村。

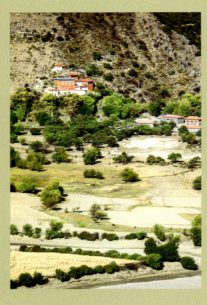

各位看官看到这里难免有些尴尬——堂堂的莲花生大士咋这般形象——别急别急，我接着把故事讲完——莲花生大士那是大士，怎能被妖怪吓跑？识时务者为俊杰的莲花生大士为了战胜妖魔，就在吞白村边的一个山洞潜心修行了三年三月又三天。出关后，莲花生大士掷出金刚杵从而降伏了魔鬼——在修行洞的上方有一个通透的小孔，据说就是金刚杵穿透的。为了纪念这个故事，后人就在这山洞修起了一个庙，起名"古茹"，意为上师，说的就是莲花生大士。

可惜我们去得太早，寺庙尚未开，不敢打扰喇嘛的清修，也未能看到山洞和那个窟窿。

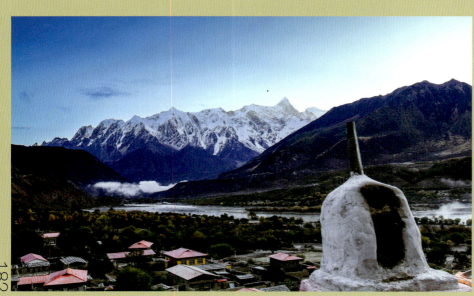

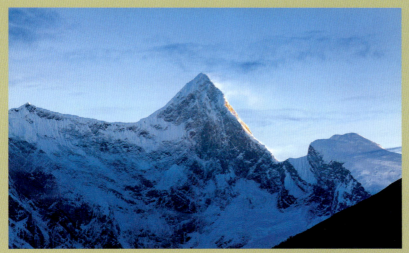

其实，古茹寺是看南迦巴瓦峰以及南迦巴瓦日出日落的一个好地方，它的围墙正好可以用来做相机的支撑点——如果你没带三脚架，或是你有两台机子只有一个三脚架时。而且据说你看不到南迦巴瓦的话，建议你在庙里的煨桑炉烧烧香、拜一拜，没准就会有意想不到的结果。

派镇通往吞白村的路都是土路，蜿蜒却不难走，正适合户外的徒步。清晨的温度还很低，路边树叶的霜挂清晰可见。沿峡谷走，抬起头来就可以看见雪山，或没完没了地连绵起伏，或孤影独身地傲然耸立。所以，在这里你可以不用担心迷路，无论走到哪里，雪山总是在前面。尽管路途遥远、尽管路途艰辛，但是有雪山作方向，我们至少不再害怕迷失方向。

忽然间明白一个道理，为什么山会给我们安全感，不仅仅是因为他的厚重、不仅仅是因为他的雄伟，更多是还因为他的高度，还是因为他的指引。

漫漫人生路，有了路标的指引，我们才不会走错路；有了心灵的指引，我们才能更好地完成人生的旅途。感谢这些雪山指引我回家的路，更感谢如山一般的父母、前辈、导师、友人在人生道路上给我的指引！也衷心希望，我们每一个人心里一直会有这样一座莲花般的雪山，给我们的心灵指明方向。

27 有一种生命叫色彩

几番欲往天涯去,又恐诗随红叶飘。

每年的金秋十月,北京西北四环、五环的交通都会堵得一塌糊涂。你打开收音机,交通台的那几个主持声嘶力竭地反复重复:请您绕道而行。为什么会这样呢?原因只有一个:那里有香山红叶可看。生活在灰色钢筋水泥丛林的我们,呼吸着 PM2.5、PM10"厚重"空气的我们,生存于各种忙碌压力中的我们,是多么渴望在生命中能够有一丝色彩、有一丝清新!而在北京,香山红叶成了我们趋之若鹜的唯一选择!

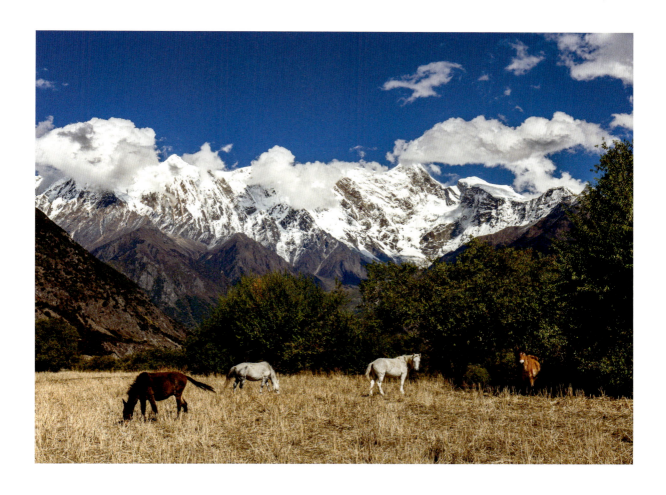

让我们把时间倒回到 700 万年前，人类起源的那一秒——当一束光照进眼睛，人类就接触了世界上最美妙的事物之一：颜色。但是，几百万年来，还是没有人能够说清或说全这个语言无法形容的东西。在人类历史更久远的时间里，我们甚至无法用任何知识来解释色彩，只能凭借着单纯的视觉迷恋，从大自然中提取有色矿物，研磨成粉，再掺水添色。

经过了几百万年，色彩依然在快速进化。如今，颜色早已不止红橙黄绿青蓝紫，甚至有了 16777216 种名字。颜色也不再只是颜色本身，它随着整个人类艺术史发展演变，大到影响社会演进和文化更迭的轨迹，小到映射每个人的心理情绪、生活消费、社交表达。从某种意义来说，颜色的故事其实就是人的故事，生活的故事，文明的故事……

探秘南迦巴瓦

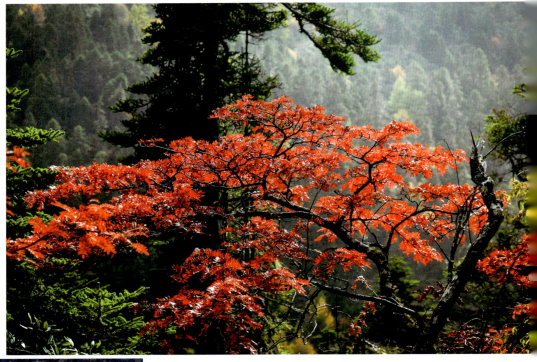

雪山,给人的印象基本是冷艳高贵的,积年的雪顶和裸露的岩石甚至有些单调。但南迦巴瓦可是个彩色的天堂,他从不曾独奏,而是与其他色彩融成一曲交响乐。今天,我就讲讲雪山下面雅鲁藏布大峡谷的颜色故事。

秋季,是雅鲁藏布大峡谷天气相对稳定的季节,空气也最透明干净。在冰雪季到来之前,大峡谷地区披上了秋日大氅,集柔美、华美、壮美于一身,盛装驾临。一向被云雾闭锁的南迦巴瓦峰终于展露了真容,积雪的锥体峰巅凸现于晴空背景中,是那样纯正的白与蓝。而每当秋阳的夕晖为之镀上玄幻的光晕,又仿佛秉有了金属的质地。山脚下的雅鲁藏布江历经整个夏季的浊流滔滔,此刻清澈安宁,或绿或蓝,听凭了光色的映照。

而在森林里,山野则贡献出自然界最艳丽的色彩。挺拔傲立的松柏不为时令的变迁所动,依然固守着忧郁的暗绿,针阔叶混交林却动了凡心,原本的绿色王国开始哗变——红红黄黄,由疏而密,竞相"揭

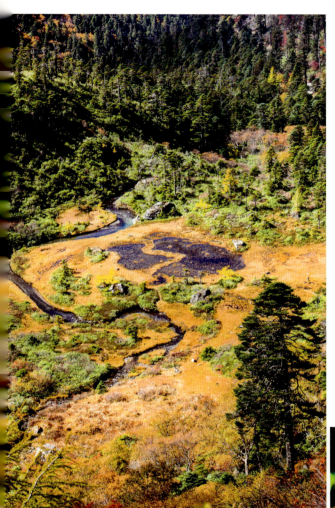

竿而起"。枫叶的殷红、花楸的鲜红、落叶松的金黄、楸树的明黄宛如"跳荡的火焰"。而在一年一度的成熟季节里,自然少不了各种红色黄色紫色黑色的果实应时而现,玲珑剔透地满缀枝条。整个世界色彩反差极其强烈,蓝、白、黄,每种颜色都饱和到极致,单纯到极致。

再好的镜头也不能准确反映这些色彩的真实、艳丽,无法表达这样的色彩带给我的惊叹和震惊。只有你身临其境,你才会理解那个成语:绚丽多彩。而在长达数十公里的雅鲁藏布大峡谷里,这样的色彩比比皆是。走在这里,你甚至会怀疑这样明艳干净的色彩,是不是天堂神仙的调色盘不小心洒落人间……

夕阳西下,在或明或暗的光影里,斑斓的色彩更是放肆地跳跃起来,或明亮或深邃,或激昂或平静,或明艳或忧郁,或繁华或简约……只有来到了大峡谷这里,亲眼目睹了这样的色彩后,你才会知道,来到林芝派镇不仅仅是来看南迦巴瓦,也不仅仅是来看雅鲁藏布江的江水。峡谷秋天的色彩给我的满足丝毫不亚于雪山、大峡谷带来的冲击。

如果说巍峨的雪山总能引发内心的崇拜敬仰,奔腾的江水总能激起我们的思绪,那么这样的色彩却是可以让我们拥有更多元的想象力,演绎出更新鲜的人生故事——就像黄绿色一样,能让人永远想起春天的第一枝嫩芽。

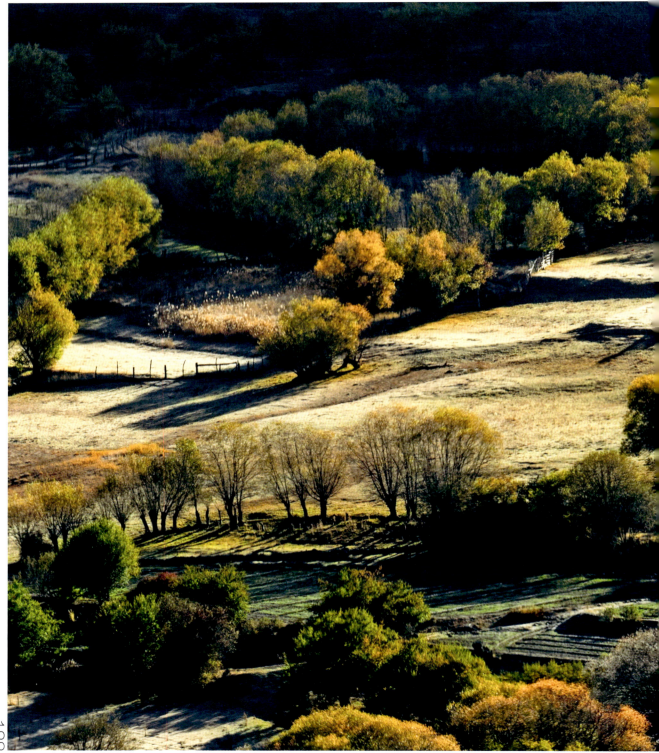

探秘南迦巴瓦

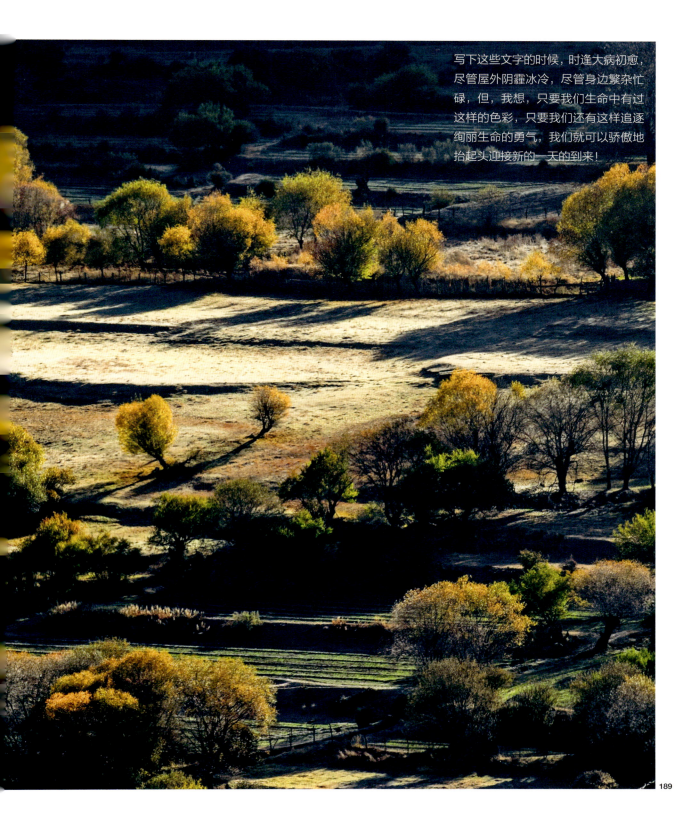

写下这些文字的时候,时逢大病初愈,尽管屋外阴霾冰冷,尽管身边繁杂忙碌,但,我想,只要我们生命中有过这样的色彩,只要我们还有这样追逐绚丽生命的勇气,我们就可以骄傲地抬起头迎接新的一天的到来!

28 仁者爱山

智者乐水，仁者乐山。

其实，在派镇可以看到的雪山不仅仅是南迦巴瓦，还有加拉白垒、多雄拉、米林雪山以及更多叫不出名的雪山。看着这些雪山，我忽然有些恍惚：想问问自己，为什么忽然这么喜欢山？什么时候开始喜欢山的？喜欢山的什么？

很多人听说过那个词组：仁者爱山，智者乐水。其实这句话源于《论语·雍也》，原文是"知者乐水，仁者乐山。知者动，仁者静。知者乐，仁者寿。"

山，的确是天地钟秀会聚之地。在中国，有雄伟霸气的五岳名山：泰山之雄伟、华山之险峻、衡山之烟云、恒山之奇崛、嵩山之青翠，各怀绝色；有晨钟暮鼓、香烟缭绕的佛教名山，金五台、银普陀、铜峨眉、铁九华；也有武当山、青城山、龙虎山、缙云山等更是兼佛家、道家双修之圣地。

说到看山，古人多有品读高手，中华名山也无不留有名家大师的遗迹。孔子"登泰山而小天下"，杜甫"会当凌绝顶，一览众山小"，徐霞客"黄山归来不看岳"，苏轼庐山"横看成岭侧成峰"，更有李白的"相看两不厌，只有敬亭山""日照香炉生紫烟，遥看瀑布挂前川"，以及那么多脍炙人口绝句"以山而兼海之胜当推普陀""恒山如行，五岳独秀""华山如立，中岳如卧""水有三三胜，峰有六六奇"。这些精辟的评点，给后人留下了极富吸引力、想象力的文化遗产。

其实，山无论作为自然景致还是文脉载体，它们始终是我们心态的反映。我们的祖宗生活在深山老林里，为的是在吃不饱饭的时候，把大山作为我们的粮库。那里有可吃果实，有飞禽走兽。那个时候，山是我们的衣食父母。

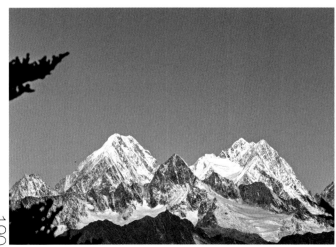

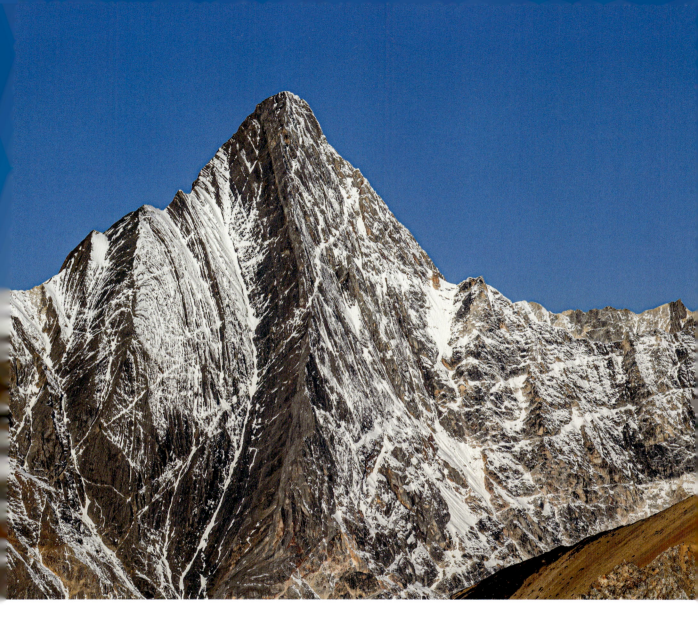
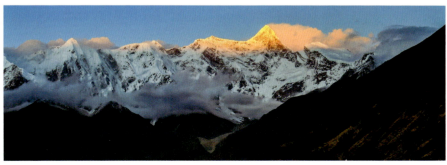

梦里的香格里拉

探秘南迦巴瓦

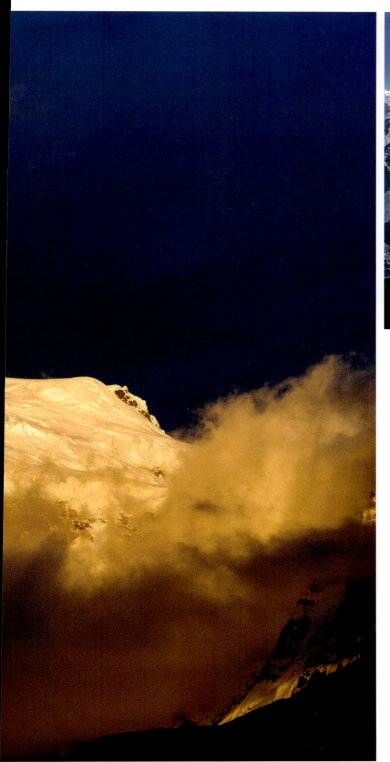
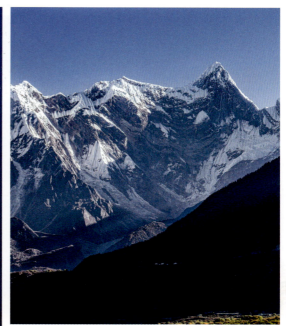

现在的我们过上了温饱日子,休闲之余,于是,相当一部分人开始在山水间找回自己迷失的性情。回归原生态、回到大自然,以获得一种与现实生活不同的体验,也成了一种时尚的运动和时髦的谈资。此时,山成了我们的寄托。

还有一部分人开始了新的探索。在中国西部交通日渐发达和户外装备相对普及的支撑下,我们开始能够走向终年白雪皑皑、人迹罕至的高原雪山。比如对贡嘎山、南迦巴瓦的探寻,比如攀登珠穆朗玛峰、梅里雪山。这种行为反映了现代人对山之秘境的强烈追求和渴盼,对自身的一种挑战。于是,山成了我们的追求。

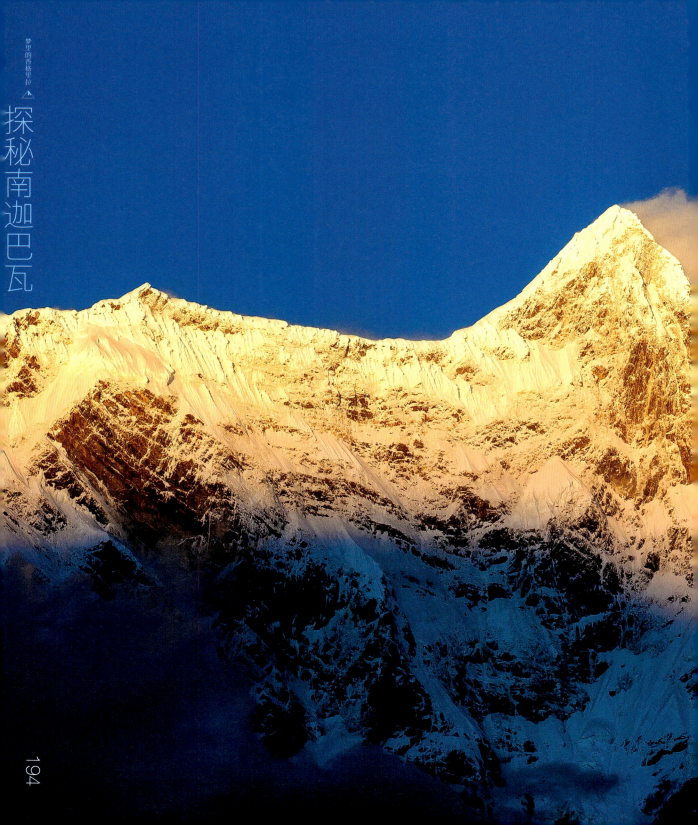

梦里的香格里拉

探秘南迦巴瓦

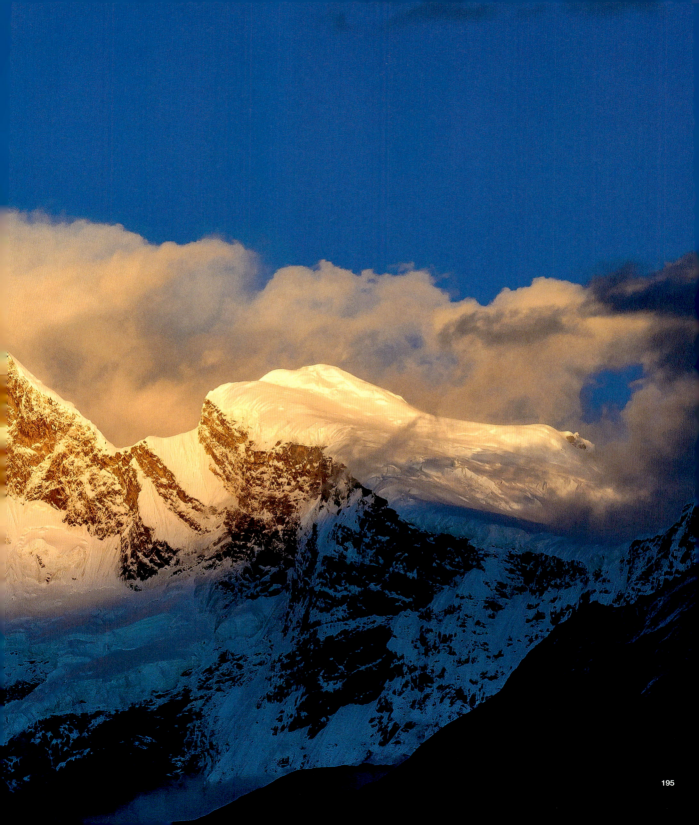

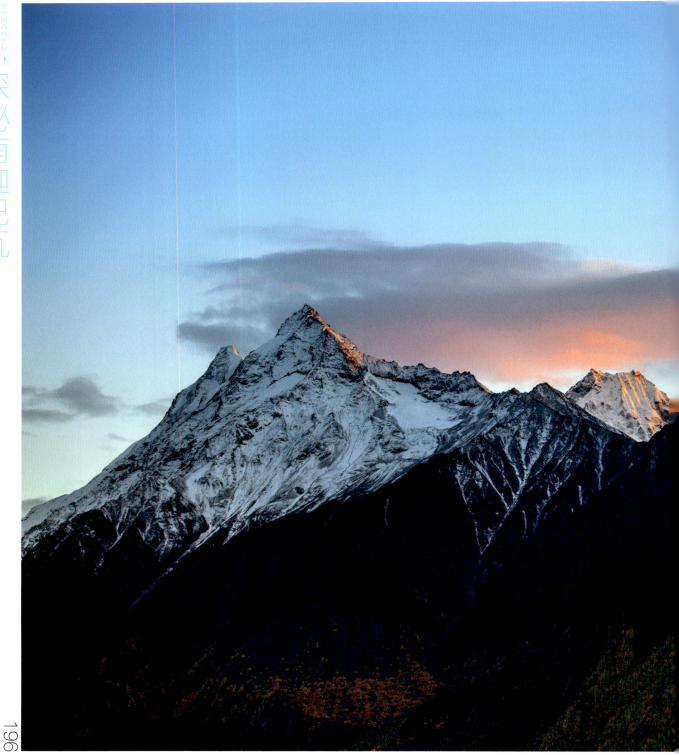

探秘南迦巴瓦

所以，有人说，小时候，人看山是山；到了中年，看山不是山；人生迟暮，看山还是山。我想说：看山看水，其实一直是，在看我们自己。

29 加拉白垒

探秘南迦巴瓦

众里寻他千百度,蓦然回首,
那人却在,灯火阑珊处。

如果你去过西藏阿里,看到高原上拔地而起的冈仁波齐峰以及与其遥相对望、绵延不绝的纳木那尼峰,一定会被眼前的美景所震撼。很多人并没有意识到,此时自己正有幸身处冈底斯山脉和喜马拉雅山脉这两条巨型山脉中——冈仁波齐峰是冈底斯山脉的主峰,而纳木那尼峰位于喜马拉雅山脉。这两条巨大的山脉,是印度板块和古欧亚板块相互碰撞,并在持续不断地挤压和造山过程中的产物。当地传说这两座山峰曾是一对爱人,它们确实如同爱人般相依相守,但它们并不属于同一个家族,只得远远望着对方。

在西藏,还有两座雪山与冈仁波齐、纳木那尼有着同样的命运——南迦巴瓦和加拉白垒。这两座山峰同样近在咫尺,中间仅以雅鲁藏布江相隔,而这一江之隔犹如天涯海角般遥远。

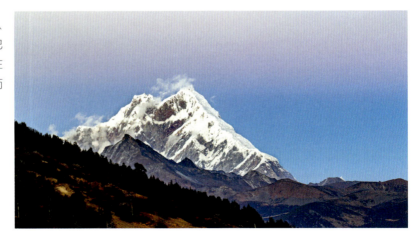

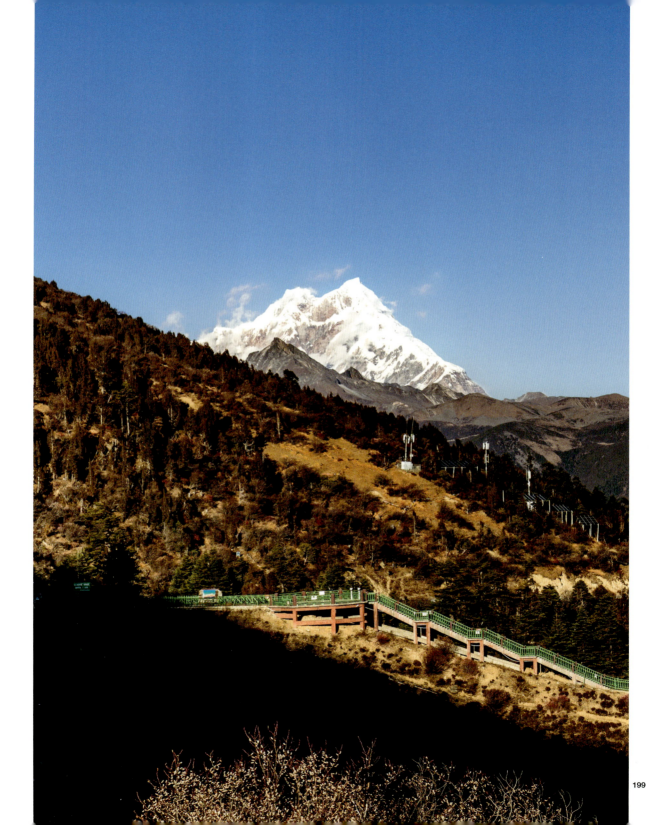

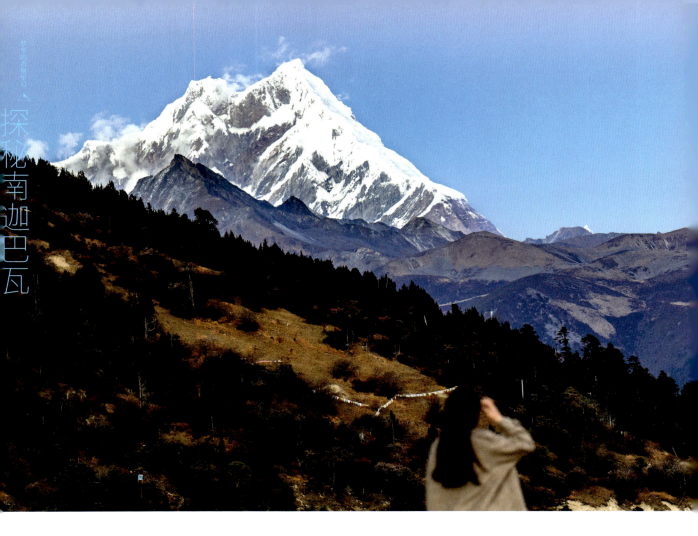

探秘南迦巴瓦

加拉白垒峰海拔 7294 米，是世界第 85 高峰，不像南迦巴瓦峰那样尖耸、俊秀。他的顶部比较平展，远看就像一坨大石块，也有说像佛祖的莲花宝座的——就像稻城三神山的仙乃日。加拉白垒峰位于雅鲁藏布江大拐弯外侧，与南迦巴瓦峰隔江对峙，两峰间的直线距离估计也就 20 公里。在色季拉山口、在派镇大桥、雅鲁藏布江河滩上都可以看见两峰同框的合影。所以，很多人会理所当然地把加拉白垒视为喜马拉雅山脉的产物。但是，就像冈仁波齐峰和纳木那尼峰分属两个不同的山脉一样，加拉白垒峰是属于念青唐古拉山脉的。

山和人一样，都是有自己独有的性格和气质。秀气清朗的如黄山、三清山；险峻挺拔直刺云霄的如南迦巴瓦、缅次姆峰；孤傲于世的如珠穆朗玛……细看加拉白垒，虽然不如这些山峰，却另有一番威严：巨大、晶莹剔透、金字塔型的山体威严、稳重，给人一种不怒自威、凛然不可侵犯的感觉。

但是呢，关于加拉白垒峰的传说却有些尴尬。很久以前，天神派南迦巴瓦和加拉白垒到雪域藏东南高原这片丰饶的土地担任护法神。哥哥南迦巴瓦负责守护雅鲁藏布大峡谷南面，弟弟加拉白垒守护地势高一点、风景优美的大峡谷北面。这哥俩正值青壮年时期，血气方刚，互不服气。不过，弟弟加拉白垒非常勤奋好学，武功越来越高强，个子也越长越

高。哥哥南迦巴瓦一看弟弟的武功比自己越来越强,便非常嫉妒。于是在一个"月黑风高夜",哥哥趁弟弟熟睡之时手起刀落将弟弟杀害了,并将弟弟被割断的头颅丢到西藏的米林县境内,化成了如今的德拉山。

南迦巴瓦杀害弟弟后,上天十分震怒。为了惩罚南迦巴瓦,罚其不得再返回天庭,永远驻守在雅鲁藏布江边,陪伴着对岸被其杀害的弟弟加拉白垒。所以我们现在所看到的加拉白垒峰峰顶,永远都是圆圆的形状,那是因为它是一座无头的山。而南迦巴瓦则大概自知罪孽深重,所以常年躲藏在云雾里羞于被外人看见,同时也经常把弟弟的身影用云雾笼罩住,以防世人看到没有头颅的加拉白垒而不断指责自己。

这的确是我听过的最不靠谱、最不浪漫的传说之一。这么雄伟的山峰却有这么令人泄气的传说。

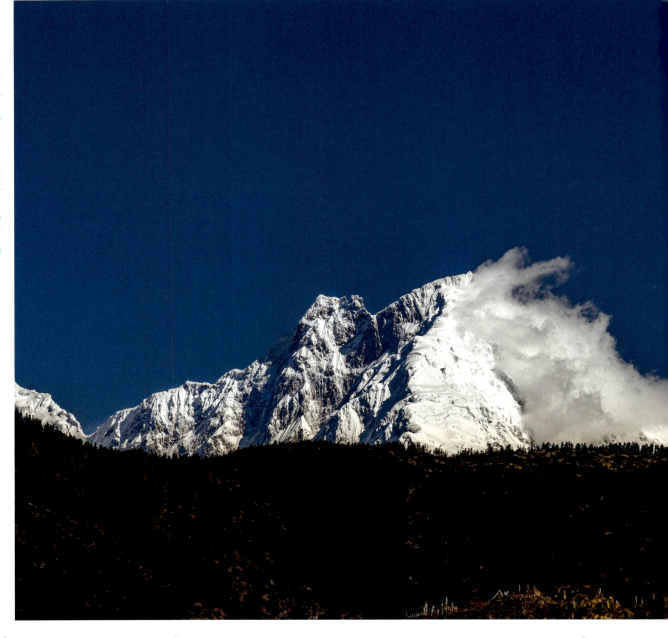

探秘南迦巴瓦

加拉白垒

虽然世人都公认南迦巴瓦最难看到，但是据当地人讲，加拉白垒终日云雾缭绕，更不容易瞧见，看到加拉白垒的机会仅仅是南迦巴瓦的三分之一。但是，我第一次看到加拉白垒时，不怕您笑话，我还不知道它就是加拉白垒，更不知道看到他比看到南迦巴瓦更难。等到我听到这些话语再看之时，他在随后的几天里都没有露面。哪怕我爬到更高的山头守候、哪怕我来到他的脚下臣服……却再也没有见到。

世间很多事的确如此，你刻意去努力争取不一定能有好的结果，有的成功却在你不经意间来到你身边。遇见你的那个另一半又何尝不是如此。众里寻他千百度，蓦然回首，那人却在，灯火阑珊处。

所以，很多事情是有缘分的，成功如此，人亦如此。

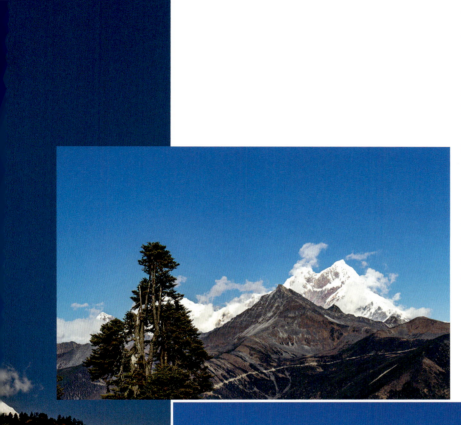

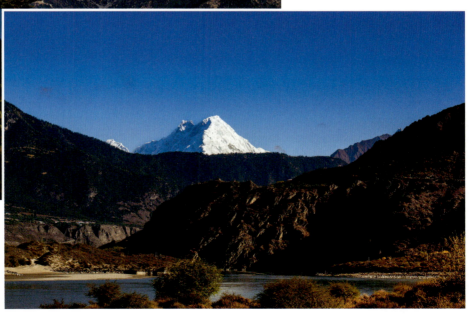

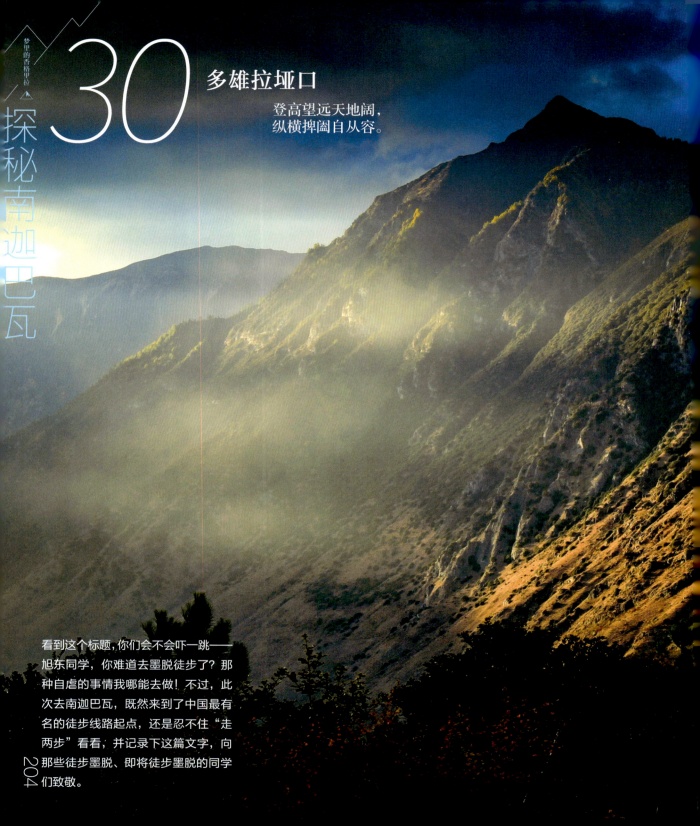

30 多雄拉垭口

登高望远天地阔，
纵横捭阖自从容。

梦里的香格里拉

探秘南迦巴瓦

看到这个标题，你们会不会吓一跳——旭东同学，你难道去墨脱徒步了？那种自虐的事情我哪能去做！不过，此次去南迦巴瓦，既然来到了中国最有名的徒步线路起点，还是忍不住"走两步"看看，并记录下这篇文字，向那些徒步墨脱、即将徒步墨脱的同学们致敬。

探秘南迦巴瓦

一般来说，墨脱徒步路线有两条：一条是从派镇翻越多雄拉山，经汉密、背崩到墨脱，一般需要四天，需要翻越多雄拉山的垭口（海拔4300米），这是网上常说的徒步墨脱的路线。还有一条是反向过来，由波密进、从派镇出来。墨脱徒步路线是塌方、泥石流、蚂蟥、野兽、毒虫、暴雨、烈日、高山、峡谷、雨林完美结合的中国顶级户外徒步路线，被称为"中国第一徒步路线"，墨脱也被誉为"中国第一顶级徒步圣地"。

之所以被尊为"第一"，不是仅仅因为它路线的难度，更多是因为它在人们心中精神层面的意义。可以这么说，在中国，它是"在路上"的驴友们的最高梦想——几乎每个向往西藏、爱好徒步的驴友，或多或少都会有"墨脱情结"。墨脱在大陆徒步者、驴友的心中，就相当于登山者心中的珠峰。很多驴友认为：墨脱是一个能让人心灵净化、审视人性、坚定信心的地方。每个走过的人，都有自己的理解，都有共同的"墨脱情结"，一种"没去过想去，去了还想再去"的情结。

当然，也有不必以此来坚定信心的、心灵无须那么"纯洁"的旅者——诸如旭东同学之流的家伙，是有点不大理解这个情结的。

记得很多年前刚刚参加工作时，我就积极投身过类似的"户外活动"。那是在东北国有林区开展的野外踏查——经常背上干粮在大兴安岭茂密的原始森林、南翁河湿地沼泽地走上半个月，风餐露宿、冒雪搭帐篷，坐过爬犁、骑过马、开过装甲车，遇过狼、抓过蛇、吃过老鼠肉……经历过这些，却也没有觉得自己更纯洁、更高尚了——那只不过是我的工作而已，为的是养家糊口才这般遭罪的。搞不懂现在这些年轻人咋想的：花钱买罪受，什么世道呀！

所以，现在再有易总这样的IT精英、李子这样的文艺青年、袅袅这样的巾帼女侠邀我什么小五台穿越、墨脱徒步时，我一律婉拒：当年，我玩这些的时候，你们……现在，"年岁已高"的我不陪你们玩了，还是行行摄摄，混迹于江湖之中，努力向"文艺中年"靠拢。至于什么墨脱徒步什么，还是让年轻人去"纯洁"吧！

当然，既然来到派镇了，我们"参观"一下墨脱徒步的起点，象征性地走两步还是可以的嘛。从派镇到松林口是一段20多公里的缓坡路，风景秀丽非常适宜徒步。不过，一般徒步墨脱的驴友会租"专车"上来——运木材的东风141翻斗大卡车！一次

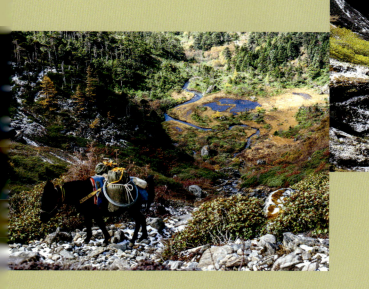

费用在35至50元，人多了的话还得有几个家伙坐在露天车棚里，一路颠上去。

驴友为什么要坐大卡车，倒不是因为偷懒，只是时间问题，也包括保存体力的因素。因为翻越多雄拉垭口一定要在12点之前完成，12点之后山上就变天了，大雾、风雪交加那是常态，气温也骤降零点以下，低温且容易迷路会给徒步者带来更多的困扰和更大的麻烦。其次，即便是从派镇到松林口这段上山路坡度不陡，但负重徒步20多公里也是很耗体力的。最要命的是从松林口到多雄拉垭口不到3公里的最后冲刺路程，海拔突然提升600米，没有足够的体力储备是不行的。

松林口是一个不大的平缓之地，可以在此略做休整。接下来就是艰苦的爬坡上路了。多雄拉山山体险峻，云雾缭绕，气候多变，只有一条马帮能走的狭窄碎石小径蜿蜒而上，更加深了我们对于徒步墨脱的敬畏。

多雄拉垭口还是个典型的风口，这里生长的树都只剩下一侧的枝丫，迎风面那真是寸枝不生。山上的天气说变就变，临近中午时分天空开始飘起雪粒，很快狂风夹杂着雪粒打在脸上、身上，一下子带走你所有的热量，冻得你发抖。越往上走，温度越低。崎岖不平的石子路布满了刚刚下的雪，一脚深一脚浅，上两步退两步，行走极为艰难——而这一切都是要在海拔4000米以上的地方完成。背着十几斤的相机、脚架、背包，喘着粗气、忍着寒冷、冒着金星，还有拍照，开始还能走十米歇一下，到后来直接滚下山去的心都有！

但是，喘粗气、两腿发软还可以忍受，最可怕的还是气温骤降、体力消耗过大带来的失温。失温是个很可怕的事情，近年来连续发生的几起户外事故都是由于失温造成的，比如白银马拉松事故、比如云南哀牢山野外勘探人员的牺牲……在这里，也有这样一个令人悲痛的故事：听人说，翻过多雄拉垭口不远，拐过一条险窄的山道，有一座不超过半米的墓碑矗立在丛野之中。墓碑前横放着一支红色的登山杖，没有鲜花，却不凄凉。这是一位名叫黄春燕的广西女子的墓碑，年轻的她因为梦想踏上了征服墨脱的路，试图在四月的时候翻越多雄拉山，生命却被永远冻结在了那个寒冷的四月天里，从此与雪山同眠。

探秘南迦巴瓦

墓碑是她的丈夫和孩子为她立的。或许是想告诉路人，女孩的梦一直在延续，从未动摇。每一个走墨脱的队伍，都会在这里祭奠女孩。这个用生命走墨脱的女子，用她执着的精神，书写着这条路上最动人的篇章。

再往上就是垭口了，大雾封住了所有的去路，更是白茫茫一片。回望一眼，来路也已被飘动的云层阻挡，模糊一片。只剩下脚下的碎石小径蜿蜒曲折，无尽漫长，仿佛是通向天际的阶梯。高海拔的稀薄空气更让我们走几步就必须停下来大喘几口气。迈出脚的每一步，都感受到倾斜的坡度和脚下的湿滑，令人头晕目眩。

每个人都小心翼翼地走着，生怕一不留心摔倒，皮肤就会被锋利的石头尖端毫不留情地划出几道血淋淋的伤口。融化的冰水在石头缝隙中乱窜，每走一步都要确定即将踩踏的地方是否足够安全。夹杂着冷雾的寒风迎面而来，刺骨的寒凉，有时都吹得你背过气去。要命的是没有做好准备的我，居然没有穿抓绒衣，已经开始瑟瑟发抖！

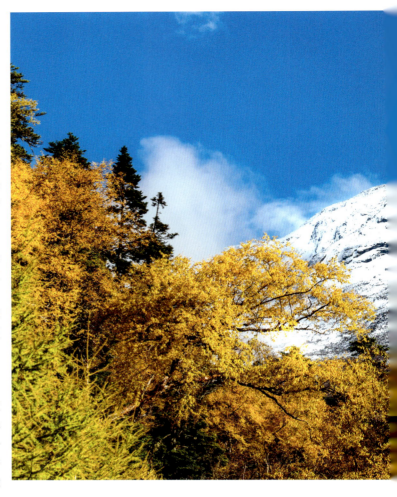

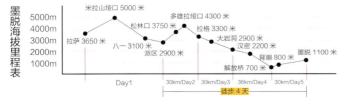

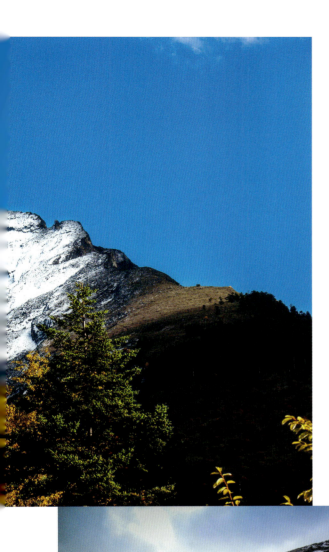

还好,我们还有龙龙,一只可爱的金毛,一直不知疲倦地奔波于我们左右,鼓励我们几乎要崩溃的意志。

路行至此,到了多雄拉山的垭口,完成了我们的预定目标。一路往下便要开始三天半的墨脱之旅,那已经与我无关。人生的体验有很多,让我们去体验更多的精彩。

不过,没准哪天,你听到旭东同学去墨脱徒步了,请不要惊讶……

[探秘南迦巴瓦]

31

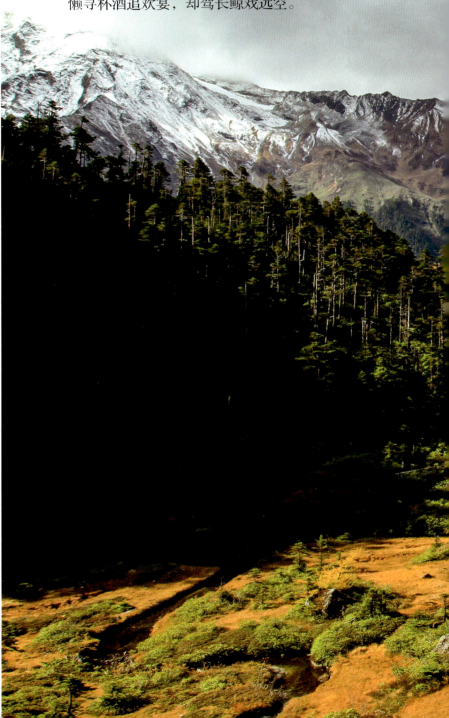

吃货在路上

懒寻杯酒追欢宴,却驾长鲸戏远空。

衣食住行,生活中缺一不可。在路上,更是如此。如果你非要我选出这四条中哪个最重要,"文艺中年"的选择,毫不犹豫——当然是"吃"了!

出门在外,"吃"有两种体验。一种是为新奇而吃,尝尝当地的特色,品品蜚声江湖的小吃。例如阳朔的"啤酒鱼"、大理的"生皮"、东北的"杀猪菜"……另一种呢,在极端的条件下,只有一个要求:填饱肚子你就谢天谢地了。

白天在山里一般只能凑合,带点面包香肠什么的。镇上倒是有卖,你也别看生产日期了,不准备多点,到山上饥寒交迫的滋味可不好受。不过,坐在草坪上野餐,看白雪皑皑、层林尽染,那才是真正的秀色可餐呢!

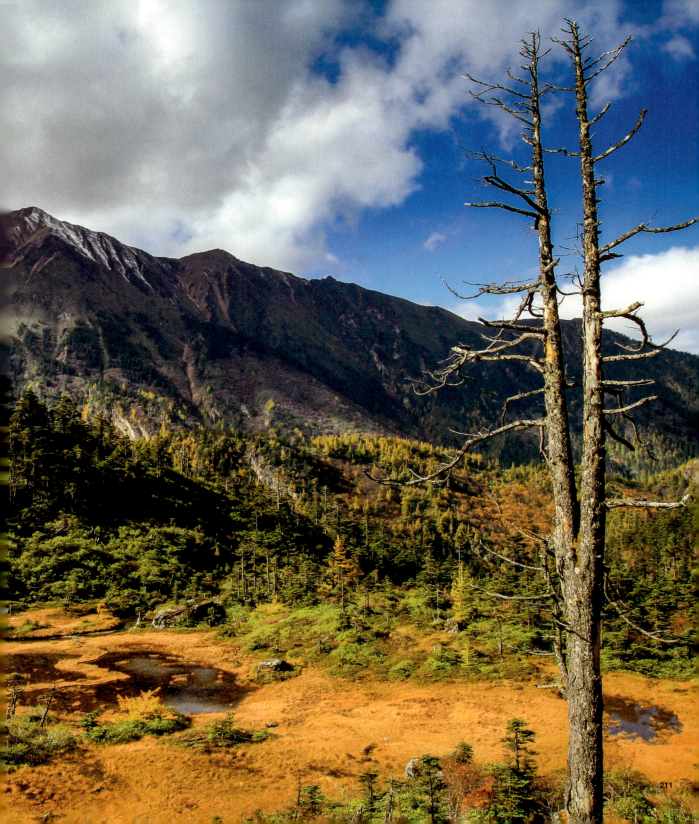

探秘南迦巴瓦

如果你要长时间、长距离徒步的话，比如转山冈仁波齐、穿越雅鲁藏布大峡谷，我还是建议你带点这玩意：军用压缩饼干。一来显示你资深的户外级别，二来这玩意的确管用，相当的"扛饿"，味道也还不错。只是不能天天吃、顿顿吃——包管要吃吐了您！

当然，经过一天几十里路的跋涉、疲惫不堪、饥寒交迫的你，如果有一碗热汤、有一锅米饭，那幸福指数肯定飙升。很荣幸的是在派镇的兄弟客栈，每天晚上能有这样的热饭热菜在恭候着大家，而且是正宗的湘菜。卫生条件嘛，就不要讲究了，即便这样的厨房、即便这样原始的炉灶，饥肠辘辘的你都会看着很亲切，就像见到了亲人解放军一样。

当然，你腰包鼓鼓的，不妨整点儿"特色美食"——来到藏区，风土人情是要亲身体会一下，比如正宗的藏糌粑，那是必须亲手捏、亲自吃的（捏完手就干净了，根本不用再去洗手——这个小窍门我只告诉你哈）；路过鲁朗时，千万不要放过大名鼎鼎的鲁朗"石锅鸡"——石锅是用一整块石头掏空而成，鸡则是当地藏民养的土鸡，用雪山上流下的溪水配以藏贝母、枸杞、松茸慢慢地炖，再加几根虫草，绝对是人间美味！

此行一路上，我要特别推荐一定要去派镇吞白村的公尊德姆农庄，这个位于雅鲁藏布江边、上过《中国日报》报道的酒店"奢靡"一晚，在此可拍到南迦巴瓦日落时在雅鲁藏布江里的倒影，同时一定要享受一下纯藏式的豪华包间，在华丽精美的藏式火塘上美餐一顿——老板，泡上一碗"老坛酸菜牛肉面"！

不过出门在外，也有你的钱包起不到决定作用的时候——甲应村就4户人，来了几十个游客，哪有那么多"厨师"，什么时候才能轮得上饥寒交迫、饥肠辘辘、嗷嗷待哺的您呀——这个时候，就要发扬"自力更生"的南泥湾大生产精神——自己动手丰衣足食。捡几个土豆、切几块牛肉、扔进几个西红柿，高压锅焖上一锅牛腩西红柿炖土豆，保证您吃得呼噜呼噜的。

有人说，西藏高原不能喝酒，会有加重的高原反应。偏有人不信邪，这么好的下酒菜，这么好的心情，这么靓的……雪山，能饮一杯无？！

32 中国最美的山

故意斯人奈风雨，多情于我独山川。

古往今来，选"美"始终存有争议。美文也好，美人也罢，每一个评选出来的"最美"都会引起一片非议之声。真是应验了那句俗话：文无第一，武无第二——谁叫他们的评委是一帮文人骚客呢？！还是拳王、武状元来得干脆——一顿老拳过后，你倒下，我还站着，胜负立判。

我向来是一个比较保守的家伙，难得轻言一次"最"，所以对大多数"最"的评选都不太关注和信服。不过，今天"中国最美的山峰"这个标题的提出，并不是存心挑起这个矛盾话题，只是转述一个较比有权威性的评比结果。一来这个评选还是有一定的突破和创新，二来为的是给我的这篇游记抬抬身份、拔拔高，满足一下我那小小的虚荣心。为此，我也特意选出几张比较满意的南迦巴瓦照片，来"证明"这个"最"字。

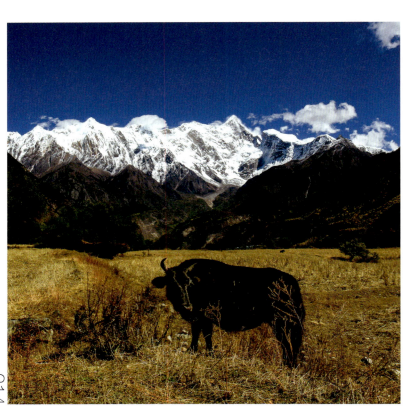

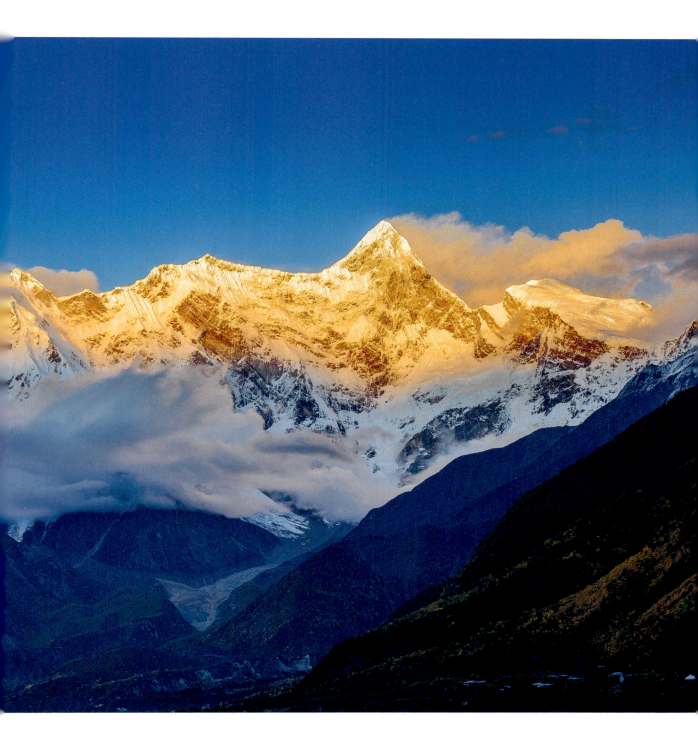

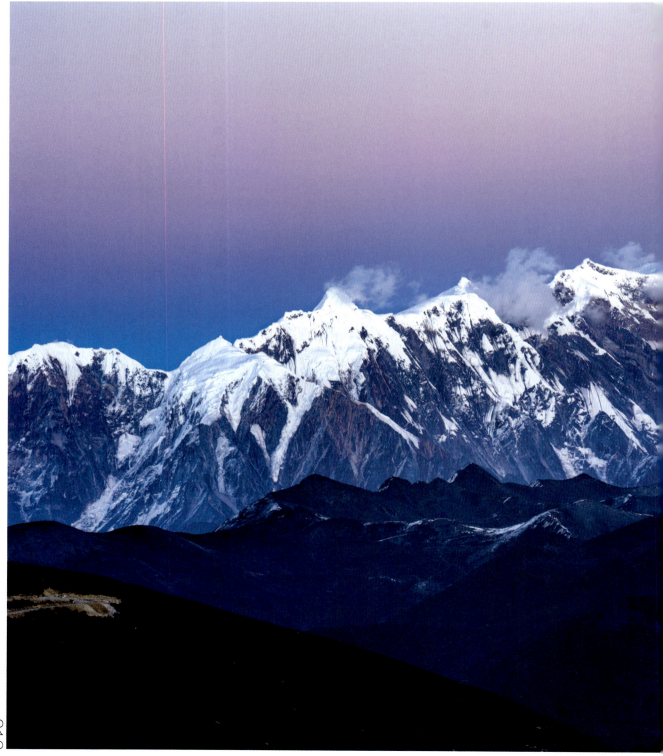

探秘南迦巴瓦

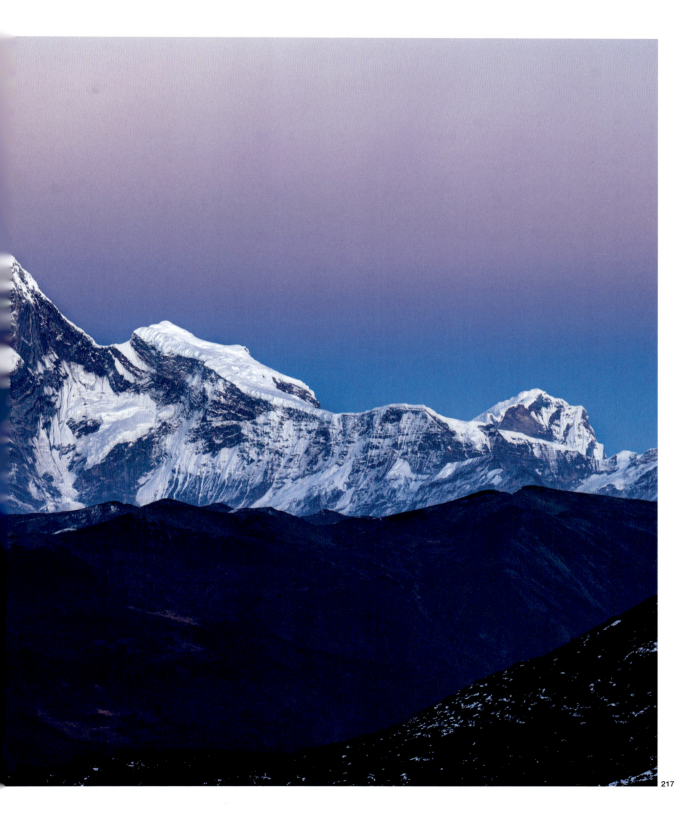

探秘南迦巴瓦

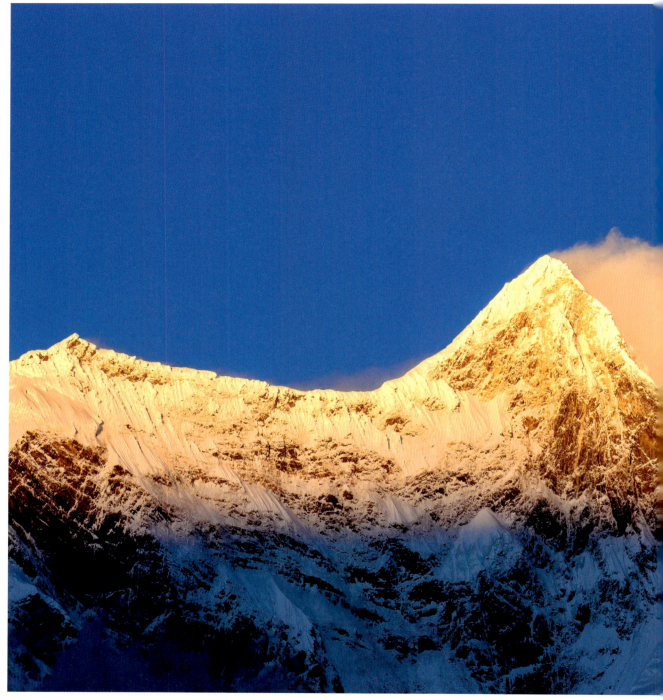

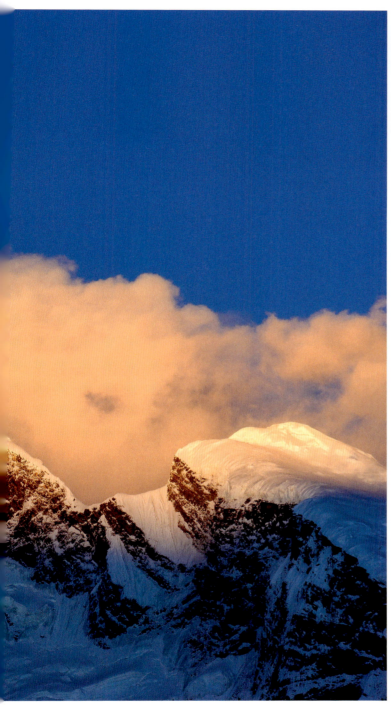
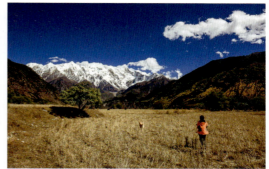
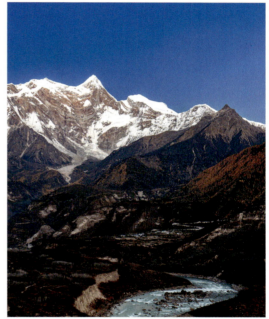

2005年10月23日,"中国最美的地方"排行榜正式发布。这是由《中国国家地理》杂志社主办、全国34家媒体协办的"中国最美的地方"评选活动。历时8个月,共评出"专家学会组""媒体大众组"与"网络手机人气组"三类奖项。"媒体组"与"人气组"分别以媒体投票及网友、手机用户投票的方式各产生12个获奖地方。

而由中国国家地理杂志社浓墨重彩推出的"专家学会组"奖项更是别具一

探秘南迦巴瓦

格。它将景观类别分成了山、湖泊、森林、草原、沙漠、雅丹地貌、海岛、海岸、瀑布、冰川、峡谷、城区、乡村古镇、旅游洞穴、沼泽湿地等15个类型，由全国5家专业学会、十几位院士和近百名专家学者组成评审团评选。每个类型各有若干佼佼者进入"最美"排行榜，最终汇成那本《选美中国》特刊，风靡一时。

其中，《中国国家地理》评出的中国最美十大名山依次是：南迦巴瓦峰，贡嘎山，珠穆朗玛峰，梅里雪山，黄山，稻城三神山，乔戈里峰，冈仁波齐峰，泰山，峨眉山。南迦巴瓦居中国最美十大名山之首。

应该说此次的最美排行榜让许多曾经默默无闻的地方进入了公众的视野，《中国国家地理》将此表述为颠覆传统，名山名湖纷纷落马。它从一个全新角度向世人揭示一个最美、最自然的中国，推进了新时期的审美进程。

那些名山大川在威震江湖数百年后，终于被拿下。不得不佩服《中国国家地理》的勇气。但是，此评选一出也引起了巨大争论，别的不说，估计就连《中国国家地理》内部意见也不统一。一个细节可以证明：《中国国家地理》杂志社随后出版的、反映此次评选结果的《选美中国》一书的封面，居然没有使用排名第一的南迦巴瓦峰的"玉照"，而用的是梅里雪山的缅次姆峰……

萝卜白菜各有所爱，我摘录上述的文字，并不一定表示我赞同或是反对《中国国家地理》的排名。在其选出的中国最美十大名山中，我去过了九座：

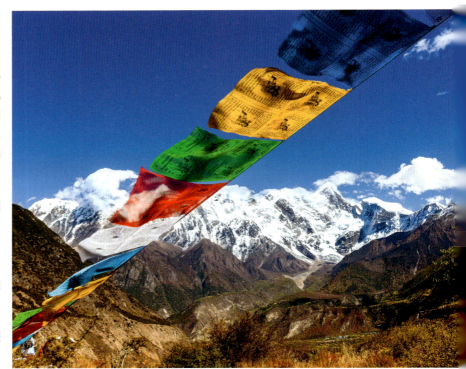

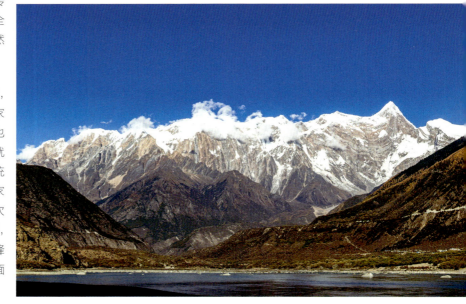

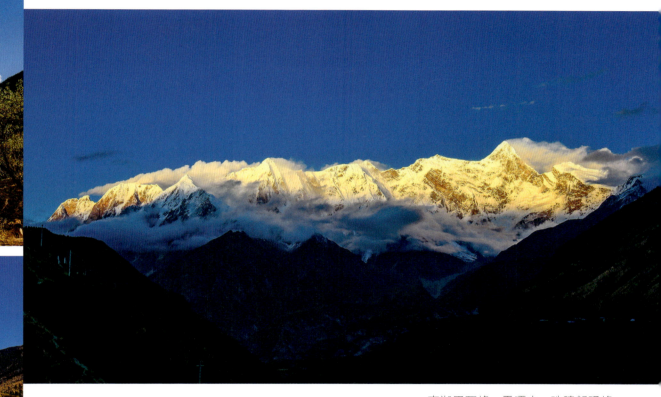

南迦巴瓦峰、贡嘎山、珠穆朗玛峰、梅里雪山、黄山、泰山、峨眉山、稻城三神山、冈仁波齐峰，只剩下乔戈里峰（K2峰）还没有拜访过。所以，没有看全他们之前，我不敢妄加评判。

另外，我也真的希望在我的有生之年把剩下的乔戈里峰拜访到。等走完这十座名山，我一定给大家做个评判！

33 兄弟客栈

一个颇有点江湖味道的名字，
让行走在异乡的游子顿生温暖。

俗话说得好：人在江湖走，衣食住行缺一不可。出门在外，休息很重要，特别是在外时间长、自然环境条件比较恶劣（诸如高海拔地区）的地方，能够找到一个安稳窝、睡个踏实觉非常重要。今天，我就重点介绍一下此次南迦巴瓦之行的"住"。

"兄弟客栈"，一个颇有点江湖味道的名字，让行走在异乡的游子顿生温暖。派镇有两家平民客栈，另一家是某某国际青年旅社。对于我等非外籍人士、亦非青少年的老同志，还是选择了兄弟客栈，尽管发现老板娘是个女的——何姐。

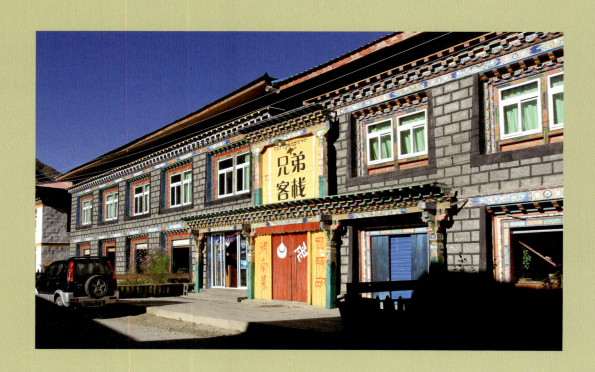

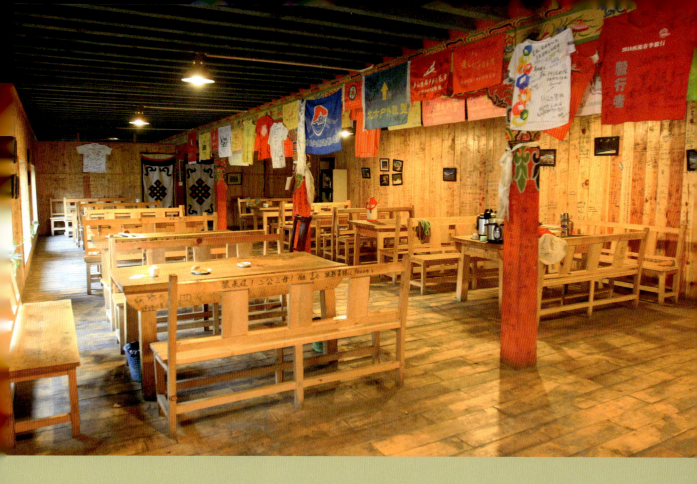

兄弟客栈是派镇最高的建筑之一，足有两层楼的建筑（在派镇没有超过三层的楼），一楼基本是功能区，二楼是客房，每个房间都是阳光观景房，推开窗子抬望眼就能看见多雄拉、南迦巴瓦、加拉白垒！低下头就是滔滔不绝的雅鲁藏布江。能在这样的露台上，翘个脚、烤烤太阳、看着雪山白云蓝天江水，那是怎样的舒适！不过，说实话，我住在兄弟客栈的几天里一次也没享受到这样的安逸——那么多美景，怎么舍得不在路上！

客栈的一楼是一个很大的，兼餐厅、酒吧、会议室、舞厅、论坛、放映厅……只要你能想用到的功能都可以试试。屋梁挂着五颜六色、七零八落的布巾儿，并非各国使团的国旗，只不过是某些驴友团队队旗、签满名字和豪言壮语的布头。当然，也有可能包括洗了、挂错地方的文化衫。

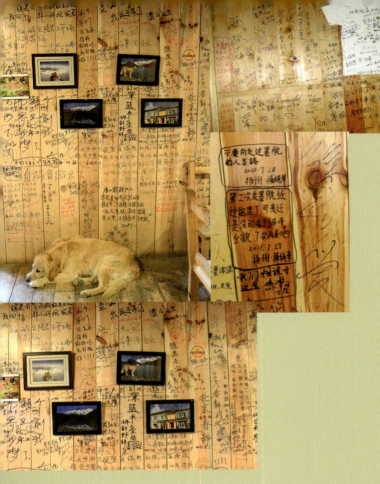

兄弟客栈内装饰极具原生态效果，都是纯天然木板装饰。光滑木头墙面正好给天南地北汇集于此的文人墨客、来往大侠、亲密爱侣留出了泼墨抒情、胡言乱语的机会。

"不要向走过墨脱的人言路！！"徒步走过墨脱的人自然是相当的牛人了。

"第二次走墨脱经过这里了，可是还是没有看到南迦巴瓦全貌，下次再来吧"——可怜的牛人兄弟，您能有走两遍墨脱的功夫，不能歇歇脚，等等南迦巴瓦露脸？！再说了，墨脱您要走几次才算完事呢？最后，送你一句广告词：不走寻常路！

当然，更多家伙是为了梦、为了爱、为了约定……"那一日"……"那一月"……"那一年"……"那一世'鬼火戳'的墨脱之行"——对不起，读错了，这是两段哈！不过看得出来，我贵阳老乡真实在！

看着这些驴友们的留言，不禁莞尔。真可谓谈笑有鸿儒，往来无白丁。不过也暗自佩服客栈老板的创意，这不比那些在旅游景点的文物上刻一个"到此一游"的有品位多了？换位思考，为啥不在经典景点边立几块类似的留言板，给天下"文种""情种""愤青"们一个抒情的地儿呢？！

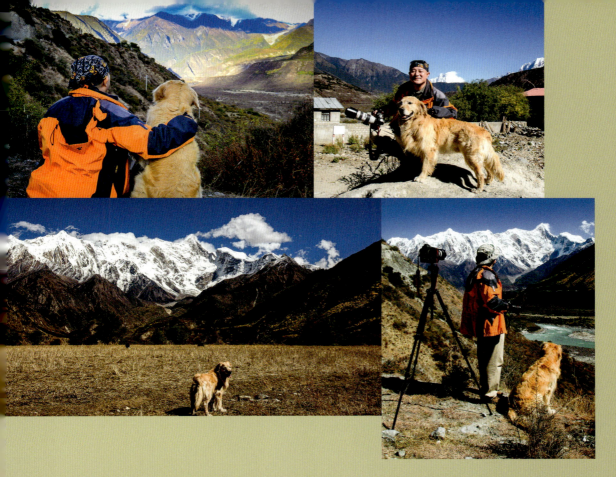

当然，说到兄弟客栈，不得不向大家介绍一下它的"三把手"——金毛龙龙，兄弟客栈老板娘养的爱犬、拥有很多传奇的狗狗，也是我们此行路上的五星级导游！

这么多次在路上，走了那么远的旅途，第一次有这样的一个"朋友"陪伴。当你行进在路上的时候，它会忙前忙后地引导带路；当你在墙上奋笔疾书抒发感受的时候，它眼皮都不抬趴在地上；当你走不动的时候，它会耐心乖巧地停下来等着你，当你需要沉思的时候，它会静静地陪你；当你苦苦守候的时候，它会耐心地把爪爪搭在你的腿上——哥们，不要着急，马上，南迦巴瓦就会出现；当然，它甚至还知道你们世俗凡人的虚荣，在你们看到南迦巴瓦惊喜若狂、合影留念时，会很识趣地做一个完美的前景，一个合适的注脚……

但是，后来听到一个不幸的消息：2012年"十一"期间，我的朋友再去墨脱，路经派镇，住在兄弟客栈，不见了龙龙。一问才知道，龙龙生病打针过敏，竟然仙去。

心里很难受，但愿它是陪伴南迦巴瓦的神仙们去了……

我想，等我老了，我会养一只金毛。

希望你届时能来转世。

谢谢。

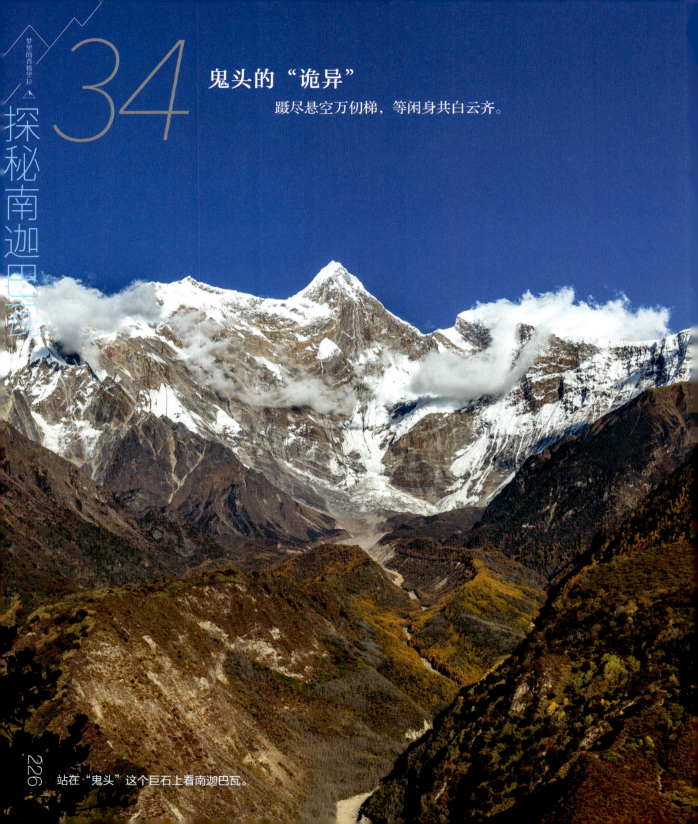

34 鬼头的"诡异"

蹑尽悬空万仞梯，等闲身共白云齐。

站在"鬼头"这个巨石上看南迦巴瓦。

这张照片里的南迦巴瓦峰，从取景角度来说应该是很完美了——拍摄高度适中，避免了仰拍中镜头的桶形失真；远近距离又恰到好处，就连南迦巴瓦最底端的雅鲁藏布江都包括在内，可以算得上难得的正面全身照了，这样的一个拍摄地点会是在哪？摄友、驴友们肯定翘首以盼……

出了索松村，沿着大峡谷左岸，我们前往达林村、加拉村。沿途都是狭窄的土路，基本错不了车，当然这种地方也很少能见到还有别的车。路的一侧就是深深的雅鲁藏布大峡谷，看着都犯晕。好在你抬起头就是南迦巴瓦，指引着我们前行的方向。大约不到一个小时的路程，在狭窄山路的一个拐弯处，我们便来到了拍摄上面那张片子的地点"鬼头"。

为什么叫"鬼头"，首先让我们看看它的尊容——这是第二天在"鬼头"对岸、雅鲁藏布大峡谷右岸的直白大桥上拍摄的"鬼头"照片——像不像一个骷髅头？眼眶、鼻洞、张开的大嘴，甚至还有未脱落的牙齿，简直惟妙惟肖。

"鬼头"之所以叫作"鬼头"，除了它的确长得像骷髅头外，还一个重要原因是它的位置分外险峻，就是一个"鬼门关"。"鬼头"是一块凸出于山体的巨石，半悬空于峡谷中央。站在"鬼头"探头看下去，立壁千仞，谷底是咆哮滚滚的雅鲁藏布江江水，河

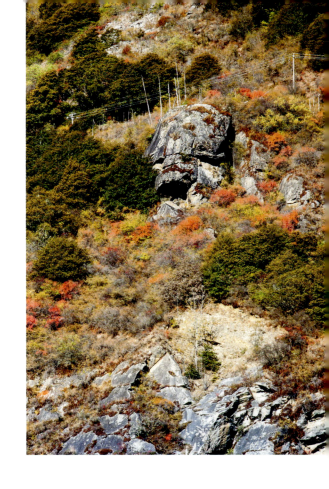

床上滩碛棋布、乱石嵯峨。胆小、有恐高症的家伙一定不要踏上这块巨石——万一一时腿软，您就到雅鲁藏布江玩漂流去吧！

面前的南迦巴瓦峰峰顶到雅鲁藏布江水面垂直高差就达 7100 米，是世界上切割最深的垂直峡谷地带。雅鲁藏布江就像深嵌在巨斧辟开的狭缝里一样，而站在"鬼头"到峡谷水面的距离也足有近 2000 米的深度——而世界最高的建筑阿联酋迪拜哈利法塔也"才"高 828 米……

探秘南迦巴瓦

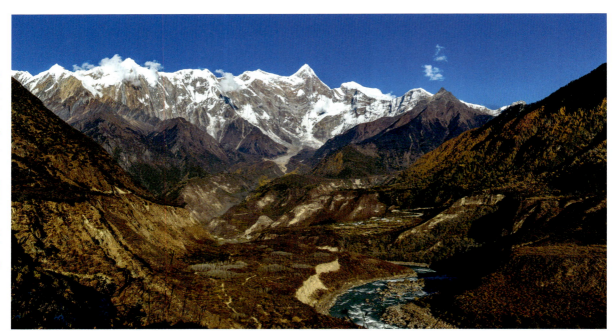

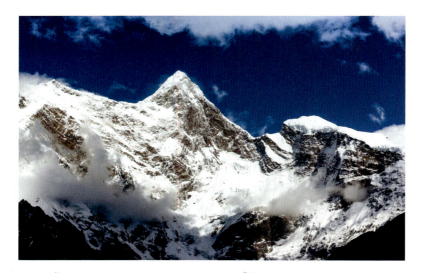

年轻的青藏高原何以形成如此奇丽、壮观的大峡谷？雅鲁藏布大峡谷形成的直接原因与该地区地壳 300 万年来的快速抬升及深部地质作用有关。15 万年以来，大峡谷地区的抬升速度达到 30 毫米 / 年，是世界抬升最快的地区之一。

因印度板块和亚欧板块碰撞而隆起的喜马拉雅山脉自西向东绵延了 2400 多公里，并在两端形成"地结"，分别耸立着 8125 米的南迦帕尔巴特峰（西端）和 7782 米的南迦巴瓦峰（东端）。但是，因为北有南东向的念青唐古拉山阻挡，东有南北向的横断山挤压，进而产生了北侧的拉萨、波密弧形断裂皱褶带和东侧的华南横断山断裂皱褶带。随着皱褶带周边的隆起，河流相应下切，使雅鲁藏布江沿途的山峰至河谷高差达 5000～6000 米，成为世界罕见的高峰深谷。

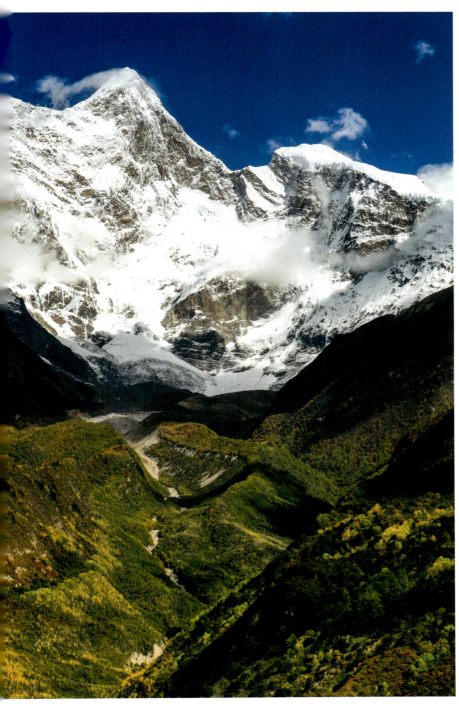

站在"鬼头",顷刻间你就会被南迦巴瓦的魅力和气场彻底征服——

头顶之上是一片被水晶涤荡过的湛蓝,清新洁净得让人心疼;倏然涌动的云雾切割变换着阳光的角度,在四面环山的谷底投下光影交错的图案;标志性的三角顶峰上积玉堆琼、千年不化,万山之巅的锋利棱角"直刺"时空的苍穹,形成了一种雕塑般凝固;庞大的山体上,那绵延千米的冰川坡壁反射出一片耀眼的白光,如同一种不可名状的力量,以不可阻挡之势朝我们扑面而来,无法抗拒;数条巨大的冰瀑从山腰破云而出,沿着莽莽苍苍的山体向下直潜江底,正如一条条巨大的玉龙奉命离开山顶的神殿,俯身向着山脚的闯入者悬扑而来,令人陡然心惊,不敢高声;凹陷谷底的雅鲁藏布江江水惊涛拍岸发出轰天巨响,激起如沸水般的云雾凌空曼舞——那种震撼无与伦比……

但是,这些形容词还是不能表达你的崇拜和尊敬,更不能描绘出那种压迫,甚至是诱惑——即使还隔着这么远,你仍然会有那种透不过气来的感觉,甚至还有一种扑向他的冲动。幸亏旁边的同行不停地在提醒:回来点、回来点……

那么,这种"鬼使神差"的诱惑,是不是他叫作"鬼头"的第三个原因呢?!

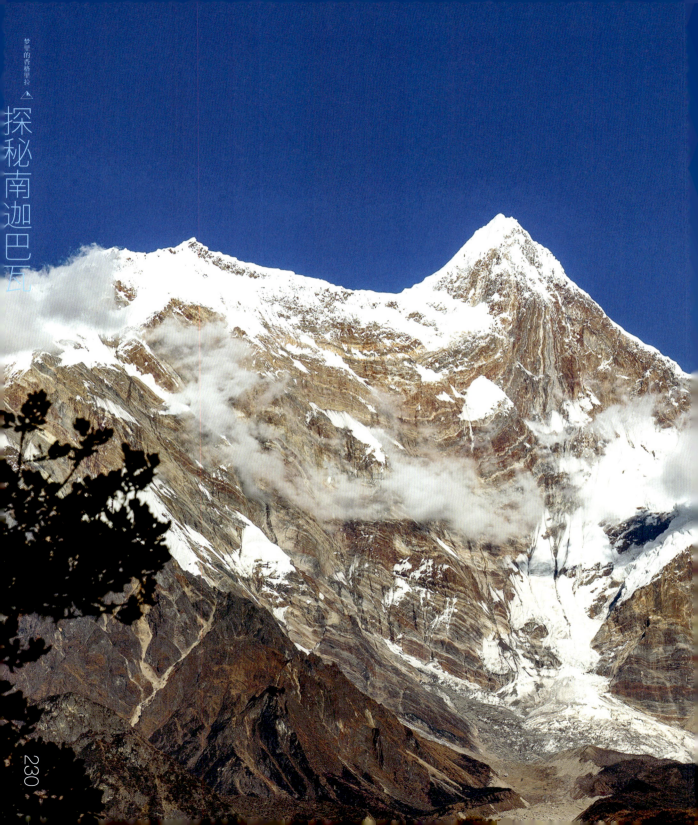

梦里的香格里拉

探秘南迦巴瓦

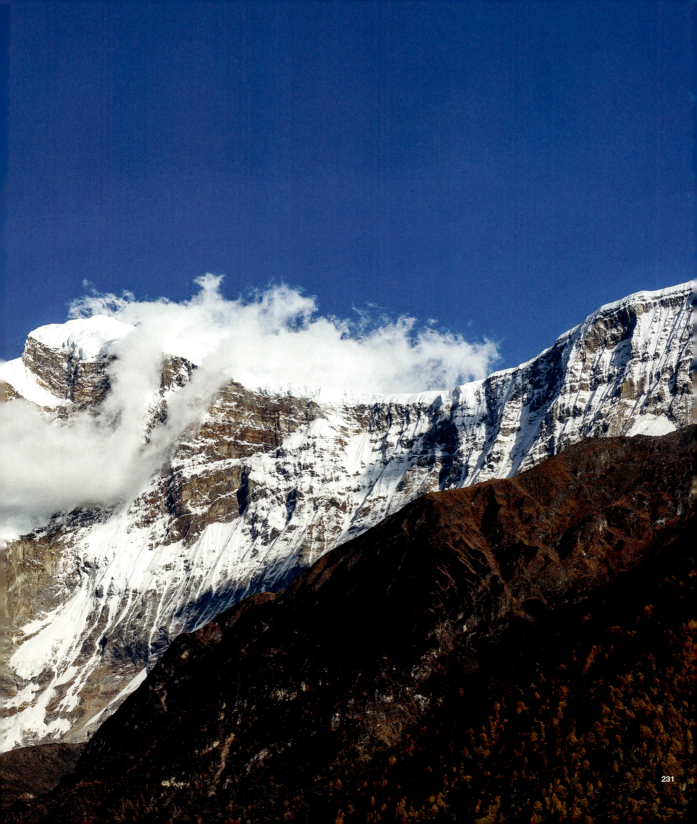

35 经幡猎猎

西风吹我衣,忽有万里意。

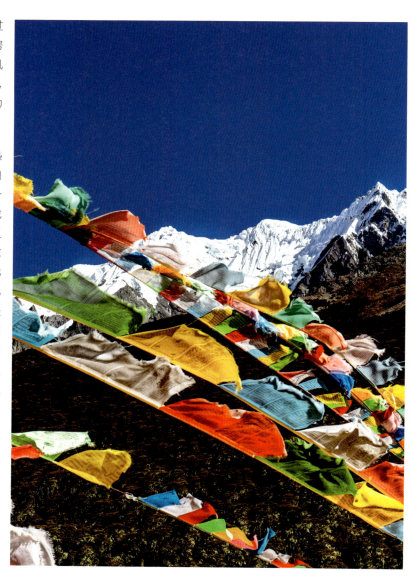

凡是到过西藏的人们,大概都目睹过那些飘荡在山坡草地、桥边路旁、房顶屋前随风猎猎飘动的经幡吧?劲风吹来,那五颜六色的经幡隆隆作响,似千军万马浩浩荡荡奔赴战场,蔚为壮观。

其实,这些经幡不是藏族人民嗜好热闹或装饰门面而成就的,它的存在自有一番来历。在古代,经幡是作为一种军旗来使用的(这在格萨尔王藏戏中经常看见)。和平时期里,人们又在这些军旗上印上了消灾禳祸、祈求幸福、保佑平安之类的经文。因为佛教十分重视诵经念佛,认为诵经念佛时在口中产生的气浪可以"翻动"经文,进而演化为只要有一种力量能翻动经文,就能达到与口诵经文一样功效的理论。所以,人们就利用四季之风来吹拂经幡上的经文,让它随风飘舞,经幡每动一次,便等于诵念了一次印在上面的经文。经幡的作用就这样逐渐在老百姓心目中固定下来了。

既然风动经幡与口诵经文具有同等的无量功德,而且制作又比较简单省事,于是人们又把经幡的作用慢慢拓展开来。新年伊始,家家户户都要迎请喇嘛或扎巴诵经念佛,事毕,把印有祈

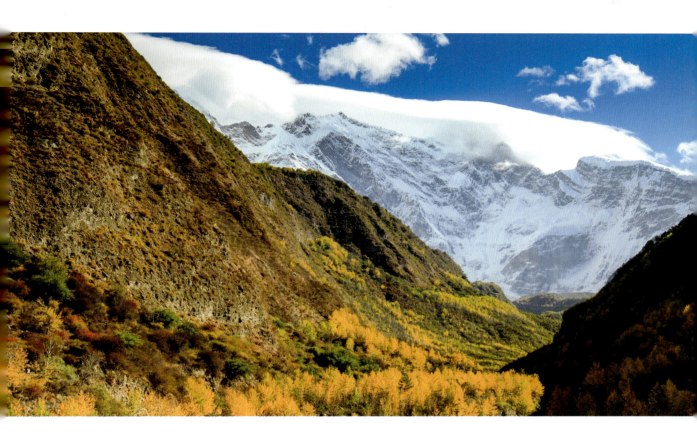

祷经文和咒语的经幡安插在房顶四角等高处，在啪啪作响声中求得来年风调雨顺，合家安康；家里有人出门，便把印有祝福的经幡插在山巅，以遥祝亲人一帆风顺，吉祥如意；家里有人去世，又把印有超度亡灵的经幡插到坟墓或遇难处，以祈求亡灵早日升天，享受极乐。

藏族人还认为雪山是神山，雪山之上更是神灵居住的地方，所以大家喜欢在面朝雪山的地方挂上经幡，既可以恭诵经文，又可以祈求神山、神灵的保佑。而且面朝雪山的垭口、山坡、河谷一般来说都是风口和迎风面，强风吹动着经幡不停地翻动，诵经的效果可以成倍增长，所以你经常可以看到这些地方挂满了长长的经幡或密布经幡阵——对于旅游者、摄影师来说，这也是极好的一个标识——在野外，经幡多的地方往往就是能看到雪山的最佳位置。

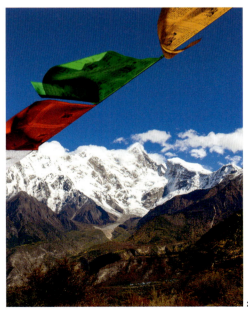

探秘南迦巴瓦

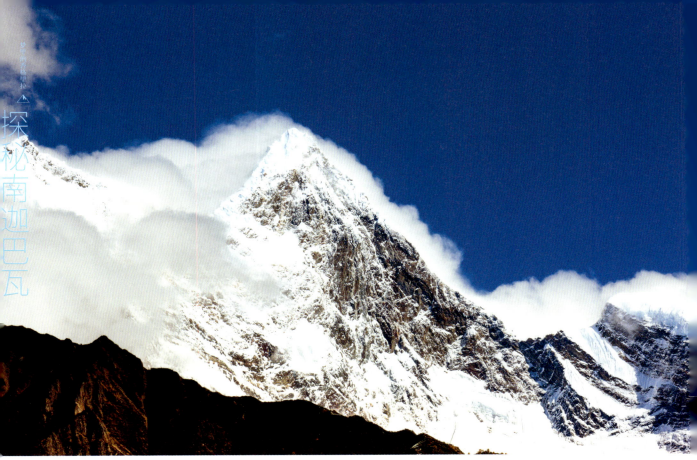

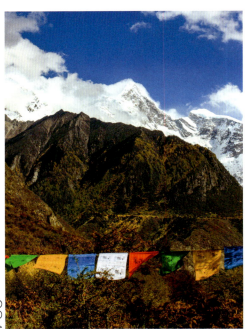

我等一行皆非信教之人，更谈不上对藏传佛教的参悟，只是入乡随俗。既然来到这样神奇之地，我们还是按照当地的规矩，每人在派镇请了一卷经幡，打算在路上找一个风大的地方挂起，让大风卷起的经幡帮我们念念经，保保平安——当然也祈求能够看到南迦巴瓦。

那天沿着雅鲁藏布大峡谷的旅游线路前行，来到直白大桥，这里有个豁口正对着南迦巴瓦峰，也是一个看南迦巴瓦的好地点。不过，当时我们运气显然不行，南迦巴瓦都躲在厚厚的云层后面。不过，我们习以为常，也不懊悔，下了车打算在直白大桥上溜达几步拍照纪念。没想到大桥地处豁口风势极大，正是挂经幡的好地方。于是，赶紧忙乎——这么大的风，一天下来，经幡都会多吹几十万次，那不相当于多念几十万次的经吗！那不是免除我多少罪孽啊——相当的值呀！

说来也神奇，正当我忙乎着把经幡挂牢系紧的时候，一两分钟前还被那么厚厚的云层遮挡得严严实实的南迦巴瓦峰，忽然间

就打开了，露出了其威严、慈祥的尊荣，仿佛被我们的诚心所打动，看了看我们这些凡夫俗子，一两分钟后又隐藏到云层之后，不再露面！感谢伙伴精彩的抓拍，把这个瞬间永久地留下来。

上车继续前行，回头看去，直白大桥上迎风猎猎的经幡正一遍又一遍地念诵着经文，保佑着我们和我们的亲人、朋友一生平安！

故事继续，下午从加拉村返程的途中，路经一块大大的平川（当地人一般称之为"平坝"），有几个足球场那么大。这块坝子正对着南迦巴瓦峰，有点像南迦巴瓦的祭台。不过，南迦巴瓦峰依旧云烟缭绕，不肯露面。停车休整的我们发现一个挂经幡的好地方：两棵大树恰是两根竖起的旗杆，中间的距离和我们请的经幡长度恰恰好，更重要的是这样的旗门正对南迦巴瓦峰！于是我们又忙乎起来——不过，这里挂经幡却不是那么容易，披荆斩棘、徒手爬上巨石把经幡挂在树上可不是件容易的事——我可怜的冲锋衣和伤痕累累的手哟！

经幡刚刚挂好，神奇的事情再次发生，半遮半掩的南迦巴瓦峰再次显露真容。要知道这是在晌午，日

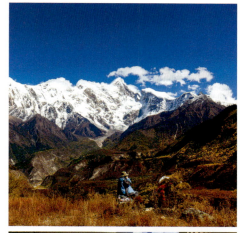

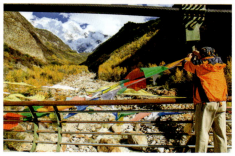

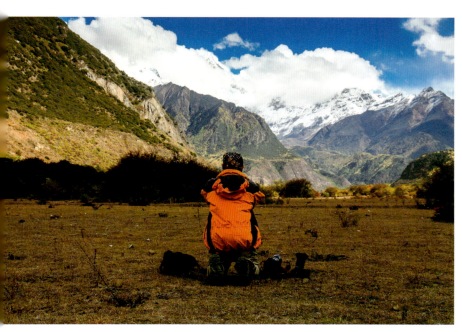

照强烈之下山谷水分蒸腾、雾气缭绕，一般是极不易看到的！

你说，神奇不神奇？！

如果你下次去徒步加拉村时，见到路边这么漂亮的经幡旗门，那就是我们挂的！

探秘南迦巴瓦

36 "蹂躏"地壳的运动

好山万皱无人见，都被斜阳拈出来。

第二次来到南迦巴瓦峰，也许是今年雪还未下透，也许是地球变暖的原因。南迦巴瓦峰并未像第一次看到时的全身白雪皑皑，近 70% 裸露的岩石暴露了他的真实面目，更给了我们一个清晰观察几亿年来地球地壳运动留下的痕迹的极好时机。

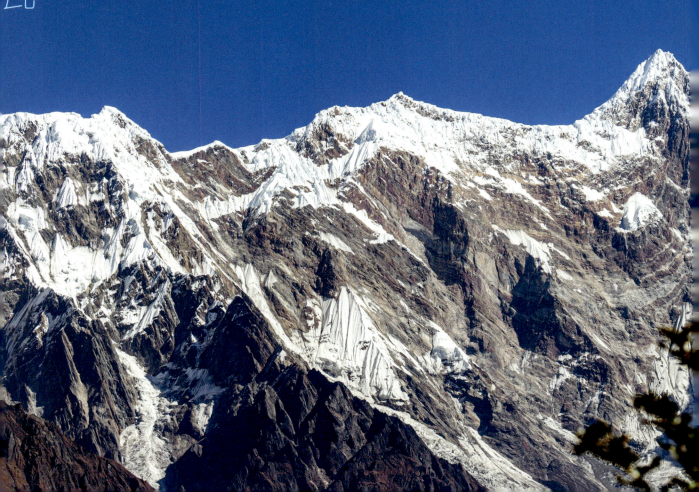

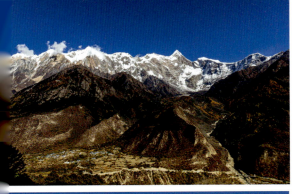

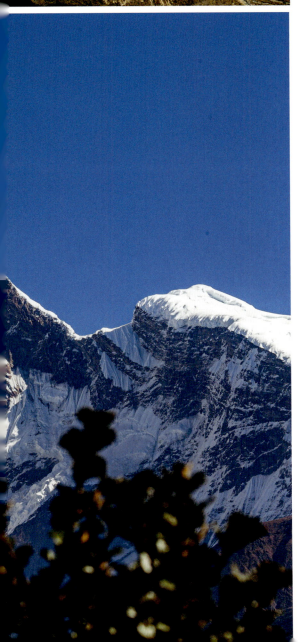

地壳运动是由地球内应力引起地壳结构改变，地壳内部物质变位的构造运动。地壳运动既有水平运动，也有垂直运动。

水平运动是指组成地壳的岩层，沿平行于地球表面方向的运动。该种运动常常会造成地壳板块相互碰撞、挤压，在板块交界处发生大规模褶皱隆起，从而形成巨大的褶皱山系以及巨型凹陷、岛弧、海沟等，也称造山运动或褶皱运动。世界许多高大的山脉，如喜马拉雅山、阿尔卑斯山、安第斯山等都是这样形成的。褶皱有背斜和向斜两种基本形态。背斜岩层一般向上拱起，向斜岩层一般向下弯曲。在地貌上，背斜常成为山岭，向斜常成为谷地或盆地。但是，不少褶皱构造的背斜顶部因受张力，容易被侵蚀成谷地，而向斜槽部受到挤压，岩性坚硬不易被侵蚀，反而成为山岭。

垂直运动又称升降运动、造陆运动。地壳运动产生的强大压力或张力，超过了岩石所能承受的程度，岩体就会破裂，形成断层。沿断裂面两侧岩块有明显的错动、位移，有隆起的、也有下降的，从而形成高原、盆地和平原，甚至引起海侵海退，海陆变迁。大的断层常常形成裂谷或陡崖，如著名的东非大裂谷（地堑）、我国华山北坡大断崖（地垒）等。断层一侧上升的岩块，常成为块状山地或高地（地垒），如我国的华山、庐山、泰山，另一侧相对下沉的岩块，则常形成谷地或低地（地堑），如我国的渭河平原、汾河谷地。

探秘南迦巴瓦

地壳运动造成了岩石圈的演变，促使大陆、洋底的增生和消亡，形成海沟和山脉，同时还导致发生地震、火山爆发等。关于地壳运动的学说有好几种。1912年德国学者魏格纳提出了"大陆漂移假说"；1961年和1962年，美国的迪茨和赫茨提出了"海底扩张说"。在此基础上，1968年法国地质学家勒皮顺等人首创"板块构造学说"，现已成为最流行的地球科学新理论。

"板块构造学"说将全球的岩石圈划分为六大板块：亚欧板块、非洲板块、美洲板块、太平洋板块、印度洋板块和南极洲板块，板块之间以海峡或海沟、造山带为界。板块内部地壳比较稳定，而板块与板块交界处是地壳比较活动的地带，其活动性主要表现为地震、火山、张裂、错动、岩浆上升、地壳俯冲等。板块在相对移动的过程中，或向两边张裂，或彼此碰撞，从而形成了地球表面的基本面貌。

3亿年前，欧、非两洲和南、北美洲相连，以后出现大西洋海岭，新的地壳不断形成并以它为中轴向两边扩张，才使上述各洲分开。而在5000万年前，印度板块向亚欧板块发起俯冲，使青藏高原隆升为世界屋脊，两个板块交界处的"缝合线"就是喜马拉雅山脉，世界最高峰珠穆朗玛峰也在其中。东非大裂谷产生于非洲大陆开始张裂的初期，红海亚丁湾则是两侧地壳张裂扩张的结果，地中海则是代表大洋发展的终了期，是广阔的古地中海经过长期演化后残留下来的海洋。

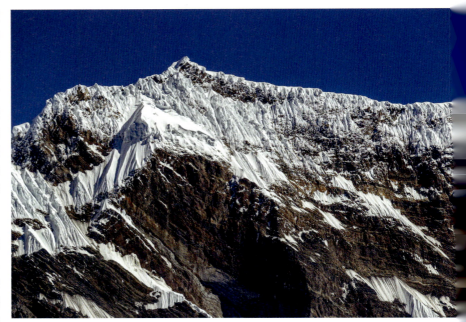

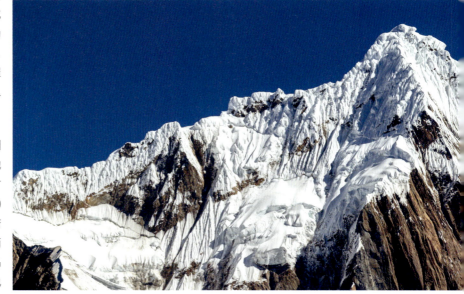

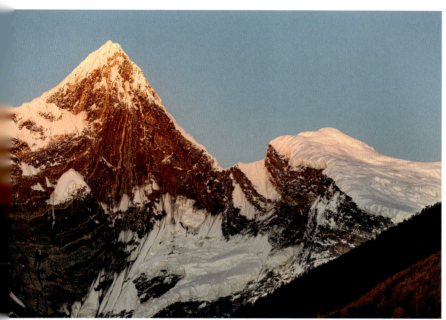

地处欧亚板块和印度板块的接壤之地,位于横断山脉、喜马拉雅山脉和念青唐古拉山脉交会处的南迦巴瓦峰更是这种板块运动的典型产物。地质运动时期,这里地壳的巨大断裂和强烈抬升,"诞生"出一个又一个的地质奇观。南迦巴瓦峰作为印度板块"急性子"的先锋,撞进亚欧板块之后剧烈抬升,把两个板块紧紧地楔在了一起。他那向北突出的山体形态,犹如公牛的"犄角",形象地呈现出印度板块向亚洲大陆强烈插入的态势。

20 世纪 70 年代,中国地学工作者在雅鲁藏布大峡谷发现了一套混杂岩,西接雅鲁藏布江中游的印度——欧亚板块的缝合线,和东南与印缅边境的板块缝合线遥遥相连,混杂岩里面存留的古海洋生物化石更是证明了这次地壳运动的结果。

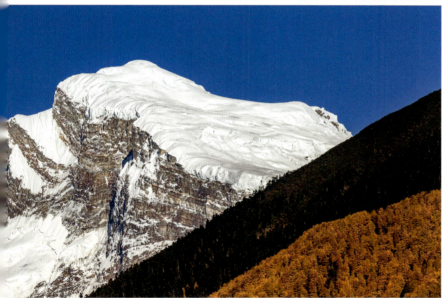

南迦巴瓦山型陡峭,洁白的冰雪之下是裸露的岩石。组成南迦巴瓦峰的岩石主要是一套变质岩系,这种岩系主要靠地球内部的内力,经历了古近纪的高压、超高压变质作用形成的,是地质剧烈活动的产物。据科学考察测量,南迦巴瓦岩石的绝对年龄值大于 7.4 亿年,是目前我国一侧喜马拉雅山中最大的岁数。不过,别看岩石古老,南迦巴瓦峰却很年轻,他还处于"幼年期",是地球上上升最强烈的地区之一,15 万年来每年能长 30 毫米的个子。

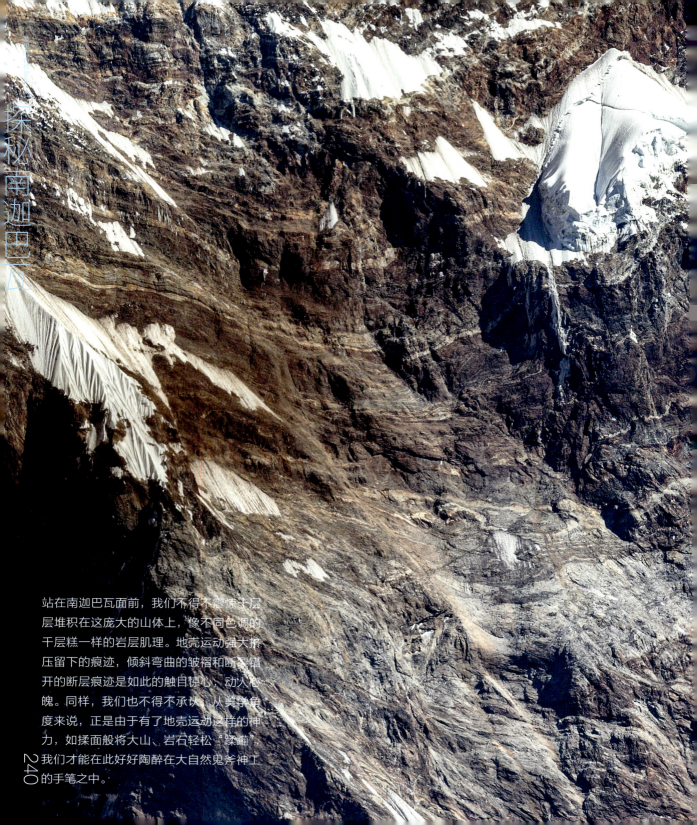

探秘南迦巴瓦

站在南迦巴瓦面前，我们不得不震惊于层层堆积在这庞大的山体上，像不同色调的千层糕一样的岩层肌理。地壳运动强大挤压留下的痕迹，倾斜弯曲的皱褶和断裂错开的断层痕迹是如此的触目惊心，动人心魄。同样，我们也不得不承认，从美学角度来说，正是由于有了地壳运动这样的神力，如揉面般将大山、岩石轻松"蹂躏"，我们才能在此好好陶醉在大自然鬼斧神工的手笔之中。

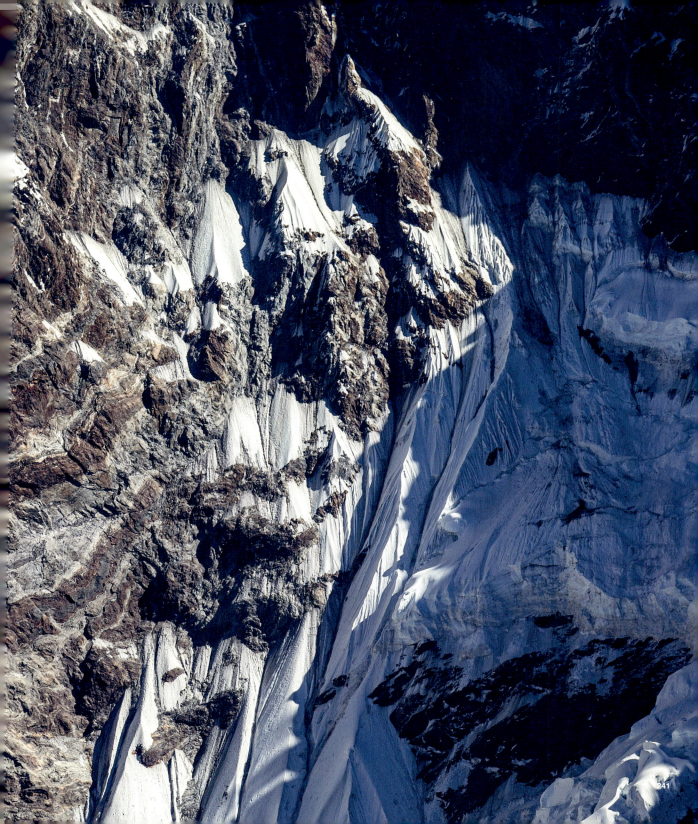

37 旅行的意义

探秘南迦巴瓦

旅途没有终点，
在路上不需要理由，
唯一需要带上的便是自己
以及那颗漂泊的心。

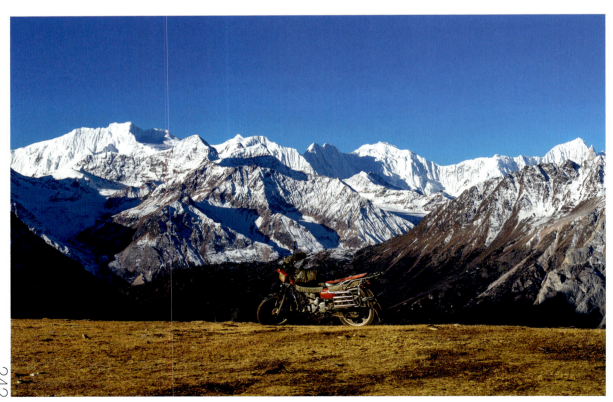

据说，从男生到男人的转变虽然很难，倒也有些捷径可走——比如让胡子长长，比如轰轰烈烈、要死要活地谈场恋爱，比如有意无意有了个下一代。但是，男人到男子汉的蜕变却没有这么容易。很多男人穷其一生，只能混上了一个男人的称谓而难望男子汉的项背。一个对自己高标准严要求的男子只有找到一个好的熔炉，才能让自己百炼成钢。

旅行应该就是一个这样的熔炉。因为一路上有很多未知风景，有风景就会有旅人，有旅人就会有旅伴，有旅伴就会有故事，众多的故事串起了丰富多彩的人生。所以，我们倒是有必要截取青春或是生命的一个片段行走在路上……

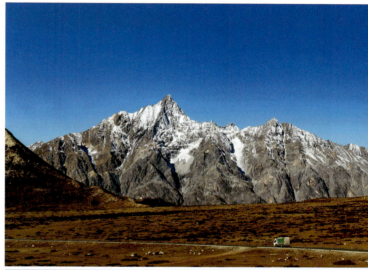

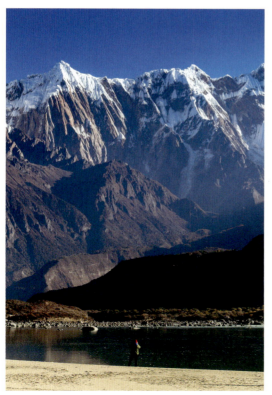

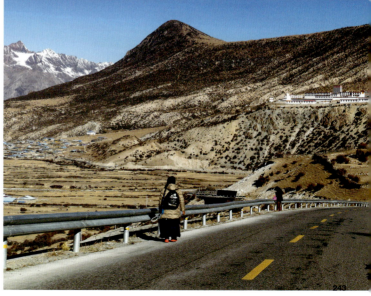

探秘南迦巴瓦

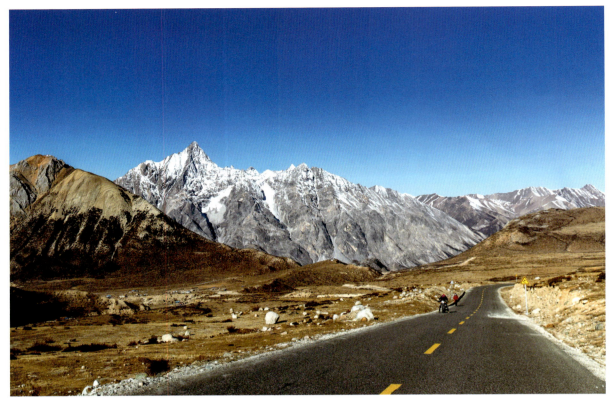

电影《练习曲》中，大学将要毕业的青年阿明选择了单车环台湾岛作为自己的毕业纪念。他一路背着一把硕大的吉他，旅途中时不时拿出来拨动琴弦，演绎自己的人生。《摩托日记》中的主人公初露脸时还是不谙世事的"火爆小子"，他骑着诺顿500摩托环游南美后人生便有了新的目标——于是，他有了一个新的名字：切·格瓦拉，传奇的一生在这次旅途后慢慢展开……

记得，许巍在一首歌中这样唱道："走不完的路，望不尽的天涯。"的确，路永远走不完、天涯何处是尽头，我们为什么喜欢在路上？我们想要得到什么？

也许每个人有每个人的答案，也许每个人又都没有答案！就像《阿甘正传》中阿甘对为何跑步的自白："那天，不知道什么原因，我决定跑一跑。当到达路的尽头，我可以继续跑往镇的末端……不知为何，我继续跑。当到达大洋，一想既然来到这么远，何不再掉头，继续下去……我想去时，我就去……"

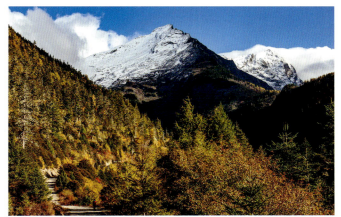

如果,硬要给旅行找个理由的话,有人会说,因为那里景色绝美无双;有人会说,我要征服它;有人愿意在路上寻找艳遇,有人是去排解愤懑……文艺点,诸如《练习曲》中骑单车旅行的阿明会说:喜欢伏在车把上听车轮碾过地面的沙沙声,听掠过耳畔的风声。

其实,这些也许都不重要,再绝美的风景不会因为你去了而增添一分姿色。你爬上了一座高山并不能说明你征服了什么。你期盼艳遇不期而遇,那是你自己的运气和缘分。什么自行车也好哈雷也罢,那只是工具而已。至于结局,你更是无法预测,因为旅行本不为得到什么。

旅途没有终点,在路上不需要理由,唯一需要带上的便是自己,以及那颗漂泊的心,走在我们生命的旅途上!

最后让我们再咀嚼一下米兰·昆德拉的那句话吧:

旅程无非两种,一种只是为了到达终点,那样生命便只剩下生与死的亮点;另一种则把视线和心灵投入沿途的风景和遭遇中,那么他的生命将会丰富无比。

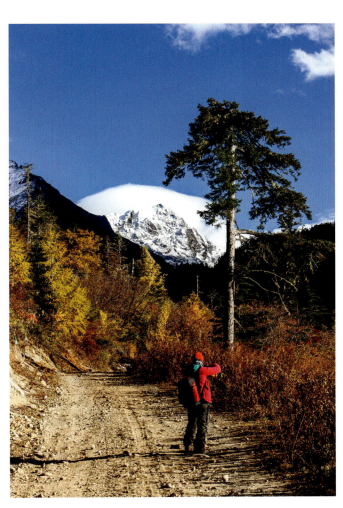

探秘南迦巴瓦

38 雅鲁藏布大峡谷

高林秋叶得霜醉，故国雪山入梦多。

只要运气好，在达林村任何一个地方，抬起头就可以看见南迦巴瓦。

在鬼头拍完片子，我们继续颠簸在崎岖的山路间，整得你在车里像炒豆子一般颠上颠下的，狭窄的车道几乎不能错车，只能在稍微宽一点的弯角慢慢蹭过去。好在当地的司机都很客气，谦让成了一种习惯，比大城市的那些性急的"怒路族"们不知好了多少倍。当然，在这里，你开个半天也错不上一辆车。

一个多小时绕来绕去的山间小路，忽然间前面豁然开朗，一个平齐的村坝子忽然就出现在你的眼前，这便是有名的达林村。说它有名气，应该仅仅限于驴友，甚至资深驴友的圈子里。不信，利用百度谷歌搜搜，能有多少它的信息？网页上寥寥的几句，只是说明达林村是雅鲁藏布大峡谷徒步线路的起点，其他介绍都很少。

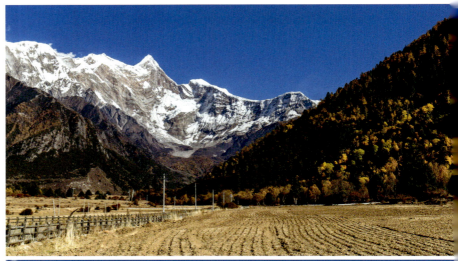

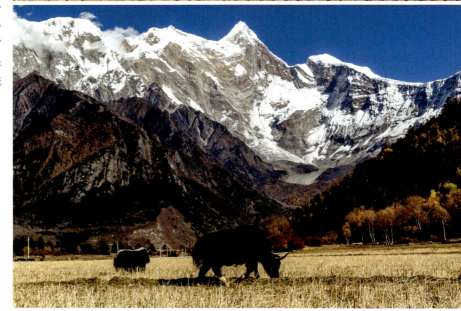

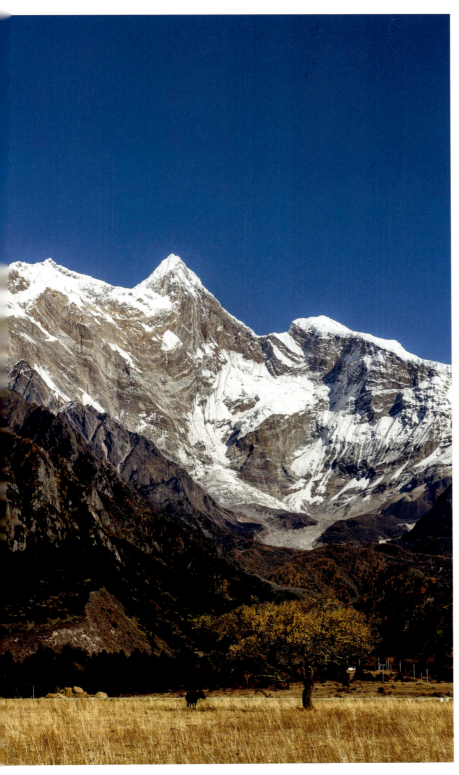

达林村不仅景色优美,更是看南迦巴瓦峰的另一个绝佳地点,它距离南迦巴瓦峰直线距离仅为 13 公里左右,站在达林村的青稞地上看南迦巴瓦更有一番田园味道。不过,俗话说得好,"外行看热闹,内行看门道"。达林村最有名还不仅限于此,它是雅鲁藏布大峡谷国家级自然保护区的腹地,是展现雅鲁藏布大峡谷丰富的生物多样性的绝佳之地。

说起大峡谷,人们的印象中都是干热荒凉、怪石嶙峋。比如世界大峡谷排行榜第二的澳大利亚 Capertee 峡谷,坚实的砂岩地形和高耸入云的悬崖给人刚硬、冷峻的感觉;排名第六、盛产铜矿的墨西哥铜峡谷则充盈着金属的冰凉;亚利桑那大沙漠里的科罗拉多大峡谷更是让你怀疑自己是不是来到了月球……但是,雅鲁藏布大峡谷却是一个例外。

雅鲁藏布大峡谷全长 504.6 公里,从墨脱境内的巴昔卡,一直到 7782 米皑皑白雪的峰顶,直线距离不足 200 公里,可海拔高差竟达 7000 余米,是世界陆地垂直地貌落差最大的地带。正是由于雅鲁藏布大峡谷这个特点,以及高耸的青藏高原造成的大气回流机制,来自印度洋的暖湿气流沿着这条宽阔的峡谷一路北伐,挟裹着热量和水分,硬生生地将热带气候至少向北推进了 6 个纬度,在干燥寒冷的青藏高原的边缘、在喜马拉雅南麓营造出一片中国最北端的热带季雨林区域,与高寒干冷的高原地带形成极为显著的差别,这也使得墨脱被视作西藏最不像西藏的地方。

探秘南迦巴瓦

暖湿气流接着沿峡谷继续入侵、爬升，并形成充沛的降水，沿路营造出中国仅有的以热带为基带，从山地亚热带、山地温带一直到高山寒带的完整的立体气候类型，形成界线分明的由低山热带季风雨林、山地亚热带常绿半常绿阔叶林、中山暖温带常绿针叶林、亚高山寒温带常绿针叶林、高山亚寒带灌丛草甸、高山亚寒带冰缘和极高山寒带冰雪等山地生态系统组成的、世界最完整的山地生态系统垂直带谱。基本上，你能想到的自然带，雅鲁藏布大峡谷地带都双手奉上给你看。

这种独特的生态环境囊括了从热带到寒带几乎所有陆生植被类型，蕴藏有异常丰富的森林自然资源及野生动物资源，使得雅鲁藏布大峡谷成为全球 34 个生物多样性热点地区之一。更难能可贵的是丰富的地理环境和气候条件，加上处于印度次大陆和青藏高原两大地理单元的边缘相交地带，为生物的南北扩散、迁徙提供了一条绝佳的通道，使得这里的生物多样性越发的丰富。据资料初步统计，大峡谷区域里分布着青藏高原上 65% 的已知高等植物种类和 50% 的已知哺乳动物，其中，植物有 3700 多种、哺乳类 63 种、鸟类 232 种、爬行动物 25 种、两栖动物 19 种、昆虫 2000 余种。

这个区域地势险峻、道路闭塞,人类足迹难以到达,很多在其他地区难以见到的珍稀动植物,在这里幸运地得以完整地保存。从目前掌握的情况来看,先后发现了国家重点保护珍稀植物 80 多种,国家一级保护野生动物 18 种,国家二级保护野生动物 29 种,其中包括西藏古柏、喜马拉雅冷杉、"植物活化石"树蕨以及百余种杜鹃等完好的原始森林景观以及云豹、雪豹和赤斑羚等珍稀动物,这里还是中国唯一确认的孟加拉虎栖息地。

可以毫不夸张地说,雅鲁藏布大峡谷是世界上最具特色的、山地生物多样性最丰富的地区之一,有着世界上唯一完整的森林植被垂直带谱,是"植被类型的天然博物馆"和"生物资源的基因库"。

探秘南迦巴瓦

雅江映落日

滟滟金波暖做春，疏疏烟柳瘦于人。
未解南迦留待月，缓歌金缕细留云。

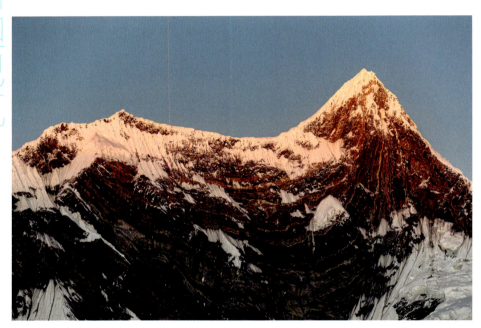

在派镇有一个地方，能同时看到雅鲁藏布江和南迦巴瓦峰，又能看到南迦巴瓦峰在雅鲁藏布江水面的倒影，还能看到雅鲁藏布江倒映着南迦巴瓦峰的日落金山——这就是派镇吞白村的公尊德姆农庄河滩。

下午，我们早早架好设备，恭候着南迦巴瓦峰的日落时分。等待的时候，且听我絮叨絮叨雅鲁藏布江的故事。

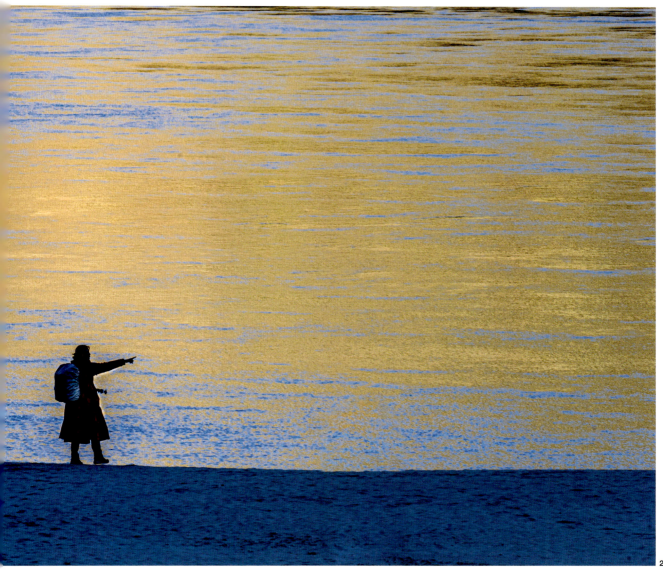

探秘南迦巴瓦

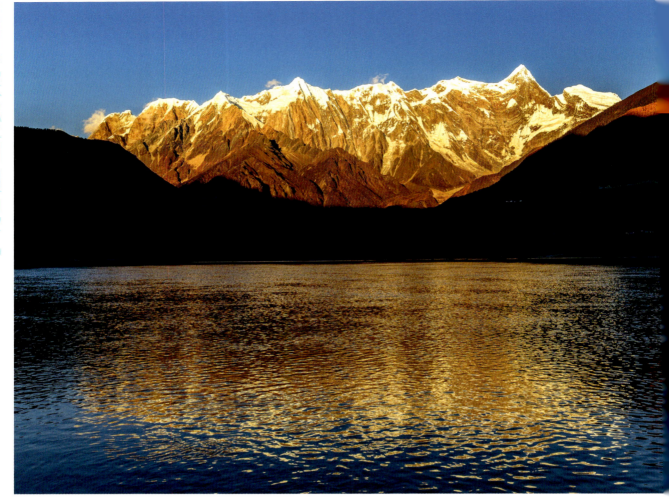

在青藏高原上,一条如银白色巨龙般的大河奔流于"世界屋脊"的南部,这就是著名的雅鲁藏布江。它从雪山冰峰间流出奔向藏南谷地,造就了沿江奇绝秀丽的景致,更在历史的长河中,孕育出源远流长、绚丽灿烂的藏族文化。

雅鲁藏布江,全长3848公里,河床高度一般在海拔3000米以上,是世界上最高的大河。它在中国境内全长2057多公里,在全国名流大川中位居第五;流域面积240480平方公里,居全国第六;流出国境处的年径流量为1400亿立方米,仅次于长江、珠江,居全国第三位;天然水能蕴藏量达7911.6万千瓦,仅次于长江,居全国第二。

"雅鲁藏布"在古代藏文中称"央恰布藏布",意为从最高顶峰上流下来的水。它的源流有三支:北支马容藏布发源于冈底斯山脉;中支切马容冬,因常年水量较大被认为是雅鲁藏布江的主要河源;南支库比藏布发源于喜马拉雅山脉,夏季时水量较大。三条支流汇合后至里孜一段统称马泉河,或叫"马藏藏布"(藏语为母河之意)。流经拉孜境内叫羊确藏布,流到拉孜以西叫"达卓喀布"(藏语意为从好马的嘴里流出来的水),流至山南一带叫雅隆(因山南地区的"雅隆曲"得名)。至此,这条河流才正式名为"雅隆藏布"。因为"鲁"藏语确切语音称"隆",所以后来人们把她统称为"雅鲁藏布江"。

雅鲁藏布江自西向东横贯西藏南部,在流经林芝米林县派镇以后,受地质构造线的控制被迫改变方向,向东北流到东经95度左右与帕隆藏布汇合,然后又以南迦巴瓦峰为轴,完成了一个近乎180度的急转弯,像一把巨斧将阻挡的东喜马拉雅山脉劈开一道大口后,直奔平坦广阔的印度平原,进入印度阿萨姆邦,改称"布拉马普特拉河",又流经孟加拉国与恒河相汇,最后注入孟加拉湾,进入印度洋。

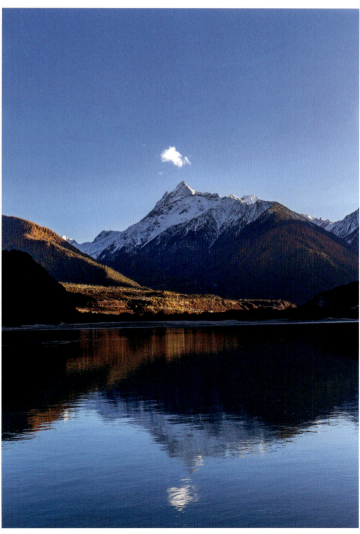

梦里的香格里拉

探秘南迦巴瓦

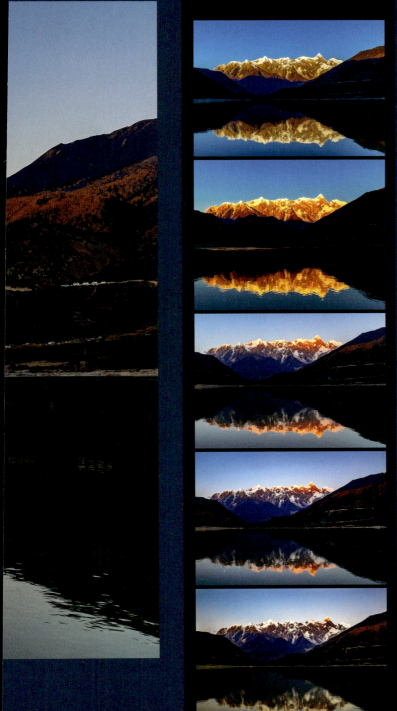

雅鲁藏布江支流众多,其中集水面积大于2000平方公里的有14条,大于1万平方公里的有5条,即多雄藏布、年楚河、拉萨河、尼洋河、帕隆藏布。其中拉萨河河流最长、集水面积最大;帕隆藏布年径流量最大。雅鲁藏布江的上游水道曲折分散,湖塘星罗棋布,水清澈见底,两岸草类丰盛,格外艳丽悦目。中游汇集了众多的支流,水量充沛,江宽水深,为高原航运提供了有利条件,是世界最高的通航河段。下游河段骤然急转进入雅鲁藏布大峡谷后,江水流急浪高,响声隆隆,河床上乱石嶙峋,蔚为壮观。

雅鲁藏布江,被藏族视为"摇篮"和"母亲河"。她的存在,并不仅仅是地理的概念,她更是生命的象征。她的身影出现在冈底斯山脉与喜马拉雅山脉之间的大片无人区,在这里她阅尽苍茫与冷寂但并不孤独,一座座皑皑雪山与她相伴,一条条河曲与她汇合,一群群藏羚羊、藏野驴、黑颈鹤等高原生灵与之共舞。雅鲁藏布江滋润了一方水土的同时,也养育了顽强的人类——尽管雅鲁藏布江流经的大部分地区山高谷深、土地贫瘠,但高原人类还是凭借着雅鲁藏布江水的滋润从远古洪荒时代一步步走到了今天并顽强地走下去。

雅鲁藏布江的存在,并不仅仅是时空的概念,她更是文化的见证。喜马拉雅山脉的雪山融雪造就了雅鲁藏布江,她一路上不断收容汇集而来的条条溪流、河曲。时宽时窄,一会儿强劲地切割着大地奔流着、咆哮着,势不阻挡;一会儿又款款地流淌在宽谷之中,忽而向左,忽而向右,懒懒散散地如同一位蹒跚而过的老人。她不仅流经了人类无法企及的恶劣环境,也流经了雪域高原最适合人类进行农耕和生存的土地,哺育着两岸肥沃的土地,繁衍了生息于此的藏族人民,进而创造出绚丽灿烂的藏族文化

探秘南迦巴瓦

40 莲花秘境墨脱

淡墨秋山画远天，暮霞还照紫添烟。

说到"秘境"，必须要有匹配"秘"的条件。仅仅偏远还不行，它还需要足够的神秘和不为人所知——天南地北，偏远的地方多了去了，南极北极够偏远了吧，但是白雪皑皑、一览无际，缺了点神秘；仅仅艰险也是不够，它还需要足够的吸引力和魅力——戈壁滩徒步够艰险了吧，但是它还是缺乏些美感；它必须很"富有"——诸多宝藏让人趋之若鹜；又必须很"贫瘠"——极端的环境让人难以生存；它要足够的美丽，让人膜拜艳羡，它又要足够的骄傲，拒你千里之外……

符合这些条件的，除了举世公认的"女神"_____（请自行填空）外，还有一个叫作"墨脱"的地方。

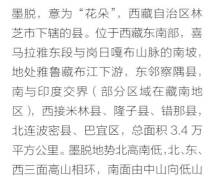

墨脱,意为"花朵",西藏自治区林芝市下辖的县。位于西藏东南部,喜马拉雅东段与岗日嘎布山脉的南坡,地处雅鲁藏布江下游,东邻察隅县,南与印度交界(部分区域在藏南地区),西接米林县、隆子县、错那县,北连波密县、巴宜区,总面积3.4万平方公里。墨脱地势北高南低,北、东、西三面高山相环,南面由中山向低山地带过度,形似莲花,故藏语"墨脱"意为"花朵"。

墨脱如此的偏远且封闭,它是雅鲁藏布江进入印度前流经我国境内的最后一个县,也是西藏东南部最为偏远的一个县,还是全国唯一一个不通公路的县(已有简易公路,尚未全程通车)。当地人过着几乎与外界隔绝的原始生活,肩挑背扛是这里唯一的运输方式,而石锅和筷子是运出大山的仅有商品。

墨脱是西藏海拔最低的县,它的周围环绕着高耸入云的雪山(平均海拔4000米),把它降到井底,并切断了它望向外界的目光。这里的环境、气候、雨量、生态完全不"西藏",就像它的名字——"隐秘的莲花"一样,孤独、神秘地"开放"在喜马拉雅山脉的东南端。

梦里的香格里拉

[探秘南迦巴瓦]

这朵神秘的"莲花",在不同人眼里有着不同的开放。

虔诚的信徒会告诉你,西藏著名的宗教经典《甘珠尔》称墨脱为"佛之净土白马岗,圣地之中最殊胜"。这道出了它的宗教地位。墨脱的地形像女神多吉帕姆仰天平卧的圣体,墨脱的门巴人、珞巴人说他们居住的地方叫"白隅欠布白马岗",意思是"隐藏着的像莲花那样的圣地"。在佛教的观念里,莲花是吉祥的象征,而墨脱则是藏族人民心目中的"莲花宝地",是无数佛教信徒心中的朝拜圣地。

有些可怕的传言会吓住你:很久以前当你深入墨脱,当地的向导会一脸紧张地提示你不要轻易吃饭饮水,据说这里有下毒的传统。这里温热的气候养育了品种丰富的各种药材,自然也有多种植物具有毒性不假,至于当初下毒的故事是为了防御外来入侵还是其他种种原因,时至今日已经说不清楚,但"下毒之说"留下的印象还是不太好消除。

满怀欣喜的生物学者会告诉你:墨脱县森林蓄积量列中国各县之首,森林覆盖率达 79.2% 以上,活立木总蓄积量 8914 万立方米。在墨脱县 3.4 万平方公里的国土面积内,分布着相当于北半球从热带到北极的植被类型,是国内绝无仅有的"植被类型天然博物馆""世界生物基因库",这里有 80 多种国家重点保护珍稀植物,高等植物有 3000 多种,

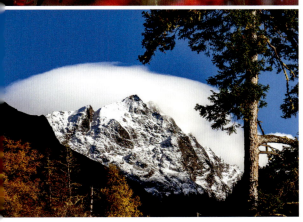

境内野生药用植物达 100 余种，国家重点保护的野生动物有 42 种。

充满兴奋的水利专家会告诉你：墨脱县位于中国第三大河流雅鲁藏布江下游，另有其他河流 38 条，年径流量达 1400 多亿立方米，大小河流均蕴藏着巨大的水能资源，仅次于长江和珠江，居中国第三位。墨脱县境内的雅鲁藏布江大拐弯处的水能资源约 7000 万千瓦，约占全国水能蕴藏量的 1/10。仅在雅鲁藏布江大拐弯段一处拟建的墨脱水电站装机容量将是三峡水电站的两倍，它将是世界顶级的水电站。

忧心忡忡的地质学家会告诉你：这里的现代构造运动还是生机勃发，活跃而强烈，是典型的"地质灾害的博物馆"，地震活动依旧频繁，每年大小地震 400 余次。在 1950 年 8 月 15 日发生的"墨脱大地震"里氏 8.6 级，有的地区达到 10 级，雅鲁藏布江被拦腰截断至少三处，原本的瀑布消失。甚至有整个村庄被抛到江对岸，或者直接被抛到江里，造成数千人死亡。这是 20 世纪第六强的地震，也是中国有记载以来最大一次地震。自从那次大地震后，从加拉村深入到雅鲁藏布大峡谷的约 100 公里之内，几乎成了只有野兽出没的无人区。

喜欢探险的资深驴友会告诉你：墨脱县曾经是全国唯一不通公路的县，徒步墨脱被评为中国十大徒步路线之首。一路上充满了惊险，挑战难度非常大。徒步者首先需翻越海拔 4200 米的多雄拉雪山，再从原始森林走到雪山草地，在高山峡谷中穿梭于微微颤颤地铁索吊桥，渡过激流，走过密密麻麻的蚂蟥区，长途跋涉于暴雨、烈日、雨林中，沿途猝不及防的雪崩、骤雨、飞石、塌方、泥石流将摧毁你的意志和体力。

长枪短炮的摄影家会告诉你：这里拥有世界顶级的峡谷景观和雪山景观。境内的雅鲁藏布大峡谷极值深度 6009 米，核心地段平均深度 2673 米，获得中国世界纪录协会世界最深大峡谷、世界最长大峡谷两项世界纪录，是地球上最雄奇壮观的大峡谷景

探秘南迦巴瓦

观。更不用说雅鲁藏布江两岸的南迦巴瓦峰和加拉白垒峰了——这不，2005年，在《中国国家地理》"中国最美的地方"评选中，雅鲁藏布大峡谷和南迦巴瓦分别被评为中国最美十大峡谷和中国最美十大名山之首。

墨脱的神秘不仅仅是它自己的一亩三分地，毗邻墨脱的南迦巴瓦也充满了未解之谜。

其实，南迦巴瓦的神奇并不在于他"拿下"了"中国最美的山峰"的第一名，而是在于我们对他的太多的不了解。南迦巴瓦存于这世上已有7亿多年，他是整个喜马拉雅地区最早脱海成陆之高山，并当之无愧地位列东喜马拉雅群峰之尊。可我们至今对南迦巴瓦仍旧知之甚少，他所经历的沧海桑田、斗转星移，更非我们人类目前所知晓的范畴能及。

人类不是没有做过努力，但是第一次登上南迦巴瓦的时间已经延迟到了1992年，而日本登山名家大西宏在上一次攀登中遇难。十多年过去了，在登山装备先进到"凡事皆有可能"的今天，却再未有人向南迦巴瓦发起过冲击——那又是为什么？

作为世界第十五高峰的它和世界第九高峰南迦帕尔巴特峰（海拔8125米），矗立在喜马拉雅山脉的东西两端，它们将绵延雄伟的喜马拉雅山脉挂在了青藏高原的南端，而且还将欧亚板块紧紧地钉在了印度板块之上，被地质学家将两根"锁定乾坤"的神针——估计被称为"定海神针"的孙猴子的金箍棒也不及这两座山高吧。

但是，为什么喜马拉雅山脉的东西端会有两峰如此完美地对称？为什么这两峰偏偏又被两条大河（东端为雅鲁藏布江，西端为印度河）以相同的方式深切和围绕？为什么这两条大河流程几千公里后会交汇在同一海洋（印度洋）？这些，至今仍是未解之谜。我们仅能从古老的民间神话传说中找到一些神秘的吻合——在"门岭之战"的古老传说中，南迦巴瓦正是格萨尔王为拯救苍生启用的、守护我们这个星球的神剑——是格萨尔王特意钉下这一剑吗？

那么，这个藏民们口口相传、冥冥之中的神迹故事，我们又如何证实呢？

远眺南迦巴瓦时，他会让浮云遮了你的双眼；近观时，他5000米以上的相对高度几乎不让任何人得偿所愿。他在人间矗立，却极少有人可以和他相见。这难道他故意织云雾为幔，置峡谷为屏，设急流为障，有心不让外来的一切事物扰了他亿万年来早已习惯的孤独和寂寞？

亦或，这个"中国最美的山峰"，其实也就是"秘境"的一部分？

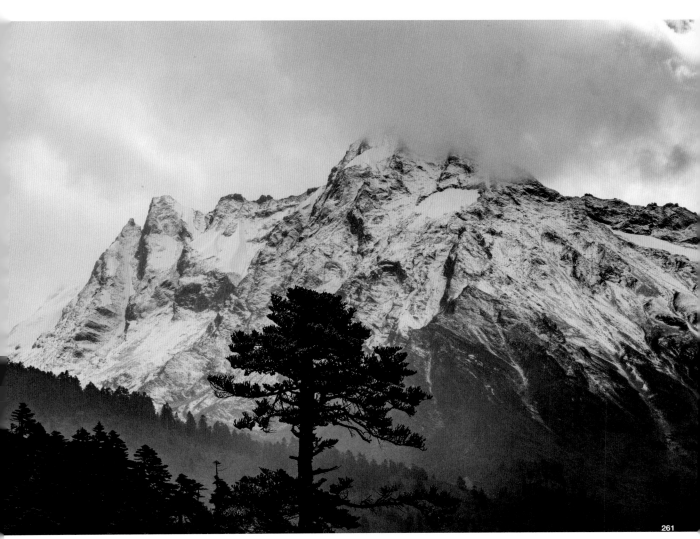

41 加拉村里"转加拉"

酒盈尊，云满屋，不见人间荣辱。

过了达林村沿着公路继续往里走，直到没有路了，群山环抱中仅有8户人家的加拉村便映入眼帘。自2003年成立自然保护区而进行"大峡谷核心区村落整体外迁"计划以来，这里成了雅鲁藏布大峡谷的最后一个村落，再向里走就是无人区了。

这里是雅鲁藏布大峡谷里最险峻、最核心的近百公里河段，峡谷幽深，激流咆哮。1950年"墨脱大地震"后就没有人在里面居住，除了20世纪90年代，中国科学院科学考察队沿着雅鲁藏布大峡谷从派镇一直徒步到墨脱，进行了完整的穿越外，这些年来几乎没有人再次穿越这条线路。

加拉在当地藏语中意为"一只雕",它依偎在圆头圆脑的加拉白垒峰脚下。以前加拉村由四个小村落组成:江东侧的加拉、立白两村较大,江西侧的赤白、加鲁较小。斗转星移,沧海桑田,如今的加拉村仅余8户互为亲戚的村民,在雅鲁藏布江的咆哮声中经营着安静的农家生活。青稞和小麦是加拉村村民种植的主要粮食作物,还种植了少量的经济林如苹果树、桃树。我们买了一些老乡家的野苹果、野梨子,原生态的味道还是不错的!

不知是外出打工、还是干农活去了,加拉村很少见到大人的身影,在村里见到的小猪、牦牛都比人多,只有几个顽皮的孩子爬在一辆外来的越野吉普上好奇地看着我们。我们把自己带的军用压缩饼干送给他们,害羞腼腆的小家伙一溜烟就跑了……

村里好像也不种地,倒是见到很多牦牛。这个家伙在干吗?这么多牛围着他,就像簇拥着一个颁奖的国王似的。其实他是在给牦牛喂盐块,山里缺盐,牛羊一般通过这种方式获取身体必需的盐分——这也是当地牧民收拢野外散养的牛羊为数不多的方法。

别看在外人眼里,加拉村是一个陌生的名字,但是在藏民心中却是一个值得仰视的地方。历史上,地处雅鲁藏布大峡谷最深处的加拉是宁玛派最早、最有名的修行圣地,也是莲花生大士修行和传教的重点地域之一。当年,莲花生大士为了传播、保存佛法,依循因缘在东、南、西、北及中等不同的地方埋下了108处"伏藏",伏藏是指莲花生大士为后世弟子之福运而埋藏起来的秘密教义及其密典。伏藏分为两种:一种叫"地藏",包括经书教义、佛像法器、大德高僧的遗物等有形有状的实物;另一种叫"识藏",又称心间伏藏,这些教法是由伏藏师本人从自己的悟性思想中悟出来的,而不是从地下发现挖掘的。这些都藏在让人意想不到的空间里——有的沉在激流之下,有的裹在山岩之中,有的散布在缥缈虚空,有的置于万峰之巅……

你可以从巨石岩缝中喷出的阎罗大瀑布上"读到"你的未来。阎罗大瀑布位于加拉村对面的雅鲁藏布江彼岸一处小山沟的腰部,在此还专门修建了古寺和宫殿。相传,莲花生大士在这座古寺还埋藏有经书等"地藏",但寺庙毁于"墨脱大地震",再也无从考证。现在对面山上的寺庙明显是新建的,色彩鲜艳如斯,居然还是铁皮屋顶——唉,莲花生大士若是天上有知,不知是苦笑呢还是苦笑呢?还是苦笑呢!本想过江到寺庙里看看,看到这个铁皮屋立刻没了感觉,加上下到江边也没有渡船,只好作罢。

在藏民心中,只有经过"转加拉"的筛选才能决定人的灵魂最终是升天还是入地,所以来"转加拉朝圣"的信徒络绎不绝,成为宁玛派最重要的转经线路之一,这条路也就被称为"加拉朝圣路"。因为神山是属猴的,在猴年转山最为灵验、最为积长功德,所以每逢猴年转山的人特别多,不少人还千里迢迢从青海、四川赶来转山。

在藏民心中,加拉作为圣地还有另一层原因,据说这里有千年古树树葬区,长年云雾缭绕,被认为是连接苍穹的"天梯",所以人们把夭折的孩子放在上面进行树葬,祈求让灵魂更快升天。这不是传说,因为村中有这么大的一片空地,孤零零的保留着两棵大树,经幡簇拥,会不会就是⋯⋯

离开偏远的加拉村,我们再次回到了雅鲁藏布大峡

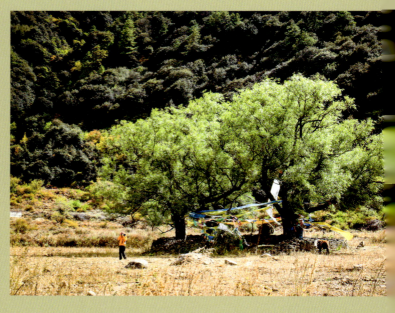

谷。绚丽多彩的秋色很快把我们从那些古老的传说中带到另一个童话世界里。

喜欢春天的人,一般都很浪漫;喜欢秋天的人,则多了些许沉淀。但是无论你属于哪种人,在这两个季节里来到雅鲁藏布大峡谷都是极其幸福的。见过一些照片,雅鲁藏布大峡谷的春天桃花浪漫、新绿幽幽,在烟云缭绕之间更见一种让人心颤的娇美,可惜一直无缘亲眼得见。失之桑榆、收之东隅,春天的浪漫没有赶上,却收获了秋的艳丽。

比起春花娇美的怜爱来,我似乎更喜欢秋色斑斓的踏实;比起春意浪漫的脆弱来,我似乎更盼望秋实收获的成就。这里的秋色完全是大自然的鬼斧神工、泼墨随意。看着山间峡谷里、墨绿森林中不经意的彩线,仿佛就是哪个神仙喝醉了,将美酒洒向人间的一道道金黄遗痕。沿着山脚,缓缓铺上去的不仅仅是一丛丛的小树,更是一层层的色彩,仿佛又像老天爷不留神在山顶打翻了一车的染料缸,五彩缤纷的色彩便顺坡而下,铺写开来,一直延伸到金黄的沙滩上。而峡谷里、雅鲁藏布江冲积的河滩上,或明或暗或绿或红的树丛篱笆在收割完了的青稞地里划出一道道有趣的分割线。细细看去,或洁白如

云，或漆黑如墨的羊群正悠闲地吃着草儿，享受着暖暖的午后阳光。

枯藤老树昏鸦，小桥流水人家，古道西风瘦马，夕阳西下，断肠人在天涯。马致远的《天净沙·秋思》写得的确不错。可惜，如果他老人家能来此一游，也许会留下另一番境界吧？！

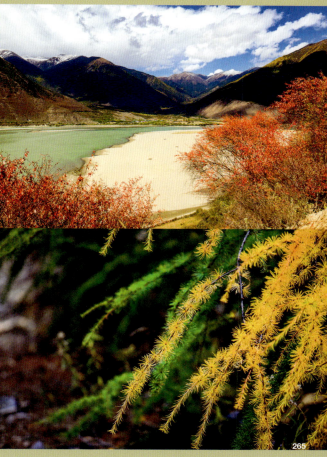

探秘南迦巴瓦

热爱是一种状态

一个人总要找到自己热爱的东西，你的生命才会充实。

忽然想起昨天和友人的一段对话，他很羡慕我有这样的机会去远行，旅途中有这么多变数，更羡慕有这样的摄影爱好可以留下一些美好的东西。其实喜欢行走、喜欢旅途、喜欢摄影，这些都是形式，一个人总要找到自己热爱的东西，你的生命才会充实。这些东西不一定要多高尚、多么高雅，但要适合自己、适合你的年龄、你的状态。

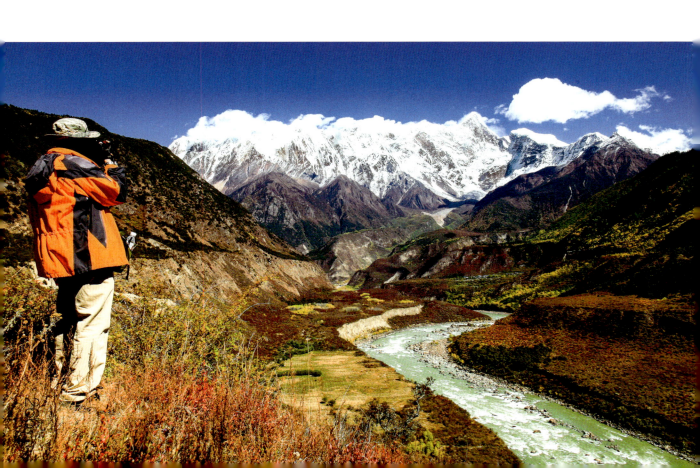

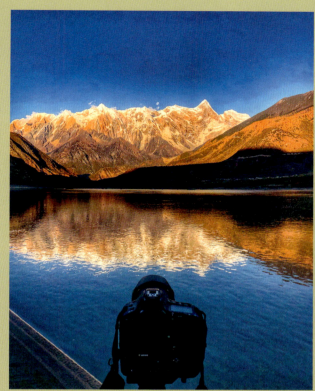

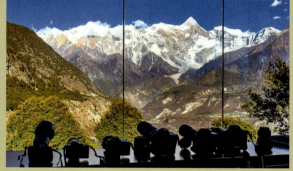

有时候"热爱"就像"导师",总是那样的积极,引导你去获得那些应该属于你的荣耀和敬仰;有时候"热爱"就像巧克力,总是那样可心可口,使我们分泌更多的"多巴胺";有时候"热爱"就像"朋友",总是那样的温暖,陪伴你渡过现实生活中的冷酷和严寒;有时候"热爱"可以是撑起的"雨伞",总是那样遮风挡雨,帮你躲避大千世界的漫骂和批评;有时候"热爱"可以是"自己后院的小屋",总是那样私密,躲进小楼成一统,管他冬夏与春秋;有时候,"热爱"更像"盗梦空间",总是那样深邃无边,自由放飞你的思想……

当然,"热爱"也是有时效性的,随着你自己的变化,爱好也会变的,很少能看到一些爱好能够永远保留下去。就好像多年前喜欢足球一样,那是年轻时的爱好,那是替你支撑,中年的我不可能再像20岁的小伙子去跑去踢球。所以,我们应该不断尝试一些新的东西,培养一些新的"热爱",比如摄影、品茶,比如写博客……

"热爱"亦不可"泛滥",我倒不建议什么都"爱",什么"热",与其蜻蜓点水、涉猎百科而一事无成,还不如术业专攻却略有小成——当然,这是典型"摩羯"的实用主义,不妥不妥……

探秘南迦巴瓦

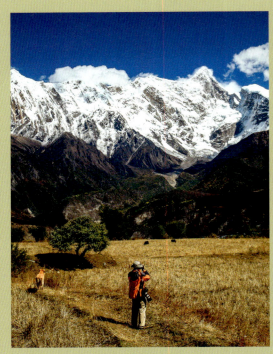

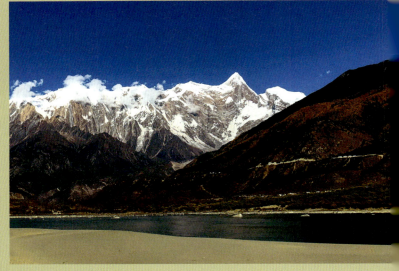

不管怎么说，正是因为有了这些不断新生的"热爱"，才会让我们的人生更加精彩、更加丰富，从而多些快乐少些抱怨，多些享受少些烦躁。就像有的人喜欢听音乐会，有的人喜欢打麻将；有的人喜欢打电子游戏，有的人喜欢练书法……这都是一种"热爱"生活的形式，一种愉悦自己的方式。不要去惧怕自己对于某一件事或某一个人的热爱，因为那是自己心底最想选择的，大胆地去尝试去做就是了。喜欢就好，何必在乎他人的观点，何必强求他人的认同？

也许，我是这么想的，趁着自己还能走动，还能有一些内心对未知的好奇和观赏美的能力和冲动，拿起相机背起行囊，尽可能地走远一点、尽可能地去到那些难得去到的地方，去感受去体验。哪一天等我走不动了，也许再坐下来一起打麻将、斗地主。

西藏第一座宫殿雍布拉康

人间荣辱无来路，万顷风烟一神堂。

离开林芝返程，我们没有选择走"林拉高速"，虽然它只需要 5 个小时就能从林芝到拉萨。但是，为了看到号称"西藏的第一座宫殿"的雍布拉康以及"西藏第一座寺院"、与布达拉宫齐名的"桑耶寺"，我们特意选择了走山南这条 219 国道。

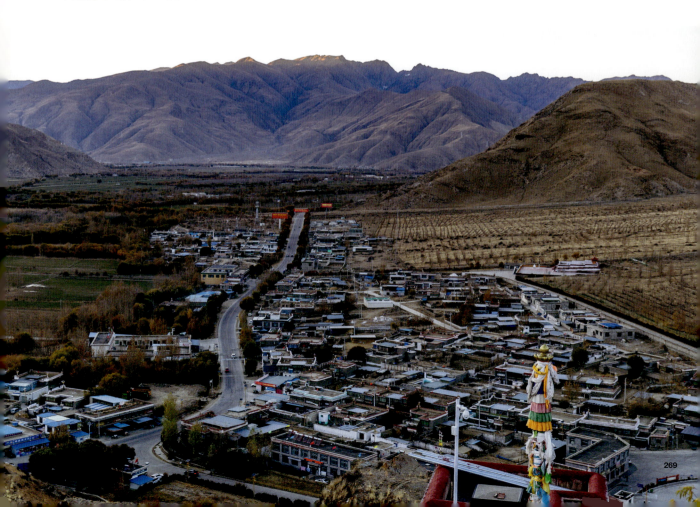

[探秘南迦巴瓦]

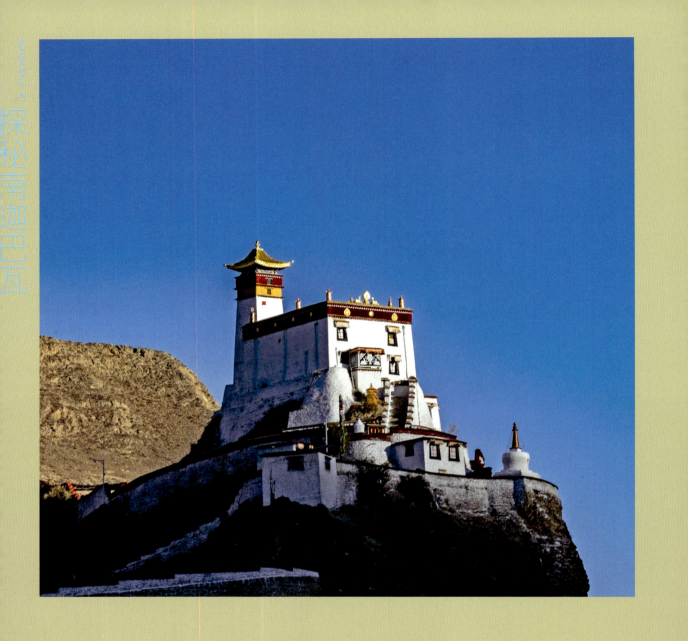

雍布拉康

提起西藏，任何人的头脑中会立刻浮现出布达拉宫的形象来，它是如此独具一格、夺人眼目。它依山垒砌，群楼重叠，殿宇嵯峨，气势雄伟，有横空出世、气贯苍穹之势，坚实敦厚的花岗石墙体，松茸平展的白玛草墙领，金碧辉煌的金顶，具有强烈装饰效果的巨大鎏金宝瓶、幢和经幡，交相辉映，红、白、黄三种色彩的鲜明对比，体现了藏族古建筑迷人的特色。为什么布达拉宫给我们如此深刻的印象？我想有一个重要的原因是它建造在拉萨河畔一座孤山上，完全是依山势而建，与整个山体浑然体，山仿佛是宫、宫仿佛是山。远在十几公里之外，就能看见它巍峨耸峙的雄姿。就此而言，布达拉宫的确是整个中国乃至世界建筑界的精品，在世界建筑史上占有不可替代的位置。

而这种倚山而建、与山合为一体的建筑物，在西藏还有许多——比较著名的有山南市的雍布拉康。此次山南行程我们特意拜访了这座名寺。

泽当镇出发南行，公路在离扎西次日山还有一公里时转了一个弯，眼前忽然呈现出一片广阔的平原，一座宫殿拔地而起，傲然耸立在扎西次日山巅，这就是"西藏的第一座宫殿"——雍布拉康。

"雍布"在藏语中是"母鹿"的意思，一般是指扎西次日山的山形宛如一只静卧的母鹿，"拉"是后腿，"康"是宫殿，合在一起，"雍布拉康"的直译意思就是"母鹿后腿上的宫殿"。"母鹿"这样的词给人温柔、安详的意思，再在后腿上建一宫殿，这样宫殿理应不会高大、险峻到哪儿去，但雍布拉康给人的第一眼印象却往往是很高大、险峻、气势不凡，这可能是由于四周都是旷野和田垄，加上来时一路在河谷山脉之间穿行，眼光逼仄，猛然间见平原上一宫殿拔起于山巅，令人惊艳。

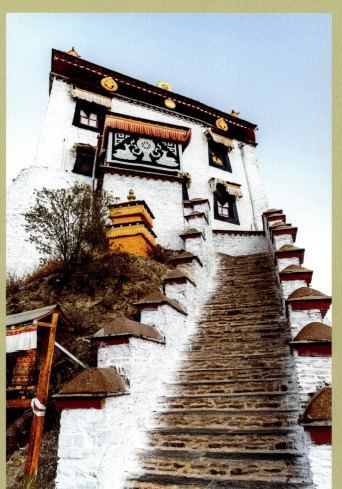

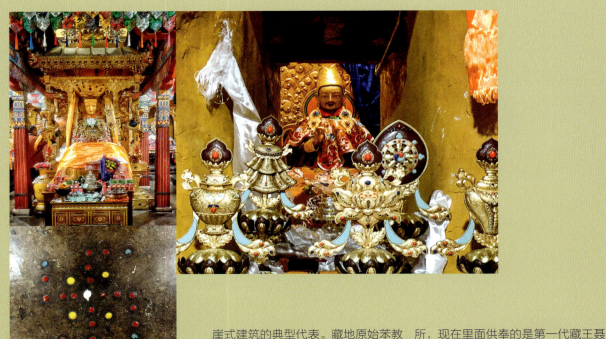

民间传说："宫殿莫早于雍布拉康、国王莫早于聂赤赞普、地方莫早于雅砻。"雍布拉康正是雍仲苯教徒于公元前2世纪为第一代藏王聂赤赞普在雅砻建造的宫殿，后来成为松赞干布和文成公主在山南的夏宫，文成公主初来西藏时每到夏季都会和松赞干布来此居住。五世达赖时又在原碉楼式建筑基础上修了四角攒尖式金顶，并将其改为黄教寺院，成为许多高僧大德的修行之地。雍布拉康建筑本身规模并不大，但借助于高耸的山势，也显巍峨挺拔，气势雄伟，成为西藏山崖式建筑的典型代表。藏地原始苯教崇"高"的理念和王权的尊严均在这个建筑中得以体现。

来到雍布拉康，天色已晚，寺门已关，但是抱着试一试的心理敲敲门，好心的喇嘛听说我们远道而来了，又打开了大门。雍布拉康外观似为五层，内部实为三层。第一层为1.2米高、0.6米宽的通道通往一层殿堂的须弥座后，二层有小门通二层大殿顶部，第三层原有五世达赖时的所加金顶。

这座碉楼式建筑墙壁厚重，内部虽然狭小，但也精致。不到5平方米的佛堂（都没法称之为大殿）内，供奉着释迦牟尼佛12岁的等身像，佛像前面的跪拜处用蓝色的绿松石、黄色的蜜蜡、白色的小海螺和红色的玛瑙镶嵌出"卍"已经被摩挲得包浆似的。佛像的背面墙体上有一个不到半米见方、仅供一个身子爬进去的洞口，据说这是诸位高僧大师修行、闭关的场所，现在里面供奉的是第一代藏王聂赤赞普的雕像。佛堂的四周供奉松赞干布等历代赞普的雕像，还有文成公主、尼泊尔公主以及吐蕃两位大臣吞米桑布扎和禄东赞的塑像，这些塑像深沉朴素，甚为传神。

雍布拉康还有一神奇之处，传说有一日天降"神物"于雍布拉康的顶上，内有经书、法器和咒语若干，可是当时谁也不识这些东西的奇妙，只知是些好东西，于是将之供奉起来。直到许多年以后，才有后人识出秘宝中的《诸佛菩萨名称经》等珍贵经卷，方悟出其实佛教早已传入西藏，只是因当时苯教势力太盛，才隐修以待后日。于是，该宫殿随之成为佛教圣地，由此变成了一佛殿，成为许多高僧大德修行之地。

像雍布拉康的碉楼建筑被业内专家称为"宗堡式"建筑或是山崖式建筑。至于为什么要把这类建筑建在山崖

上？我想，一方面是为了安全、防御的需要，居高临下、易守难攻，类似的功能型建筑在世界上也比比皆是，比如德国的天鹅堡等。

作为号称"西藏的第一座宫殿"的雍布拉康来说，它的建筑形式、建筑风格不可避免地影响了今后藏区类似宫殿建设的风格，才有了后来和雍布拉康风格相似的布达拉宫、江孜古堡、古格王朝的土林遗址……

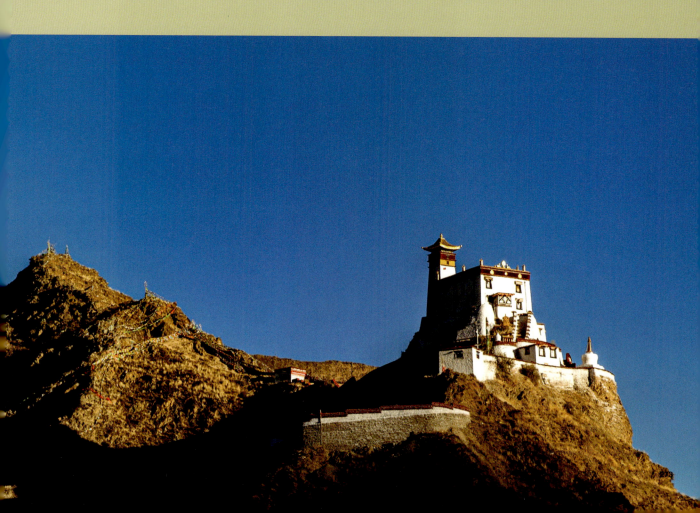

林芝赛江南?

江南好,风景旧曾谙。
日出江花红胜火,春来江水绿如蓝。
能不忆江南?

但凡文艺一点的青中老年同学们,或者背诵过一点唐诗宋词的弱冠少年,估计都会记得这首《忆江南》。我虽非江南弟子,好歹也算在"南方"生活长大的孩子,只是诗中所描述的境界却一直无缘得见。长大后,为寻找心中的"江南",更是跑过江浙沪无数次。虽然不比乾隆爷下江南的风光,不如鸟叔奋马扬鞭的潇洒,但是苏杭美景也走了不少。不用说西子湖畔、乌镇周庄、上海外滩这些"老牌"风景,就连网上最流行的婺源、苏州七里三塘、西递宏村、西溪湿地这样的新贵也逐一拜访过。

虽然这些新老景点秀美依然,但再美也只是"点"的精致,是小家碧玉的微缩。关上门的幽静便是喧闹繁华拥挤,一转身的田园风光就融入了高楼大厦之中。传说中的江南才子佳人则混迹于匆忙嘈杂的人流里,百眼莫辨。小河的确是"绿如蓝"——不过淌的是暴发的蓝藻,飘散的是刺鼻的味道……所以,脑海里一直就没有个十全十美的"江南"概念——那究竟会是怎样一幅景致,竟惹得"忆"得不行?!

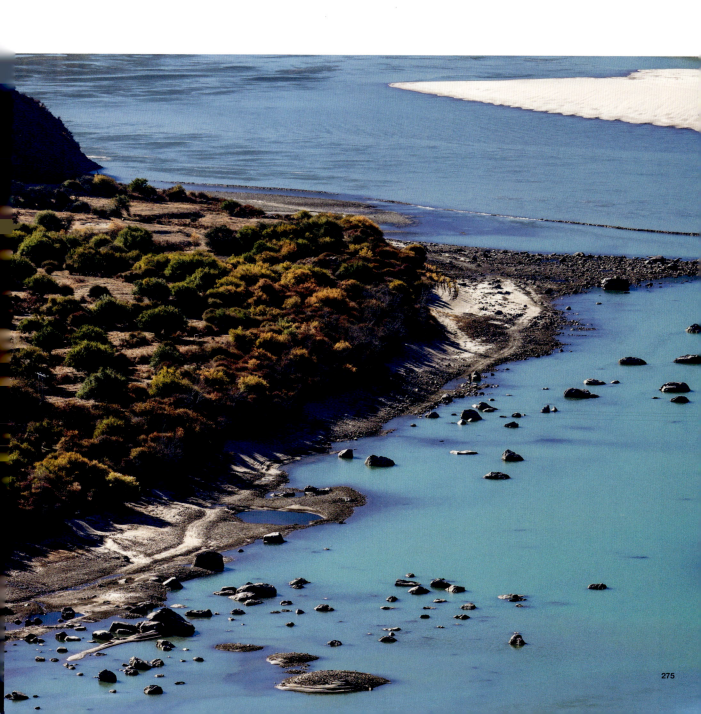

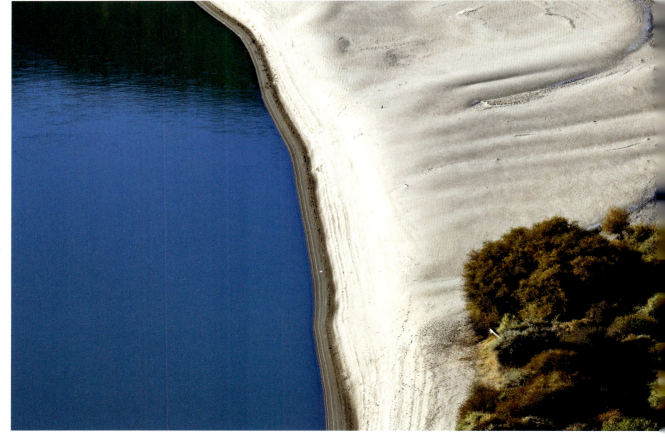

探秘南迦巴瓦

也许诗中的"江南"就像侏罗纪时期消失的恐龙，只能成为我们想象中的一道美景。而此时此刻的"江南"不再是一个地域名词，而是我们大家心目中一个"完美"的形容词吧。

到了后来，当大伙再看见新的美景，一时间觉得黔驴技穷，书到用时方恨少，咋形容呢——那就用一个大致的参照物"江南"来比拟吧！于是，我们就有诸如"塞北江南""赛江南""小江南"这样的称谓。其实，我不太喜欢这样的比拟，因为它比喻得相当不靠谱，例如被称为"塞北江南"的宁夏灌区，那样的大漠的荒凉、灌区的丰裕、星罗棋布的湖泊，别有一番风味，无需用"塞北江南"这样的形容词来抬高他的身份。

说起林芝地区来，人们经常也是喜欢把它比喻为"西藏的江南"。的确，林芝是一个湿润地区，降水丰富、气候温暖、绿树葱茏。地球上最深的峡谷雅鲁藏布大峡谷劈开了青藏高原与印度洋水汽交往的山地屏障，顺着这条切开的河谷，从印度洋吹来的暖湿气流长驱直入。南迦巴瓦所在的林芝地区年降水量达到1500～2000毫米，甚至超过了江南，使青藏高原东南部由此成为一片绿色世界，于是就有了林芝是"西藏的江南"的说法。

但是，林芝又不同于一般"江南"，还在于它拥有

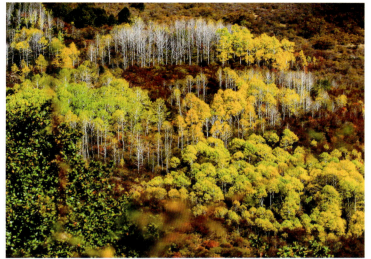

的"中国之最"的那些冰川雪峰峡谷秘境。它的北部是平均海拔超过5000米的一片白雪皑皑的念青唐古拉山脉,南部是东喜马拉雅山脉,也是雪峰林立、冰川纵横的冰雪世界。这里还有雅鲁藏布大峡谷的山地生态系统垂直带谱,你能想象的景观类型几乎都有:高山雪峰景观、深山峡谷景观、热带雨林景观、高山针叶林景观、针阔交混林地景观、高海拔草原景观、高山草甸景观、高山灌丛景观、高寒荒漠景观、高山苔原带景观、雪山景观、冰川景观……

林芝是有着江南风光的柔情似水——鲁朗绿荫葱葱的田园风光,波密牛羊遍地的农耕景象,林芝桃花朵朵的春色,派镇云雾袅绕的藏寨村落;更有青藏高原的硬朗大气——"中国最美的雪峰"南迦巴瓦领衔,加拉白垒、多雄拉等数不清雪山的傲视群雄,"中国最美丽的大峡谷"雅鲁藏布大峡谷的排山倒海、气吞山河,"中国最美的十大森林"波密岗乡原始森林的茂密粗壮,"中国最后通公路的县"、与世隔绝的秘境墨脱,"中国十大最美的冰川"米堆、来古、仁龙巴冰川的晶莹透彻、玉龙翱翔,更不用说它不可思议的集热带、亚热带、温带、寒带等多种气候带于一身的特殊地理特征……

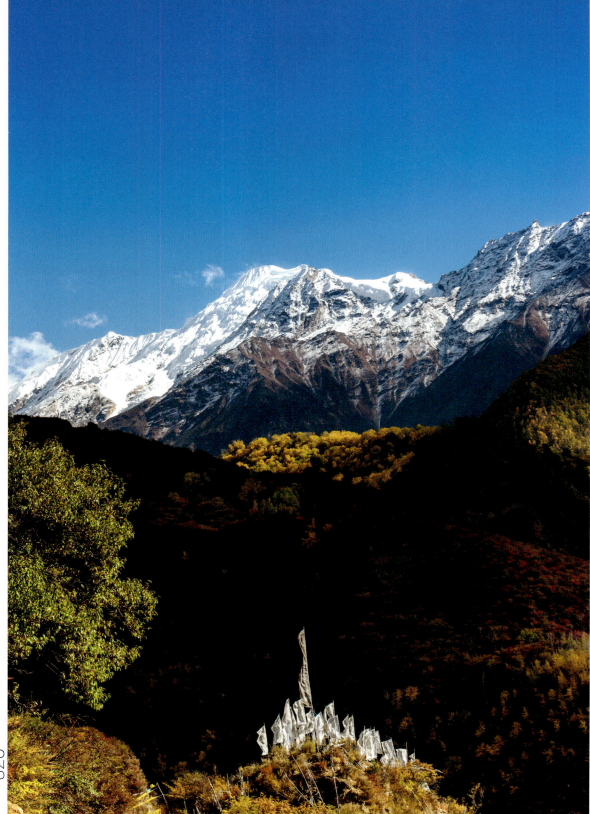

探秘南迦巴瓦

的确，林芝在某个时段、某些角落是和江南的气质相切合。但是，更多的时候，林芝是我们蔚蓝星球上气候特征最丰富、生物多样性最明显、地质环境最复杂的一个"最受宠爱"的地方！

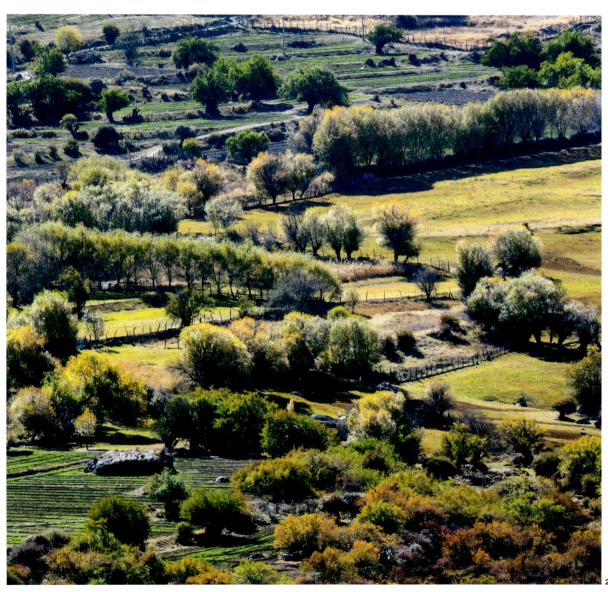

45 坚持

在我们生命中，有些山、有些人，
再不能回到相识的最初。
但是，我们会记得。

稻城三神山之央迈勇
20015-10-17，06：31：35，
Canon EOS -1Ds Mark III，f/5.6，
曝光时间 30s，ISO 1000，
焦距 28mm，曝光补偿值 0ev

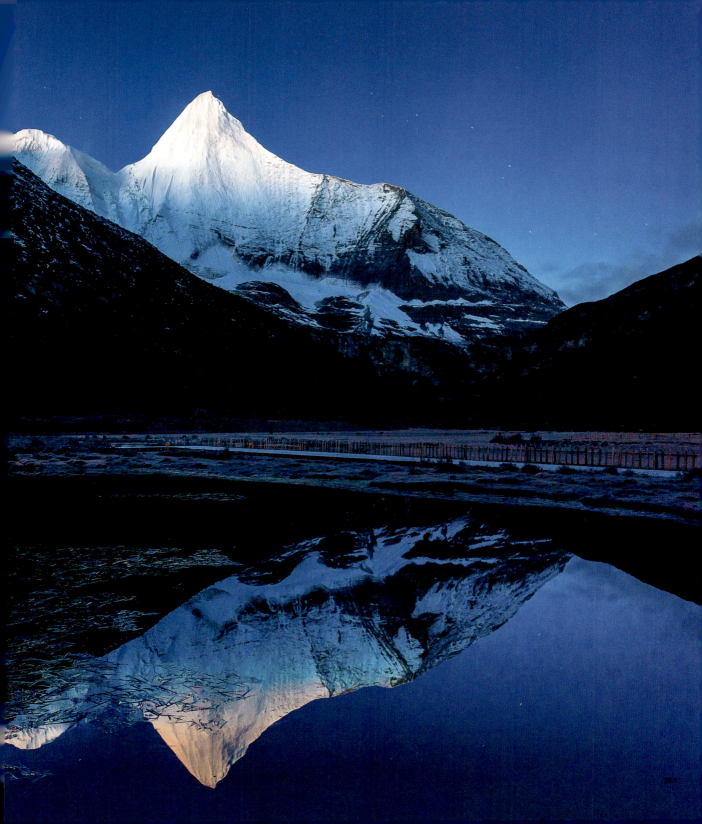

探秘南迦巴瓦

《中国国家地理》评出的"中国最美十大名山"第一名：南迦巴瓦

南迦巴瓦　20020-11-11，18：47：58，Canon EOS -1Dx Mark II，f/11，曝光时间 1/2s，ISO 100，焦距 38mm，曝光补偿值 –0.33ev

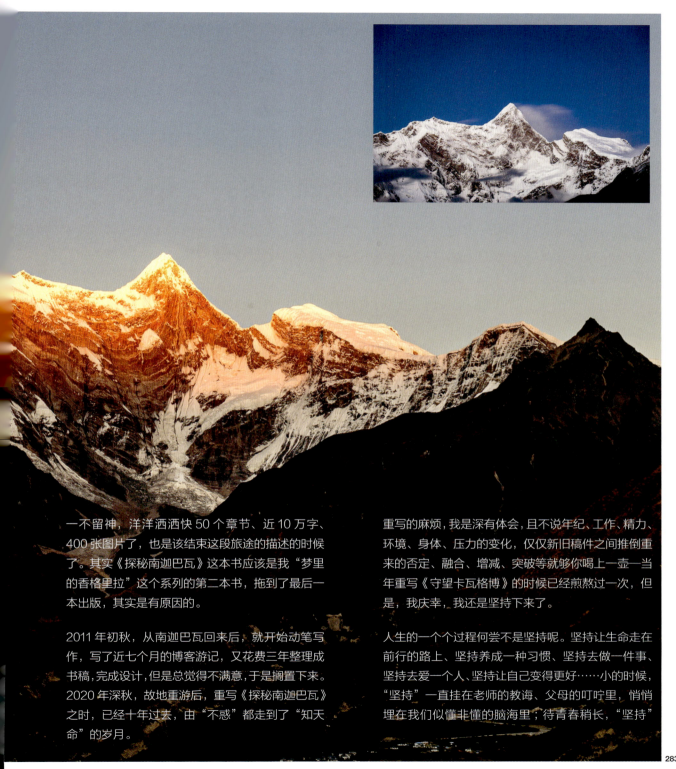

一不留神,洋洋洒洒快 50 个章节、近 10 万字、400 张图片了,也是该结束这段旅途的描述的时候了。其实《探秘南迦巴瓦》这本书应该是我"梦里的香格里拉"这个系列的第二本书,拖到了最后一本出版,其实是有原因的。

2011 年初秋,从南迦巴瓦回来后,就开始动笔写作,写了近七个月的博客游记,又花费三年整理成书稿,完成设计,但是总觉得不满意,于是搁置下来。2020 年深秋,故地重游后,重写《探秘南迦巴瓦》之时,已经十年过去,由"不惑"都走到了"知天命"的岁月。

重写的麻烦,我是深有体会,且不说年纪、工作、精力、环境、身体、压力的变化,仅仅新旧稿件之间推倒重来的否定、融合、增减、突破等就够你喝上一壶——当年重写《守望卡瓦格博》的时候已经煎熬过一次,但是,我庆幸,我还是坚持下来了。

人生的一个个过程何尝不是坚持呢。坚持让生命走在前行的路上、坚持养成一种习惯、坚持去做一件事、坚持去爱一个人、坚持让自己变得更好……小的时候,"坚持"一直挂在老师的教诲、父母的叮咛里,悄悄埋在我们似懂非懂的脑海里;待青春稍长,"坚持"

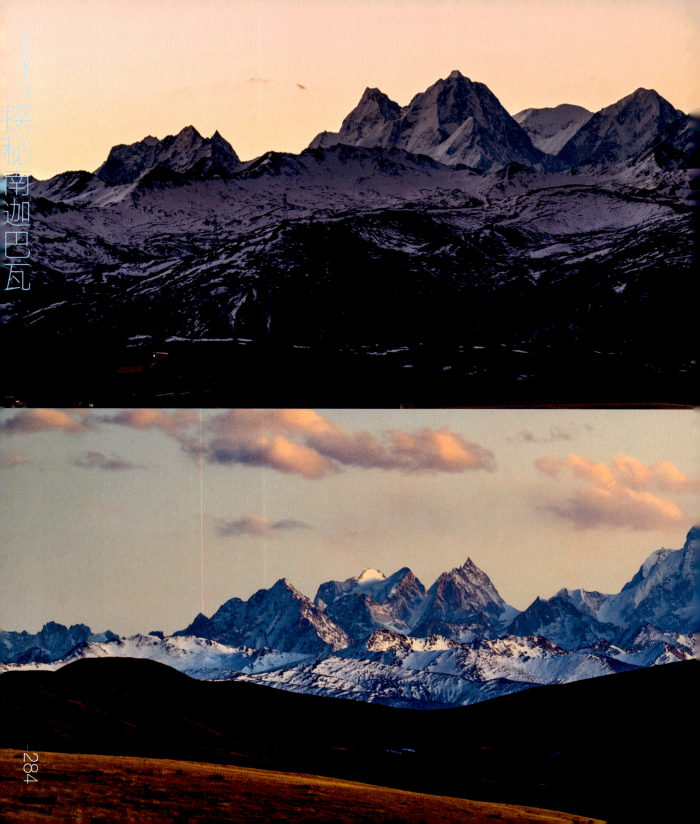

探秘南迦巴瓦

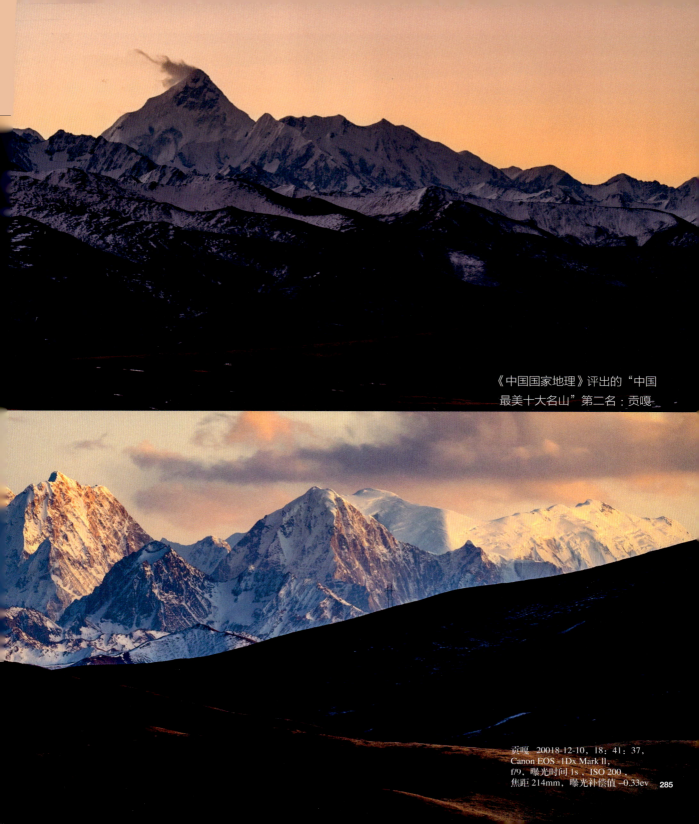

《中国国家地理》评出的"中国最美十大名山"第二名：贡嘎

贡嘎 20018-12-10，18：41：37，
Canon EOS -1Dx Mark II，
f/9，曝光时间 1s，ISO 200，
焦距 214mm，曝光补偿值 -0.33ev

梦里的香格里拉

探秘南迦巴瓦

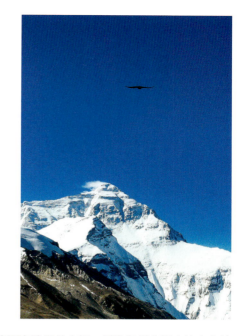

便一直留在我们的心里,是我们学业进步的内心鼓励;等到工作以后,"坚持"更成为我们成功的动力和前行的希望,咬牙渡过坎坷的勇气。正是每一次坚持下去的勇气,才让你拥有着不一样的强大,变成了另一个自己。

但是"坚持"也是越来越不容易的。回首四周,不经意间发现"坚持"离我们渐行渐远,我们这个世界似乎失去了"坚持"的意义,慢慢失去了"坚持"的方向——很多我们曾经坚持的东西,渐渐变得不合时宜;很多我们坚持的结果,却让我们伤心失望;要?很多我们坚持的过程,受到各种诱惑和动摇。那么—— 我们还有什么可以"坚持"?

有什么值得"坚持"?

"坚持"是否真的还有必要?

《中国国家地理》评出的"中国最美十大名山"第四名:珠穆朗玛

探秘南迦巴瓦

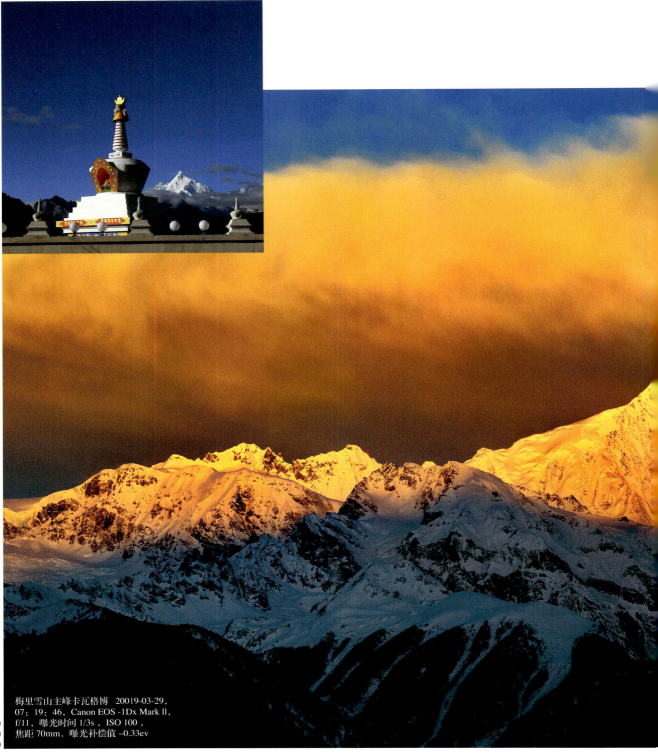

梅里雪山主峰卡瓦格博　20019-03-29，07：19：46，Canon EOS -1Dx Mark ll，f/11，曝光时间 1/3s，ISO 100，焦距 70mm，曝光补偿值 –0.33ev

《中国国家地理》评出的"中国最美十大名山"第六名：梅里雪山

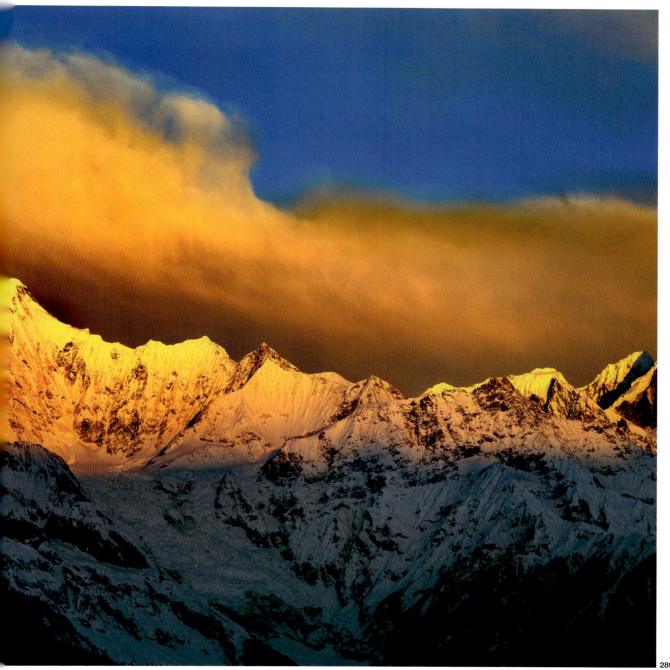

探秘南迦巴瓦

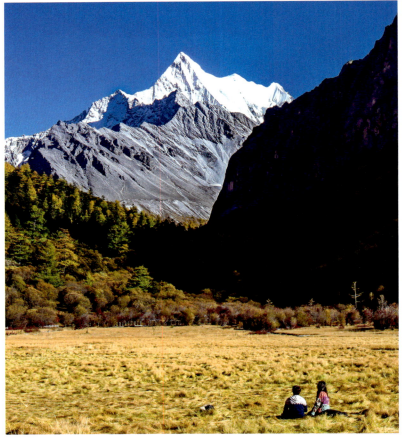

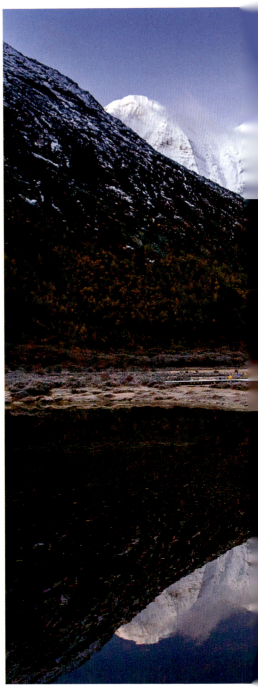

稻城三神山之仙乃日（上图）20015-10-17，09：53：27，Canon EOS -1Ds Mark III，f/11，曝光时间 1/30s，ISO 100，焦距 28mm，曝光补偿值 0ev

稻城三神山之夏诺多吉（下图）20012-10-19，16：58：16，Canon EOS -5D Mark II，f/7.1，曝光时间 1/200s，ISO 100，焦距 33mm，曝光补偿值 0ev

《中国国家地理》评出的"中国最美十大名山"第七名：稻城三神山

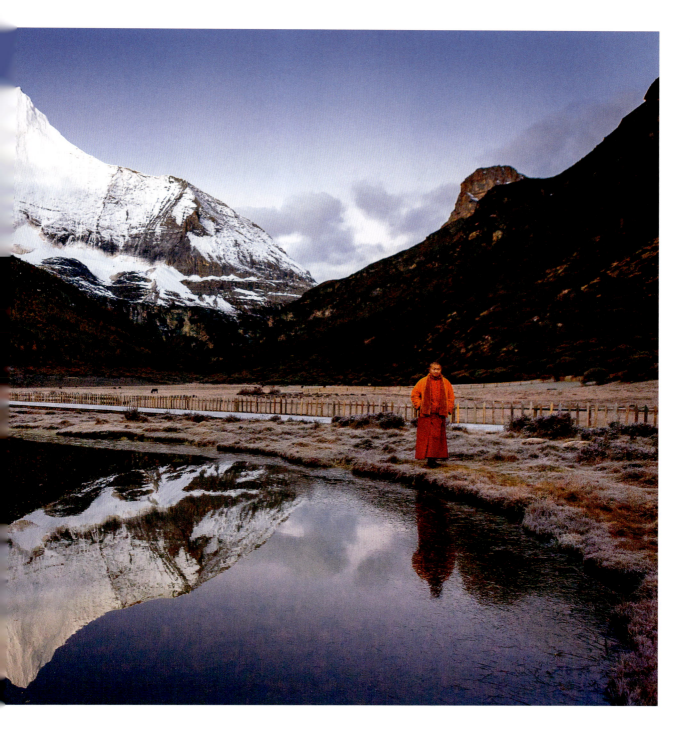

稻城三神山之央迈勇（上图） 20015-10-17，07：04：29，Canon EOS -1Ds Mark lll，f/3.5，曝光时间 1/90s，ISO 1250，焦距 28mm，曝光补偿值 −1ev

探秘南迦巴瓦

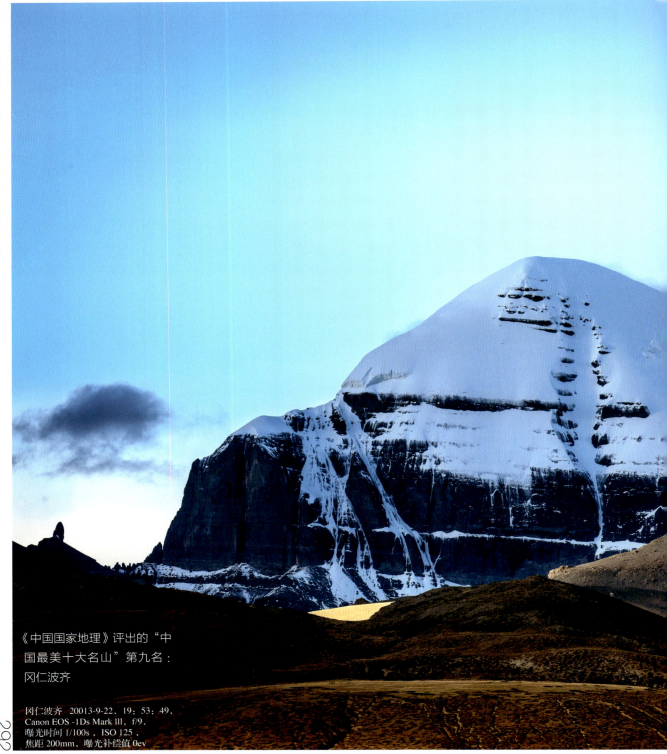

《中国国家地理》评出的"中国最美十大名山"第九名：冈仁波齐

冈仁波齐 20013-9-22，19：53：49，Canon EOS -1Ds Mark III，f/9，曝光时间 1/100s，ISO 125，焦距 200mm，曝光补偿值 0ev

行笔于此，我突然想起了我们刚过百岁大寿的高中班主任黄冠群老先生，他教书育人数十载却一生清贫，更无一官半职，但是当他桃李天下、弟子四面八方来祝寿的时候，也许这正是对老人家的这种"坚持"最好的褒奖；家父当年鞠躬尽瘁，身居地方要员，却一身廉洁公正，安度晚年，虽无殷实奢华，却能心静如水颐养天年，这样的心态不也正是"坚持"的回报吗？

我承认，我是有些落伍了。但是，我也知道，有些东西我们应该坚持、必须坚持。虽然我们的确在进步、的确在飞速发展，但并不意味着我们一定要抛弃所有过去的东西。相反过去那些千百年来证明了的、人类社会以及人性的美好的东西更值得我们去坚持，这样才能够使我们的社会、我们的人生更加完美、更加高尚。

我承认，我也在面临诱惑，不断有所谓的"捷径"在考验我的"坚持"，不断有所谓的"高人"在"指点"我的迷津。是的，有的"坚持"也许稍微不那么坚持一下就会有另外一番天地出现，会出现让人"艳羡"的结果。要"坚持"一些东西远比"不坚持"要难得多！但是，如果用一生的幸福、一生的信仰、一生的荣誉来换取这些，你认为值吗？

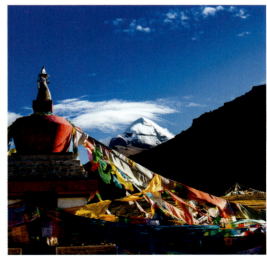

探秘南迦巴瓦

"骐骥一跃，不能十步；驽马十驾，功在不舍。锲而舍之，朽木不折；锲而不舍，金石可镂。"总览古今中外，但凡有点成就的人，无不具有坚持的精神。曹雪芹饥寒交迫，但仍然坚持写作，十年的光景才写下了不朽的《红楼梦》；李时珍一辈子钻研医术，用了三十载的时间才完成了《本草纲目》的撰写；马克思从25岁开始研究政治经济学，足足有40年，直到静静地躺在旧椅上与世长辞时《资本论》的第二、三卷尚未完全整理出来……还记得1968年墨西哥奥运会上的那一幕吗：夜色已经降临，当坦桑尼亚运动员艾哈瓦里拖着一条伤腿，在马拉松比赛结束两个多小时以后，独自跑向终点时，留在奥林匹克体育场内所有观众全体起立为他鼓掌，那一刹那的感动正是人性对"坚持"最高的尊重和诠释……

"坚持"是很难的，要做到"坚持"二字实属不易。需要我们的诚心，需要我们对世间美好的尊敬和膜拜，需要我们对信仰的坚定，需要我们对事业的忠诚；它还需要我们的决心，需要我们坚定不移的果敢，需要我们持之以恒的毅力，需要我们万劫不复的勇气；它更需要我们的信心，需要我们优良品质的磨砺，需要我们知识技能的培养，需要我们于惊涛骇浪之中的淡定！

是的，我们之所以选择"坚持"，正是因为它的艰难、它的艰辛、它的"不合时宜"；正是因为"坚持"能够体现了我们人类的一种勇气、一种品质、还有一种对美好生活的信心！

这些年来，我慢慢地喜欢"在路上"的感觉，尤其是去"看"山。细细数来，陆续拜谒过珠穆朗玛峰、梅里雪山、南迦巴瓦，翻越过了四姑娘山、雪宝顶、巴郎山、贡嘎，游览过黄山、华山、三清山……其间，我一直在问自己，我为什么这么执着要去？我为什么这么不辞劳苦、历经艰难、千里迢迢地去——仅仅只为看他们一眼？而且还为什么内心一直有那么强烈的愿望——非要看到他们不可？

而且，令我都不可思议的是，无论旅途发生什么情况、无论道路有过多少曲折磨难，我的拜见之旅都充满着神奇，这些"神山"一改风雪交加的傲慢、一改云雾缭绕的神秘，都会很眷顾地"接见"我一下。此次南迦巴瓦的拜见更是出人意料的完美：日出、傍晚的日照金山、星空里的肃静；上午的清冽、中午的雄伟、下午的威武；在色季拉山口、在索松村吞白村、在雅鲁藏布江江边、在达林村鬼头，几乎每一个驻足的地点都可以看见南迦巴瓦的尊荣；在瓢泼大雨之后、在霏霏细雪初晴、在云腾雾气之间，南迦巴瓦总是那样耐心地等候着我们。

有人说这是运气好，我知道"运气"只不过是一种托词，而且很难这样持续不断地涌现；你可以说这是人品好，其实每个来转山、来看山的人都有一颗自然的心，这只不过是网友驴友调侃般的揶揄戏谑之词……当然，作为有点知识的人，我们安排出行计划时，还是会参考当地天气的历史状况、季节的因素。但，在那样神奇的地方、那些神奇的神山圣

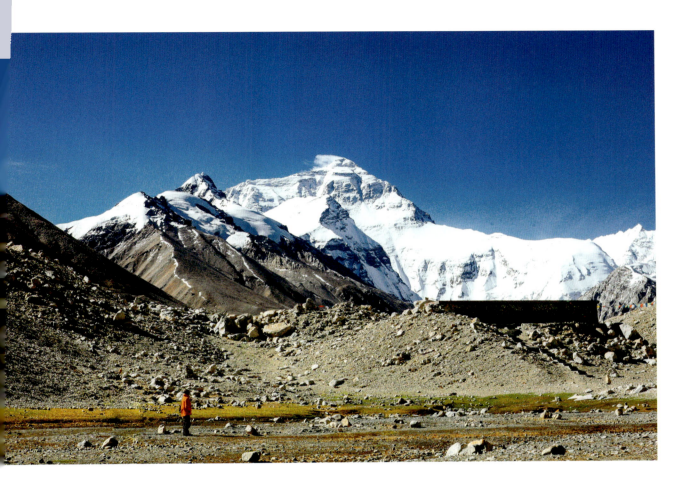

水面前，这些貌似科学的数据和高科技的支撑往往失去了任何意义。

我一直是个无神论者。但是，随着年龄的增长，面对日益增多的、说不清解释不了的东西，我越来越失去了判断，也有了越来越多的疑惑。

今天，在南迦巴瓦峰下面，当我忍住盈满泪水的眼睛仰望他的时候，我终于明白，其实，我来到他们这里，也许是一种内心的渴望，也许是一种信念的求证，归根到底只是为了寻求一种力量，只有在这样伟岸挺拔、峻峭孤傲的大山面前时，我才能格外感受到这种力量——

坚持！

而，能看见这些骄傲的神山，

这是他、是他们对我的"坚持"所给予的，

一种最高的**奖赏**。

西藏第一座寺庙桑耶寺

何来众生何来佛，迷时众生悟时佛。

我们不知劳苦地选择走山南线，就是要看看被誉为西藏寺庙的鼻祖、西藏第一座剃度僧人出家的寺院——桑耶寺。

桑耶寺的全名是"贝扎玛桑耶敏久伦吉白祖拉康"，藏文含义为"吉祥红岩思量无际不变顿成神殿"。桑耶寺又名"存想寺""无边寺"，位于西藏自治区山南地区扎囊县桑耶镇境内，雅鲁藏布江北岸的哈布山下。

8世纪末，吐蕃王朝第37任赞普，与松赞干布、赤祖德赞共同被后世尊为"吐蕃三法王"的赤松德赞笃信佛教，他将印度的两位佛教大师寂护和莲花生迎请至西藏弘扬佛法，决定为他们修建一座寺院，请莲花生大士选址、寂护大师设计。传说在初建时，赤松德赞急于想知道建成后的景象，于是莲花生就从掌中变出了寺院的幻象（相当于"全息光影秀"），赤松德赞看后不禁惊呼"桑耶"（意为"出乎意料""不可想象"），于是该寺也就因这一声惊语而被命名为"桑耶"寺。

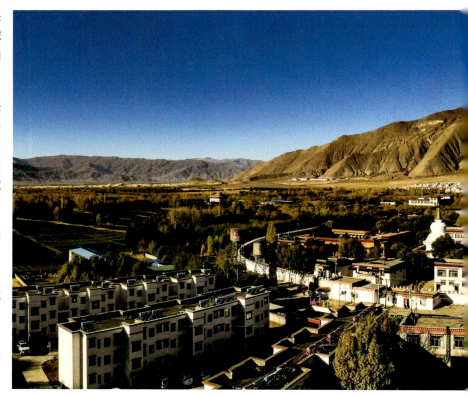

桑耶寺落成后，赤松德赞举行了盛大的开光仪式，委任寂护大师为该寺堪布，从印度等地请来12位高僧住寺传经，并亲自挑选了7位贵族青年剃度出家，成为西藏历史上的第一批僧侣，史称"七觉士"。按西藏旧俗，没有僧人常住的寺庙只能称为"神龛"或"法台"，桑耶寺建成之后就完整地拥有佛、法、僧三宝，因而被公认为西藏第一座正规的寺庙，也是后来西藏地区所有寺院的样板。

桑耶寺是宁玛派、萨迦派、噶举派、格鲁派等各大教派和平共处、平等共存的"不持教派"的寺院，从而广受各教派寺院尊崇，在藏传佛教界拥有崇高的地位，当年各大寺院的著名喇嘛都有在此寺庙修行的经历。

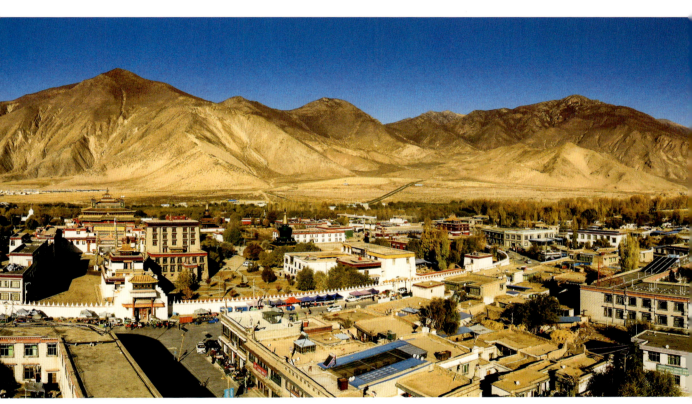

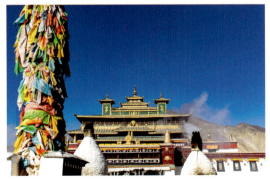

桑耶寺坐北朝南，寺庙的平面为椭圆形，按佛经中的"大千世界"的结构进行布局，以古印度波罗王朝在摩揭陀所建的欧丹达菩提寺为蓝本兴建的，占地面积约2.5万平方米。传说桑耶寺动工时遭到了地方势力和妖魔鬼怪的阻挠，赤松德赞动用人力在白天修建，莲花生大士则动用大批鬼神晚上修建，一夜之间寺院便建成。虽然后世因为火灾而多次重建，但建筑格局始终保持了初建时的风貌。

桑耶寺建筑规模宏大，殿塔林立，它的主殿叫作"乌孜仁松拉康"，又称为金大殿、乌孜大殿，位于全寺中心，坐西朝东，代表世界的中心须弥山；南侧的太阳殿、北侧的月亮殿，象征宇宙中的日、月两轮；殿宇皆建在大殿中分的延长线上，在四面接近围墙大门的地方，分别建造了江白林、阿雅巴律林、强巴林、桑结林四座神殿，代表佛经上的四大部洲。大殿周围分布有八小殿，代表四咸海中的八小洲。

主殿外数十米远的四个角落坐落着红、绿、黑、白四座佛塔，用以镇服一切凶神魔刹。四塔的建筑形式各有特点：红塔形方实圆，褚红基调配金色经文，显得高贵而庄严；白塔与北京的北海白塔相似，纯粹而洁净；黑塔底座厚实，塔身修长，如刹盘托宝剑；绿塔则由绿色琉璃砖砌成，上置相轮宝刹，最为精美。寺内东西南北均建有诸洲，内有护法殿、僧舍、经房、仓库等建筑。环绕寺院的椭圆形围墙称为铁围山，象征世界的边缘。外墙上有小白塔，四面各开一门，东大门为正门。

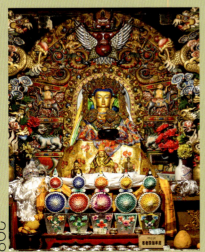

宏伟的乌孜大殿共分三层，顶层为梵式，中层汉式，底层藏式，这种风格在藏族寺庙中甚为罕见，故又称"三样寺"，堪称建筑史上的佳作。

大殿底层是藏式建筑风格，前为经堂后为佛殿，经堂面阔七间，进深四间，两侧分立着藏传佛教的先驱"预世七人"像。佛殿四周为千佛壁画。殿中供奉一尊用整块巨石雕出的释迦牟尼像，高3.9米，据说在建庙伊始便已存在。在佛像两侧各有5尊菩萨像和1尊护法神像。

大殿第二层有佛殿和达赖喇嘛寝宫，是汉式的经堂

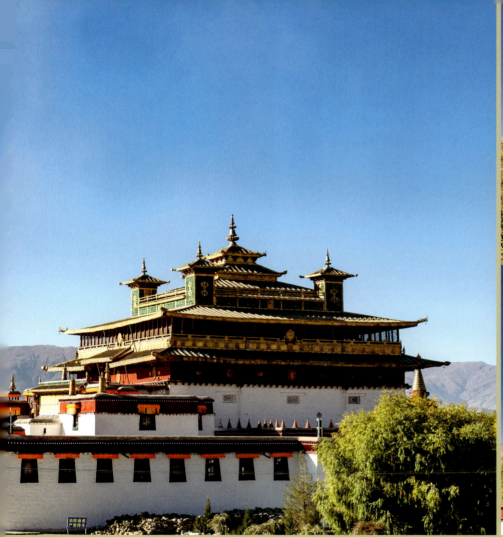

式建筑，供奉莲花生大士像和释迦牟尼、无量光佛的铜像。其廊道上都是精美的壁画，以"西藏史画"名气最大，内容从罗刹女与神猴结合繁衍藏族的传说开始，到宗喀巴创立格鲁派，直至九世达赖喇嘛的功绩，整幅壁画长 92 米，非常壮丽，被人们称作"西藏绘画史记"。

大殿上层梵式风格明显，中央供奉如来佛，两旁有八大菩萨及诸多双身佛像，均依当地人的外形塑造。殿顶为金刚宝座式顶，中间三檐攒尖顶，四角均为单檐攒尖顶，也是梵式风格。另外，在邬孜大殿的东门前还有一幢现存三层的展佛殿，每逢藏历晒佛节，都会将巨幅释迦牟尼绣像挂在高墙上。

大殿外、经廊里那些巨大华丽的经筒都像流水一样没完没了地转动，纯铜手把或木质手把的经筒被磨得清光幽幽，转经人那沧桑得看不出皮肤颜色的手每一次触及，脸上都会露出幸福的光芒。他们默契无语、一脸恭敬，一手捻动着佛珠、一手转动着经筒，口中念念有词，厚实的氆氇裹着坚定的身子，脚步迈得踏实、执着、又快又稳、一圈一圈。大殿的外面是一圈长长的回廊，有几只石块砌成的墩子，上面铺一排厚实木板，搭成一条长长的木凳。一些残

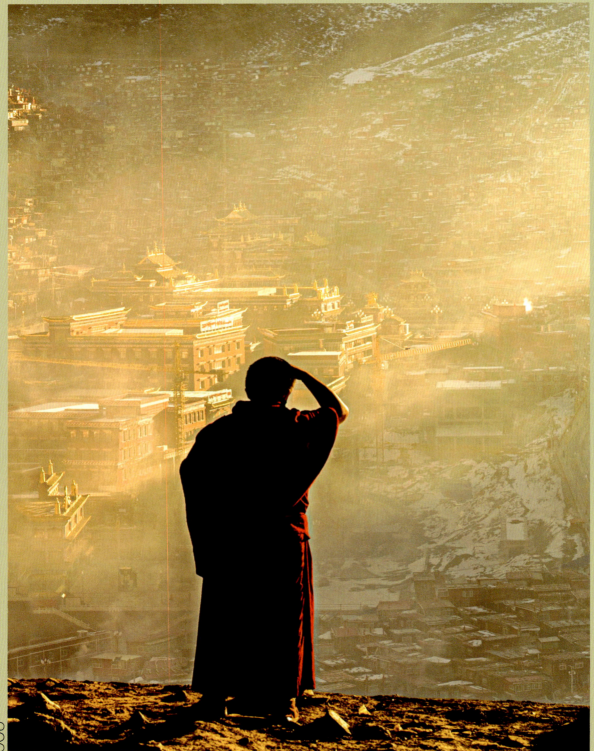
探秘南迦巴瓦

疾的或体力不支的老人总是安详地坐在上面，闭目念经，那布满皱纹和沧桑的脸上清晰地写着两个字——"满足"……

桑耶寺不愧为西藏寺庙的鼻祖，它的故事讲三天三夜也讲不完，它的影像拍九九八十一天也搞不定！但是，给我感受最深的还是它的色彩。

一个初次走进西藏的人都会被藏式建筑的色彩所吸引，纯净的色块大胆而泼辣，在高原强烈的光照下，让人过目难忘。白得洁净、黑得纯粹、红得炽烈、黄得耀眼、蓝得透彻……平顶的白色楼房一座挨着一座，黑框的梯形门窗上装饰着五彩的布帘，家家的楼顶上艳丽的经幡飘飞；廊下、天花顶、内壁精心描画着各种斑斓的图案。

桑耶寺更是典型的这种风格，红白蓝橙绿黄黑，这几种颜色反复穿插组合，冷暖色调的间隔就像一个个和弦，分布于建筑的各个角落，附着于寺庙的

每个物件,繁华而不杂乱,相间却不相融,独立成像却又形成相得益彰。单纯的美带来了最直接的愉悦,简单的叠加竟让人感动得流下泪来。

白:藏区寺庙的建筑无论是寺院还是生活区,外墙都是白色的。藏族人对白色的喜爱,来自他们对自然的崇敬,也源自他们的生活。他们生活在白雪皑皑的雪山中,吃着奶酪、牛乳、酥油等白色的乳制品,这种颜色已深深根植在他们的血液里,成为文化偏好的源头。在藏语里,"白"又代表"吉祥""纯洁",这些良好祈愿和色彩偏好于是也逐步被用在建筑装饰上——更何况民间还流传着"谁家的墙面刷得白,'神降节'的神仙就会留在谁家"这样的传说——这也是藏区房子如此洁白干净的重要原因吧!

红:在高原强烈的阳光下,红色这样炽烈的色彩让人过目难忘,更在心理上给予人们一种强烈的刺激,建筑师们习惯以此来强调整个建筑群里的重点和中心。但是,红色在藏区建筑的涂饰中是不能轻易使用的,主要用于寺院、宫殿,这种赭石红也被称作"喇嘛红"。传统的藏族绘画用色口诀就明确规定:"红与橘红色之王,永恒不变显威严。"这足以说明这种专用红色的象征地位。红色墙体的涂料与做法与白墙类似,粉刷的红粉里还要加入红糖、中药和一种用树皮熬成的汁。

黄:金顶是宫殿和寺院里最亮眼的一笔。黄色在藏区的传统建筑当中作为一种象征权力的颜色,是一种高贵之色。藏传佛教"格鲁派"特别崇尚黄色,把黄色作为代表色,俗称"黄教"。黄色的用法与红色相当,颇为严格,只有比较有名气的行宫、殿堂才能涂成黄色,宫殿建筑以金顶的装饰为最。除此之外,黄色也有装饰上的作用,"乌孜"大殿里黄色多次出现在赭红色和白色的连接过渡中,交错辉映,产生了丰富多彩的艺术效果。

黑:每个来到桑耶寺的人都会注意到这里建筑外观有个很鲜明的特征,建筑门窗都用黑色描出梯形抱

框，它厚重并略凸出墙体，与白色的墙面形成强烈的对比，色彩的节奏感非常强。黑色在西藏文化里象征着护法神，与辟邪、护法、门神等一系列直接面对危机的事物相关。因此这一色彩主要被用在建筑的主要出入口如门窗部位，最典型的图案就是门窗上的梯形装饰。

蓝：在西藏，我们总忍不住对西藏湛蓝洁净的天空发出惊叹，这种蓝色之纯粹、高远如同被神祝福过一般。"古人今人若流水，共看明月皆如此。"两千多年前生活在这里的藏民也跟我们一样被这纯粹的蓝色所吸引，苯教就把它列入苯教典籍，称为神圣的颜色。迄今苯教仍将天蓝色视为诸多颜色中最神圣的色彩之一，苯教僧装中的坎肩、僧裙、莲花帽等边沿都有一道蓝色的边子。受苯教一代代承袭下来的古老传统的影响，桑耶寺藏房的天花板大都以冷色调为主，装饰天蓝色。

绿：在藏区，建筑绘画艺术的色彩组织非常偏好冷暖色的穿插，绿色是其中重要的补充颜色，在苯教里，绿色象征着水和生命，就有女神骑着绿蓝色翅膀的白马奔赴人间的传说。但是把绿色作为建筑外部的颜色很少见，所以说，桑耶寺这个绿塔是很难得一见的珍宝。

的确，在藏区似乎每一种颜色都能找到它灵感的自然源头。白色是冈仁波齐雪峰和牛奶的哺乳；红色是生死的边界、英雄鲜血的象征；蓝色是苍穹无垠天空的映射；黑色是忠诚伙伴牦牛藏獒的写真；金色是信仰和高贵的膜拜；绿色是青稞树木和勃勃生机的代表……不同色彩演奏出藏区建筑色彩的华美乐章，而，桑耶寺便成为这种色彩乐章的经典！

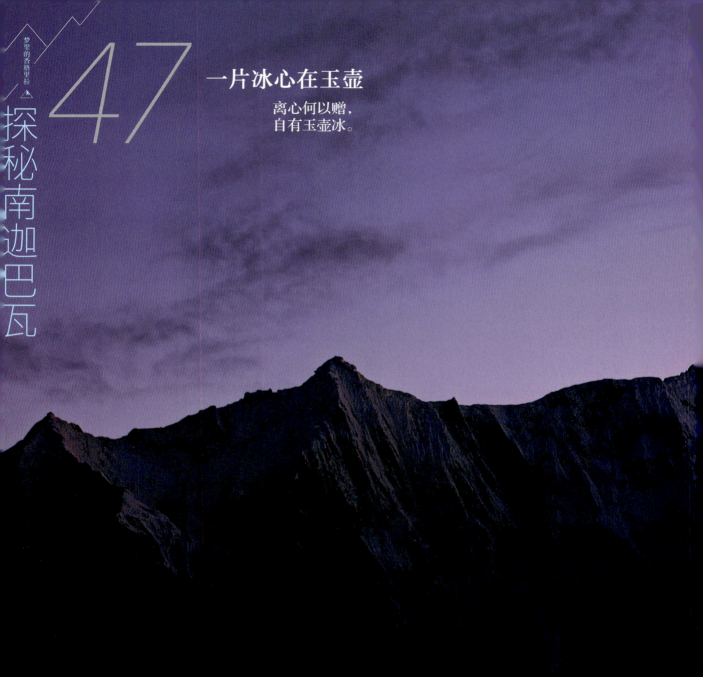

47 一片冰心在玉壶

探秘南迦巴瓦

梦里的香格里拉

离心何以赠，
自有玉壶冰。

离开林芝的航班都很早，离开八一镇的时候正是黎明前的黑暗。路上要有一个小时的路程，也许是太累的缘故，也许是离别的不舍，我们都没有挑起话头，大家默默无语。

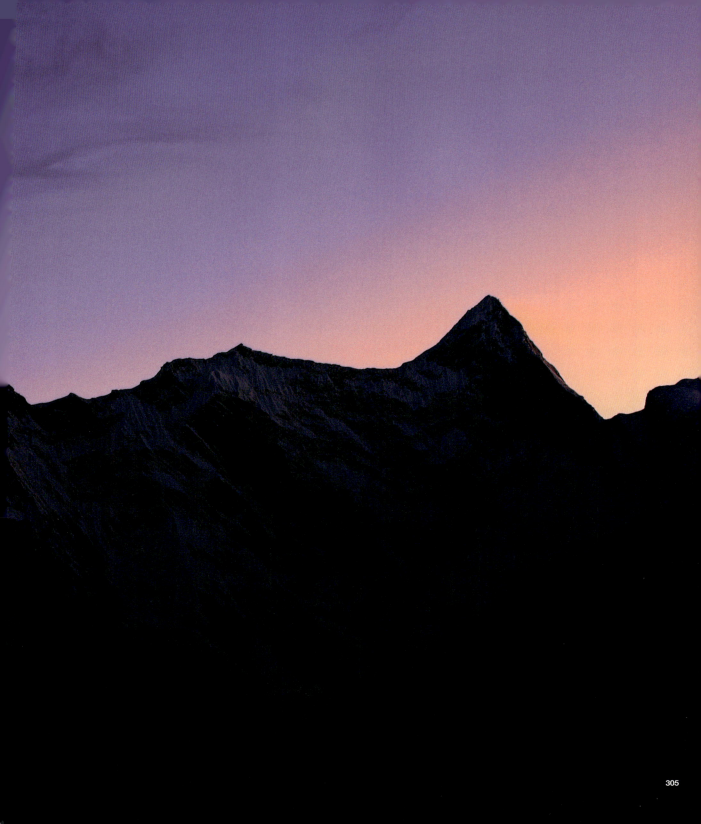

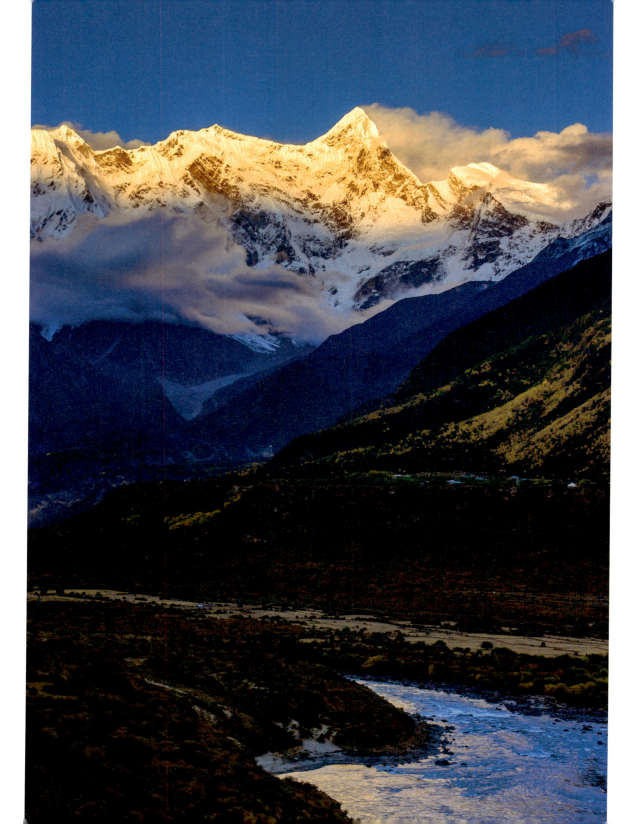

探秘南迦巴瓦

出了城的路上，出租车跑得飞快，遥远的天边泛着微微的青光，没有一丝云彩，宁静的八一镇依旧酣酣地沉睡，近处的尼洋河斯文得像处女一般静静地流淌着。拐过一个弯，忽然有一种很奇怪的感觉，就像一种遥远的召唤，我莫名其妙地回了一下头，顿时凝固了脖颈：就在那泛青的天穹帷幕中，两个雄伟巨大、轮廓分明的山体分江傲然耸立，没有任何遮掩，清晰的剪影一下子让我触电般的毛发激起、脱口而出：南迦巴瓦！加拉白垒！

黎明的穹幕里，没有任何的色彩冲击，只有原始的黑白对比；没有任何的渲染夸张，他们只是默默地矗立在远方；没有任何的期盼等待，只有不经意间的回眸一瞥。然而，这种不期而遇地撞见，带来的那种直抵你内心深处的触动更让你无法自已，竟是如此的震撼、竟是如此地战栗！一股暖流涌上心头，远处隽秀的轮廓渐渐地模糊……

我知道，这是他们一个特别的方式，一个骑士风度的优雅告别，是一种尊敬的惺惺相惜，是一种理解的心心相知，是一种天涯知交的相送。

没有停车、没有拿出相机——亦无须驻足、无须拍照。我相信没有任何一张照片能够表现那一刹那带给我的这种震撼，我相信没有任何一幅图像能比我脑海深处的记忆保存得更久。我宁可把这一幅"图片"永远闪亮于惊鸿一瞥之间，永远驻足在自己的记忆内心深处。

"离心何以赠，自有玉壶冰。"

《梦回香巴拉》书评

探秘南迦巴瓦

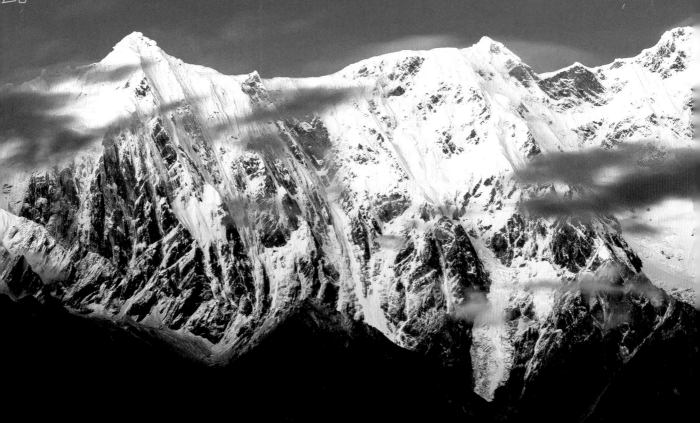

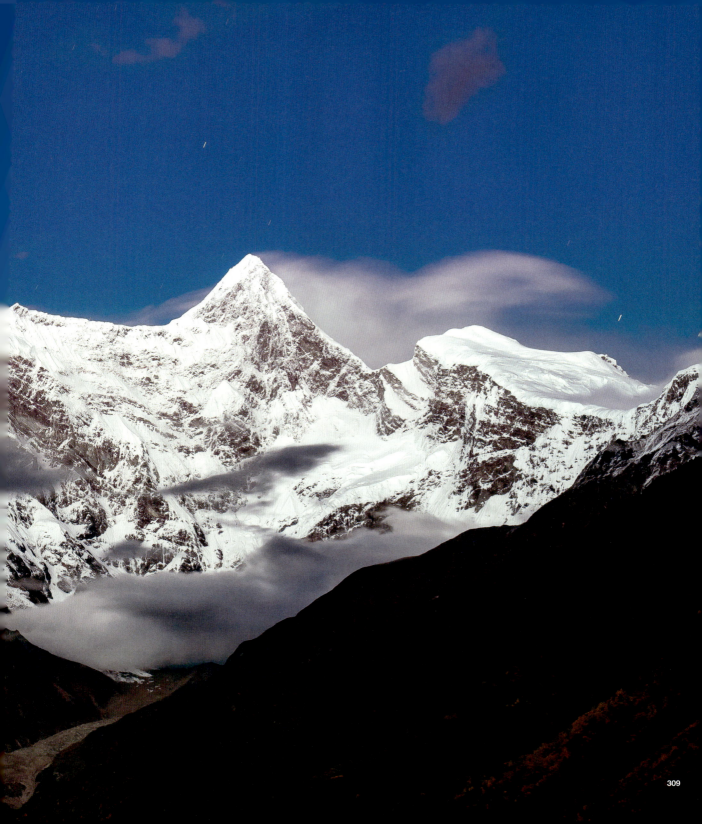

那一份心境与情怀

四姐

⊙ 早春二月下江南，远离闹市红尘间。

⊙ 厌倦了快节奏的压力，放弃高铁动车的便捷。我特意选了一个需要10多个小时才能抵达终点的车次，硬卧。放慢节奏，放松自己。躺在窄窄的的铺位上，身体的窘迫更能体会到放飞心灵的自由。重要的是有一个非常好的时段可以读书……

⊙ 读书，是一个闲情雅趣的行为。在资讯极其发达，移动终端功能强大的今天，手机阅读已经碾压传统形式的阅读，大有一统天下之势。但我还是对纸质的书籍报刊情有独钟，喜欢那印在纸上的方块字，喜欢捧在手里可以读、夹个书签可以放下的感觉。这次我选了旭东新出版的《梦里的香格里拉·守望卡瓦格博》。

⊙ 这是旭东香格里拉系列的第三部作品，是2014年完成稿的推倒重来，是2009年初见之后与卡瓦格博的重逢，是对心中圣地的膜拜和掏心掏肺的倾诉。

⊙ 整体看来，与前两部相比，这一部的图片还是那么精美，但文字却凝练、深刻了许多（说见证了旭东的成长历程，这话有点托大，但也没啥毛病，要不就说是读着旭东的作品长大的！）。大理、丽江、客栈、古巷、普达措、玉龙雪山、飞来寺、雨崩村、卡瓦格博。浅笑嫣然的白族美女，粗犷有型的边马兄弟，躬身劳作的农民，善良虔诚磕着长头的朝拜者，还有那土屋前的马儿，山林里的猕猴，奔流的河水，

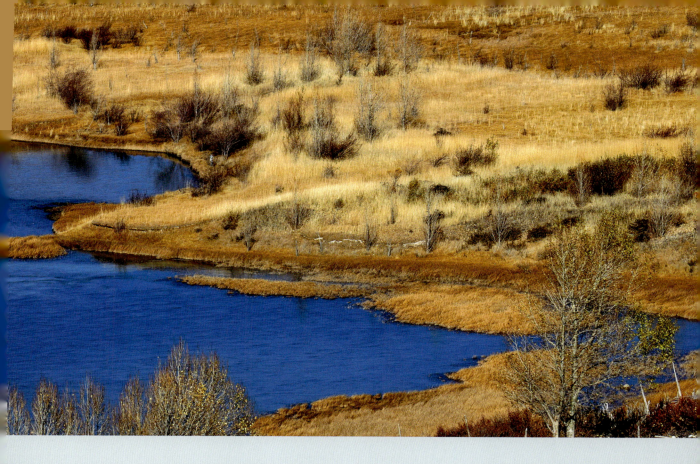

翠色的丛林,巍峨的雪山,壮丽的霞光。跟着旭东的脚步一路走来,时而平静如水,时而壮怀激烈,时而调侃诙谐,时而严肃深刻。

⊙取景框里锁定的是心境,字里行间流露的是情怀。在封闭污浊的车厢里,逼仄摇晃的铺位上,透过书中的文字和图片,我分明感觉到凛冽的山风,高原的阳光,还有那清冷的空气,飞溅的神瀑。明明只靠图片就可以出一本精美的画册,明明只靠文字就可以出一本人生感悟之类的随笔,偏偏图文并茂,偏偏相得益彰。

⊙认识旭东多年,从来不敢说懂他。激情与内敛,奔放与自矜,出世的心境与入世的从容,可以呼朋唤友开怀痛饮不醉不归,又能静安一隅解剖内心探究灵魂。他似乎是一个矛盾的复合体,但各种力量相持有度,和谐共存,反而表现得立体而丰满。写书是剥皮剖心的自虐。一次自虐也就罢了,还一而再,再而三,既要有把自己祸害到底的决心,还要有精雕细琢、锲而不舍的工匠精神,只有这样,才能让读者感到过瘾,酣畅淋漓,才能让读书成为一种高雅的享受。在这一点上,《守望卡瓦格博》做到了。祝贺你,旭东!等你的下一部。

梦回香巴拉

徐来富

⊙朋友相邀"十一"黄金周去稻城亚丁，于是又把旭东的大作《梦回香巴拉》拿出来认真学习、深刻领会了一番。特别是看了"稻城亚丁旅游攻略"一章，对临行前的准备工作还真是受益不少。

⊙该书图片精美，文字流畅幽默，不仅对稻城亚丁的自然景观、历史人文作了生动描述，且还有许多触景生情、有感而发的"心灵鸡汤"，的确值得一读。看完此书，你不仅会对香格里拉、稻城亚丁更加向往，而且对旭东小老弟的精神风貌，摄影水平和文字能力也会有更深的了解。认识旭东多年，知道他有才，但不知道他这么有才。居然还能忙中偷闲出此大作，且不是一本，还是系列丛书，真是后生可畏，不服不行！

进入稻城，沿途处处都是景，这点我也觉得是没有哪里可以相比的。只是老朽才疏学浅，笔头笨拙，写不出来，可谓"少壮不努力，老大徒伤悲。"不由得更加佩服这位著书立说的年青才子。不过他再牛，在贵州人心中，他永远也是被叫作"哦，就是杨铁家儿！"（因为上次有很多人问，今天也算统一回复！）

转山冈仁波齐

⊙去年十月，在去稻城亚丁的旅途中看完了旭东的游记《梦回香巴拉》。今年十月又在去敦煌、青海湖的旅途中读完了他的新作《转山冈仁波齐》。

⊙乍一看书名，怪怪的。原来冈仁波齐藏语为宝贝雪山的意思，此山位于西藏阿里，常年积雪，最高峰海拔6656米。此山不仅被世界公认为神山之王，同时亦是世界佛教徒公认的信仰中心！转山即在5000米左右的海拔绕着雪山转圈，步行转一圈里程50多公里，一般2天时间，每年到此转山、磕长头的信徒和驴友、旅行者络绎不绝。旭东由于老杨家的遗传，血压、心脑血管也都问题不小，但他居然以惊人的胆量和坚韧的毅力，负重10余公斤行装围着神山之王花了2天时间绕了一圈！

⊙《转山冈仁波齐》除了摄影图片、人文景观赏心悦目外，特别是他的转山经历虽有惊无险，却也是

十分扣人心弦，值得一读！

⊙看了《梦回香巴拉》和《转山冈仁波齐》，我由衷地觉得：不论你是不是喜欢旅游或摄影，不论你去与不去稻城亚丁，也不论你去与不去阿里转山，更不论你是去深度游还是一日游，百忙之中看一下这两本书，不仅会让你对稻城亚丁和阿里神山有一个全面了解，也定会让你对旭东——老杨铁的儿子有一个新的认识！

⊙去年此时此刻在车中胡写了几句，今年依旧，还望各位不要见笑！当然，我也期待在明年的此时此刻，在去西藏的旅途中（转山就不敢奢望了）能看到旭东的梦里的香格里拉系列丛书的第三部！

守望卡瓦格博

⊙"守望卡瓦格博"是圈内许多朋友都熟悉的杨旭东所著的香格里拉系列丛书的第三部。估计有人会好奇？不着急，仅书名而言，依我看，其实就是找个观景台，眼巴巴地、冷飕飕地、悬吊吊地、当然也有很虔诚地盼着太阳出来后，好好看看梅里雪山的主峰究竟长得啥样！若是日照金山，则吃瓜的欢呼雀跃，信佛的顶礼膜拜！若遇阴雨天气或大雾笼罩，则是一声叹息、扫兴而归。

⊙我去年6月从西藏返回途中也专程去了梅里雪山，也曾苦苦守望，但最终只看到了云雾缭绕中若隐若现的卡瓦格博（据说运气已经算不错的了）。读了旭东的大作，看了书中的照片，真是让人感慨万千！原来位居神山首位的梅里雪山竟然是如此的神奇，如此的美轮美奂！

⊙与前两部《梦回香巴拉》和《转山冈仁波齐》相比，除了文字更流畅，照片更精美外，书中有很多段落写了他对生命和自然的敬畏以及对世俗的思考。昨滴啦？早点了吧？然掐指一算，原来旭东小老弟也已是近知天命的年龄了！

⊙看看旭东的三部游记，真的是很长知识。特别是已经去过或将要去这些景点的朋友，收益多多一定是必须的！

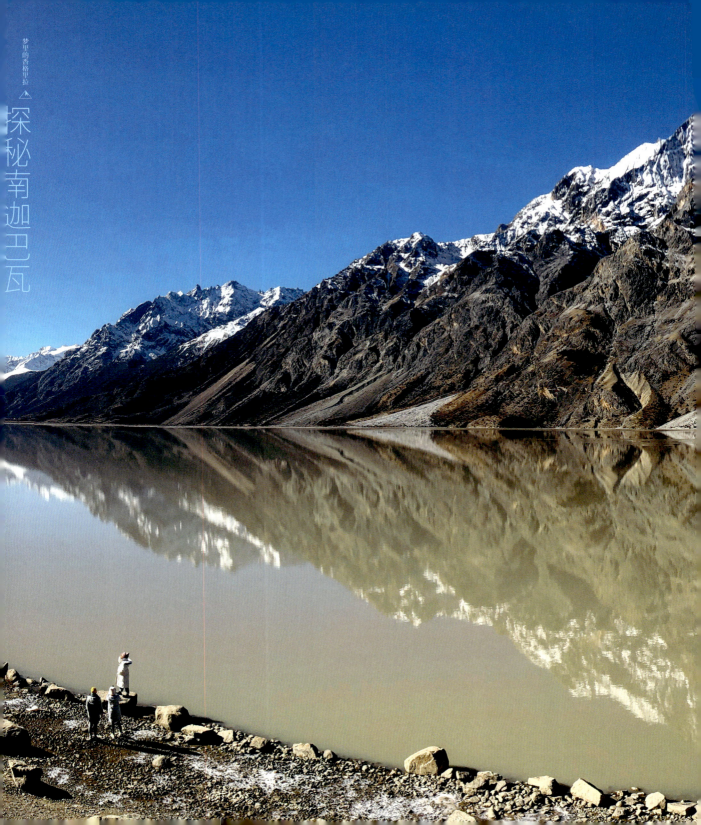

梦里的香格里拉

探秘南迦巴瓦

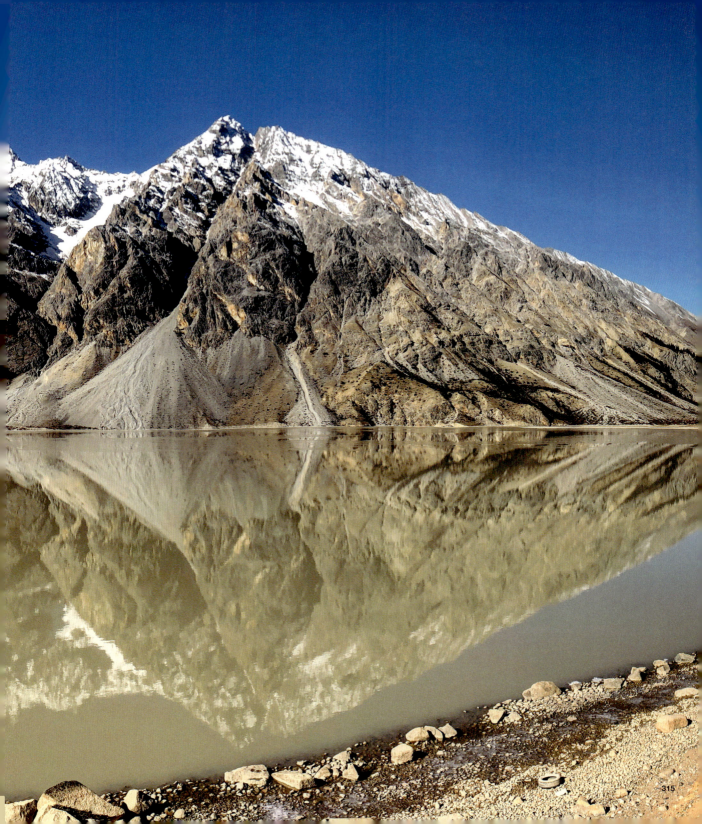

答案

冷冷

⊙东东的书到了,《守望卡瓦格博》,老厚的一本。翻了下,图片美,文字大部分是他的个人感悟,朋友们的书评美文亦泛滥。我这般冷漠而刻薄的人,在华丽而又跳动着生命的符号的文字里,想要"百花丛中过,片叶不沾身"怕是很难,至少,我在图片与文字间找到了"信仰""生命"这样的文词。

⊙两年前,东东回贵州探亲,我与他坐在咖啡店闲扯,话题从美酒谈到他几次进藏的经历,貌似不站在世界屋脊上,喝啥猫屎咖啡都与精神无关。后来他一本书一本书的出,总要给自己一些交代,这样的执着到了极限,也是怪瘆人的。他的摄影已经走上了专业道路,相当一部分图片是很有冲击力,可我就是嫌弃他的文字,比如《客栈》那张图,大片的灰色屋顶里一张亮着灯的窗,就一句诸如"梅花一树待君开"这样有意境的禅诗配在图片里就OK了,可他用了一堆美丽的文字,让我想起董桥描述文玩古董的句子。

⊙还有那幅《告别的年代》采用了星空摄影,满天的繁星深刻地撞击在我弱不禁风的意识里,曾经以为的隐没其中一直都在那里,从来不曾增减过。此刻的天穹下,文字是多余的,可东东万千思绪,他在追溯青春与精神……血肉的岁月,没有流星划过的美丽,只那么狠狠的一刀,世间无常,国土危脆。

这本书的亮点是卡瓦格博,神圣的白雪山峰。东东披星戴月不辞冰雪守望6740时,他把三维空间转换为二维空间,时空被定格了,于是他在那里写出了《敬畏》《召唤》《信仰与恪守》带有思考人生意义的深度文章来。

⊙我想,东东一直停不下来的原因是,他想寻找一个答案吧,这个答案其实就在他心里,三千里云和月,无非是他在把这个二维空间回归为零维空间,那个时候,或许是他常翻读的《金刚经》里的若见诸相非相,即见如来。

⊙最后,我套用一下金刚经里的句子:佛说守望既非守望是名守望。

⊙愿东东把一本带有思考的书呈现给更多人,而这样的分享亦是慈悲。

不死不灭的唯有我们心中的爱和理想！

刘蔚

⊙和旭东是初中同学，点头之交……然后经历人生起起伏伏，几十年后同学聚首，从微信、从闲聊，从他的书慢慢读懂他一颗丰富、热情、与众不同、爱憎分明的心。

⊙一章章文字，一帖帖照片，徐徐再现他对这片土地深深的眷恋，对深厚文化内涵的珍惜，对美好未来的无限期许和对生命历程的憣然领悟。喜欢远足的人可以从中领略不曾见过的无限风光，喜欢摄影的人可以欣赏构图的精巧与光影的变幻，喜欢修行的人可以从字里行间领悟人生旅途的柳暗花明峰回路转，喜欢阅读的你可以静静翻阅，度过惬意时光。

⊙从雪山到荒原，从湖泊到沙漠，何止是绝美的风景，旭东展现的是他无限的生命力，他的字典里没有疲倦和放弃，他总是在路上，总是在行动中改变着自己和周遭。我感到一种力量，一种改变生命的摧枯拉朽的力量，让我禁不住随着他的脚步往前。

⊙人生过半，常常扪心自问，人为什么活着？仅仅因为我们碰巧出生了吗？怎么能找到生命的意义和活着的目的呢？看着想着如蝼蚁一般工作生活的我们，总有一种心灰意冷的无奈。

⊙读旭东的文字，带我经历他用生命力幻化出的游记，我领悟到这种在路上的风华和潇洒。为了一片出尘的风景、一段不经意的经历、一个偶遇，饥、寒、健康甚至生命都被轻轻地放下，因为这涌动的热情不可阻挡，它要去点燃，去实现。

⊙听人说过：人生有如乐章，起点是好奇，终点是确定，唯有中间的情感变化，高低曲折让整段变得趣味盎然。那么旭东其言、其书、其人让我明白这短短人生的希望；人生的短暂艰辛方显其弥足珍贵，值得我们用最大的努力、勇气、坚持去享受它、经历它、去爱它。

⊙"有着浪漫情怀的中年男，依旧怀揣一颗少年心，行走在十八岁的路径上，享采他无目的的美好……"这句话说给书作者，太恰当了，而且也是很多人在执着却难做到的一种活法和境界。为此，我谢谢你！同时，从读到的书里，我们又怎能不知道坚持的隐忍和付出呢？当你的周遭满满的全是金钱和权力的

纷争，所见的是一张张随地位高低而变化的笑脸，所听的是一声声为利益多少而不安的喋喋；脸书创始人将捐出99%的个人财富，那他是为了抵税和炒作……

⊙当一切的一切都是以这些身外之物做衡量标准，我们沉沦于功名利禄、物欲横流。置身其中的你我纠结、痛苦，想同流却不愿合污。因为我们发现我们终究是不能欺骗心中那一点点与生俱来、不可泯灭的理想。没有这点灵魂和精神，活着何益？就算我们不由自主变成了社会的另类，那又怎样？我们深知那生不带来死不带去的残忍，纵有万千繁华，也抵不过一个突然的陨落，更扛不过自然的规律。

⊙而那不死不灭的唯有我们心中的爱和理想

⊙以此为鉴，谨记不忘！

⊙再次谢谢旭东，和你的《守望卡瓦格博》。

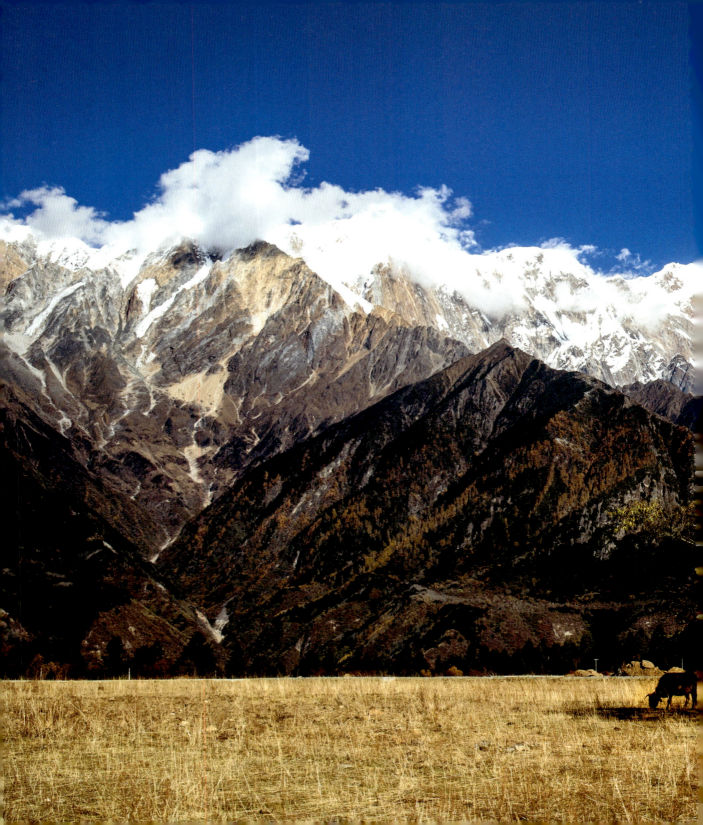

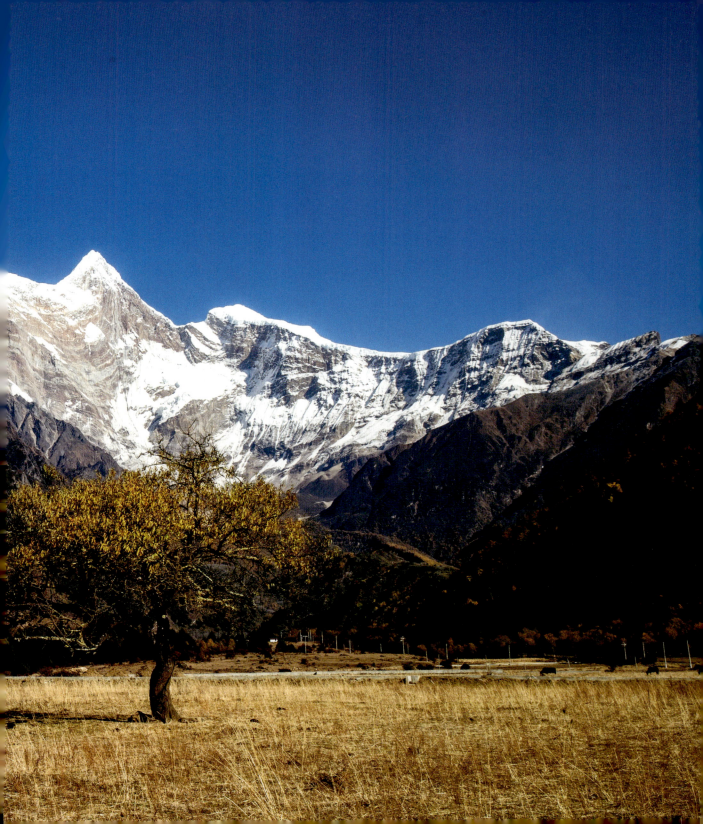

墨香茶红

焦健

⊙一场雪下得空前认真。这样的大雪天，居然收到旭东递来的《守望卡瓦格博》！

⊙就着案前落地玻璃窗外面干净雪白的世界为背景，必须还要泡一壶上好的正山红茶，在淡淡墨香中，慢慢随着东哥的脚步，走进不一样香格里拉……

⊙书中的很多地方，其实都是去过的。比如丽江，比如大理，比如玉龙雪山。也有心心念念想去因为恐惧高反的艰辛始终没有踏足的，比如梅里雪山，比如冈仁波齐，比如纳帕海。没去过的自不必说，即便是我去了多次的丽江，比起东哥的去法也还是浅陋了许多。想着这位才俊为了一张照片的某个完美角度，竟然可以从月黑风高的夜晚守到黎明，在晨曦一点点降临照耀的过程中激动兴奋得像一个孩童般雀跃，全然没有多年官场浸淫熏陶出的"矜持"、"沉稳"和那些有用没用的套路，禁不住也哑然而笑。时光在这样厚重的重温和惊喜中飞逝，茶续了几次，又凉了；厚厚的一本书，已经被翻过了大半。一边看着，一边时不时地还要往前面翻找曾经触动又重生感悟的精彩篇章。视觉盛宴和精神世界的饕餮大餐，恍惚间甚至让人有一点蛋白质过敏的眩晕，但仍然让我流连忘返不忍释卷。

⊙当你仰望冈仁波齐峰时，你感到孤独吗？你和他靠得那么近，你了解他的心事吗？你会感受到他瞬间的奇妙唤醒吗？当今社会，我们常常感到城市的荒凉，每个人靠得那么近，却完全不了解彼此的心事。然而，身边的你却可以怀揣探索者拥有的深度灵魂，独与天地精神往来，走进他，细述他源源流淌的生命之泉，携手世人感受他神性的召唤……

⊙一个人，需要有着怎样的情怀、才气和钢铁之躯，才能在兼顾工作之余，同时还能将自己的爱好、心愿、信仰表达并实现得如此淋漓尽致。需要怎样的毅力、耐心和专注，才能为了公益爱心把一次出行变得如此不同凡响。

⊙忽然间一种莫名的感觉：旭东不再是印象中的那个旭东，不再是那个做起事来风生水起的公益人士，不再是那个平时遇到困难会毫不迟疑伸出援手的好友，也不再是那个让我感激的、和女儿同出一门的大师哥和专业领路人……此时他，只是一个腹有诗书、胸有丹青的摄影人，一个甚至是有一点点孤独、却又才情横溢、坚忍执着的旅者。

⊙感谢分享，梦中的香格里拉！

温煦的远山之情

周志华

⊙时光荏苒，世务纷繁，旭东是很独特的依然带有诗人气质的朋友。我获赠他所著图文皆美的摄影画册三部，却始终欠一篇书评，颇觉亏负了好友。于是终于在一个明媚的春日下午，逼自己静下心来落笔。

⊙因为年轻时的经历，我一向爱充满野性的自然风光，也爱韵味独特的民族风情。这让我最欣赏云南、新疆和四川三地。巧的是，旭东的画册，恰恰根植云南的雪山地域。

⊙喜欢他的图片和文字，那里流淌着一种隽永清新的气息，用舒缓而流畅的笔触细细描摹沿途的风景，轻轻诉说人生的感悟。这样的书，最适合伴着悠扬的乐声、氤氲的茶香，一个人慢慢品读。

⊙特别是那些关于古城、民居、百姓的部分，踏上幽幽泛光的青石板路，轻叩遍布古朴木雕的纳西民居，点亮混合古意和时尚的透红灯笼，追寻繁花点缀的清澈溪流，随时让人遐想一段悠然的假日，甚至一次浪漫的邂逅。

⊙不过这只是一部分文字的韵致，当雄伟的雪山映入眼帘，洁白的冰川和湛蓝的天空相互衬托，又随着日出日落变幻种种光彩，当粗粝的山岩刻画出岁月沧桑，他拍摄的画面顿时气象雄浑、意境辽阔，而文字也溢满了兴奋，奔涌着激情，对大山的热爱呼之欲出。

⊙也许是因为有相似的职业，相似的年龄，我总觉得旭东的图片和文字特别能表达出对山野的深厚情感。那是积蓄在内心深处的喜欢，诚挚、单纯、浓烈，又在日复一日的琐碎世务中隐忍着，克制着，沉淀着，终于用视角独特的图片和细腻温煦的文字释放出来，勾勒远山的魂魄，触动读者的心灵。

⊙于是，每次品读他的画册，我便会生出探访远山的念头。"且放白鹿青崖间，须行即骑访名山。"充满盛唐雄浑浪漫气息的诗仙李白，大约曾有过无数次说走就走的旅行。而我们，已经身陷钢筋水泥的丛林太久太久。

⊙或许，该出发了。

2017 年 3 月 4 日 草成

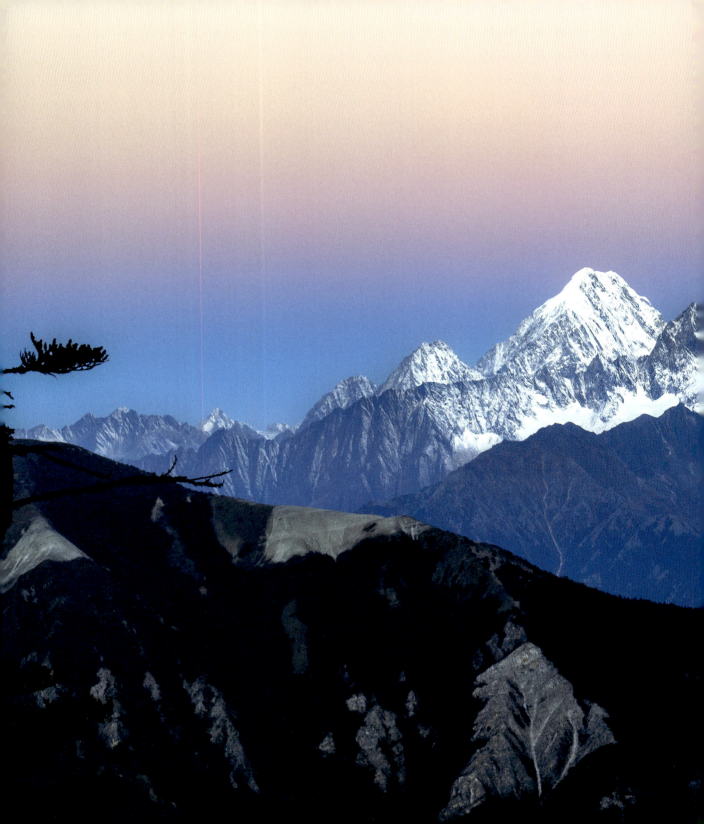

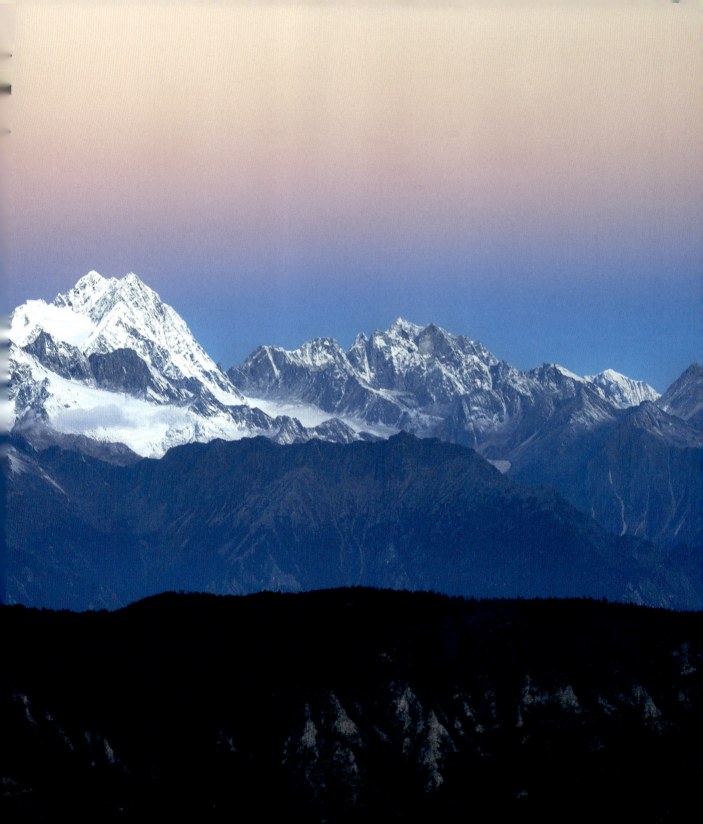

《6740》

金有核

⊙旭东，是我听说了八年才认识，而后又喝了八年酒的"神交"。月初，得知他即将到南方从事森林航空消防工作。从公益绿化到如此专业具体的领导职责，这一辈子看来是去不掉这看山护林的名声了。昨日，是他第一次赴任离京的日子，想起来尚欠他的一篇书评，君子之交，写此一帖，见字如面。

⊙《守望卡瓦格博》这本书是旭东《梦里的香格里拉》系列游记中的第三部。记得第一部《梦回香巴拉》出版时，我写了篇书评，一是因为旭东说写书评就送第二部出版的书，二是能喝他家老爷子存满二十来年的酒。书评，写了，杨家老爷子因身体原因封山的酒，这两年让我都快给喝完了。前日聚会，一瓶九七年的泸州老窖臻品，那口感那醇香那绵劲儿……一句话：一篇书评，赚大发了！话说回来，今儿再用手机码下这篇文字，实因这神交多年的好友离京赴任，以文送行。

⊙从旭东第一本的《梦回香巴拉》，让我们知道了除香山八大处这"香巴拉"外那遥远的美好；第二部的《转山冈仁波齐》中转山期间的凶险41小时让我们知道了那种对于毅力自信勇敢地追求是要付出多么大的代价；而这本《守望卡瓦博格》，是旭东在出版预告时就微信隔空点名要我写书评的一本书。拿到赠书后，一直没敢看，因为我知道，那里面有我们俩共同经历过的生死别离……

⊙也是机缘巧合，前段时间也是因为旭东的第二部书《转山冈仁波齐》，去看了热映的电影《冈仁波齐》。没去过藏区的我怀着猎奇的心理去了影院，被震撼了，回家即拿出了这第三本书，一气看完，跟我的预感一样：说的是生死，说的是离别，说的是对大自然的敬畏，说的，是信仰！

⊙相比第一部的仓促而导致的编辑排版瑕疵，后续的两部从文字到纸张的使用越来越精美（当然也越来越贵）。

⊙好吧，先说书吧，书里让我印象最深的一个数字就是6740。

⊙6740！是海拔的数字，是一座山的高度，他叫卡瓦博格，一座神山！

⊙6740！是一个不可逾越的高度，虽然卡瓦博格比被人类登抵的珠峰低很多，但他以自己的威严与壮美告诉了人类大自然的不可征服，以至于中国政府第一次向社会宣布，卡瓦博格不允许攀登！尊严，大自然的尊严！

⊙守望！守望卡瓦博格，对神山的探究，知道了对自然的仰止，了解了守望这个词：面对大自然时人类的渺小，他不需要被征服，需要的是敬畏。人们在安静地守望同时，正视自己跟身边的人和事，寻找生命的意义并热爱生活。

⊙感谢旭东，一本书，再次给了我很多的感受。6740，让我知道了，敬畏的高度！

⊙然而，书中最令我印象深刻的却不仅仅是这点。在《守望卡瓦博格》里，我们不仅看到了大自然的不可征服，看到了人与自然的奇妙关系，更在那些美轮美奂而又震撼的画面缝隙里，我们看到了作者旭东对于逝去生命的怀念与敬畏的文字：从那座2006年树立的十七人中日登山队的罹难纪念碑，到三年后在重建四川汶川映秀镇才发现2008年"五·一二"失踪的尧尧跟他的十几个模特队友。值得一提的是，当初，旭东作为陌生人响应了女孩母亲发起并参与了寻找活动，三年后在打通隧道时，发现了那辆面包车以及车内那十几个演出归来的姑娘，灾难中的那条山谷，现在，叫美人谷……

⊙悲天悯人！大自然教会了人类的生存之道。正是靠近大自然、了解它、感悟它，才会了解自己才会有这样的情怀。

⊙跟旭东第一次的见面是八年前，但在此前通过共同好友的嘴里已经也是认识了八年，前八年未曾见过但彼此知道对方的存在。但第一次的见面却终生难忘：肃杀的北京大学肿瘤医院走廊，我在病房门口，沉重的脚步声，远处一队人马走过来，领头的走近我，"有核"？"旭东"！双手相握，不用介绍也无暇寒暄，因为病房里是我们刚刚离去不到30分钟的共同朋友，打死我们都想不到，他居然是以这种方式让两个神交已久的好友在她身边第一次见面……

⊙八年过去了，聚会时偶尔会提及那初次的见面，但立即略过，因为，还是心痛……

⊙这部书中，提及了他自己经历过的生死别离，同窗、挚友，我一直认为理科生跟文科生的文字表达是有区别的，但我看到这些，感同身受，再一次陷入那不舍的追忆，看来，对生命，对美好事物的留恋，是共通的……

⊙君子之交，书评换酒兼送别好友：一路顺风，前途远大；身负重任，不忘初衷！

少年的出发

王奕涵

日照金山的那一瞬
少年绚烂的记忆里
盛开了永不凋零的花
旅行的辛劳，风雨，冰霜
还有镜头下的格桑花
咏叹着，他心底的赞歌
无声，在雪山下滚烫
哦，这出走半生的少年

梅里雪山幽静的穹顶
闪耀着梦中的星河
南迦巴瓦山脚的经幡
随风飘荡，是金色的童话
镌刻在心底的信仰
写在稻城亚丁的三神山
岁月侵染，少年
任澎湃的银河流淌
流淌在，步履亲吻冈仁波齐的雪原

青山绿水间的呼吸，灵魂在听
但必有一颗真心才会听见
布达拉宫旁与云彩独自攀谈
沧海一粟的一小步
便唤醒在水泥森林干涸的心田
少年呀，半生奔波
每一次旅行都将清浅的岁月
感恩地，采撷一瓣
直到心里种下绝美花园

多少人想成为这样的少年
年龄不敢将他定义
多少人成不了这样的少年
热望缠着沉重的铁镣
多少人正成为这样的少年
青春挥洒在山河大地
信仰不必燃烧
只细细地，伴随鸟鸣啁啾
流回生命的源泉

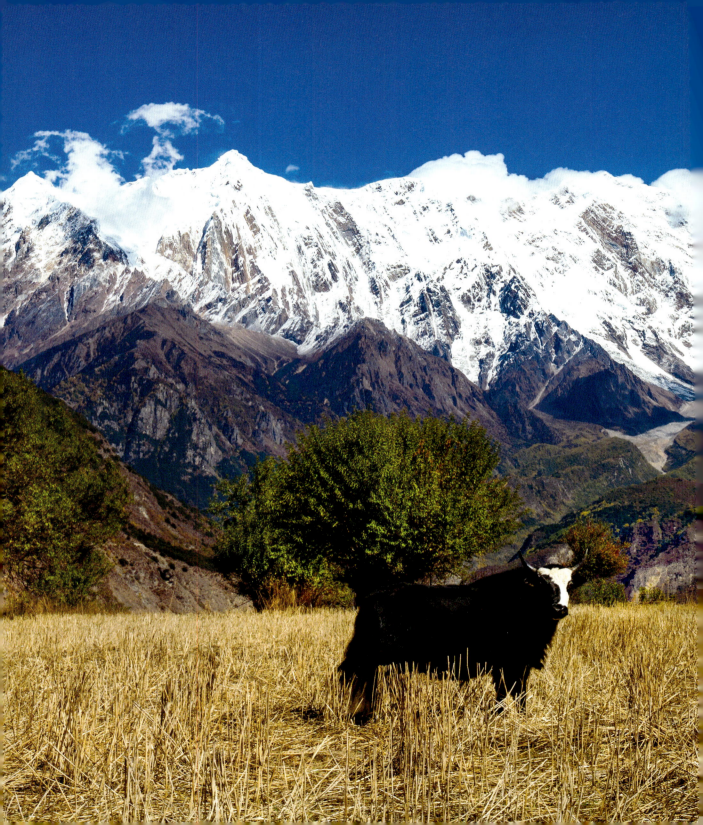

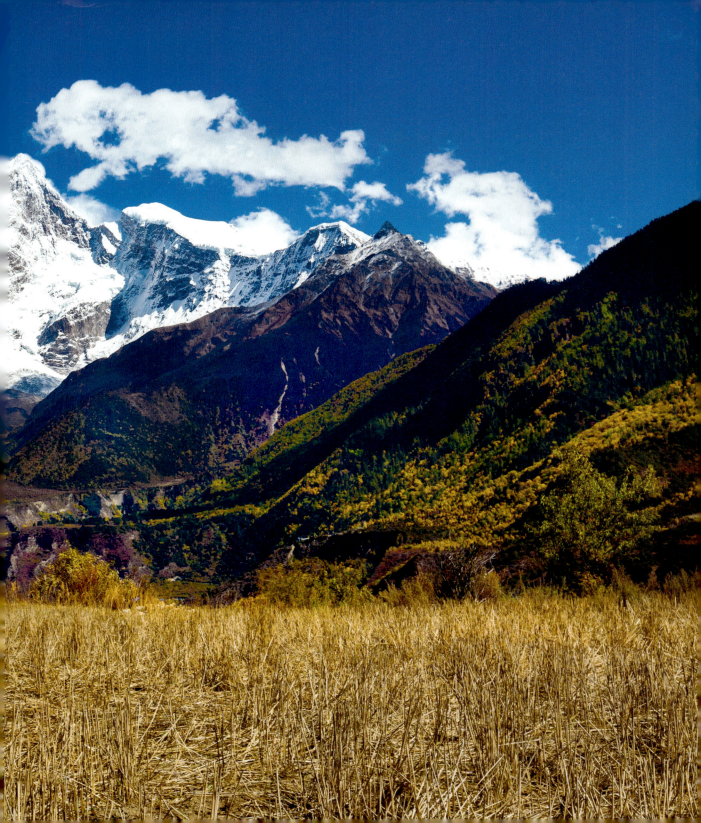

铜盆洗笔

2005年,《中国国家地理》杂志社举办了评选"中国最美的地方"的活动,评选包括了山、湖泊、森林、草原、沙漠、雅丹地貌、海岛、海岸、瀑布、冰川、峡谷、城区、乡村古镇、旅游洞穴、沼泽湿地等15个类型,几乎囊括了中国所有的景观类别的风景。历时8个月,排行榜正式发布,每个类型各有若干佼佼者进入"最美"排行榜,最终汇成那本《选美中国》特刊,风靡一时。

其中,《中国国家地理》评出的中国最美十大名山依次是:南迦巴瓦、贡嘎、泰山、珠穆朗玛、黄山、梅里雪山、稻城三神山、乔戈里峰、冈仁波齐、峨眉山。

南迦巴瓦居中国最美十大名山之首。

应该说此次的最美排行榜让许多曾经默默无闻的地方进入了公众的视野,《中国国家地理》将此表述为:颠覆传统,名山名湖纷纷落马。它从一个全新的角度向世人揭示一个最美、最自然的中国,推进了新时期的审美进程。那些名山大川在威震江湖数百年后,终于被拿下,不得不佩服《中国国家地理》的勇气。

但是,此评选一出也引起了巨大争论,别的不说,估计就连《中国国家地理》内部意见也不统一——不知大家发现一个小小的细节没有:《中国国家地理》杂志社随后出版的反映此次评选结果的《选美中国》一书的封面照片,竟然不是排名第一的"南迦巴瓦",而是梅里雪山缅次姆峰。

萝卜白菜各有所爱。古往今来,选"美"始终存有争议,美文也好美人也罢,每一个评选出来的"最美"都会引起一片非议之声。真应验了那句俗话:文无第一,武无第二——谁叫他们的评委是一帮文人骚客呢?!还是拳王、武状元来得干脆——一顿老拳过后,你倒下我还站着,胜负立判。

摘录这个结果,也并不一定表示旭东同学赞同或是反对《中国国家地理》的排名。在选出的中国最美十大名山中,旭东同学去过了九座:南迦巴瓦峰,贡嘎山,泰山,珠穆朗玛峰,黄山,梅里雪山,稻城三神山,冈仁波齐,峨眉山,有的还不止去过一次!至今这位同学也无法评判出哪座最美,一直陷入深深的"纠结""痛苦""自责"之中。

但是,这个结果的出炉却无意间促成另一件"惊天地泣鬼神"(仅限于对旭东同学的人生来说)的大事——书。

在玩微信之前,2005年有个叫新浪博客的玩意儿,也是"愤青"嘚瑟、文艺中年"吐槽"的好地儿。旭东同学这种"文艺中年"自然不会放过这样的机会,把自己转山、拜山、爬山的经历连同拍摄的照片放在了博客上,供人"吐槽",一时瑜亮,点击率竟然突破百万级别,成为"大V"。

受到鼓励、鼓舞、蛊惑、诱惑,旭东同学进而胆大包天、异想天开把新浪博客上连载的游记立书

出版——于是，走上了一条不归之路：《梦里的香格里拉》。

这是一套系列丛书，共有四本书：《守望卡瓦格博》《探秘南迦巴瓦》《梦回香巴拉》《转山冈仁波齐》。它既可以是一部翔实的旅行攻略游记，也可以是一本西部绝美景色的画册，还可以是一份"在路上"的心灵独白。在每座雪山精美图片的后面，或多或少都隐藏着作者那颗"燥动"的内心——《守望卡瓦格博》探讨的是信仰，《探秘南迦巴瓦》领悟的是坚持，《梦回香巴拉》享受的是美好，《转山冈仁波齐》凸显的是勇气。

如果说，伴随着一个人的成长，总会有不同阶段的经历和磨砺，总会有不同时期的感悟和承受，那么请允许旭东同学留下这30年的絮叨和记录。

从写博客算作初稿开始，那么起笔于2005年10月10日。第一本动笔的书是《守望卡瓦格博》，第一部出版的书是《梦回香巴拉》，除了冈仁波齐外，卡瓦格博、南迦巴瓦、稻城三神山均去过两次以上，《守望卡瓦格博》《探秘南迦巴瓦》《梦回香巴拉》均大改过或是推倒重写。

《守望卡瓦格博》，2005年10月动笔，2017年1月清华大学出版社出版，310页，589千字，图片330张；《探秘南迦巴瓦》，2011年12月动笔，2023年8月中国林业出版社出版，617千字，332页，图片435张；《梦回香巴拉》，2012年11月动笔，2014年3月世界知识产权出版社出版，300页，512千字，295张图片；《转山冈仁波齐》，2013年11月动笔，2015年8月中国林业出版社出版，304页，593千字，图片534张。

这些仅仅是定稿的一个统计数字，然而历时十七年，行程数万里，海拔2500到5600米的跋涉，多少个黎明和黑夜的守候，多少次天堂（心灵）和地狱（身体）的交替——个中的酸甜苦辣、背后的艰辛不堪，冷暖自知。

然，大幕总有落下的那一天，人亦有江郎才尽俗务缠身、颜老色衰体力不支、囊中羞涩私房断顿的时候，"铜盆洗笔"迟早要来，那就以《探秘南迦巴瓦》这本书、这座中国最美的雪山作为一个最亮眼的句号吧。

再次感谢诸神山的眷顾，让我一睹您的尊容！
再次感谢"码字""好摄""在路上"给我带来的快乐！
再次感谢这四个"孩子"诞生过程中所有用心帮助的人！

2022年11月17日

内容提要

说到南迦巴瓦峰，它有两个独一无二的特点：

第一，南迦巴瓦峰是《中国国家地理》评出的中国最美十大名山之首，屈居其下的名山包括（不仅限于）：贡嘎山、泰山、珠穆朗玛峰、黄山、梅里雪山、稻城三神山、乔戈里峰、冈仁波齐、峨眉山……

古往今来，选"美"始终存有争议，美文也好美人也罢，每一个评选出来的"最美"都会引起一片非议之声。真是应验了那句俗话：文无第一，武无第二。那么南迦巴瓦峰是否真的实至名归、独占鳌头？本书将会带你一探究竟。

第二，南迦巴瓦峰是公认的、最难看见的名山。曾经有网友做过统计：梅里雪山一年露出尊容大概三十次左右，而能看到南迦巴瓦一年中只有十几次机会！正因为此，南迦巴瓦又被称为"羞女峰"。所以要看到南迦巴瓦除了需要超寻常的耐心不说，更得期盼难得的运气！

如何才能看到南迦巴瓦峰？在哪个角度、哪个地点才是看南迦巴瓦峰最好的位置？哪个时间段才是看南迦巴瓦峰的最佳时机？本书将带你一探究竟！

策划编辑：杨长峰　吴　卉	责任编辑：张　佳　倪禾田　邵晓娟
书籍排版：黄晓飞　张　伟	插图绘制：杨芷茜

图书在版编目（CIP）数据

梦里的香格里拉·探秘南迦巴瓦 / 杨旭东著 . -- 北京：中国林业出版社，2023.8
ISBN 978-7-5219-1900-4

I. ①梦… II. ①杨… III. ①摄影集－中国－现代 ②游记－作品集－中国－当代 IV. ① J421.8 ② I267.4

中国版本图书馆 CIP 数据核字（2022）第 183996 号

梦里的香格里拉·探秘南迦巴瓦

杨旭东　著

出版发行：中国林业出版社	开　本：787mm×1092mm　1/16
社　　址：北京市西城区刘海胡同 7 号	版　次：2023 年 8 月第 1 版
邮　　编：100009	字　数：617 千字
网　　址：https://www.cfph.net	印　张：20.75
邮　　箱：books@theways.cn	印　次：2023 年 8 月第 1 次印刷
电　　话：010-83143552	定　价：138.00 元
印　　刷：北京雅昌艺术印刷有限公司	

ISBN 978-7-5219-1900-4

出版权专有　侵权必究

如有印装质量问题，本社负责调换。